U0006578

105年最新版

華語導遊
外語導遊 考試

100～104年
歷屆試題題例

序號	考試代碼	考試名稱	等級	預定報名日期	預定考試日期	備註
1	105010	105 年公務人員初等考試	初等	104.10.20(二)〜10.29(四)	105.01.09(六)〜01.10(日)	分臺北、新竹、臺中、嘉義、臺南、高雄、花蓮、臺東八考區舉行。
2	105020	105 年第一次專門職業及技術人員高等考試醫師牙醫師藥師考試分階段考試、藥師、醫事檢驗師、醫事放射師、助產師、物理治療師、職能治療師、呼吸治療師、獸醫師考試	專技高考	104.10.13(二)〜10.22(四)	105.01.23(六)〜01.25(一)	1. 分臺北、臺中、臺南、高雄四考區舉行。 2. 電腦化測驗。
3	105030	105 年第一次專門職業及技術人員高等考試中醫師考試分階段考試、營養師、心理師、護理師、社會工作師考試	專技高考	104.10.13(二)〜10.22(四)	105.01.30(六)〜01.31(日)	分臺北、臺中、高雄三考區舉行。
4	105040	105 年專門職業及技術人員普通考試導遊人員、領隊人員考試	專技普考	104.12.01(二)〜12.10(四)	105.03.12(六)〜03.13(日)	分臺北、桃園、新竹、臺中、嘉義、臺南、高雄、花蓮、臺東、澎湖、金門、馬祖十二考區舉行。
5	105050	105 年公務人員特種考試關務人員考試	三等、四等、五等	105.01.05(二)〜01.14(四)	105.04.16(六)〜04.17(日)	關務特考分臺北、臺中、高雄三考區舉行。
		105 年公務人員特種考試身心障礙人員考試	三等、四等、五等	105.01.05(二)〜01.14(四)	105.04.16(六)〜04.17(日)	身心障礙人員特考分臺北、臺中、高雄、宜蘭、花蓮、臺東六考區舉行。
		105 年國軍上校以上軍官轉任公務人員考試	中將轉任、少將轉任、上校轉任	105.01.05(二)〜01.14(四)	105.04.16(六)〜04.17(日)	國軍上校以上軍官轉任公務人員考試僅設臺北考區。
6	105060	105 年專門職業及技術人員高等考試大地工程技師考試分階段考試、驗船師、第一次食品技師考試、高等暨普通考試消防設備人員考試、普通考試地政士、專責報關人員、保險代理人保險經紀人及保險公證人考試	專技高考、普考	105.02.23(二)〜03.03(四)	105.06.04(六)〜06.05(日)	分臺北、臺中、高雄三考區舉行。
7	105070	105 年公務人員特種考試警察人員考試	三等、四等	105.03.15(二)〜03.24(四)	105.06.18(六)〜06.20(一)	分臺北、新竹、臺中、嘉義、臺南、高雄、花蓮、臺東八考區舉行。
		105 年公務人員特種考試一般警察人員考試	二等、三等、四等	105.03.15(二)〜03.24(四)	105.06.18(六)〜06.20(一)	分臺北、新竹、臺中、嘉義、臺南、高雄、花蓮、臺東八考區舉行。

序號	考試代碼	考試名稱	等級	預定報名日期	預定考試日期	備註
7	105070	105 年特種考試交通事業鐵路人員考試	高員三級、員級、佐級	105.03.15(二)〜03.24(四)	105.06.18(六)〜06.20(一)	分臺北、新竹、臺中、嘉義、臺南、高雄、花蓮、臺東八考區舉行。
8	105080	105 年公務人員高等考試三級考試暨普通考試	高考三級、普考	105.03.29(二)〜04.07(四)	105.07.08(五)〜07.12(二)	1. 分臺北、桃園、新竹、臺中、彰化、嘉義、臺南、高雄、花蓮、臺東、澎湖、金門、馬祖十三考區舉行。2. 7 月 8 至 9 日普通考試；7 月 10 至 12 日高考三級考試。
9	105090	105 年第二次專門職業及技術人員高等考試中醫師考試分階段考試、營養師、心理師、護理師、社會工作師考試、105 年專門職業及技術人員高等考試法醫師、語言治療師、聽力師、牙體技術師考試	專技高考	105.04.15(五)〜04.25(一)	105.07.23(六)〜07.25(一)	1. 7 月 23 日至 24 日分臺北、臺中、臺南、高雄、花蓮、臺東六考區舉行。2. 7 月 24 日至 25 日牙體技術師考試僅設臺北考區。
10	105100	105 年第二次專門職業及技術人員高等考試醫師牙醫師藥師考試分階段考試、藥師、醫事檢驗師、醫事放射師、助產師、物理治療師、職能治療師、呼吸治療師、獸醫師考試	專技高考	105.04.15(五)〜04.25(一)	105.07.28(四)〜07.31(日)	1. 分臺北、臺中、臺南、高雄四考區舉行。2. 電腦化測驗。
11	105110	105 年公務人員特種考試司法官考試（第一試）	三等	105.05.03(二)〜05.12(四)	105.08.06(六)	1. 司法官考試第一試與律師考試第一試同時舉行，並採用同一試題。2. 分臺北、臺中、高雄三考區舉行。
		105 年專門職業及技術人員高等考試律師考試（第一試）	專技高考	105.05.03(二)〜05.12(四)	105.08.06(六)	1. 司法官考試第一試與律師考試第一試同時舉行，並採用同一試題。2. 分臺北、臺中、高雄三考區舉行。
	105111	105 年公務人員特種考試司法官考試（第二試）	三等	105.09.14(三)〜09.20(二)	105.10.15(六)〜10.16(日)	分臺北、高雄二考區舉行。
	105112	105 年專門職業及技術人員高等考試律師考試（第二試）	專技高考	105.09.14(三)〜09.20(二)	105.10.22(六)〜10.23(日)	分臺北、高雄二考區舉行。
12	105120	105 年公務人員特種考試司法人員考試	三等、四等、五等	105.05.10(二)〜05.19(四)	105.08.13(六)〜08.15(一)	分臺北、臺中、臺南、高雄、花蓮、臺東六考區舉行。
		105 年公務人員特種考試法務部調查局調查人員考試	三等、四等	105.05.10(二)〜05.19(四)	105.08.13(六)〜08.14(日)	分臺北、臺中、臺南、高雄、花蓮、臺東六考區舉行。

序號	考試代碼	考試名稱	等級	預定報名日期	預定考試日期	備註
12	105120	105年公務人員特種考試國家安全局國家安全情報人員考試	三等	105.05.10(二)〜05.19(四)	105.08.13(六)〜08.14(日)	分臺北、臺中、臺南、高雄、花蓮、臺東六考區舉行。
		105年公務人員特種考試海岸巡防人員考試	三等	105.05.10(二)〜05.19(四)	105.08.13(六)〜08.15(一)	分臺北、臺中、臺南、高雄、花蓮、臺東六考區舉行。
		105年公務人員特種考試移民行政人員考試	三等、四等	105.05.10(二)〜05.19(四)	105.08.13(六)〜08.15(一)	分臺北、臺中、臺南、高雄、花蓮、臺東六考區舉行。
13	105130	105年專門職業及技術人員高等考試會計師、不動產估價師、專利師、民間之公證人考試	專技高考	105.05.17(二)〜05.26(四)	105.08.20(六)〜08.22(一)	分臺北、臺中、高雄三考區舉行。
14	105140	105年公務人員特種考試外交領事人員及外交行政人員考試	三等、四等	105.05.27(五)〜06.06(一)	105.09.03(六)〜09.04(日)	外交人員、民航人員及國際經濟商務人員特考僅設臺北考區。
		105年公務人員特種考試民航人員考試	三等	105.05.27(五)〜06.06(一)	105.09.03(六)〜09.05(一)	外交人員、民航人員及國際經濟商務人員特考僅設臺北考區。
		105年公務人員特種考試國際經濟商務人員考試	三等	105.05.27(五)〜06.06(一)	105.09.03(六)〜09.05(一)	外交人員、民航人員及國際經濟商務人員特考僅設臺北考區。
		105年公務人員特種考試原住民族考試	三等、四等、五等	105.05.27(五)〜06.06(一)	105.09.03(六)〜09.04(日)	原住民族特考分臺北、南投、屏東、花蓮、臺東五考區舉行。
15	105150	105年公務人員高等考試一級暨二級考試	高考一級、高考二級	105.07.15(五)〜07.25(一)	105.10.01(六)〜10.02(日)	分臺北、高雄二考區舉行。
16	105160	105年警察人員升官等考試	警正	105.07.26(二)〜08.04(四)	105.11.05(六)〜11.06(日)	分臺北、臺中、高雄三考區舉行。
		105年交通事業郵政人員升資考試	員晉高員、佐晉員、士晉佐	105.07.26(二)〜08.04(四)	105.11.05(六)〜11.06(日)	分臺北、臺中、高雄三考區舉行。
17	105170	105年專門職業及技術人員高等考試建築師、技師、第二次食品技師考試暨普通考試不動產經紀人、記帳士考試	專技高考、普考	105.08.02(二)〜08.11(四)	105.11.19(六)〜11.21(一)	分臺北、臺中、臺南、高雄、花蓮、臺東六考區舉行。
18	105180	105年特種考試地方政府公務人員考試	三等、四等、五等	105.09.13(二)〜09.22(四)	105.12.10(六)〜12.12(一)	分臺北、桃園、新竹、臺中、嘉義、臺南、高雄、花蓮、臺東、澎湖、金門、馬祖十二考區舉行。
備註		1.表列考試105年度全面採網路報名單軌化作業。 2.表列考試及其預定報名日期、預定考試日期，必要時得予變更，並以考試公告為主。 3.申請部分科目免試未能於當次考試報名前二個月申請並繳驗費件者，該次考試不予部分科目免試。 4.105年軍法官考試，將視需要適時列入考試期日計畫。				

外語領隊人員考試命題大綱	
科目名稱	命題大綱
領隊實務㈠	◎領隊技巧： ㈠導覽技巧：包含使用國內外歷史年代對照表 ㈡遊程規劃：包含旅遊安全和知性與休閒 ㈢觀光心理學：包含旅客需求及滿意度，消費者行為分析，並包括旅遊銷售技巧 ◎航空票務： 包含機票特性、限制、退票、行李規定等 ◎急救常識： ㈠一般急救須知和保健的知識 ㈡簡單醫療術語 ◎旅遊安全與緊急事件處理： ㈠人身安全 ㈡財物安全 ㈢業務安全 ㈣突發狀況之預防處理原則 ㈤旅遊糾紛案例 ㈥旅遊保險 ◎國際禮儀： 包含食、衣、住、行、育、樂為內涵
領隊實務㈡	◎觀光法規： ㈠觀光政策 ㈡發展觀光條例 ㈢旅行業管理規則 ㈣領隊人員管理規則 ◎入出境相關法規： ㈠普通護照申請 ㈡入出境許可須知 ㈢男子出境、再出境有關兵役規定 ㈣旅客出入境台灣海關行李檢查規定 ㈤動植物檢疫 ㈥各地簽證手續 ◎外匯常識： 包含中央銀行管理辦法 ◎民法債編旅遊專節與國外定型化旅遊契約： 包含應記載、不得記載事項 ◎臺灣地區與大陸地區人民關係條例： 包含施行細則 ◎兩岸現況認識： 包含兩岸現況之社會、政治、經濟、文化及法律相關互動時勢
觀光資源概要	◎世界歷史： 以國人經常旅遊之國家與地區為主，包含各旅遊景點接軌之外國歷史，並包括聯合國教科文委員會（UNESCO）通過的重要文化及自然遺產 ◎世界地理： 以國人經常旅遊之國家與地區為主，包含自然與人文資源，並以一般主題、深度旅遊或標準行程的主要參觀點為主 ◎觀光資源維護： 包含人文與自然資源
外國語	◎包含閱讀文選及一般選擇題（分英語、日語、法語、德語、西班牙語等五種，由應考人任選一種應試）

華語領隊人員考試命題大綱	
科目名稱	命題大綱
領隊實務(一)	◎領隊技巧： ㈠導覽技巧：包含使用國內外歷史年代對照表 ㈡遊程規劃：包含旅遊安全和知性與休閒 ㈢觀光心理學：包含旅客需求及滿意度，消費者行為分析，並包括旅遊銷售技巧 ◎航空票務： 包含機票特性、限制、退票、行李規定等 ◎急救常識： ㈠一般急救須知和保健的知識 ㈡簡單醫療術語 ◎旅遊安全與緊急事件處理： ㈠人身安全 ㈡財物安全 ㈢業務安全 ㈣突發狀況之預防處理原則 ㈤旅遊糾紛案例 ㈥旅遊保險 ◎國際禮儀： 包含食、衣、住、行、育、樂為內涵
領隊實務(二)	◎觀光法規： ㈠觀光政策 ㈡發展觀光條例 ㈢旅行業管理規則 ㈣領隊人員管理規則 ◎入出境相關法規： ㈠普通護照申請 ㈡入出境許可須知 ㈢男子出境、再出境有關兵役規定 ㈣旅客出入境台灣海關行李檢查規定 ㈤動植物檢疫 ㈥各地簽證手續 ◎外匯常識： 包含中央銀行管理辦法 ◎民法債編旅遊專節與國外定型化旅遊契約： 包含應記載、不得記載事項 ◎臺灣地區與大陸地區人民關係條例： 包含施行細則 ◎香港澳門關係條例： 包含施行細則 ◎兩岸現況認識： 包含兩岸現況之社會、政治、經濟、文化及法律相關互動時勢
觀光資源概要	◎世界歷史： 以國人經常旅遊之國家與地區為主，包含各旅遊景點接軌之外國歷史，並包括聯合國教科文委員會（UNESCO）通過的重要文化及自然遺產 ◎世界地理： 以國人經常旅遊之國家與地區為主，包含自然與人文資源，並以一般主題、深度旅遊或標準行程的主要參觀點為主 ◎觀光資源維護： 包含人文與自然資源

外語導遊人員考試命題大綱	
科目名稱	命題大綱
導遊實務㈠	◎導覽解說： 　包含自然、人文解說，並包括解說知識與技巧、應注意配合事項 ◎旅遊安全與緊急事件處理： 　包含旅遊安全與事故之預防與緊急事件之處理 ◎觀光心理與行為： 　包含旅客需求及滿意度，消費者行為分析，並包括旅遊銷售技巧 ◎航空票務： 　包含機票特性、限制、退票、行李規定等 ◎急救常識： 　包含一般外傷、CPR、燒燙傷、國際傳染病預防 ◎國際禮儀： 　包含食、衣、住、行、育、樂為內涵
導遊實務㈡	◎觀光行政與法規： 　㈠發展觀光條例 　㈡旅行業管理規則 　㈢導遊人員管理規則 　㈣觀光行政與政策 　㈤護照及簽證 　㈥入境通關作業 　㈦外匯常識 ◎臺灣地區與大陸地區人民關係條例： 　㈠兩岸人民關係條例及其施行細則 　㈡大陸地區人民來台從事觀光活動許可辦法 ◎兩岸現況認識： 　包含兩岸現況之社會、政治、經濟、文化及法律相關互動時勢
觀光資源概要	◎臺灣歷史 ◎臺灣地理 ◎觀光資源維護： 　包含人文與自然資源
外國語	◎包含閱讀文選及一般選擇題（分英語、日語、法語、德語、西班牙語、韓語、泰語、阿拉伯語、俄語、義大利語、越南語、印尼語、馬來語等十三種，由應考人任選一種應試）

華語導遊人員考試命題大綱	
科目名稱	命題大綱
導遊實務(一)	◎導覽解說： 　　包含自然、人文解說，並包括解說知識與技巧、應注意配合事項 ◎旅遊安全與緊急事件處理： 　　包含旅遊安全與事故之預防與緊急事件之處理 ◎觀光心理與行為： 　　包含旅客需求及滿意度，消費者行為分析，並包括旅遊銷售技巧 ◎航空票務： 　　包含機票特性、限制、退票、行李規定等 ◎急救常識： 　　包含一般外傷、CPR、燒燙傷、國際傳染病預防 ◎國際禮儀： 　　包含食、衣、住、行、育、樂為內涵
導遊實務(二)	◎觀光行政與法規： 　　㈠發展觀光條例 　　㈡旅行業管理規則 　　㈢導遊人員管理規則 　　㈣觀光行政與政策 　　㈤護照及簽證 　　㈥入境通關作業 　　㈦外匯常識 ◎臺灣地區與大陸地區人民關係條例： 　　㈠兩岸人民關係條例及其施行細則 　　㈡大陸地區人民來台從事觀光活動許可辦法 ◎香港澳門關係條例： 　　包含施行細則 ◎兩岸現況認識： 　　包含兩岸現況之社會、政治、經濟、文化及法律相關互動時勢
觀光資源概要	◎臺灣歷史 ◎臺灣地理 ◎觀光資源維護： 　　包含人文與自然資源

CONTENTS

CONTENTS

104

華語導遊、外語導遊考試試題

【104 年華語、外語導遊人員 導遊實務㈠試題】

■ 單一選擇題（每題 1.25 分，共 80 題，考試時間為 1 小時）。

1. 當團員發生溺水時，下列敘述何者錯誤？
 (A)要注意可能合併頸椎受傷
 (B)可使用姿勢引流及哈姆立克法（Heimlich）將肺內的水壓出體外
 (C)對於溺水合併低體溫的病患，常代表溺水時間較久，預後較不好
 (D)溺水病患死亡原因主要是窒息缺氧

2. 旅途中可以如何自製口服電解質液？① 1000 毫升水　② 6 茶匙糖　③ 3 茶匙果汁　④ 1 茶匙食鹽
 (A)①③④　　　　(B)②③④　　　　(C)①②③　　　　(D)①②④

3. 為讓旅客提早適應時差，應提以下何項建議？
 (A)鼓勵多喝一些酒以鬆弛神經
 (B)可將手錶時間轉到目的地國家的時間儘早配合當地時序作息
 (C)在機上除喝果汁及水分外儘量不要進食
 (D)服用醫師開立之安眠藥

4. 發現有成人患者心臟停止且只有我自己一個人在現場時，下列何者是最適切的處置？
 (A)先做心肺復甦術（CPR），再打電話求救兵
 (B)先以哈姆立克法（Heimlich）施救
 (C)先打電話求救兵，再立刻回來做心肺復甦術
 (D)停止施救，因已屬臨床死亡

5. 您所接待之國外旅客在臺旅行期間，如有感染傳染病或疑似傳染病時，下列何者處置不恰當？

(A)協助就醫　　　　　　　　　　　(B)向衛生單位通報
(C)向交通部觀光局通報　　　　　　(D)向外交單位通報

6. 小腿骨折時的固定方式，下列何者效果最佳？
(A)板子置於骨折處的外側　　　　　(B)雙腿併攏一起綁住患處
(C)以長板子固定上下關節　　　　　(D)以八字型固定法綁住患處

7. 有關紫外線傷害的敘述，下列何者最適當？
(A)第 2 天的曝曬傷害最大　　　　　(B)中午後的曝曬傷害最大
(C)曝曬後 24 小時後易出現紅斑　　(D)皮膚曬成棕色是很健康的

8. 燒燙傷發生時的處理口訣是「沖脫泡蓋送」，此處所指「沖」之口訣，將傷口在流動水中至少沖多久最適當？
(A) 5 分鐘　　　　(B) 10 分鐘　　　　(C) 15 分鐘　　　　(D) 30 分鐘

9. 下列何者不屬於臺灣三大林場？
(A)太平山　　　　(B)阿里山　　　　(C)東眼山　　　　(D)八仙山

10. 當供應商與消費者雙方達成交易協議，但對於協議內容尚無能力書面化，此時必須委託他人辦理，其所衍生的成本是：
(A)資訊蒐集成本　　　　　　　　　(B)協議談判成本
(C)契約成本　　　　　　　　　　　(D)監督成本

11. 在觀察野生動物時，下列那一項行為較無法保護野生動物的安全？
(A)在適當的距離外觀察　　　　　　(B)小心儲存食物及垃圾
(C)不餵食野生動物　　　　　　　　(D)追蹤野生動物

12. 下列何者為太魯閣國家公園的最高峰？
(A)中央尖山　　　　(B)奇萊北峰　　　　(C)南湖大山　　　　(D)合歡群峰

13. 下列何種岩層為金門本島最主要的地質？
(A)花崗岩　　　　(B)玄武岩　　　　(C)安山岩　　　　(D)石灰岩

14. 下列那一個河流水系不屬於花東縱谷國家風景區？
(A)立霧溪　　　　(B)花蓮溪　　　　(C)秀姑巒溪　　　　(D)卑南溪

15. 下列國家風景區中，那一處內有 5 座水庫？
 (A)日月潭國家風景區　　　　　　　(B)參山國家風景區
 (C)西拉雅國家風景區　　　　　　　(D)雲嘉南濱海國家風景區

16. 全臺最大的高山湖泊「翠峰湖」位於下列那一座國家森林遊樂區？
 (A)太平山　　　　(B)八仙山　　　　(C)合歡山　　　　(D)大雪山

17. 陽明山國家公園具有地熱、溫泉及景觀花卉等特色，其前身為日治時
 期預定成立的那一座公園？
 (A)草山國立公園　　　　　　　　　(B)大屯國立公園
 (C)紗帽國立公園　　　　　　　　　(D)七星國立公園

18. 下列那一個島嶼不屬於澎湖玄武岩自然保留區的範圍？
 (A)雞善嶼　　　　(B)錠鉤嶼　　　　(C)花嶼　　　　(D)小白沙嶼

19. 清朝時期臺北有 5 個城門，通稱北門的，原名稱為：
 (A)景福門　　　　(B)寶成門　　　　(C)麗正門　　　　(D)承恩門

20. 晉朝大書法家王羲之作品深受乾隆皇帝喜愛，其中被譽為「天下無
 雙，古今鮮對」的是：
 (A)蘭亭序　　　　(B)中秋帖　　　　(C)快雪時晴帖　　(D)黃庭經

21. 下列有關雲嘉南濱海國家風景區的區域發展核心敘述，何者錯誤？
 (A)口湖地區可發展濕地生態教育園區
 (B)布袋及東石地區可發展觀光漁業休閒區
 (C)學甲及佳里地區可發展魅力觀光小鎮
 (D)七股及將軍地區可發展鹽鄉樂活度假區

22. 下列何者不屬於國立故宮博物院展覽區現行所提供免費入園之對象？
 (A)不分國籍之身心障礙者及其陪同者 1 人
 (B)本國籍 65 歲以上長者
 (C)學齡前兒童
 (D)本國軍警學生與低收入戶

23.「門神」向為臺灣各式廟宇或城門之重要守護神祇，不同年代或宗教
信仰對「門神」有不同之稱呼，下列何者錯誤？
(A)神荼與鬱壘
(B)茄藍與韋馱
(C)增福財帛星君與玄壇元帥趙公明
(D)秦叔寶與尉遲恭

24.下列有關「十三行博物館」之敘述，何者錯誤？
(A)十三行博物館是位於新北市淡水地區以考古為主題的社區博物館
(B)為距今約 1800 年至 500 年前臺灣史前鐵器時代之代表文化
(C)人面陶罐是十三行遺址最具特色的出土文物之一
(D)十三行遺址發掘出土的文化遺物中，陶器是數量最龐大的標本

25.依據行政院公布之文化資產保存法第 3 條規定，所稱「文化資產」不
包含下列那一項？
(A)古物　　　　　(B)傳統藝術　　　　(C)文化景觀　　　　(D)耆老

26.下列那一原住民族將許多不好的事物都歸咎於惡靈作祟，因此對死去
的靈魂特別懼怕？
(A)泰雅族　　　　(B)達悟族　　　　　(C)賽夏族　　　　　(D)排灣族

27.下列何者不屬於解說的三大要素？
(A)經營管理機關　(B)解說資源　　　　(C)旅行業　　　　　(D)遊客

28.解說員所應具備的個人特質中，下列那一項特質在拉近與遊客距離間
扮演最關鍵的角色？
(A)禮貌　　　　　(B)專業　　　　　　(C)熱情　　　　　　(D)準時

29.「珊瑚是海洋的熱帶雨林」此解說的方式，是應用下列那一種解說原
則？
(A)意義創造　　　(B)歷史重現　　　　(C)廣結善緣　　　　(D)最佳經驗

30.下列何種訊息的訴求，在與旅客溝通時最不具說服力？
(A)幽默訴求　　　(B)娛樂訴求　　　　(C)恐懼訴求　　　　(D)參與訴求

31.在使聽眾對所傳達之訊息保持注意力的方法中，下列敘述何者錯誤？
(A)儘量在言談中保持活力
(B)提供信賴與自信的印象
(C)沉默亦是一種強有力的工具
(D)說話時避免和聽眾的眼神做接觸

32.解說員常會運用說故事來引發遊客興趣和加深印象，下列何者是說故事時應該避免的？
(A)未提出故事中衝突的解決方法
(B)運用停頓製造效果
(C)戴面具但保持音量
(D)說話語調有抑、揚、頓、挫

33.解說牌是重要解說工具，可代替解說員之不足，但下列何者是其缺點？
(A)自導性 　　(B)耐用時間 　　(C)單向溝通 　　(D)價格

34.由於對過去旅遊體驗的高度滿意，王先生習慣向同一家旅行社選購旅遊商品，並進一步對該旅行社產生品牌忠誠度。對此個人因素可稱之為：
(A)個人知覺 　(B)經驗學習 　　(C)人格特性 　　(D)自我概念

35.當與班上同學共度 3 天 2 夜愉快的畢業旅行行程，總覺得時間過得較快，此情形為下列何種知覺？
(A)空間知覺 　(B)運動知覺 　　(C)時間知覺 　　(D)經濟知覺

36.航空公司、旅館、主題遊樂區等是屬於觀光行銷通路中的：
(A)中間商 　　　　　　　　　(B)觀光消費者
(C)遊程供應商 　　　　　　　(D)特殊通路供應商

37.旅遊目的地的航班選擇屬於市場分析中的那一面向？
(A)知覺面 　　(B)資源面 　　　(C)需求面 　　　(D)競爭面

38.下列何者不是影響套裝旅遊產品價格的內在因素？

(A)競爭狀況　　　　(B)行銷組合　　　　(C)組織因素　　　　(D)成本

39.觀光產業透過交易，來滿足消費者的需要與欲望，並實現企業經營的目標，此過程稱為：
(A)觀光產品　　　　(B)觀光市場　　　　(C)觀光行銷　　　　(D)觀光廣告

40.「會深入研究每家旅行社的行程與報價，再衡量自我條件和親友建議。」是屬於下列何種消費者類型？
(A)思考型　　　　(B)見風轉舵型　　　　(C)感性型　　　　(D)動作型

41.利用廣告強化旅行社品牌印象，是企圖改變旅客的：
(A)動機　　　　(B)知覺　　　　(C)個性　　　　(D)行為

42.「您是否希望我進一步說明到大陸旅遊應注意的事項？」上述的詢問方式是屬於：
(A)複述式問法　　　　　　　　(B)發掘式問法
(C)牽引式問法　　　　　　　　(D)假設性問法

43.旅行社為了提升業績，針對其行銷人員給予獎金分紅、業績比賽等活動，此為推廣組合策略中之何項策略？
(A)推力策略　　　　　　　　(B)拉力策略
(C)產品銷售策略　　　　　　(D)人員銷售策略

44.熟背銷售話術、使用適當文字圖片，引發購買的銷售方式，稱為：
(A)公式化方法　　　　　　　(B)罐頭式方法
(C)需求式方法　　　　　　　(D)反應式方法

45.俗稱黑盒子的座艙通話紀錄器及飛航資料紀錄器，其外觀為下列何種顏色？
(A)白色　　　　(B)黑色　　　　(C)綠色　　　　(D)橙紅色

46.依據美國聯邦航空法規 FAR 91.533「Flight Attendant Requirement」計算標準，某客機座位數為 288，實際登機人數為 198 人，該班機最少應派遣幾位空服員服勤？

(A) 6 位　　　　　(B) 7 位　　　　　(C) 8 位　　　　　(D) 10 位

47. 依我國「航空器飛航作業管理規則」規定，飛機的座艙通話紀錄器至少須保有飛航作業最後幾分鐘之資料？
(A) 10 分鐘　　　　(B) 30 分鐘　　　　(C) 20 分鐘　　　　(D) 15 分鐘

48. 搭機旅客的託運行李遭到損害或遺失，應填具下列何種表格？
(A) CPR（Cardiopulmonary Resuscitation）
(B) PNR（Passenger Name Record）
(C) PIR（Property Irregularity Report）
(D) VAT（Value Added Tax）

49. 根據下面顯示的 ABACUS 可售機位表，旅客若想改搭翌日（24JAN）的班機，則下列那個航班沒有營運？
23JAN SUN TPE/Z¥8 HKG/¥0
1CX 463 J9 C9 D9 I9 Y3 B1 H0*TPEHKG 0700 0845 330 B 0 DCA /E
2CX 465 F4 A4 J9 C9 D9 I9 Y9*TPEHKG 0745 0930 343 B 0 1357 DCA /E
3CI 601 C4 D4 Y7 B7 M7 Q7 H7 TPEHKG 0750 0935 744 B 0 DC /E
4KA 489 F4 A4 J9 C9 D4 P5 Y9*TPEHKG 0800 0945 330 B 0 X135 DC
5TG 609 C4 D4 Z4 Y4 B4 M0 H0 TPEHKG 0805 1000 333 M 0 X246 DC
6CI 603 C0 D4 Y7 B7 M7 Q7 H7 TPEHKG 0815 1000 744 B 0 DC /E
*- FOR ADDITIONAL CLASSES ENTER 1*C
(A) CI601　　　　(B) CX465　　　　(C) KA489　　　　(D) TG609

50. 依我國民用航空法第 55 條規定，設籍金門縣地區居民，搭乘航空器往返臺灣，應予補貼票價：
(A)百分之十　　　　　　　　　(B)百分之二十
(C)百分之三十　　　　　　　　(D)百分之五十

51. 有關機場自助式報到亭（KIOSK）可提供旅客快速的報到功能，下列敘述何者錯誤？
(A)使用護照完成航班報到
(B)可更換已預選座位

(C)可辦理同一訂位紀錄旅客之報到

(D)可預訂航班之特別餐食

52.依我國交通部民用航空局所屬航空站組織通則，臺灣的航空站總共分幾個等級？

(A) 3 個等級　　　　(B) 4 個等級　　　　(C) 5 個等級　　　　(D) 6 個等級

53.依我國交通部民用航空局之相關法規，臺北松山國際航空站是屬於下列何種等級之航空場站？

(A)超等級　　　　(B)特等級　　　　(C)甲級　　　　(D)乙級

54.國際航空運輸中，不降落而飛越他國領域之航權，亦可稱飛越權，此為第幾航權？

(A)第一航權　　　(B)第二航權　　　(C)第三航權　　　(D)第四航權

55.機票使用限制欄位內顯示「EMBARGO PERIOD」，下列敘述何者正確？

(A)禁止更改行程　　　　　　　(B)禁止更改訂位

(C)禁止轉售他人　　　　　　　(D)禁止搭乘的期間

56.依 IATA 規定，下列何者不屬於票價計算的基本要素？

(A) NUC　　　　(B) MCO　　　　(C) ROE　　　　(D) LCF

57.被禁止入境的旅客，其屬性代號，下列何者正確？

(A) OTHS　　　　(B) INAD　　　　(C) WCHR　　　　(D) DIPL

58.下列何者不是有關「禮儀」的英文名稱？

(A) Etiquette　　　(B) Courtesy　　　(C) Formality　　　(D) Behavior

59.有關臺灣歲時節慶的敘述，下列何者錯誤？

(A)農曆 12 月 24 日到正月初三是「新春」，即所謂的春節

(B)上元節即元宵節，有祭祖與迎花燈的活動

(C)清明節即民族掃墓節，祭祖掃墓為主要的活動，包括「掛紙」與「培墓」儀式

(D)「盂蘭盆會」與普渡，屬於中元節的活動

60.臺灣民俗的傳統舞蹈，下列何者有「拳舞」之稱？
(A)八將　　　　　(B)獅舞　　　　　(C)宋江陣　　　　　(D)車鼓戲

61.關於入厝之喜的賀禮，下列敘述何者最不恰當？
(A)先打聽主人的新家面積及缺少的物品，再決定送什麼
(B)如無法得知送什麼比較好，折現最實用
(C)一般人搬新家，會希望飲食器皿也更新，所以送碗盤，最為實用
(D)長條狀的大匾額，要看對象送，對一般家庭而言，不是很適合

62.探望病人時，較不適合贈送下列何項物品？
(A)奶粉　　　　　(B)鮮花　　　　　(C)水果　　　　　(D)補身藥品

63.有關住宿旅館的房價，下列敘述何者錯誤？
(A)單人房 Single 如住 2 人，仍收單人房價
(B)單人房 Single 住 2 人，須加收 1 人的費用
(C)單床雙人房 Double 住 3 人時，加床須另收費
(D)雙床雙人房 Twin 可住 2 人

64.搭乘計程車時，下圖位置尊卑順序，何者正確？

司機		A
B	C	D

(A) ABCD　　　　　(B) BCDA　　　　　(C) CDBA　　　　　(D) DBCA

65.關於行進禮儀，下列敘述何者錯誤？
(A)行進時的最高原則，「前尊、後卑、左大、右小」
(B)與長官或女士同行時，應居其後方或左方，較合乎禮儀
(C) 3 人並行時，則中為尊，右次之，左最小
(D) 3 人前後行時，則以前為尊，中間者居次

66.男士穿著大晚禮服時，應使用何種顏色的領結為宜？

(A)白色　　　　　(B)灰色　　　　　(C)黑色　　　　　(D)紅色

67.關於穿著打扮，文具配件搭配的敘述，下列何者不恰當？

(A)穿西裝見客戶，最好不要帶塑膠筆身的鋼珠筆

(B)男士的筆要插在西裝外套上面的口袋中，以便取用

(C)上班族無論層級，皆不適宜拿設計感過強的包包，以免太凸顯個性而非專業

(D)手提型式的公事包雖較不方便，但較為正式

68.關於時尚便服（Smart Casual or Business Casual）之敘述，下列何者最不正確？

(A)適用於非正式場合穿著

(B)可著休閒長褲，搭配運動鞋

(C)通常不打領帶

(D)穿著皮鞋或休閒鞋（非運動鞋）

69.團體旅遊途中，如遇到旅客生病或發生意外的應變處理，下列敘述何者錯誤？

(A)旅客發生意外死亡後，應即時將旅客詳細資料傳回至我國駐外館處報備

(B)旅客如有感冒或其他身體不適，應立即送醫診療

(C)生病旅客，如需住院繼續治療，應通知其家人前往醫院協助

(D)只要經同行家屬之同意，生重病旅客可立即出院，以便跟團體繼續進行旅遊行程

70.有關旅客住宿一般旅館之安全敘述，下列何者錯誤？

(A)床上不可吸菸　　　　　　　(B)如遇火警應速搭電梯逃生

(C)房間內不可烹煮食物　　　　(D)溼衣服不要晾在燈罩上

71.團體要離開飯店時，關於大件行李，帶團人員應注意何事最為適當？

(A)對於行李搬運人員，基於感謝，可以隨意給一點小費，以符合國際禮儀

(B)帶團人員應根據出國時在機場登錄的行李件數為準，正確清點團體行李件數，以免有誤

(C)在旅客上車前，請每一位旅客確認自己的行李無誤後，才讓團員上車，同時允許司機搬入行李艙

(D)請旅客儘量採用相同品牌、型式，並有行李綁帶的行李箱

72.帶團人員若需要安排旅客搭乘渡輪，下列那一項不屬於應該宣導或告知的事項？
(A)安全注意事項
(B)救生衣和逃生艇的位置
(C)搭乘期間拍照的內容與技巧
(D)離開渡輪時，再次提醒攜帶隨身手提包或行李

73.導遊人員針對穆斯林團體應安排清真餐食，以表示我國的觀光環境對於穆斯林的友善。清真餐食英文應如何表達？
(A) Kosher Meal
(B) Halal Meal
(C) Vegetarian Meal
(D) Hindu Meal

74.呂姓旅客參加乙旅行社義大利 10 日旅行團，因跌倒骨折就醫，醫療費用 3 萬元，帶團人員檢附收據和報告書等相關保險理賠資料申請，保險公司發現乙旅行社投保責任險早已過期失效，並未續保，拒絕理賠。依照國外旅遊定型化契約書第 11 條強制投保之規定，乙旅行社視同未依規定投保，應依下列那一主管機關之規定給予理賠？
(A)外交部領事事務局
(B)內政部移民署
(C)交通部觀光局
(D)外交部歐洲司

75.為保護團員財物安全，帶團人員應掌握下列何項原則，較為適當？
(A)小費是國外才有的禮節，能省則省，告訴團員不需要給行李員小費
(B)為保障團員隱私與安全，應儘可能在遊覽車上即分配房間
(C)為避免 check-in 時，團員等待過久，應在旅館大廳分配房間，並大聲唱名房號與姓名

(D)旅館房間內是私人空間，可告訴團員貴重物品可隨便放置，絕對不會遺失

76.帶團人員應如何建議團員保護財物較為適當？
(A)請團員將貴重物品放置旅館櫃檯保險箱內
(B)請團員將貴重物品放置託運行李內
(C)由自己代為保管團員之貴重物品
(D)請團員將貴重物品放置機場置物櫃，回國時再拿取

77.當火警發生於居住飯店之 6 樓，而旅遊團的團員均住在 7 樓，帶團人員的處理原則，下列何者最為正確？
(A)要避免吸入濃煙，將門打開
(B)利用沾溼毛巾、床單、衣服等塞住門縫，防止煙霧進入
(C)用沾溼毛巾掩住口鼻，向低樓層移動
(D)確認如為化學物品引起之火災，可用水或棉被等浸濕後覆蓋撲滅

78.團體遊程進行中，若所預訂的遊覽車未能於約定好的時間到達，下列那一項是帶團人員應有的認知或處理行為？
(A)若是機場接機，則可以至機場的旅客服務中心詢問使用機場巴士的可能性
(B)不論各種狀況、時間或安全性，都直接以計程車方式將客人運送至下一個據點
(C)不論如何，皆在現場等待所安排的遊覽車前來再繼續行程
(D)一般而言，住宿旅館的車子僅供個人旅客使用，並無法請其支援

79.餐廳食物不潔，導致團員上吐下瀉，下列帶團人員之處理方式何者錯誤？
(A)迅速安排旅客就醫
(B)請旅客先行墊付醫藥費
(C)向旅行社即時反映
(D)請旅行社或餐廳適時致歉慰問，並作必要之補償

80.下列何者不是旅遊糾紛協調單位？
　(A)交通部觀光局　　　　　　　　(B)中華民國消費者文教基金會
　(C)財團法人臺灣觀光協會　　　　(D)臺北市政府消費者服務中心

104 年華語、外語導遊人員 導遊實務㈠試題解答：

1. B	2.一律給分	3. B	4. C	5. D
6. C	7. B	8. C 或 D	9. C	10. C
11. D	12. C	13. A	14. A	15. C
16. A	17. B	18. C	19. D	20. C
21. C	22. D	23. C	24. A	25. D
26.一律給分	27. C	28. C	29. A	30. C
31. D	23. A	33. C	34. B	35. C
36. C	37. B	38. A	39. C	40. A
41. B	42. A 或 B 或 AB	43. A	44. B	45. D
46. A	47. B	48. C	49. C	50. B
51. D	52. C	53. C	54. A	55. D
56. B	57. B	58. D	59. A	60. C
61. B 或 C 或 BC	62.一律給分	63. A	64. D	64. A
66. A	67. B	68. B	69. D	70. B
71. C	72. C	73. B	74. C	75. B
76. A	77. B	78.一律給分	79. B	80. C

（本試題解答，以考選部最近公佈為準確。http://wwwc.moex.gov.tw）

【104 年華語導遊人員 導遊實務(二)試題】

■單一選擇題（每題 1.25 分，共 80 題，考試時間為 1 小時）。

1. 未依發展觀光條例規定取得執業證而執行導遊人員業務者，其處罰為：
 (A)廢止執業證，並禁止其執業
 (B)處新臺幣 1 萬元以上，5 萬元以下罰鍰，並禁止其執業
 (C)處新臺幣 3 萬元以上，15 萬元以下罰鍰，並禁止其執業
 (D)處新臺幣 5 萬元以上，25 萬元以下罰鍰，並禁止其執業

2. 依發展觀光條例第 27 條，有關旅行業業務範圍及規範，下列敘述何者錯誤？
 (A)接受旅客委託代辦出、入國境及簽證手續
 (B)招攬或接待觀光旅客，並安排旅遊、食宿及交通
 (C)設計旅程、安排導遊人員或領隊人員
 (D)非旅行業者不得經營旅行業業務。但代售日常生活所需國內外海、陸、空運輸事業之客票，不在此限

3. 為維護烏來風景特定區自然及文化資源之完整，在區內興建電力設施計畫，依發展觀光條例規定需經下列何機關同意？
 (A)行政院農業委員會林務局　　　　(B)中央觀光主管機關
 (C)新北市烏來區公所　　　　　　　(D)新北市政府

4. 依觀光旅館及旅館旅宿安寧維護辦法規定，下列有關警察人員對於住宿旅客臨檢之敘述，何者正確？
 (A)由櫃檯廣播告知旅客實施臨檢
 (B)有相當理由認為旅客行為即將發生危害

(C)為免干擾臨檢之執行，旅館值班人員可免會同

(D)為偵查不公開，警察可免出示證件表明身分

5. 依旅行業管理規則有關旅行業營業處所之規定，下列敘述何者正確？
(A)得與符合公司法所稱之關係企業共同使用
(B)同一處所可為 2 家非屬關係企業之營利事業共同使用
(C)同一處所可為 2 家非屬關係企業之旅行業共同使用
(D)該營業處所可再出租予其他同業之業務代表使用

6. 依發展觀光條例規定，中央主管機關得將部分業務，委託法人團體辦理。但下列何者是不得委託辦理之項目？
(A)國際觀光行銷 (B)市場推廣
(C)市場資訊蒐集 (D)登記證核發

7. 某人受旅行業派遣擔任導遊或領隊人員隨團服務時，應遵守旅行業管理規則規定，下列何者為正確？①應使用合法業者提供之合法交通工具及合格之駕駛人　②不得於旅遊途中擅離團體或隨意將旅客解散　③除因代辦必要事項須臨時持有旅客證照外，非經旅客請求，不得以任何理由保管旅客證照　④遇不可抗力因素時，雖經旅客請求亦不得變更旅程
(A)僅①②③ (B)僅①②④ (C)僅①③④ (D)①②③④

8. 依發展觀光條例規定，觀光地區係指下列何者以外，經中央主管機關會商各目的事業主管機關同意後指定供觀光旅客遊覽之風景、名勝、古蹟、博物館、展覽場所及其他可供觀光之地區？
(A)國家公園 (B)國家森林遊樂區
(C)都會公園 (D)風景特定區

9. 依發展觀光條例規定，規劃籌設之國家級風景特定區，應由那一部會主管？
(A)國家發展委員會 (B)行政院農業委員會
(C)內政部 (D)交通部

10. 依旅行業管理規則規定，旅行業投保之責任保險，旅客家屬前往海外處理善後所必需支出之費用，其投保最低金額為新臺幣多少元？
(A) 5 萬元　　　　(B) 10 萬元　　　　(C) 20 萬元　　　　(D) 30 萬元

11. 有關旅行業管理之相關規定，下列敘述何者錯誤？
(A)旅行業管理規則依發展觀光條例訂定
(B)旅行業之設立、變更或解散登記僅需向經濟部商業司申請辦理
(C)旅行業之設立、變更或解散登記等委任辦理事項及法規依據應公告並刊登政府公報或新聞紙
(D)高雄市旅行業從業人員異動登記交通部得委託高雄市政府辦理

12. 某旅行社僱用領有華語導遊人員執業證之黎大仁，擔任大陸廣州旅行社所組之臺灣豪華遊團體之導遊，雙方約定以小費及購物佣金抵替導遊報酬，該旅行社違反那個法規？
(A)旅行業定型化契約　　　　　　　(B)導遊人員管理規則
(C)領隊人員管理規則　　　　　　　(D)旅行業管理規則

13. 依旅行業管理規則規定，曾犯組織犯罪防制條例規定之罪，經有罪判決確定，服刑期滿尚未逾幾年者，不得為旅行業之董事？
(A) 3 年　　　　(B) 4 年　　　　(C) 5 年　　　　(D) 6 年

14. 有鑑於旅行社舉辦團體旅遊應投保責任保險時，其中每一旅客因意外事故所致體傷之醫療費用投保最低金額於實務上遇有重大意外事故時，確有不足支付旅客就醫所需費用，爰於民國 103 年 5 月 21 日修正發布旅行業管理規則第 53 條，將其醫療費用投保最低金額調高為下列何者？
(A)新臺幣 5 萬元　　　　　　　　(B)新臺幣 10 萬元
(C)新臺幣 15 萬元　　　　　　　　(D)新臺幣 20 萬元

15. 依旅行業管理規則規定，綜合旅行業指派或僱用華語導遊人員接待或引導來臺觀光旅客，包括下列何者？①香港來臺觀光旅客　②澳門來臺觀光旅客　③大陸地區來臺觀光旅客　④使用華語之國外來臺觀光旅客

(A)僅①②③　　　(B)僅①③④　　　(C)僅②③④　　　(D)①②③④

16. 旅行業辦理國內、外觀光團體旅遊業務，發生緊急事故時，依旅行業管理規則規定至遲應於事故發生後多久時間內向交通部觀光局報備？
(A) 12 小時內　　　(B) 24 小時內　　　(C) 30 小時內　　　(D) 36 小時內

17. 某新設立之綜合旅行社，並同時於新竹、臺中、臺南、高雄及花蓮等地區各設立一家分公司，依旅行業管理規則規定，其應繳交之保證金總額為多少？
(A)新臺幣 1,000 萬元　　　　　　　(B)新臺幣 1,150 萬元
(C)新臺幣 1,250 萬元　　　　　　　(D)新臺幣 1,500 萬元

18. 依旅行業管理規則規定，下列那些業務屬於甲種旅行社的執業項目？
①代售國內航空機票　②代辦出、入國境及簽證手續　③自行組團安排旅客出國觀光旅遊及提供有關服務　④委託乙種旅行業代為招攬國內團體旅遊業務
(A)僅①②③　　　(B)①②③④　　　(C)僅①④　　　(D)僅②③④

19. 依旅行業管理規則規定，關於旅行業繳納註冊費、保證金之規定，下列敘述那些正確？①註冊費按資本總額千分之一繳納　②綜合旅行業之保證金為新臺幣 800 萬元　③甲種旅行業之保證金為新臺幣 150 萬元　④乙種旅行業每一分公司之保證金為新臺幣 20 萬元
(A)①②　　　(B)①③　　　(C)②③　　　(D)②④

20. 依交通部觀光局星級旅館評鑑作業要點規定，星級旅館評鑑標識之效期為多少年？
(A) 1 年　　　(B) 2 年　　　(C) 3 年　　　(D) 4 年

21. 為營造臺灣觀光品牌形象，交通部觀光局已擇定下列那 6 大面向做為臺灣觀光對外行銷主軸？
(A)美食、浪漫、文化、樂活、生態、購物
(B)食、住、行、購、遊、樂
(C)樂齡、樂活、樂遊、美食、美景、美德

(D)多元、友善、自由、民主、進步、和平

22.依交通部觀光局民國 102 年觀光業務年報，為服務自由行旅客，交通部觀光局輔導旅行業者結合運輸業，建置全臺（含離島）多種含中、英、日語音導覽的套裝旅遊產品供旅客預約使用，該服務產品之統一形象識別系統名稱為下列何者？
(A)「台灣自由 GO」系統　　　　(B)「台灣旅遊巴」系統
(C)「台灣觀巴」系統　　　　　　(D)「台灣悠遊巴」系統

23.導遊人員帶團投宿觀光旅館業，隔天離開旅館後，始發現旅客之行李留在旅館，該觀光旅館發現該行李後未依規定登記並妥為保管、通知認領或送還、或報請該管警察機關處理，依發展觀光條例規定可處該旅館多少罰鍰？
(A)處新臺幣 1 萬元以上 5 萬元以下罰鍰
(B)處新臺幣 3 萬元以上 15 萬元以下罰鍰
(C)處新臺幣 5 萬元以上 25 萬元以下罰鍰
(D)處新臺幣 9 萬元以上 45 萬元以下罰鍰

24.依旅行業管理規則規定，旅行業舉辦下列何項旅遊業務免投保旅行業責任保險？
(A)舉辦國內外團體旅遊業務
(B)個別旅客旅遊業務
(C)接待國外、香港、澳門或大陸地區來臺觀光團體旅遊業務
(D)販售機票加酒（飯）店業務

25.下列何者為森林遊樂區之中央主管機關？
(A)交通部　　　　　　　　　　(B)行政院農業委員會
(C)國軍退除役官兵輔導委員會　(D)內政部營建署

26.民國 103 年來臺旅客成長率最高的客源市場為下列何者？
(A)韓國　　　　(B)中國大陸　　　　(C)馬來西亞　　　　(D)日本

27.依旅行業管理規則規定，旅行業繳納之保證金為法院或行政執行機關強制執行後，應於接獲交通部觀光局通知之日起至遲多少時間內，依規定之金額繳足保證金？
(A) 2 個月　　　　(B) 1 個月　　　　(C) 15 日　　　　(D) 7 日

28.依導遊人員管理規則規定，導遊人員職前訓練測驗成績以 100 分為滿分，70 分為及格，測驗成績不及格者，應於幾日內補行測驗一次？
(A) 7 日內　　　　(B) 9 日內　　　　(C) 11 日內　　　　(D) 15 日內

29.某旅館業於旅客住宿前，已預收訂金或確認訂房，未依約定之內容保留房間，依發展觀光條例及旅館業管理規則，主管機關可對此旅館業處新臺幣多少罰鍰？
(A) 3 千元以下　　　　　　　　　　(B) 5 千元以下
(C) 5 千元以上 1 萬元以下　　　　(D) 1 萬元以上 5 萬元以下

30.導遊人員執行導遊業務時，接待旅客至野柳地質公園旅遊，發現所接待之旅客有損壞自然資源或觀光設施行為之虞，而未予勸止，對該導遊人員得處新臺幣最高多少元以下罰鍰？
(A) 1 萬 5 千元　　　(B) 2 萬元　　　(C) 2 萬 5 千元　　　(D) 3 萬元

31.大陸民用航空器未經許可進入臺北飛航情報區限制區域時，下列何者不是執行空防任務機關可以依法進行必要的處置？
(A)進入限制區域內，距臺灣、澎湖海岸線 60 浬以外之區域，實施攔截及辨證後，驅離或引導降落
(B)進入限制區域內，距臺灣、澎湖海岸線未滿 30 浬至 12 浬以外之區域，實施攔截及辨證後，開槍示警、強制驅離或引導降落，並對該航空器嚴密監視戒備
(C)進入限制區域內，距臺灣、澎湖海岸線未滿 12 浬之區域，實施攔截及辨證後，開槍示警、強制驅離或逼其降落或引導降落
(D)進入金門、馬祖、東引、烏坵等外島限制區域內，對該航空器實施辨證，並嚴密監視戒備。必要時，應予示警、強制驅離或逼其降落

32. 臺灣地區人民甲男與大陸配偶乙女結婚後，甲男申請乙女來臺，惟嗣後兩人感情不睦，乙女返回大陸向大陸法院訴請離婚，經大陸法院判決離婚確定，依現行相關規定，下列敘述何者正確？
(A)大陸離婚確定判決，經我方民間公證人認可，可在臺產生效力
(B)大陸離婚確定判決，就可在臺產生效力
(C)大陸離婚確定判決，不須經財團法人海峽交流基金會驗證，即可向我方法院聲請裁定認可
(D)大陸離婚確定判決，不違背臺灣地區公共秩序或善良風俗者，得聲請我方法院裁定認可

33. 依臺灣地區與大陸地區人民關係條例規定，使大陸地區人民非法進入臺灣地區者，其法定刑罰規定如何？
(A)處 1 年以上 7 年以下有期徒刑，得併科新臺幣 100 萬元以下罰金
(B)處 3 年以上 10 年以下有期徒刑，得併科新臺幣 100 萬元以下罰金
(C)處 5 年以下有期徒刑，得併科新臺幣 100 萬元以下罰金
(D)處 3 年以下有期徒刑，得併科新臺幣 100 萬元以下罰金

34. 兩岸民事事件，父母之一方為臺灣地區人民，一方為大陸地區人民者，其與子女間之法律關係，應依何地區之規定？
(A)父設籍地區之規定　　　　　　(B)母設籍地區之規定
(C)子女設籍地區之規定　　　　　(D)祖父設籍地區之規定

35. 臺灣地區各級地方政府機關（構），非經下列何機關授權，不得與大陸地區人民、法人、團體或其他機關（構），以任何形式協商簽署協議？
(A)總統府　　　　　　　　　　　(B)國家安全會議
(C)財團法人海峽交流基金會　　　(D)行政院大陸委員會

36. 大陸地區人民經許可進入臺灣地區者，除法律另有規定外，若要登記為公職候選人，必須符合下列那個條件？
(A)對臺灣地區國際形象有特殊貢獻者
(B)在臺灣地區設有戶籍滿 10 年者

(C)熱心社會公益，經有關機關舉證屬實者

(D)在臺灣地區長期居留滿 10 年者

37.臺灣地區人民非法僱用大陸地區人民工作時，該非法打工之大陸地區
人民被查獲遣送出境所需費用，由何者負擔？
(A)財團法人海峽交流基金會 　　　(B)海峽兩岸關係協會
(C)該非法僱用之臺灣地區人民 　　(D)內政部移民署收容中心

38.大陸地區人民申請在臺灣地區長期居留，主管機關基於經濟之考量，
得予專案許可之事由，下列何者正確？
(A)在產業技術上有傑出成就，且其研究開發之產業技術，能實際促進
　　臺灣地區產業升級
(B)在臺投資新臺幣 500 萬元以上
(C)在臺投資創造 100 個就業機會
(D)來臺購買新臺幣 2,000 萬元以上之不動產

39.大陸配偶依規定取得中華民國國民身分證時間為幾年？
(A) 8 年　　　　　(B) 6 年　　　　　(C) 4 年　　　　　(D) 2 年

40.大陸地區人民申請進入臺灣地區團聚、居留或定居者，除應接受面
談，是否仍需要按捺指紋並建檔管理？
(A)面談不通過者才需要 　　　　　(B)經過內政部許可者就不需要
(C)視個案情況由面談人員決定 　　(D)需要

41.臺灣地區公務員進入大陸地區之申請程序，下列敘述何者正確？
(A)公務員一律須經內政部許可後，始得赴大陸地區考察或參訪
(B)公務員如經機關核列為涉密人員，必須經內政部審查會之許可後，
　　始得赴大陸地區考察或參訪
(C)十職等以下且未被機關核列為涉密人員之公務員，不須申請，即得
　　赴大陸地區考察或參訪
(D)政務人員一律不得赴大陸地區考察或參訪

42.下列何種身分之臺灣地區人民，進入大陸地區不須經內政部核准？

(A)政務人員　　　　　　　　　　(B)直轄市長
(C)直轄市議會議長　　　　　　　(D)縣（市）長

43. 依臺灣地區與大陸地區人民關係條例之規定，財團法人海峽交流基金會與海峽兩岸關係協會簽署協議後，協議之內容涉及法律之修正或應以法律定之者，下列關於其後續程序之敘述，何者最為正確？
(A)協議辦理機關應於協議簽署後報請行政院備查
(B)協議辦理機關應於協議簽署後報請行政院審議備查
(C)協議辦理機關應於協議簽署後報請行政院核轉立法院備查
(D)協議辦理機關應於協議簽署後報請行政院核轉立法院審議

44. 下列那項是我國以立法方式規範兩岸民間及人民往來之法律？
(A)兩岸和平促進法
(B)臺灣地區與大陸地區人民關係條例
(C)獎勵臺灣民間產業投資通則
(D)國家安全法

45. 旅行業申請並經交通部觀光局核准辦理接待大陸地區人民來臺觀光，所應繳納之保證金，於民國 98 年有所修正，其調整範圍為何？
(A)由新臺幣 100 萬元調整為 200 萬元
(B)由新臺幣 100 萬元調整為 300 萬元
(C)由新臺幣 200 萬元調整為 100 萬元
(D)由新臺幣 200 萬元調整為 300 萬元

46. 大陸地區人民來臺從事觀光活動，除個人旅遊外，應由旅行業組團辦理，並以團進團出方式為之，每團人數之規定為何？
(A) 15 人以上 40 人以下　　　　(B) 10 人以上 40 人以下
(C) 7 人以上 40 人以下　　　　 (D) 5 人以上 40 人以下

47. 下列何種安排符合旅行業接待大陸地區人民來臺觀光旅遊團優質行程審查作業要點之規定？
(A)遊覽車應安裝全球衛星定位系統（GPS），視行程需要時，始依公路主管機關規定介接資訊平臺

(B)全程未安排指定購物商店

(C)應全程提供與星級旅館業者簽訂之契約

(D)每一購物商店停留時間以 60 分鐘為限

48.年滿 20 歲以上的大陸地區人民，如欲以年工資所得申請來臺從事個人旅遊觀光，所得金額應為相當新臺幣最少多少金額以上？

(A) 20 萬元　　　　(B) 30 萬元　　　　(C) 40 萬元　　　　(D) 50 萬元

49.民國 103 年 8 月 8 日修正「旅行業接待大陸地區人民來臺觀光旅遊團品質注意事項」第 3 點及第 4 點，增修部分下列何者正確？

(A)「全程午晚餐平均餐標」應達一定金額或使用「臺灣團餐特色餐廳」應達二分之一比例，但安排餐食自理者，不計入平均餐標之計算

(B)車輛出廠車齡之限制，自 10 年以內調整為 12 年以內

(C)調整每一購物商店停留時間限制，自 70 分鐘調整為 50 分鐘

(D)車輛正駕駛座前方之擋風玻璃內側，應設置團體標示

50.大陸地區人民無法僅以下列那一項資格條件申請來臺觀光？

(A)具有在國外、香港或澳門留學生資格

(B)具有旅居國外取得當地永久居留權

(C)具有旅居國外 1 年以上且領有工作證明

(D)具有旅居香港、澳門並取得當地依親居留權

51.民國 97 年 11 月 4 日，兩岸簽署「海峽兩岸食品安全協議」，依據前項協議，兩岸建立制度化食品安全聯繫窗口，即時通報相關資訊，以有效將問題產品阻擋於境外。下列何者為前項協議主管機關聯繫窗口？

(A)衛生福利部　　　　　　　　(B)行政院農業委員會

(C)各縣市政府衛生局　　　　　(D)行政院消費者保護處

52.下列有關兩岸關係的發展敘述，何者錯誤？

(A)在中華民國憲法架構下，維持臺海「不統、不獨、不武」現狀，以「九二共識、一中各表」為基礎，推動兩岸制度化協商與交流

(B)民國 97 年 6 月恢復了中斷近 10 年的制度化協商管道迄今，兩岸兩會已舉行多次高層會談並簽署多項協議及共識，建立了兩岸「機制對機制」的協商互動模式

(C)民國 102 年 10 月兩岸在 WTO 會議時，行政院大陸委員會主任委員與大陸國臺辦主任，會面互稱官職銜，代表兩岸「正視現實、互不否認」的具體實踐

(D)兩岸事務首長於民國 103 年互訪及舉行「兩岸事務首長會議」，建立並啟動常態性溝通聯繫機制，有利於兩岸事務的順利推動及良性發展

53. 下列何者為現階段中國大陸最主要的對臺政策方針？
(A)江八點
(B)胡六點
(C)錢七條
(D)告臺灣同胞書

54. 我國行政院處理大陸事務的組織是：
(A)財團法人海峽交流基金會
(B)海洋事務委員會
(C)行政院大陸委員會
(D)國家發展委員會

55. 香港對我國大學學歷的採認方式為那一種？
(A)全部採認
(B)只採認國立大學學歷
(C)經專屬單位審查後個案採認
(D)只採認世界排名 500 名以內的大學

56. 18 歲以上大陸地區人民，經許可在臺灣地區停留或居留多久以上，檢附體格檢查、體能測驗合格等證明文件（報考機車駕照者免體能測驗），得報考普通駕駛執照？
(A) 3 個月
(B) 6 個月
(C) 9 個月
(D) 1 年

57. 中國大陸下列那一個省人口最多？
(A)山東
(B)遼寧
(C)河南
(D)山西

58.臺灣沿岸由於泥質灘地及紅樹林生長，吸引了來自各地的候鳥群，每年國慶準時來臺共度光輝十月的國慶鳥是：
(A)灰面鵟　　　　　(B)伯勞鳥　　　　　(C)金剛鸚鵡　　　　(D)布穀鳥

59.有關於大陸配偶工作權，目前大陸配偶經合法入境並通過面談，對於工作權利之取得方式，下列何者正確？
(A)需申請工作許可
(B)需等待 2 年時間
(C)毋需申請許可，也毋需等待 2 年，即可在臺工作
(D)不能有工作權利

60.目前唯一受政府委託處理兩岸人民往來有關事務涉及公權力事項之團體為何？
(A)行政院大陸委員會　　　　　(B)兩岸和平發展委員會
(C)財團法人海峽交流基金會　　(D)救難總會

61.民國 100 年 7 月 29 日政府正式啟動「小三通」自由行，以促進更多大陸旅客到臺灣地區旅遊，下列何地不是「小三通」適用地區？
(A)大金門、小金門　　　　　(B)蘭嶼、小琉球
(C)馬公、望安　　　　　　　(D)北竿、南竿、東引

62.臺灣第一古老的媽祖廟是指：
(A)鹿港天后宮　　　　　　　(B)馬祖天后宮
(C)澎湖天后宮　　　　　　　(D)臺南大天后宮

63.香港澳門關係條例的主管機關是：
(A)內政部　　　　　　　　　(B)外交部
(C)僑務委員會　　　　　　　(D)行政院大陸委員會

64.香港僑生阿寶剛自國立臺灣大學畢業，其若欲申請來臺居留，則須先回到香港工作幾年之後，才可以提出申請？
(A) 1 年　　　　(B) 2 年　　　　(C) 3 年　　　　(D) 4 年

65.香港或澳門居民如有下列情形者，其申請在臺灣居留得不予許可？

(A)曾在臺灣地區有行方不明紀錄達 3 個月以上者

(B)在臺灣地區有民事訴訟者

(C)曾在臺灣地區投資者

(D)曾在大陸地區從事商務投資者

66.旅客攜帶菸酒入境香港時，下列何者需要課稅？

(A) 1 公升烈酒（酒精濃度 30%以上）

(B) 80 支香菸

(C) 1 支雪茄（或總重量不超過 25 公克）

(D) 25 公克菸草

67.香港、澳門居民經由網際網路向內政部移民署申請來臺臨時入境停
留，如獲許可，在臺最長可停留的期間為何？

(A) 14 日　　　　(B) 15 日　　　　(C) 30 日　　　　(D) 60 日

68.澳門居民某甲來臺旅遊期間，不慎遺失入出境臺灣的證件，應向下列
何機關申請補辦？

(A)內政部移民署

(B)行政院大陸委員會

(C)臺北經濟文化辦事處

(D)澳門（在臺灣）經濟貿易文化辦事處

69.下列何者不是持有中華民國居留證的香港或澳門居民進入臺灣地區所
必須具備之有效證件？

(A)有效期間 6 個月以上之香港或澳門護照

(B)有效之入境或許可證件

(C)訂妥機（船）位之回程或次一目的地機（船）票者

(D)財力證明

70.關於香港或澳門居民申請來臺入出境許可之停留期限，下列敘述何者
正確？

(A)停留期間自入境之翌日起不得逾 1 個月，並得申請延期 1 次，期間
不得逾 1 個月

(B)停留期間自入境之翌日起不得逾 2 個月，並得申請延期 1 次，期間不得逾 2 個月

(C)停留期間自入境之翌日起不得逾 3 個月，並得申請延期 1 次，期間不得逾 3 個月

(D)停留期間自入境之翌日起不得逾 3 個月，並得申請延期 1 次，期間不得逾 6 個月

71. 有關委託他人辦理新臺幣結匯，下列敘述何者錯誤？
(A)應出具委託書
(B)應檢附委託人及受託人之身分證明文件，供銀行查核
(C)以委託人名義辦理申報
(D)受託人須就申報事項負其責任

72. 旅客出入我國國境，同一人於同日單一航次攜帶外幣現鈔或有價證券超過法定限額，須向那一單位申報？
(A)海關　　　　　　　　　　　(B)內政部警政署
(C)外交部　　　　　　　　　　(D)內政部移民署

73. 鉛酸電池屬腐蝕性物質，旅客攜帶上飛機之規定為何？
(A)可置託運行李　　　　　　　(B)可置手提行李
(C)可隨身攜帶　　　　　　　　(D)都不允許帶上飛機

74. 外交部或駐外館處依規定拒發簽證時，如何處理？
(A)發給處分書　　　　　　　　(B)告知不服之救濟程序
(C)得不附理由　　　　　　　　(D)限定 1 年內不得再申請

75. 臺灣傳播日本腦炎以那一種病媒蚊為主？
(A)埃及斑蚊　　(B)小黑蚊　　(C)白線斑蚊　　(D)三斑家蚊

76. 檢舉走私進口動物經檢出高病原性家禽流行性感冒病毒者，檢舉人獎金最高為新臺幣多少元？
(A) 300 萬元　　(B) 400 萬元　　(C) 500 萬元　　(D) 600 萬元

77. 入境旅客攜帶行李物品，其免稅範圍限定為何？

(A)限定全家及親友使用　　　(B)限定本人自用及家用
(C)限定不供商銷物品　　　　(D)限定非賣品

78. 在國外就學之役男，返國符合申請再出境規定，因重病或意外災難，在國內總停留期間（含延期出境）最長不得逾多久？
(A) 3 個月　　　(B) 4 個月　　　(C) 6 個月　　　(D) 1 年

79. 比利時籍旅客李麥克搭機來臺，搭機前護照效期仍有效，抵臺時發現所持之護照已逾效期 1 日，在一般正常情況下，下列有關李麥克的敘述，何者正確？
(A)禁止入國
(B)經有戶籍國民保證即可入國
(C)持有效的中華民國簽證即可入國
(D)須經我國外交部同意才能入國

80. 我國護照申請、核發及管理之主管機關為何？
(A)內政部　　　(B)外交部　　　(C)交通部　　　(D)法務部

104 年華語導遊人員 導遊實務㈡試題解答：

1. B	2. D	3. D	4. B	5. A
6. D	7. A	8. D	9. D	10. B
11. B 或 D 或 BD	12. D	13. C	14. B	15. D
16. B	17. B	18. A	19. B	20. C
21. A	22. C	23. A	24. D	25. B
26. A	27. C	28. A	29. D	30. A
31. A	32. D	33. A	34. C	35. D
36. B	37. C	38. A	39. B	40. D
41. B	42. C	43. D	44. B	45. C
46. D	47. B	48. D	49. B	50. D
51. A	52. C	53. B	54. C	55. C
56. D	57. A	58. A	59. C	60. C
61. B	62. C	63. D	64. B	65. A
66. B	67. C	68. A	69. D	70. C
71. D	72. A	73. D	74. C	75. D
76. C	77. B	78. C	79. A	80. B

（本試題解答，以考選部最近公佈為準確。http://wwwc.moex.gov.tw）

【104 年外語導遊人員 導遊實務㈡試題】

■單一選擇題（每題 1.25 分，共 80 題，考試時間為 1 小時）。

1. 依發展觀光條例規定，外籍旅客來臺消費購買特定貨物，且達一定金額以上，並於一定時間內攜帶出口者，得於限期內申辦退稅，該退稅之稅目為何？
 (A)營業稅　　　　　　　　　　(B)關稅
 (C)貨物稅　　　　　　　　　　(D)娛樂消費稅

2. 依發展觀光條例規定，民間機構經營觀光遊樂業、觀光旅館業、旅館業之「貸款」，經中央主管機關報請那一個機關核定者，得洽請相關機關或金融機構提供優惠貸款？
 (A)交通部　　　　　　　　　　(B)財政部
 (C)行政院　　　　　　　　　　(D)金融監督管理委員會

3. 依發展觀光條例規定，旅行業有何項情事，中央主管機關得公告之？
 (A)廢止旅行業執照
 (B)經旅行業品質保障協會除會
 (C)發生股權糾紛
 (D)據票據交換所紀錄發生退票 3 次

4. 依發展觀光條例規定，下列何者不是觀光旅館業的業務範圍？
 (A)附設商店之經營　　　　　　(B)附設餐飲、休閒場所
 (C)附設觀光賭場　　　　　　　(D)附設會議場所

5. 依發展觀光條例規定，經營以下那一項行業，應先向中央主管機關申請核准，並依法辦理公司登記後，領取執照始得營業？

(A)民宿　　　　　　　　　　　　(B)旅館業
(C)旅行業　　　　　　　　　　　(D)紀念品販售業

6. 依發展觀光條例規定，下列那一種旅行業從業人員連續 3 年未任職者，不必重新參加訓練結業或合格後，即得執行業務？
(A)執行業務職員　　　　　　　　(B)導遊人員
(C)領隊人員　　　　　　　　　　(D)旅行業經理人

7. 大部分觀光產業要向中央觀光主管機關申請核准領取執照，但下列何者應向地方主管機關申請登記，領取登記證後，始得營業？
(A)觀光旅館業　　(B)甲種旅行業　　(C)乙種旅行業　　(D)旅館業

8. 由主管機關依發展觀光條例規定程序劃定之風景或名勝地區，稱作：
(A)風景名勝區　　　　　　　　　(B)國家公園
(C)觀光地區　　　　　　　　　　(D)風景特定區

9. 依發展觀光條例規定，我國中央觀光主管機關為何？
(A)內政部　　　　(B)外交部　　　　(C)交通部　　　　(D)經濟部

10. 某甲種旅行業辦理接待香港、澳門地區觀光團體旅客旅遊業務，依旅行業管理規則規定，投保之責任保險，應包含旅客家屬來我國處理善後所必需支出之費用，其最低保額為何？
(A)新臺幣 5 萬元　　　　　　　　(B)新臺幣 10 萬元
(C)新臺幣 15 萬元　　　　　　　(D)新臺幣 20 萬元

11. 旅行實務上遇有重大意外事故時，常有不足支付旅客就醫所需費用之情形，交通部於民國 103 年修正「旅行業管理規則」第 53 條，將每一旅客因意外事故所致體傷之醫療費用投保最低金額由原本新臺幣 3 萬元提高至多少元？
(A) 5 萬元　　　　(B) 10 萬元　　　　(C) 15 萬元　　　　(D) 20 萬元

12. 依旅行業管理規則規定，旅行業與導遊人員、領隊人員，約定執行接待或引導觀光旅客旅遊業務時，下列何者正確？
(A)旅行業無需與導遊或領隊簽訂書面契約

(B)可約定以旅客給付之小費充當報酬

(C)可約定以購物佣金充當報酬

(D)應給付報酬，但雙方可約定報酬金額多寡

13. 依旅行業管理規則規定，下列何項是向交通部觀光局申請籌設旅行業必備之文件？
(A)公司登記證明文件 　　　　　　(B)全體籌設人名冊
(C)旅行業設立登記事項卡 　　　　(D)股東同意書

14. 依旅行業管理規則規定，某甲種旅行業接待或引導大陸地區觀光旅客旅遊，應指派或僱用下列那種人員執行導遊業務？
(A)僅領取外語或華語導遊人員考試及格證書之人員
(B)僅領取外語或華語導遊人員訓練合格證書之人員
(C)僅領取外語或華語導遊人員考試及格證書與訓練合格證書之人員
(D)領取外語或華語導遊人員執業證之人員

15. 某人受旅行業派遣擔任導遊或領隊人員隨團服務時，應遵守旅行業管理規則規定，下列何者為正確？①應使用合法業者依規定設置之遊樂及住宿設施　②不得有不利國家之言行　③旅遊途中注意旅客安全之維護　④不得以任何理由保管旅客證照
(A)①②③④　　(B)僅①②③　　(C)僅①②④　　(D)僅②③④

16. 依旅行業管理規則規定，曾經犯詐欺、侵占罪受有期徒刑 1 年以上宣告者，服刑期滿後至少幾年才能任旅行業之董事、監察人、經理人？
(A) 4 年　　　　(B) 3 年　　　　(C) 2 年　　　　(D) 1 年

17. 依旅行業管理規則規定，旅行業辦理國內、外觀光團體旅遊業務，發生緊急事故時，於事故發生後至遲多少時間內，應向交通部觀光局報備？
(A) 6 小時　　　(B) 12 小時　　(C) 18 小時　　(D) 24 小時

18.陳先生申請於屏東市開設乙種旅行業，同時在臺北市及高雄市設立分公司，依據旅行業管理規則之規定，總共應繳納保證金新臺幣多少元？

(A) 100 萬元　　　(B) 90 萬元　　　(C) 80 萬元　　　(D) 70 萬元

19.依旅行業管理規則規定，關於旅行業保證金、經理人之規定，下列敘述何者正確？

(A)旅行業保證金應以銀行定存單繳納

(B)旅行業經理人得兼任兩家旅行業

(C)旅行業註冊費應按保證金總額千分之一繳納

(D)乙種旅行業應繳納保證金為新臺幣 150 萬元

20.依旅行業管理規則規定，旅行業之設立、變更或解散登記、發照、經營管理、獎勵、處罰、經理人及從業人員之管理、訓練等事項，是由下列那一機構執行？

(A)中華民國旅行業同業公會

(B)地方觀光主管機關

(C)交通部觀光局

(D)中華民國旅行業品質保障協會

21.依旅行業管理規則規定「以包辦旅遊方式或自行組團，安排旅客國內外觀光旅遊、食宿、交通及提供有關服務」，是何種旅行業經營的業務？

(A)綜合旅行業　　　　　　　　(B)甲種旅行業

(C)乙種旅行業　　　　　　　　(D)綜合旅行業及甲種旅行業

22.民國 103 年「臺日觀光高峰論壇」第 7 屆會議在下列何地舉行？

(A)日本大阪市　　　　　　　　(B)臺灣屏東縣

(C)日本三重縣　　　　　　　　(D)臺灣花蓮縣

23.依星級旅館評鑑作業要點規定，觀光旅館及旅館參加「星級旅館評鑑」，獲得星級旅館評鑑之標識，其有效時間為多少年？

(A) 2 年　　　　　　(B) 3 年　　　　　　(C) 5 年　　　　　　(D) 6 年

24. 為打造臺灣成為處處皆可觀光的旅遊目的地，營造無縫隙旅遊服務，
遂於「觀光拔尖領航方案行動計畫」中規劃何種公共運輸接駁服務，
以串連交通節點與重要景點，嘉惠地方經濟與觀光發展？
(A)台灣觀巴　　　　(B)台灣 easy go　　　(C)台灣趴趴 go　　　(D)台灣好行

25. 下列何者不屬於交通部觀光局宣傳主軸中所推廣之 6 個心型視覺主題
圖形？
(A)醫美　　　　　　(B)購物　　　　　　(C)美食　　　　　　(D)樂活

26. 民國 102 年國人出國目的地人數統計，最多人次到達之國家（地區）
前 3 名依序為何？
(A)中國大陸、日本、香港　　　　　　(B)中國大陸、香港、日本
(C)日本、中國大陸、韓國　　　　　　(D)中國大陸、日本、韓國

27. 下列何者為武陵農場之主管機關？
(A)交通部觀光局　　　　　　　　　　(B)宜蘭縣政府
(C)國軍退除役官兵輔導委員會　　　　(D)行政院農業委員會

28. 民國 103 年來臺旅客，下列那一國家（地區）客源市場成長率最高？
(A)港澳地區　　　　(B)日本　　　　　　(C)韓國　　　　　　(D)新加坡

29. 依導遊人員管理規則規定，有關導遊人員執行業務的敘述下列何者錯
誤？
(A)導遊人員受旅行業之僱用、指派，得執行導遊業務
(B)導遊人員受政府機關、團體之招請，得執行導遊業務
(C)導遊人員之訓練、執業證核發、管理、獎勵及處罰等事項，由交通
部委任交通部觀光局執行
(D)導遊人員經廢止執業證至少逾 3 年，重新參加訓練結業得充任導遊
人員

30.依導遊人員管理規則規定，導遊人員取得結業證書或執業證後，有下列何種情形即應依規定重行參加訓練結業，領取或換領執業證後，始得執行導遊業務？
(A)連續 2 年未執行導遊業務者
(B)合計 2 年未執行導遊業務者
(C)連續 3 年未執行導遊業務者
(D)合計 3 年未執行導遊業務者

31.王小華投資經營一家旅館，他投保了火災及地震保險，以保障他的財產，但依旅館業管理規則之相關規定，他還需投保什麼險？
(A)履約保證保險　　(B)旅遊平安險　　(C)醫療健康保險　　(D)責任保險

32.依導遊人員管理規則規定，導遊人員職前訓練，以 100 分為滿分，其及格分數應達多少分以上？
(A) 60 分　　　　　(B) 70 分　　　　　(C) 75 分　　　　　(D) 80 分

33.某甲在導遊人員職前訓練期間，依導遊人員管理規則規定，有下列那些情形應予退訓？①遲到或早退 5 次　②缺課節數逾十分之一　③受訓期間對講座、輔導員或其他辦理訓練人員施以強暴脅迫　④由他人冒名頂替參加訓練
(A)①②③　　　　(B)①②④　　　　(C)①③④　　　　(D)②③④

34.依觀光旅館業管理規則規定，觀光旅館業應對其經營之觀光旅館業務投保責任保險，其保險期間總保險金額之最低投保金額為多少？
(A)新臺幣 2 千 5 百萬元　　　　　(B)新臺幣 2 千 4 百萬元
(C)新臺幣 2 千 3 百萬元　　　　　(D)新臺幣 2 千 2 百萬元

35.臺北市某觀光旅館業發現旅客遺留之行李物品，應登記其特徵及發現時間、地點，並妥為保管，已知其所有人及住址者，通知其前來認領或送還，不知其所有人者，應報請下列何者處理？
(A)臺北市政府觀光傳播局　　　　　(B)臺北市消費者保護官
(C)臺北市政府警察局　　　　　　　(D)交通部觀光局

36. 若您是導遊人員，帶陸客觀光團住宿高雄市某一旅館時，恰巧遇到警察人員臨檢時，您可根據下列那一個法規來檢視警察人員臨檢的程序及行為是否合乎觀光法令規定？
(A)旅行業管理規則
(B)旅館業管理規則
(C)導遊人員管理規則
(D)觀光旅館及旅館旅宿安寧維護辦法

37. 臺灣地區人民在大陸地區從事一定金額以下之投資，得以申報方式為之。所稱「一定金額」，係指：
(A)投資人個案累計投資金額在 100 萬美元以下者
(B)投資人個案累計投資金額在 200 萬美元以下者
(C)投資人個案累計投資金額在 300 萬美元以下者
(D)投資人個案累計投資金額在 400 萬美元以下者

38. 在臺灣地區違法刊登大陸地區物品或服務事項之廣告者，其處罰規定為：
(A)處新臺幣 6 萬元以上，30 萬元以下罰鍰
(B)處新臺幣 10 萬元以上，50 萬元以下罰鍰
(C)處新臺幣 12 萬元以上，60 萬元以下罰鍰
(D)處新臺幣 20 萬元以上，100 萬元以下罰鍰

39. 臺灣地區各級地方政府機關要與大陸地區團體以任何形式協商簽署協議，必須先經那個機關的授權？
(A)臺灣省政府　　　　　　　　　(B)內政部
(C)行政院大陸委員會　　　　　　(D)該協議涉及業務之主管機關

40. 大陸地區之遺族或法定受益人經許可進入臺灣地區，以書面向主管機關申請領受公務人員保險死亡給付總額，不得逾新臺幣多少元？
(A) 500 萬元　　　(B) 400 萬元　　　(C) 300 萬元　　　(D) 200 萬元

41. 依臺灣地區與大陸地區人民關係條例之規定，大陸地區人民在臺灣地區商務或工作居留之期間最長為幾年，期滿得申請延期？

(A) 5 年　　　　　(B) 4 年　　　　　(C) 3 年　　　　　(D) 2 年

42. 下列何種情形之大陸地區人民，不得申請來臺定居？
　　(A)為臺灣地區人民之婚生子女，年齡在 12 歲以下者
　　(B)為臺灣地區人民之父母，年齡在 70 歲以上者
　　(C)為臺灣地區人民之兄弟姐妹
　　(D)其臺灣地區之配偶死亡，須在臺照顧未成年之親生子女者

43. 臺灣地區人民如在大陸地區設有戶籍，下列敘述何者正確？
　　(A)不影響其臺灣地區人民之身分
　　(B)除經有關主管機關認有特殊考量必要外，喪失臺灣地區人民之身分
　　(C)除經有關主管機關認有特殊考量必要外，喪失大陸地區人民之身分
　　(D)不影響其在臺灣地區選舉、罷免、創制、複決的權利

44. 某甲為中央機關涉及國家安全機密之公務員，如果未依規定經許可即
　　赴大陸地區，會受到以下何種處罰？
　　(A)新臺幣 2 萬元以上，10 萬元以下罰鍰
　　(B)新臺幣 10 萬元以上，50 萬元以下罰鍰
　　(C)新臺幣 20 萬元以上，100 萬元以下罰鍰
　　(D)新臺幣 30 萬元以上，150 萬元以下罰鍰

45. 大陸地區人民 A 先生與臺灣地區人民 B 女士原為夫妻，在大陸地區協
　　議離婚後，B 女士想到臺灣的戶政事務所辦理離婚登記，以下敘述何
　　者正確？
　　(A)對於兩人的離婚協議書，B 女士必須先經財團法人海峽交流基金會
　　　　申請驗證後，再向大陸地區公證處公證，然後才到戶政事務所辦理
　　　　離婚登記
　　(B)對於兩人的離婚協議書，B 女士必須先經大陸地區公證處公證後，
　　　　再向財團法人海峽交流基金會申請驗證，然後才到戶政事務所辦理
　　　　離婚登記
　　(C)兩人的離婚協議書不用經過財團法人海峽交流基金會的驗證，可以
　　　　持該協議書直接到戶政事務所辦理離婚登記

(D)基於便民，兩人的離婚協議書，無論在大陸地區公證處公證，或是到財團法人海峽交流基金會申請驗證，二者選擇其一即可，然後才到戶政事務所辦理離婚登記

46.某甲為中央機關九職等涉及國家安全機密之公務員，依現行相關規定，他須符合下列那種事由，才能申請赴大陸地區？
(A)旅遊觀光
(B)教育進修
(C)從事與業務相關交流活動或會議
(D)探訪朋友

47.我國憲法增修條文第 11 條規定，自由地區與大陸地區間人民權利義務關係及其他事務之處理，得以法律為特別之規定。前項所指的法律為下列何者？
(A)國家安全法
(B)入出國及移民法
(C)香港澳門關係條例
(D)臺灣地區與大陸地區人民關係條例

48.依據大陸地區人民來臺從事觀光活動許可辦法第 14 條規定，旅行業辦理大陸地區人民來臺從事觀光活動業務，應投保責任保險。其最低投保金額下列何者錯誤？
(A)每一大陸地區旅客因意外事故死亡：新臺幣 200 萬元
(B)每一大陸地區旅客因意外事故所致體傷之醫療費用：新臺幣 3 萬元
(C)每一大陸地區旅客家屬來臺處理善後所必需支出之費用：新臺幣 10 萬元
(D)每一大陸地區旅客證件遺失之損害賠償費用：新臺幣 2,000 元

49.大陸地區人民來臺觀光的停留期間為自入境之次日起不得超過幾天？
(A) 8 天　　　　(B) 10 天　　　　(C) 12 天　　　　(D) 15 天

50. 大陸地區人民符合大陸地區人民來臺從事觀光活動許可辦法規定者，應由交通部觀光局核准之旅行業代申請來臺從事觀光活動，並由何者擔任保證人？
(A)旅行業負責人
(B)該名大陸地區人民在大陸任職公司之負責人
(C)導遊人員
(D)大陸地區組團旅行社負責人

51. 依據大陸地區人民來臺從事觀光活動許可辦法規定，大陸地區人民符合一定條件始得申請來臺，下列條件何者正確？
(A)待業中的畢業生，並有等值新臺幣 10 萬元存款
(B)有等值新臺幣 10 萬元以上之存款，並備有大陸地區金融機構出具之證明
(C)旅居國外取得當地永久居留權
(D)旅居香港、澳門半年且領有工作證明

52. 旅行業接待大陸地區人民來臺觀光旅遊團優質行程，下列敘述何者正確？
(A)全程住宿總夜數三分之一以上應住宿於經交通部觀光局評鑑之星級旅館
(B)行程安排應為區域旅遊結合主題旅遊
(C)每日出發時間至行程結束時間不得超過 10 個小時
(D)全程午、晚餐平均餐標每人每日新臺幣 500 元以上，且安排餐食自理者，也可以計入平均餐標之計算

53. 香港的芒果日報欲來臺發行，其臺灣地區的銷售負責人必須向何機關申請銷售登記許可證？
(A)外交部 　　　　(B)交通部觀光局 　　(C)文化部 　　　　(D)財政部

54. 政府每年為鼓勵優良媒體所頒發的是什麼獎項？
(A)金馬獎 　　　　(B)金獅獎 　　　　(C)金曲獎 　　　　(D)金鐘獎

55. 下列何者不是兩岸兩會已經簽署的協議？
　　(A)海峽兩岸醫藥衛生合作協議　　　(B)海峽兩岸核電安全合作協議
　　(C)海峽兩岸空運協議　　　　　　　(D)海峽兩岸教育協議

56. 為迎合全球化時代，加速國際化，助益觀光產業發展，政府加強發展
　　會議展覽產業，此一產業的英文簡稱是：
　　(A) DICE　　　　　(B) MICE　　　　　(C) NICE　　　　　(D) PICE

57. 在西元 2014 年北京 APEC 會議期間，中國大陸與韓國宣布完成《自
　　由貿易協定》的實質談判，國內深感震撼。有關《自由貿易協定》之
　　英文簡稱為？
　　(A) FTA　　　　　(B) TPP　　　　　(C) APEC　　　　　(D) RCEP

58. 兩岸經濟合作架構協議英文簡稱為下列何者？
　　(A) FTA　　　　　(B) WTO　　　　　(C) ECFA　　　　　(D) CEPA

59. 大陸地區人民申請進入臺灣地區團聚、居留或定居者；應進行下列何
　　者程序？①接受面談　②按捺指紋　③對申請人建檔管理　④提供財
　　產證明
　　(A)僅①②　　　　(B)僅①③　　　　(C)僅①②③　　　　(D)①②③④

60. 有關南海區域情勢的敘述，下列何者正確？
　　(A)經由菲律賓努力填海造陸，黃岩島已經超越太平島成為南海第一大
　　　　島
　　(B)南海爭議島礁太多，但我國僅占有太平島，所以無法成為聲索國
　　(C)大陸占有的永暑礁，經填海造陸後，已經變成南海第一大島
　　(D)南海各國為了牽制中國大陸，邀請臺灣簽署《南海各方行為宣言》

61. 有關東海區域情勢的敘述，下列何者正確？
　　(A)雖然釣魚臺的主權屬於日本，但是距離臺灣比較近，所以臺灣擁有
　　　　漁權
　　(B)因為日本承認釣魚臺的主權屬於臺灣，所以不得不和臺灣簽署《臺
　　　　日漁業協議》

(C)因應東海情勢緊張，政府在民國 102 年劃設東海防空識別區

(D)臺灣提出「東海和平倡議」，呼籲東海周邊各方能夠降低緊張，以理性、和平對話解決爭議

62.西元 1980 年代以來，中國大陸出現了「農民工」，是專指那種人？
(A)在鄉村的工人　　　　　　　　(B)設籍城市的工人
(C)戶籍在農村，而在城市打工的人　(D)準備務農的工人

63.香港與澳門海關分別於西元 2010 年 8 月 1 日、2012 年 1 月 1 日起，縮減個人消費用菸草數量入關，下列敘述何者錯誤？
(A)香港：含菸草的香菸不超過 20 支（或不得超過 30 克其他製成之菸草）
(B)澳門：含菸草的香菸不超過 100 支（每人每日攜帶總數之重量不得超過 125 克）
(C)香港：含菸草的雪茄不超過 1 支（如多於 1 支，則總重量不超過 25 克）
(D)澳門：含菸草的雪茄不超過 10 支（每支雪茄之重量不得超過 3 克）

64.依現行相關規定，旅客攜帶人民幣進出臺灣地區之限額，由下列何機關定之？
(A)金融監督管理委員會　　　　　(B)財政部
(C)臺灣銀行　　　　　　　　　　(D)行政院

65.具有獨特壯麗的玄武岩地質景觀的臺灣第九座國家公園，請問是下列那座國家公園？
(A)澎湖南方四島國家公園　　　　(B)東沙環礁國家公園
(C)金門國家公園　　　　　　　　(D)台江國家公園

66.依據臺灣地區與大陸地區人民關係條例第 10 條第 3 項訂定之「大陸地區專業人士來臺從事專業活動許可辦法」其主管機關為何？
(A)行政院大陸委員會　　　　　　(B)交通部
(C)內政部　　　　　　　　　　　(D)教育部

67. 港澳居民持有當地核發之國際駕照或一般駕照，來臺停留期間如欲租車駕駛，下列情形何者錯誤？
(A)國際駕照須直接換發臺灣的駕駛執照
(B) 30 天內的短期停留者，准予免辦國際駕照簽證
(C)超過 30 天的停留者，須向公路監理機關申辦國際駕照簽證
(D)持港澳當地核發之駕駛執照得免考換發臺灣的駕駛執照

68. 大陸地區人民來臺從事個人旅遊，我政府於民國 103 年 7 月 18 日宣布增加開放哈爾濱、大連、溫州、漳州等 10 個城市，截至民國 103 年底共有多少個大陸城市開放大陸地區人民來臺從事個人旅遊？
(A) 26 個　　　　　(B) 30 個　　　　　(C) 36 個　　　　　(D) 40 個

69. 外國旅客向我國金融機構兌換外國幣券，如被發現偽變造幣券時，最低達多少金額以上一定會被報警偵辦？
(A)等值 100 美元以上　　　　　(B)等值 150 美元以上
(C)等值 200 美元以上　　　　　(D)不管金額多少均要報警偵辦

70. 各地觀光旅館、百貨公司、風景區管理處、銀樓業及手工藝品特產業等，經許可設置之外幣收兌處，其收兌處執照係由下列何者發給？
(A)中央銀行　　　　　　　　　(B)臺灣銀行
(C)兆豐銀行　　　　　　　　　(D)中國銀行臺北分行

71. 管理外匯條例所規定之「外匯」，下列何者正確？
(A)外國貨幣及票據　　　　　　(B)外國票據及有價證券
(C)外國貨幣及有價證券　　　　(D)外國貨幣、票據及有價證券

72. 外國人在我國逾期停留、居留或非法工作者，禁止入國之期間為何？
(A) 3 至 7 年　　(B) 3 至 5 年　　(C) 1 至 5 年　　(D) 1 至 3 年

73. 下列何者是急性病毒性 A 型肝炎的主要傳染途徑？
(A)糞口　　　　(B)飛沫　　　　(C)親密接觸　　　　(D)輸血

74. 依外國護照簽證條例規定所稱之外國護照，指由外國政府核發，且為何者承認或接受之有效旅行身分證件？

(A)聯合國 　　　　　　　　　　(B)國際民航組織

(C)中華民國 　　　　　　　　　　(D)發照國

75.動物傳染病防治條例所稱防治，包括下列那些事項？

(A)通報、防疫、撲滅 　　　　　(B)申請、檢查、銷毀

(C)預防、防疫、檢疫 　　　　　(D)監測、診療、處置

76.王小明遺失護照，向警察機關報案 24 小時內尋獲，其應如何處理？

(A)立即向原申報警察機關申請撤回

(B)仍視為遺失，如需出、入國應依規定申請補發護照

(C)不用處理，尋獲之護照繼續使用

(D)立即向內政部移民署服務站申報尋獲

77.不與入境旅客同機或同船入境之行李物品，其名稱為何？

(A)存關物品 　　　　　　　　　　(B)暫准通關物品

(C)不隨身行李物品 　　　　　　(D)過境行李物品

78.尚未履行兵役義務之役齡男子出境應先申請核准，其年齡以年滿幾歲
之翌年 1 月 1 日至屆滿幾歲之年 12 月 31 日止？

(A) 16 至 35 歲 　　　　　　　(B) 17 至 35 歲

(C) 18 至 36 歲 　　　　　　　(D) 19 至 36 歲

79.入出國及移民事務之主管機關為何？

(A)內政部 　　　　　　　　　　(B)外交部

(C)行政院大陸委員會 　　　　　(D)僑務委員會

80.入出國及移民法所稱停留，指在臺灣地區居住期間未逾幾個月？

(A) 2 個月 　　　　(B) 3 個月 　　　　(C) 6 個月 　　　　(D) 12 個月

Note

104 年外語導遊人員 導遊實務㈡試題解答：

1. A	2. C	3. A	4. C	5. C
6. A	7. D	8. D	9. C	10. B
11. B	12. D	13. B	14. D	15. B
16. C	17. D	18. B	19. A	20. C
21. A	22. B	23. B	24. D	25. A
26. A	27. C	28. C	29. D	30. C
31. D	32. B	33. D	34. B	35. C
36. D	37. A	38. B	39. C	40. D
41. C	42. C	43. B	44. C	45. B
46. C	47. D	48. B	49. D	50. A
51. C	52. A	53. C	54. D	55. D
56. B	57. A	58. C	59. C	60. C
61. D	62. C	63. A	64. A	65. A
66. C	67. A	68. C	69. C	70. B
71. D	72. D	73. A	74. C	75. C
76. B	77. C	78. C	79. A	80. C

（本試題解答，以考選部最近公佈為準確。http://wwwc.moex.gov.tw）

【104 年華語、外語導遊人員 觀光資源概要試題】

■ 單一選擇題（每題 1.25 分，共 80 題，考試時間為 1 小時）。

1. 西元 1947 年左右到 1980 年代間，臺灣的原住民族在行政上通常被稱為：
 (A)高山族 　　(B)高砂族 　　(C)山地同胞 　　(D)蕃人

2. 臺南市東山區目前仍保有公廨、拜壺、祭阿立祖的傳統信仰與祭祀活動，關於這些文化活動的正確敘述為：
 (A)是高山族的多神信仰 　　　　(B)是平埔族的靈魂崇拜
 (C)是漢族唐山祖的延續 　　　　(D)是客家族群的傳統祭祀

3. 臺灣總督府對臺灣原住民所展開的最大規模血腥鎮壓事件是：
 (A)苗栗事件 　　(B)西來庵事件 　　(C)雲林事件 　　(D)霧社事件

4. 臺灣原住民中以木雕藝術知名的是那一族？
 (A)排灣族 　　(B)泰雅族 　　(C)布農族 　　(D)阿美族

5. 下列那一族有百步蛇崇拜的信仰？
 (A)魯凱族 　　(B)布農族 　　(C)泰雅族 　　(D)鄒族

6. 傳說中與矮黑人有關的「矮靈祭」，是原住民那一族的祭典？
 (A)泰雅族 　　(B)賽夏族 　　(C)邵族 　　(D)排灣族

7. 下列那一本著作是中國人記錄臺灣原住民生活最早且最詳實的一本？
 (A)陳夢林《諸羅縣志》 　　　　(B)丁紹儀《東瀛識略》
 (C)陳第《東番記》 　　　　　　(D)孫元衡《赤嵌集》

8. 下列原住民族主要分布地區不在臺灣本島的是那一族？

(A)阿美族（Amis）
(B)魯凱族（Rukai）
(C)道卡斯族（Taokas）
(D)雅美族（Yami）／達悟族（Tao）

9. 宣布終止動員勘亂時期，廢除「動員勘亂時期臨時條款」，使海外異議人士能夠入境返鄉的總統是那一位？
(A)嚴家淦　　　　(B)蔣經國　　　　(C)李登輝　　　　(D)陳水扁

10. 臺灣自西元 1964 年推行何種措施，使人口成長率顯著下降？
(A)移民計畫　　　(B)健康計畫　　　(C)家庭計畫　　　(D)職訓計畫

11. 臺灣在西元 1950 年代，那一種民意代表未開放直接民選？
(A)鄉代表　　　　(B)縣議員　　　　(C)省議員　　　　(D)立法委員

12. 發生於西元 1979 年的美麗島事件又可稱為：
(A)中壢事件　　　(B)橋頭事件　　　(C)苗栗事件　　　(D)高雄事件

13. 透過現代舞的表演方式，融入傳統文化的美學精神，將舞蹈推向世界舞臺的臺灣團體是：
(A)優人神鼓　　　　　　　　　　(B)明華園
(C)雲門舞集　　　　　　　　　　(D)屏風表演班

14. 「耕地三七五減租條例」，確立佃農的全年主要作物至少可「保留」收穫總量多少？
(A) 37.5%　　　　(B) 54.5%　　　　(C) 62.5%　　　　(D) 70.5%

15. 下列何者為臺灣出身的美術畫家？
(A)張大千　　　　(B)李梅樹　　　　(C)溥心畬　　　　(D)黃君璧

16. 西元 1970 年代發生的臺灣鄉土文學論戰，官方為圍剿鄉土文學，而將其認定為：
(A)工農兵文學　　　　　　　　　(B)社會寫實文學
(C)浪漫主義文學　　　　　　　　(D)鄉土認同文學

17. 下列關於日治時期學校的敘述，何者正確？
 (A)「公學校」專收原住民子弟
 (B)「臺北高等學校」是日治時期臺灣最高教育機構
 (C)「國語學校」是讓臺灣兒童學習國語的地方
 (D)「高等女學校」提供女性公學校畢業後升學管道

18. 日本統治臺灣以後，在當初來臺接收時的登陸地點建了一個「登陸紀念碑」，後來被改為「抗日紀念碑」。該碑位於現在什麼地方？
 (A)三貂角 　　　　(B)澳底 　　　　(C)淡水 　　　　(D)安平

19. 日治時期，臺灣文化協會透過舉辦演講與座談，進行臺灣人的文化啟蒙，其中主要的機關報為何？
 (A)臺灣日日新報　　　　　　　(B)臺灣民報
 (C)臺灣新生報　　　　　　　　(D)臺灣大眾時報

20. 西元 1921 年起，林獻堂、蔡培火等人連續 15 年向日本國會提出請願運動，他們的訴求是什麼？
 (A)帝國議會選舉權　　　　　　(B)撤廢六三法
 (C)成立臺灣議會　　　　　　　(D)釋放政治犯

21. 臺灣縱貫鐵路的完成，主要是在何時？
 (A)劉銘傳治臺時期　　　　　　(B)日治時期
 (C)臺灣戰後初期　　　　　　　(D)中央政府播遷來臺之後

22. 鑑於國內外情勢不利於經濟發展，臺灣政府於西元 1985 年成立「經濟革新委員會」，提出「三化」新策略，包括促進自由化、制度化，以及：
 (A)民主化 　　　　(B)透明化 　　　　(C)資訊化 　　　　(D)國際化

23. 日治時期，公立學校教育和社會教育特重推廣日語，其主要目的在於貫徹：
 (A)漸進政策　　　　　　　　　(B)非同化政策
 (C)同化政策　　　　　　　　　(D)標準化政策

24. 日治時期，日本對臺灣社會的三大陋習採漸禁改革政策，此三大陋習不包括：

(A)吃檳榔　　　　(B)纏足　　　　(C)辮髮　　　　(D)吸食鴉片

25. 清朝管理臺灣初期採取「為防臺而治臺」的消極性政策，由於下列那一事件的刺激，清廷治臺態度才轉趨積極？

(A)林爽文事件　　　　　　　　(B)戴潮春事件
(C)大南澳事件　　　　　　　　(D)牡丹社事件

26. 清代閩粵移民渡臺之後的地域分布，與下列何種因素無關？

(A)原鄉的生活習慣
(B)臺灣各地的水源、地利等農墾資源
(C)分類械鬥所造成的族群遷徙
(D)官方直接介入

27. 如欲研究荷蘭時期的臺灣史，下列何者最具直接史料的價值？

(A)淡新檔案　　　　　　　　(B)熱蘭遮城日記
(C)岸裡大社文書　　　　　　(D)臺陽見聞錄

28. 清末沈葆楨積極從事海防建設，在安平建築的新式炮台為：

(A)億載金城　　　(B)紅毛城　　　(C)安平古堡　　　(D)大沽炮台

29. 在清代時期臺灣各地興修的水利工程中，下列何者係由漢人與原住民之間透過「割地換水」的方式興修而成？

(A)瑠公圳　　　(B)八堡圳　　　(C)曹公圳　　　(D)猫霧捒圳

30. 臺南市列級古蹟中，以下那個景點不是荷治時期的遺跡？

(A)曾振暘墓　　　(B)德記洋行　　　(C)赤崁樓　　　(D)大井頭

31. 臺灣開港之後，西方傳教士在臺灣南部傳教者眾，其中最有影響力的是那一位？

(A)馬雅各（James Laidlaw Maxwell）
(B)馬偕（George Leslie Mackay）
(C)偕叡廉（George William Mackay）

(D)戴仁壽（George Gushue Taylor）

32.清廷治理臺灣陸續設置地方行政單位，下列那一個行政區是最晚設立的？
(A)諸羅縣　　　　　(B)彰化縣　　　　　(C)淡水廳　　　　　(D)噶瑪蘭廳

33.臺灣原住民的語言屬於那一種語系？
(A)南島語系　　　　(B)印歐語系　　　　(C)阿爾泰語系　　　(D)漢藏語系

34.臺灣在清代設置的佛寺殿堂中，設有較完整之環繞迴廊者：
(A)臺南關子嶺大仙寺　　　　　　　(B)鹿港龍山寺
(C)臺北龍山寺　　　　　　　　　　(D)臺南開元寺

35.那一個都市觀光資源不是以傳統產業為其特色？
(A)大甲草蓆　　　　(B)蘇澳木屐　　　　(C)平溪天燈　　　　(D)坪林茶業

36.每年農曆 3 月 5 日開始由各大姓輪流出錢演出之家姓戲，是指臺北何廟宇的知名活動？
(A)大龍峒保生大帝祭　　　　　　　(B)淡水迎祖師爺祭
(C)大稻埕霞海城隍祭　　　　　　　(D)艋舺青山王宮祭

37.加拿大長老會的牧師馬偕博士在臺傳教 29 年，拔了四萬顆牙齒，建立 60 所教堂，並創立今天的臺灣神學院、真理大學前身的：
(A)劍橋學堂　　　　　　　　　　　(B)牛津學堂
(C)長榮大學　　　　　　　　　　　(D)玉山神學院

38.由於那些交通路線陸續通車，使得臺中－彰化連成一氣，成為臺灣第三大都會區？①中彰快速道路　②.中山高速公路　③臺灣高速鐵路　④中投快速公路
(A)②④　　　　　　(B)②③　　　　　　(C)①④　　　　　　(D)①②

39.「港口茶」是那一地區的特產？
(A)大溪　　　　　　(B)恆春　　　　　　(C)汐止　　　　　　(D)大湖

40.陳先生家住臺北市文山區，計畫全家開車到新北市土城、桃園市大溪與新竹縣關西等地進行一趟淺山丘陵地區的客家知性之旅，他應該走那一條高速公路？
(A)中山高速公路
(B)水沙連高速公路
(C)福爾摩沙高速公路
(D)蔣渭水高速公路

41.有關金門的發展敘述，下列何者錯誤？
(A)金門開發相當早，早於西元前即有人居住
(B)金門本多風害，飛沙蔽天，嗣有國軍造林，對金門綠化貢獻卓著
(C)民國 38 年古寧頭一役，金門成為捍衛臺澎金馬的前哨
(D)金門曾經實施「戰地政務」（軍事管制），因而保留了豐富的自然與人文資源

42.下列那一項活動不是在臺北市舉辦？
(A)國際花卉博覽會
(B)聽障奧林匹克運動會
(C)世界設計大展
(D)世運會

43.宜蘭三星蔥稱呼的由來是：
(A)依農產品分級
(B)包裝袋印有三顆星標誌
(C)生產於三星鄉
(D)學名稱謂

44.下列那一項是臺灣中北部丘陵區主要種植的作物？
(A)甘蔗
(B)茶
(C)檳榔
(D)樟腦

45.每年正月十五野柳舉行「神明淨港」儀式，至今百餘年，此臺灣獨特元宵節活動在那一個國家風景區內？
(A)雲嘉南濱海
(B)東北角暨宜蘭
(C)北海岸及觀音山
(D)大鵬灣

46.就「天然氣」生成與儲存的海洋環境來判斷，下列那一地區海域發現天然氣的機會最低？
(A)臺東縣
(B)臺南市
(C)澎湖縣
(D)新竹縣

47.「大稻埕千秋街店屋」是臺北市以雜貨店店屋背景被指定的文化資產。清代時期這裡是何種商業買賣的聚集地？
(A)茶葉　　　　　　(B)糖業　　　　　　(C)樟腦　　　　　　(D)布匹

48.在臺灣出土的文化遺址中，下列何者屬於鐵器時代？
(A)圓山文化遺址　　　　　　　　(B)十三行文化遺址
(C)大坌坑文化遺址　　　　　　　(D)左鎮文化遺址

49.泰雅族是臺灣第三大原住民族群之一，有關泰雅族的敘述，何者錯誤？
(A)主要分布於中央山脈地區　　　(B)女子臉部刺青為 V 字形
(C)衣服染布以紅白色為主　　　　(D)部落為母系社會組織

50.「農曆二月初二誕辰」、「工商業每逢初二、十六做牙」、「農耕每逢初一、十五犒軍」，以上敘述是關於臺灣信仰中之那一神明？
(A)關聖帝君　　　　(B)土地公　　　　　(C)玄天上帝　　　　(D)王爺

51.臺灣原住民族之祭典活動中，戰祭（Mayasvi 瑪雅斯比）是那一個原住民族的重要祭典？
(A)太魯閣族　　　　(B)賽德克族　　　　(C)賽夏族　　　　　(D)鄒族

52.臺灣山脈有①玉山山脈　②阿里山山脈　③雪山山脈　④中央山脈⑤海岸山脈等，若由東向西排列，依序為：
(A)⑤③④①②　　　　　　　　　(B)⑤④③①②
(C)⑤③④②①　　　　　　　　　(D)⑤④③②①

53.臺灣著名的月世界惡地地形是屬於：
(A)泥岩　　　　　　(B)礫岩　　　　　　(C)頁岩　　　　　　(D)砂岩

54.下列那一選項中的離島全是火山島？
(A)綠島、蘭嶼、金門　　　　　　(B)龜山島、綠島、基隆嶼
(C)蘭嶼、東沙島、馬祖　　　　　(D)澎湖群島、東沙島、花瓶嶼

55.臺灣重要水資源來源主要是那兩種降雨類型？
(A)颱風雨、地形雨　　　　　　　　(B)梅雨、地形雨
(C)對流雨、地形雨　　　　　　　　(D)梅雨、颱風雨

56.因豐富的海蝕奇景可媲美北海岸的野柳，而被稱為小野柳，其位於何處？
(A)花蓮　　　　　(B)臺東　　　　　(C)宜蘭　　　　　(D)屏東

57.在臺灣那一個區域從事旅遊活動時，最容易遇上地震？
(A)北部區域　　　　(B)中部區域　　　　(C)南部區域　　　　(D)東部區域

58.灰面鷲每年十月會大量飛抵臺灣，所以又稱為「國慶鳥」。在秋高氣爽的假日，那一處國家公園是最佳的賞「國慶鳥」選擇？
(A)玉山國家公園　　　　　　　　(B)雪山國家公園
(C)墾丁國家公園　　　　　　　　(D)陽明山國家公園

59.大屯山的火山錐與澎湖火山熔岩台地產生原因有何不同？
(A)熔岩性質不同　　　　　　　　(B)岩層性質不同
(C)侵蝕營力不同　　　　　　　　(D)侵蝕時間長短不同

60.「臺灣水資源館」為一處提供遊憩休閒且具教育功能之場所。它位於那一條溪之流域內？
(A)淡水河　　　　(B)濁水溪　　　　(C)高屏溪　　　　(D)秀姑巒溪

61.桃園台地的水利開發方式為構築埤塘灌溉農田，其中主要的水源為何？
(A)河水　　　　(B)湖水　　　　(C)雨水　　　　(D)地下水

62.「阿里山的姑娘（高山青）」歌曲當中所描寫的「澗水」不可能流入：
(A)濁水溪　　　　(B)八掌溪　　　　(C)曾文溪　　　　(D)高屏溪

63.東部第二長河，也是橫切海岸山脈的溪流是：
(A)卑南溪　　　　(B)立霧溪　　　　(C)秀姑巒溪　　　　(D)花蓮溪

64. 當風力增強到每秒 17.2 公尺時，稱為：
 (A)強風　　　　　　(B)輕度颱風　　　　(C)中度颱風　　　　(D)強烈颱風

65. 玉山國家公園管理處以那一種措施來降低遊客攀登玉山主峰的環境衝擊？
 (A)輪替制　　　　　(B)成長指標　　　　(C)承載量管制　　　(D)使用管制

66. 那一座國家公園可以深入體驗臺灣先民移墾之歷史、海洋文化及國際級濕地生態？
 (A)東沙環礁國家公園　　　　　　　　(B)台江國家公園
 (C)墾丁國家公園　　　　　　　　　　(D)金門國家公園

67. 墾丁國家公園境內那一景點除了有遠近馳名的歷史古蹟－燈塔外，園內巨礁林立，獨特的高位珊瑚植物、熱帶海岸植物繁生其間，是絕佳的戶外植物教室？
 (A)龍磐公園　　　　　　　　　　　　(B)風吹沙
 (C)鵝鑾鼻公園　　　　　　　　　　　(D)社頂自然公園

68. 下列那一處森林遊樂區內沒有瀑布資源？
 (A)滿月圓森林遊樂區　　　　　　　　(B)武陵森林遊樂區
 (C)八仙山森林遊樂區　　　　　　　　(D)大雪山森林遊樂區

69. 下列那一個森林遊樂區位於國家風景區範圍內？
 (A)合歡山森林遊樂區　　　　　　　　(B)阿里山森林遊樂區
 (C)墾丁森林遊樂區　　　　　　　　　(D)太平山森林遊樂區

70. 臺灣的巨木群大都是由下列那種樹種組成？
 (A)檜木　　　　　　(B)臺灣杉　　　　　(C)鐵杉　　　　　　(D)冷杉

71. 下列國軍退除役官兵輔導委員會之山地農場中，何者具有滇緬少數民族風情特色？
 (A)福壽山農場　　　　　　　　　　　(B)武陵農場
 (C)清境農場　　　　　　　　　　　　(D)福壽山農場與武陵農場

72. 下列那三個森林遊樂區屬於臺灣日據時期之三大林場？
(A)武陵、藤枝、知本　　　　　　　(B)觀霧、大雪山、合歡山
(C)內洞、東眼山、雙流　　　　　　(D)太平山、八仙山、阿里山

73. 某位導遊人員擬安排旅客前往宜蘭縣休閒農場體驗插秧、放天燈及搓湯圓等傳統農村活動，則他應選擇下列那一休閒農場？
(A)頭城休閒農場　　　　　　　　　(B)北關休閒農場
(C)香格里拉休閒農場　　　　　　　(D)南澳休閒農場

74. 下列那一處國家風景區遊客中心陳展內容包含濕地生態（招潮蟹、彈塗魚、紅樹林等）？
(A)鯨魚洞遊客中心　　　　　　　　(B)小琉球遊客中心
(C)北門遊客中心　　　　　　　　　(D)烏石港遊客中心

75. 下列那一座水庫不位於西拉雅國家風景區內？
(A)南化水庫　　　　　　　　　　　(B)曾文水庫
(C)烏山頭水庫　　　　　　　　　　(D)虎頭埤水庫

76. 目前臺灣的國家風景區共設置有多少處？
(A) 14 處　　　　(B) 13 處　　　　(C) 12 處　　　　(D) 11 處

77. 「在魚塘裡做一個魚的家」是那一原住民族的傳統？
(A)阿美族　　　　(B)泰雅族　　　　(C)賽夏族　　　　(D)卑南族

78. 以下對大甲鎮瀾宮之敘述何者正確？
(A)主要供奉王爺
(B)每年三月出巡遶境
(C)已入選聯合國教科文組織人類非物質文化遺產代表作名錄
(D)為彰化縣重要的廟宇

79. 下列何處鹽田為土盤鹽田，且具有全臺僅存的鹽業副產品加工廠？
(A)北門鹽田　　　　(B)布袋鹽田　　　　(C)掌潭鹽田　　　　(D)四草鹽田

80.佛教傳入中國後，開鑿了許多佛教石窟，也帶動石窟壁畫的發展，中國的三大石窟不包括下列何者？
(A)莫高窟　　　　　　　　　(B)雲岡石窟
(C)龍門石窟　　　　　　　　(D)麥積山石窟

104 年華語、外語導遊人員 觀光資源概要試題解答：

1. C	2. B	3. D	4. A	5. A
6. B	7. C	8. D	9. C	10. C
11. D	12. D	13. C	14. C	15. B
16. A	17. D	18.一律給分	19. B	20. C
21. B	22. D	23. C	24. A	25. D
26. D	27. B	28. A	29. D	30. B
31. A	32. D	33. A	34. B 或 C 或 BC	35. C
36. A	37. B	38. D	39. B	40. C
41.一律給分	42. D	43. C	44. B	45. C
46. A	47. A	48. B	49. D	50. B
51. D	52. B	53. A	54. B	55. D
56. B	57. D	58. C	59. A	60. B
61. C	62. D	63. C	64. B	65. C
66. B	67. C	68. C 或 D 或 CD	69. B	70. A
71. C	72. D	73. A	74. C	75. A
76. B	77. A	78. B	79. B	80. D

（本試題解答，以考選部最近公佈為準確。http://wwwc.moex.gov.tw）

103

華語導遊、外語導遊考試試題

【103 年華語、外語導遊人員 導遊實務(一)試題】

■單一選擇題（每題 1.25 分，共 80 題，考試時間為 1 小時）。

1. 一位 20 歲女性，3 分鐘前被蜜蜂螫傷，出現下列何症狀時，可考慮使用腎上腺素？
 (A)紅腫 　　　　　　　　　　　(B)兩手起風疹（urticaria）塊
 (C)過敏性休克 　　　　　　　　(D)腹痛

2. 下列關於動暈症的敘述，何者錯誤？
 (A)容易暈機者，最好安排坐在飛機機體中段座位
 (B)避免含酒精飲料
 (C)需在登機前半小時內服用止暈藥物
 (D)若未緩解症狀可在 2 小時內追加劑量

3. 一位 23 歲男性，在花蓮山區，左腳背疑似被毒蛇咬傷，有兩個明顯牙痕，20 分鐘後左腳已紅腫至膝蓋，下列何者是建議的重要處置？
 (A)盡快到醫院打抗蛇毒血清
 (B)即刻將傷口切開，以便將毒液引流出來
 (C)立即在大腿上端綁上止血帶，以防止毒液回流
 (D)立即用吸吮器，將毒液吸出

4. 有關預防曬傷措施之敘述，下列何者錯誤？
 (A)防曬乳液可防皮膚曬黑
 (B) SPF 15-20 才能保護皮膚
 (C)抗 UV 材質的衣服較能預防紫外光
 (D)浮潛時應穿上衣服防曬

5. 對於燒燙傷的情況，一般依受傷程度分為幾度？

(A)一度　　　　　　(B)二度　　　　　　(C)三度　　　　　　(D)四度

6. 對於低溫所造成的傷害，下列敘述何者錯誤？
 (A)中心體溫低於 35℃ 就稱為失溫
 (B)失溫者常死於腦功能抑制
 (C)最嚴重的凍傷會造成組織壞死，必須截肢
 (D)應以 50℃ 以上的熱水浸泡回溫

7. 替成人做心肺復甦術（CPR）時，欲檢查其有無脈搏，應該摸何處的動脈？
 (A)手臂的臂動脈　　　　　　　　　(B)頸部的頸動脈
 (C)腕部的橈動脈　　　　　　　　　(D)鼠蹊部的股動脈

8. 在飛機起飛前的安全示範動作應如何配合？
 (A)搭過幾次飛機，已觀看多次可以不必理會
 (B)自己認為需要時再觀看
 (C)每次示範動作都要用心觀看其動作要領
 (D)因出事的機率小，可以不理會

9. 下列那一處濕地不屬於台江國家公園涵蓋的範圍？
 (A)曾文溪口濕地　　　　　　　　　(B)八掌溪口濕地
 (C)鹽水溪口濕地　　　　　　　　　(D)七股鹽田濕地

10. 下列何者不屬於行政院農業委員會林務局負責經營管理的國家森林遊樂區？
 (A)向陽　　　　　(B)阿里山　　　　　(C)惠蓀　　　　　(D)池南

11. 下列何者不是臺灣珊瑚礁的主要生長區域？
 (A)臺灣東北角　　　　　　　　　　(B)臺東三仙台及恆春半島
 (C)金門　　　　　　　　　　　　　(D)綠島及蘭嶼

12. 下列何者不屬於政府部門所管轄之遊憩資源？
 (A)阿里山國家風景區　　　　　　　(B)青山休閒農場
 (C)墾丁森林遊樂區　　　　　　　　(D)福壽山農場

13. 下列國家森林遊樂區中，何者遊園面積最小？
(A)知本　　　　　(B)內洞　　　　　(C)墾丁　　　　　(D)富源

14. 國際知名的野柳地質公園位於下列那一座國家風景區的範圍內？
(A)東北角暨宜蘭海岸國家風景區
(B)東部海岸國家風景區
(C)北海岸及觀音山國家風景區
(D)參山國家風景區

15. 下列何者不屬於茂林國家風景區轄區內的特色溫泉？
(A)水雲溫泉　　　(B)石洞溫泉　　　(C)寶來溫泉　　　(D)不老溫泉

16. 下列何者不是臺灣地區著名的火炎山地形？
(A)三義火炎山　　　　　　　　(B)六龜十八羅漢山
(C)九九峰　　　　　　　　　　(D)草山月世界

17. 有關「油紙傘」之敘述，下列何者錯誤？
(A)旗山與內門是臺灣油紙傘的故鄉，在客家人生活中扮演著重要角色
(B)油紙傘的功能除能遮陽避雨外，送傘象徵著吉祥與高貴的情誼
(C)油紙二字和「有子」諧音，加上傘中有 4 人，且傘形圓滿，故有多子多孫的祝福之意
(D)當地 16 歲成年禮時或是女兒出閣，即贈與一對紙傘，象徵團圓多子多孫之意

18. 下列那一座是全臺灣地區最古老的燈塔？
(A)鵝鑾鼻燈塔　　　　　　　　(B)漁翁島燈塔
(C)旗津燈塔　　　　　　　　　(D)富貴角燈塔

19. 釣魚台列嶼由釣魚台島、黃尾嶼、赤尾嶼等 8 個小島組成，日本人所稱釣魚台列嶼為下列何者？
(A)宮古諸島　　　　　　　　　(B)與那國諸島
(C)尖閣諸島　　　　　　　　　(D)八重山諸島

20. 國立故宮博物院典藏的「唐三彩」陶器，其釉彩主要為那 3 種顏色？

(A)黃、紅、褐 (B)黃、綠、藍

(C)紅、綠、藍 (D)黃、綠、褐

21. 交通部觀光局修建「八田與一紀念園區」，可帶動下列何者國家風景區之觀光發展？

(A)雲嘉南濱海國家風景區 (B)西拉雅國家風景區

(C)日月潭國家風景區 (D)阿里山國家風景區

22. 「南海屏障」國碑是豎立於下列那一個群島？

(A)東沙群島 (B)西沙群島 (C)南沙群島 (D)中沙群島

23. 清朝時期臺北有五個城門，通稱南門的，原名稱為：

(A)景福門 (B)寶成門 (C)麗正門 (D)承恩門

24. 臺灣原住民的族群中，傳說中，那一族的祖先是竹子所生？

(A)阿美族 (B)泰雅族 (C)卑南族 (D)邵族

25. 導覽解說「八通關古道的開闢」時，為提高趣味性，引用清廷派沈葆楨駐守臺灣，貫徹執行「開山撫番」計畫，以打通前後山間的通路。這是何種解說技巧之運用？

(A)應用例證或故事 (B)提出問題

(C)使用特別的陳述 (D)使用煽動性的引用句

26. 根據美國國家公園署所訂定的「解說規劃手冊」，下列何者不屬於解說計畫擬定時的三步驟？

(A)解說計畫擬定的目的 (B)解說計畫擬定的經費

(C)解說計畫擬定的原則 (D)解說計畫擬定的程序

27. 由於人類的短暫記憶僅能記住 5 至 9 個訊息，所以在解說時應：

(A)儘量提供很多詳盡的訊息 (B)避免提供太多的訊息

(C)呈現實際的統計數字 (D)傳達發生之每一個故事細節

28. 下列何者不屬於解說媒體選擇時應考慮之遊客因素？

(A)年齡 (B)語言 (C)飲食 (D)旅遊目的

29. 下列何者不屬於戶外解說活動時之應注意事項？
 (A)引導遊客提出問題
 (B)避免遊客脫隊
 (C)嚴正指責遊客攀折花木
 (D)預留時間提供遊客討論與分享

30. 有關帶隊解說時應注意的事項，下列敘述何者錯誤？
 (A)要攜帶急救工具並知道如何使用
 (B)幫助遊客瞭解人類與環境的關係
 (C)出發前讓遊客們先彼此認識一番
 (D)帶領遊客經過危險地區以體驗刺激

31. 下列何者不是解說規劃應訂定的方向與目標？
 (A)考量管理單位的政策
 (B)了解經營管理部門同仁與遊客想法
 (C)設定簡略大綱不需過於詳細的方向
 (D)確定解說方向後，設定解決問題及解說目標

32. 在提供遊客適當行為的訊息時，若遊客持反對立場，此時應先進行下列那一步驟，才能讓遊客傾聽？
 (A)陳述明確的事件　　　　　　　　(B)表示瞭解其不同立場
 (C)做訊息傳遞的結論　　　　　　　(D)提出行動建議

33. 遊客對於參加旅遊活動可以放鬆心情，享受美食與體驗美麗風光，此時遊客行為正處於那一種人格的自我狀態？
 (A)理想的自我狀態　　　　　　　　(B)兒童自我狀態
 (C)父母自我狀態　　　　　　　　　(D)成人自我狀態

34. 甲旅客購買旅行社推出的「東南亞超值五日遊」行程，參加之後才發現行程多數為購物點及自費行程，讓甲旅客有廣告不實的感觸，此屬於那一部分的服務缺失？
 (A)顧客期望與管理者認知的差距
 (B)管理認知與服務品質規格間的差距

(C)服務品質規格與服務傳遞間的差距

(D)服務傳遞與外部溝通間的差距

35.行程結束前協請旅客填寫意見調查表，屬於服務品質管理的何種策略？

(A)落實服務承諾 　　　　　　　(B)樹立服務文化

(C)建立溝通管道 　　　　　　　(D)留住滿意顧客

36.下列那一項敘述對瞭解觀光消費者行為沒有助益？

(A)根據消費者行為，設計合適的行銷組合

(B)正確的定位產品

(C)鎖定某特定市場區隔

(D)只專注現有產品生產

37.家庭度假旅遊決策模式中，由母親選定旅遊產品而由父親支付費用，父親的角色為：

(A)影響者 　　　　(B)決策者 　　　　(C)購買者 　　　　(D)使用者

38.旅客參加甲旅行社的行程覺得很滿意，往後只要是甲旅行社推出之相似行程，也會讓旅客覺得很滿意。請問上述旅客經由經驗預測下次也有同樣的好印象，係為下列那一種觀光行為？

(A)類化作用 　　　(B)區辨作用 　　　(C)品牌忠誠 　　　(D)心理依附

39.旅館業者提供顧客免費高鐵或市區的接駁服務，此種行銷方式屬於何種區隔變數？

(A)行為變數 　　　　　　　　　(B)人口統計變數

(C)心理變數 　　　　　　　　　(D)地理區隔變數

40.旅館業者推出兒童旅館的服務，設計以故事為主題的房間，並提出小孩也有挑選房型的廣告訴求，係屬於何種影響因素？

(A)文化因素 　　　(B)地理因素 　　　(C)個人因素 　　　(D)社會因素

41.觀光企業通常會用偏低的價格以訂價新產品，達到迅速占有市場之目的，此種訂價方法稱為：

(A)去脂訂價法 　　　　　　　　　(B)滲透訂價法
(C)成本加成訂價法 　　　　　　　(D)形象目標訂價法

42.觀光產品為能與目標市場進行有效溝通策略，係採用下列觀光行銷組合中的那一項？
(A)通路 　　　　　(B)促銷 　　　　　(C)產品 　　　　　(D)價格

43.使用標示、櫥窗展品、展示架等物體吸引消費者注意，以提升消費者對產品服務的意識，是屬行銷溝通型態的：
(A)銷售點 　　　　(B)郵寄品 　　　　(C)廣告 　　　　　(D)公共關係

44.下列何者不屬於成功的旅遊銷售人員應具備之特性？
(A)主導性 　　　　(B)主動性 　　　　(C)說服性 　　　　(D)被動性

45.使用 ABACUS 航空訂位系統，輸入旅客姓名-CHEN/JENNYMISS*C10，此位旅客的年齡為：
(A) 10 歲 　　　　(B) 10 個月 　　　　(C) 10 週 　　　　(D) 10 天

46.某客機目前的飛行速度顯示為 500 節（knots），經換算後約為每小時多少公里？
(A) 373 公里／小時 　　　　　　　(B) 635 公里／小時
(C) 805 公里／小時 　　　　　　　(D) 926 公里／小時

47.關於乘客不得攜帶或託運危險物品進入航空器，是依據我國下列那一項法律條文規定？
(A)航空貨運承攬業管理規則第 20 條
(B)民用航空運輸業管理規則第 28 條
(C)民用航空法第 23 條
(D)民用航空法第 43 條

48.我國民用航空法規定，乘客隨身行李之賠償責任，按實際損害計算，但每一位乘客最高不得超過新臺幣多少元？
(A) 5 千元 　　　　(B) 1 萬元 　　　　(C) 2 萬元 　　　　(D) 3 萬元

49.搭機旅客行李遺失，最遲須於多久內，向航空公司提出申訴？
(A) 3 週 　　　　　(B) 4 週 　　　　　(C) 5 週 　　　　　(D) 6 週

50.強力磁鐵屬於 IATA 規定的第幾類危險品？
(A)第一類 　　　　(B)第四類 　　　　(C)第七類 　　　　(D)第九類

51.依據我國交通部民用航空局規定，桃園國際機場（TPE），是屬於何種等級航空場站？
(A)超等級 　　　　(B)特等級 　　　　(C)甲等級 　　　　(D)乙等級

52.亞洲地區第一家成立的低成本航空公司（LCC）為：
(A) Spring Airlines 　　　　　　　　(B) Tiger Airways
(C) AirAsia Airlines 　　　　　　　　(D) Jetstar Airlines

53.訂妥機位之旅客，因航空公司超賣機位而被拒絕登機，航空公司應支付下列何項補償金？
(A) Cancellation Compensation
(B) Denied Boarding Compensation
(C) Upgrade Compensation
(D) Disembarkation Compensation

54.電子機票收據遺失時，下列敘述何項最為適當？
(A)向警察機關報案，取得遺失證明文件
(B)重新購買機票，保留收據，返國後再申請退費
(C)向航空公司申報遺失，並請原開票公司同意申請補發
(D)所有機票內容儲存於公司電腦資料庫內，故毋需處理

55.航空公司核發之雜項交換券（MCO），下列何項錯誤？
(A)可當作匯款之目的使用 　　　　(B)可支付超重行李費
(C)可支付機票費用之不足 　　　　(D)可支付各項機票變更手續費

56.旅客購買來回機票，從出發地桃園國際機場（TPE）搭機前往目的地 KIX，但並未由 KIX 返國，而是從 TYO 回到 TPE，此種行程在票務稱為：

(A) OW　　　　　　(B) RT　　　　　　(C) CT　　　　　　(D) OJ

57.下列何項屬於我國國籍航空公司之代碼（Airline Code）？
　(A) X2　　　　　　(B) Q3　　　　　　(C) J5　　　　　　(D) B7

58.有關日本料理應注意的禮儀，不包括下列何項？
　(A)吃懷石料理時，避免戴戒指、手鐲、手鍊等金屬飾品，以免傷及精美器皿
　(B)本膳料理是日本平民料理，禮節比較簡單，是日本常見的宴會料理
　(C)懷石料理是在茶道之前供應
　(D)日本料理宴會上，第一杯酒是由主人為全席人斟上

59.關於一般電話禮儀，下列何項敘述錯誤？
　(A)說話速度要合宜，不可因趕時間而太快
　(B)接聽電話，留意自己說話的口氣
　(C)若有些話不想讓對方聽見，最好按住話筒談話
　(D)用餐時間，接聽電話，不宜邊說話，邊吃東西

60.有關握手禮儀，下列敘述何項錯誤？
　(A)握手時，無需一邊鞠躬一邊握手
　(B)男士與初次介紹認識之女士，通常不行握手禮
　(C)男士為顯示紳士風度，宜先伸手向女士行握手禮
　(D)主人對客人有先伸手相握之義務

61.有關中餐餐桌禮儀，下列何項敘述錯誤？
　(A)當別人食物未吞嚥以前，勿舉杯敬酒
　(B)若取用有密封塑膠套的濕紙巾時，宜用手撕開，切勿用力拍破
　(C)用餐時，勿拿筷子敲餐具
　(D)用餐時注意肢體儀態，要以口就碗

62.有關西餐餐具擺放、使用方式，下列何項錯誤？
　(A)餐具由外而內使用，右手持刀，左手持叉
　(B)用過餐具需平放在餐桌上

(C)餐具排列時，湯匙不置碗內

(D)用畢餐具要橫放於盤子上，與桌緣約成 30 度角

63.有關作客寄寓的禮儀，下列敘述何項最不恰當？

(A)作息時間應力求配合主人

(B)進入寓所或他人居所，應先揚聲或按電鈴，不可擅闖

(C)未獲主人同意前，勿打長途電話、開冰箱或在主人家會客

(D)臨去前，略將臥室及盥洗室恢復原狀即可

64.床頭小費宜放置於房間內何處最為恰當？

(A)電視上　　　　　(B)書桌上　　　　　(C)酒櫃上　　　　　(D)床鋪上

65.APEX Fare 是價格較便宜之機票種類，下列何項敘述錯誤？

(A)出發前提早購票　　　　　　　(B)可購買單程票

(C)中途不可停留　　　　　　　　(D)有效期間為 3～6 個月

66.打高爾夫球的禮儀，下列敘述何者錯誤？

(A)在沙坑上擊出球，應以沙耙推平鞋印、擊球坑，才能讓沙地平整

(B)若擊球時不小心削掉草皮，宜儘速通知服務人員，使球場得以盡快
恢復原貌

(C)當別人專心一意準備開球時，應避免口語交談，干擾其心神

(D)在全組人員全部推桿進洞後，應插回旗桿，讓下一組人上果嶺時可
以繼續比賽

67.男士穿著西裝時，下列敘述何項錯誤？

(A)正式西裝的穿法要「三點露白」，分別露出領口、袖口、白手帕，
且都要露得恰如其分

(B)繫領帶時，襯衫的第一個扣子不要扣

(C)深色西裝要搭配黑皮鞋深色襪子，避免穿白襪

(D)站立或行走時，領帶要收入西裝外套內

68.有關搭乘飛機的禮儀，下列何項錯誤？

(A)飛機起飛前，要收好座位前的桌面，以免發生危險

(B)團體座位是以 FIRST NAME 的英文字首來編排座次

(C)機艙內洗手間的 FLUSH 鍵，是指如廁後沖水的按鍵

(D)洗手間門顯示 OCCUPIED，是指洗手間有人使用

69. 有關旅遊餐飲安全之專有名詞中，下列何者指的是「危害分析重要管制點」？

(A) HAACP　　　　(B) HABCP　　　　(C) HACCP　　　　(D) HADCP

70. 如不幸遇到旅客途中亡故，下列處理何者錯誤？

(A)因病死亡者，應請醫師開立死亡證明；因意外死亡者，需向警方報案，由法醫開具相驗屍體證明文件及警方證明文件

(B)應向公司報告，請求國外代理旅行社派員協助；並向保險公司通知保險事故經過；且通知死者家屬，並協助前來處理

(C)就近向地區警察局報備，由警方發給遺體證明書及死亡原因證明書等文件，並向交通部觀光局報備

(D)要有第三人在場作證，將遺物造冊收管，日後轉交給家屬

71. 帶團人員要預防或處理團員迷路問題時，下列敘述何者較不適當？

(A)請團員隨身攜帶住宿旅館名片或帶團人員電話

(B)事先向團員說明，若走散應留在原地等候

(C)請團員的朋友或家人分頭進行尋找

(D)行走參觀時，領隊可走在隊伍最後方，並請前面團員跟上導遊人員腳步

72. 前往觀光的國家車輛若是右座駕駛靠左行駛，帶團人員應提醒團員特別小心交通安全，以下那一個為右座駕駛靠左行駛的國家？

(A)紐西蘭　　　　(B)瑞典　　　　(C)西班牙　　　　(D)義大利

73. 入境臺灣旅客所攜帶之貨物樣品，其完稅價格在新臺幣多少元以下者免稅？

(A) 1 萬 2 千元　　(B) 1 萬 5 千元　　(C) 2 萬元　　　　(D) 3 萬元

74. 帶團人員在引導旅遊團體旅遊途中，萬一不幸發生旅客背包被偷，其中有尚未兌換的匯票；這時帶團人員所做處理，下列何者最不適當？
(A)應立刻通知當地協辦旅行社
(B)應立刻前往警局報案
(C)應立刻查明匯款金額
(D)應立即查明匯票號碼、付款銀行，馬上請付款銀行止付該款

75. 宋家四口參加柬埔寨 5 天行程，途中宋先生小女兒夜間外出散步皮包被搶，帶團人員告知柬埔寨警務人員辦事效率不佳，導致宋先生沒有報案。下列各選項何者正確：①帶團人員應協助宋先生報案　②旅行社未向交通部觀光局報備，違反旅行業管理規則規定　③依旅行業管理規則規定，旅行社得主張完全免責　④單純的旅客財物被偷、被搶毋須向交通部觀光局報備.帶團人員所為之行為，視為該旅行業的行為
(A) 僅①②④　　　(B)僅①②⑤　　　(C)僅②③④　　　(D)僅②④⑤

76. 下列何者不屬於領隊與當地導遊的交接事項？
(A)團員名單　　　　　　　　(B)團員簽證
(C)團體行程表　　　　　　　(D)團員分房表

77. 觀光團體旅遊於途中發生緊急事故時，所依據的旅行業國內外觀光團體緊急事故處理作業要點，係依據下列何者擬定？
(A)旅行業管理規則　　　　　(B)發展觀光條例
(C)旅遊定型化契約　　　　　(D)民法債編

78. 帶團人員隨團服務，發生緊急重大意外事故時，下列各選項何者正確：①發生後 48 小時內要填妥通報單通知交通部觀光局　②立即搶救並通知公司、駐外機構、國內外救援機構　③現場應採取 CRISIS 6 字訣之緊急事故處理原則　④ CRISIS 第一個英文字母 C 代表尋求協助　⑤ CRISIS 第二個英文字母 R 代表報告
(A)①②③④⑤　　(B)僅①③⑤　　　(C)僅②③⑤　　　(D)僅②④⑤

79. 交通部觀光局規定凡旅行業均應投保「履約保證保險」，其投保範圍是在協助旅行社解決那一項問題？

(A)領隊與導遊人員的身心健康問題

(B)旅行業員工的身心健康問題

(C)旅行業因財務問題導致無法執行出團業務

(D)旅行業所承辦旅行團旅客之傷、殘、死亡問題

80.民國 101 年 6 月 1 名陸客在臺灣購買售價超過 50 萬新臺幣的鑽石，回中國大陸後發現，該鑽石淨度質量並不如臺灣業者所稱，而向相關主管單位申訴，對旅遊業造成負面影響。導遊人員在處理旅客購物時的原則，下列何者錯誤？

(A)購物成績的好壞往往跟導遊人員心態有很大關係，應以同理心及正確的銷售觀念面對旅客

(B)購物的佣金可適度透明化，打破旅客心理的抗拒心態

(C)物品要貨真價實，若因兩岸在鑽石鑑別的認定標準上存在差異，導遊人員應堅決不退換貨

(D)導遊人員可主動分享旅客購物原則「不知行情不買、不貪便宜、不盲從購物」

104 年華語、外語導遊人員 導遊實務（一）試題解答：

1. C	2. C 或 D 或 CD	3. A	4. A	5. C 或 D 或 CD
6. D	7. B	8. C	9. B	10. C
11. C	12. B	13. C	14. C	15. A
16. D	17. A	18. B	19. C	20. D
21. B	22. A	23. C	24. C	25. A
26. B	27. B	28. C	29. C	30. D
31. C	32. B	33. B	34. D	35. C
36. D	37. C	38. A	39. A	40. D
41. B	42. B	43. A 或 C 或 D 或 AC 或 AD 或 CD 或 ACD		
44. D	45. A	46. D	47. D	48. C
49. A	50. D	51. B	52. C	53. B
54. C 或 D 或 CD	55. A	56. D	57. D	58. B
59. C	60. C	61. D	62. B	63. D
64. D	64. B	66. B	67. B	68. B
69. C	70. C	71. C	72. A	73. A
74. A	75. B	76. B	77. A	78. C
79. C	80. C			

（本試題解答，以考選部最近公佈為準確。http://wwwc.moex.gov.tw）

【103 年華語導遊人員 導遊實務(二)試題】

■單一選擇題（每題 1.25 分，共 80 題，考試時間為 1 小時）。

1. 依發展觀光條例規定，風景特定區應按該地區下列何者，劃分為國家級、直轄市級及縣（市）級？
 (A)地區特性及功能　　　　　　　(B)經濟發展及區位
 (C)遊憩承載及特色　　　　　　　(D)自然資源及保育

2. 依發展觀光條例規定，損壞觀光地區或風景特定區之名勝、自然資源或觀光設施者，有關目的事業主管機關得處罰行為人並責令回復原狀或償還修復費用，其無法回復原狀者，得再處行為人新臺幣多少元以下罰鍰？
 (A) 50 萬元　　　(B) 150 萬元　　　(C) 300 萬元　　　(D) 500 萬元

3. 觀光旅館業、旅館業、觀光遊樂業或民宿經營者，下列何種情況可以不必繳回觀光專用標識？
 (A)經受停止營業之處分者
 (B)經受廢止營業執照之處分者
 (C)經受廢止登記證之處分者
 (D)未依規定投保履約保證保險者

4. 在花蓮縣申請興建國際觀光旅館，應向下列那一機關申請核准籌設？
 (A)花蓮縣政府　　　　　　　　　(B)交通部觀光局
 (C)經濟部商業司　　　　　　　　(D)內政部營建署

5. 依發展觀光條例規定，中央主管機關對於劃定為風景特定區範圍內之土地，下列何者不是法定處理方式？
 (A)申請施行區段徵收

(B)公有土地申請撥用

(C)會同土地管理機關依法開發利用

(D)辦理容積率移轉

6.雲嘉南濱海國家級風景特定區之評鑑等級及範圍，由那一機關公告之？

(A)由雲林縣政府、嘉義縣政府、臺南市政府聯合公告

(B)由交通部觀光局及相關縣（市）政府聯合公告

(C)由交通部觀光局公告

(D)由交通部公告

7.依發展觀光條例規定，風景特定區計畫之擬訂及核定，除應先會商主管機關外，悉依那一個法令規定辦理？

(A)區域計畫法　　　　　　　　(B)都市計畫法

(C)風景特定區管理規則　　　　(D)國家公園法

8.某大學觀光系學生上網查到下列四個機關的名稱，問老師何者才是綜理我國觀光產業之國際宣傳及推廣的機關？老師只回答：按照發展觀光條例規定，該項業務由中央主管機關綜理。請問該條例所指究係下列那一個機關？

(A)國家發展委員會　　　　　　(B)文化部

(C)交通部　　　　　　　　　　(D)外交部

9.旅行業管理規則中，有關旅行業營業處所之規定，下列敘述何者錯誤？

(A)應設有固定之營業處所

(B)有最小面積之限制

(C)同一處所內不得為二家營利事業共同使用

(D)符合公司法所稱關係企業，得共同使用同一處所

10.外國旅行業未在我國設立分公司，符合相關規定者得在臺灣設置代表人；依旅行業管理規則規定，下列有關外國旅行業代表人之敘述何者錯誤？

(A)不須申請交通部觀光局核准，但應依規定申請中央主管機關備案
(B)代表人應設置辦公處所
(C)代表人得在我國辦理連絡、推廣、報價等事務
(D)代表人不得對外營業

11.依旅行業管理規則規定，旅遊文件之契約書範本內容，由何者定之？
(A)行政院消費者保護處
(B)中華民國旅行業品質保障協會
(C)中華民國消費者文教基金會
(D)交通部觀光局

12.依旅行業管理規則規定，旅行業繳納之保證金為法院強制執行後，應於接獲交通部觀光局通知之日起，幾日內繳足保證金？
(A) 15 日　　　　(B) 20 日　　　　(C) 25 日　　　　(D) 30 日

13.依旅行業管理規則有關責任保險範圍及最低金額之規定，下列何者錯誤？
(A)每一旅客意外死亡至少新臺幣 200 萬元
(B)每一旅客因意外事故所致體傷之醫療費用至少新臺幣 5 萬元
(C)國內旅遊旅客家屬善後處理費用至少新臺幣 5 萬元
(D)每一旅客證件遺失之損害賠償費用至少新臺幣 2 千元

14.依旅行業管理規則規定，旅行社包租遊覽車者，所搭載之旅客應為：
(A)所屬觀光團體旅客　　　　(B)沿途搭載之旅客
(C)固定路線搭載之旅客　　　　(D)非固定路線搭載之旅客

15.某旅行社接待香港來臺旅行團時，依旅行業管理規則規定，不能指派下列何種人員執行接待或引導工作？
(A)導遊人員　　　　　　　　(B)華語導遊人員
(C)外語導遊人員　　　　　　(D)粵語領團人員

16.某旅行社為設立 10 年之甲種旅行業，並已獲交通部觀光局依旅行業管理規則第 12 條規定減納已領回部分保證金，今該公司擬申請變更

為綜合旅行社，並在臺中市設立一個分公司，該公司須再繳納多少保證金？

(A)新臺幣 1,000 萬元 　　　　　　(B)新臺幣 1,015 萬元

(C)新臺幣 1,030 萬元 　　　　　　(D)新臺幣 1,500 萬元

17. 依旅行業管理規則規定，旅行業經核准籌設後，應於多久時間內辦妥公司設立登記？

(A) 2 個月　　　　(B) 3 個月　　　　(C) 6 個月　　　　(D) 9 個月

18. 依旅行業管理規則規定，旅行業經核准籌設後，應填具註冊申請書，並備具下列那些文件，向交通部觀光局申請註冊？①籌設申請書　②經營計畫書　③公司章程　④旅行業設立登記事項卡　⑤公司登記證明文件

(A)①②③　　　(B)①④⑤　　　(C)②③④　　　(D)③④⑤

19. 依旅行業管理規則規定，下列有關旅行業設立規定之敘述何者正確？

(A)公司組織或商號皆可 　　　　　(B)公司名稱標明旅遊字樣

(C)以公司組織為限 　　　　　　　(D)公司名稱必須要有英文

20. 交通部觀光局所提供之 24 小時免付費旅遊諮詢熱線 Call Center 電話號碼為何？

(A) 0800-211734 　　　　　　　　(B) 0800-011765

(C) 0800-011011 　　　　　　　　(D) 0800-001968

21. 依交通部觀光局統計，民國 102 年來臺旅客人次為下列何者？

(A) 771 萬人次 　　　　　　　　　(B) 791 萬人次

(C) 801 萬人次 　　　　　　　　　(D) 851 萬人次

22. 民國 100 年首次開放中國大陸旅客來臺自由行之中國大陸試點城市，不包括下列何者？

(A)北京　　　　(B)上海　　　　(C)廣州　　　　(D)廈門

23. 交通部為推動生態旅遊，那兩座離島將發展成為生態觀光島？

(A)綠島、小琉球 　　　　　　　　(B)綠島、馬祖

(C)澎湖、馬祖　　　　　　　　　　(D)蘭嶼、小琉球

24.交通部觀光局目前推動辦理之旅館評鑑制度，下列有關之敘述何者正確？
(A)以梅花為標幟
(B)建築設備及服務品質均應同時接受評鑑
(C)汽車旅館不包括在內
(D)不強制業者參加評鑑

25.觀光拔尖領航方案之計畫中，國際觀光魅力據點不包括下列何區？
(A)新北市水金九地區　　　　　　　(B)臺北市康青龍生活街區
(C)臺北市孔廟歷史城區　　　　　　(D)彰化縣鹿港福興地區

26.導遊人員經受停止執行業務處分期間仍繼續執行業務，依發展觀光條例裁罰標準規定，應受何種處分？
(A)罰鍰新臺幣 5 千元
(B)罰鍰新臺幣 1 萬 5 千元
(C)罰鍰新臺幣 1 萬 5 千元，並停止執行業務 1 年
(D)廢止執業證

27.某人於民國 102 年 9 月 20 日參加導遊職前訓練，因缺課節數逾十分之一遭退訓，依導遊人員管理規則規定，多久時間內不得再參加導遊人員職前訓練？
(A) 2 年內　　　　　　　　　　　　(B) 1 年內
(C)半年內　　　　　　　　　　　　(D)不受時間限制

28.導遊人員違反導遊人員管理規則規定，經查獲廢止導遊人員執業證未逾幾年者，不得充任導遊人員？
(A) 2 年　　　　(B) 3 年　　　　(C) 4 年　　　　(D) 5 年

29.依觀光旅館業管理規則規定，觀光旅館業應對其經營之觀光旅館業務投保責任保險，其每一個人身體傷亡最低投保金額為多少？
(A)新臺幣 400 萬元　　　　　　　　(B)新臺幣 300 萬元

(C)新臺幣 200 萬元　　　　　　　　　(D)新臺幣 100 萬元

30.依旅館業管理規則規定，旅館業應將每日住宿旅客資料依式登記，並以傳真、電子郵件或其他適當方式，送該管警察所或分駐（派出）所備查。且旅客登記資料，其保存期限為多久？
(A) 60 天　　　　　(B) 120 天　　　　　(C) 180 天　　　　　(D) 200 天

31.依臺灣地區與大陸地區人民關係條例相關規定，行政院大陸委員會處理兩岸人民往來有關事務，得委託財團法人海峽交流基金會辦理，財團法人海峽交流基金會應遵守之規定，下列敘述何者錯誤？
(A)無須經行政院大陸委員會同意，可自行派員赴大陸地區處理受託事務
(B)處理受託事務之人員，負有與公務員相同之保密義務
(C)處理受託事務之人員，於受託處理事務時，負有與公務員相同之利益迴避義務
(D)經行政院大陸委員會授權及同意，始得與大陸海峽兩岸關係協會協商有關協議事宜

32.下列有關大陸地區學生在臺就學期間之規定，何者正確？
(A)不得從事專、兼職工作，但得擔任屬「課程學習」之研究助理
(B)不得從事專職工作，但可兼職
(C)可以從事專、兼職工作
(D)可以打零工

33.臺灣地區小天才圖書有限公司將進口一批大陸地區圖書，參加經許可在臺北世貿一館舉行的兩岸圖書展覽會；下列敘述何者正確？
(A)經許可參展的大陸地區圖書，不可以在展覽時進行著作財產權授權的交易
(B)經許可參展的大陸地區圖書，不可以在展覽時進行著作財產權讓與的交易
(C)經許可參展的大陸地區圖書，不可以在展覽時銷售
(D)該公司曾獲許可銷售的大陸地區簡體字圖書，不可以逕行參展

34. 依據臺灣地區與大陸地區人民關係條例第 9 條規定，臺灣地區公務員，國家安全局、國防部、法務部調查局及其所屬各級機關未具公務員身分之人員，應向內政部申請許可，始得進入大陸地區。但下列何種人員不在此限？
(A)所有未涉及國家安全機密之公務員及警察人員
(B)所有未涉及國家安全機密之公務員、外交人員及警察人員
(C)簡任第十職等及警監四階以下未涉及國家安全機密之公務員及警察人員
(D)簡任第十二職等及警監四階以下未涉及國家安全機密之公務員及警察人員

35. 大陸地區人民經許可進入臺灣地區者，除法律另有規定外，非在臺灣地區設有戶籍滿幾年，不得登記為公職候選人、擔任公教或公營事業機關（構）人員及組織政黨？
(A) 3 年　　　　　(B) 5 年　　　　　(C) 7 年　　　　　(D) 10 年

36. 大陸漁船未經許可進入臺灣地區限制或禁止水域，經主管機關扣留者，其處罰規定，下列敘述何者正確？
(A)得處船舶所有人、營運人或船長、駕駛人新臺幣 100 萬元以上 1,000 萬元以下罰鍰
(B)得處船舶所有人、營運人或船長、駕駛人新臺幣 5 萬元以上 50 萬元以下罰鍰
(C)得處船舶所有人、營運人或船長、駕駛人新臺幣 100 萬元以上 500 萬元以下罰鍰
(D)得處船舶所有人、營運人或船長、駕駛人新臺幣 10 萬元以上 1,000 萬元以下罰鍰

37. 依現行規定，下列何種大陸地區物品、勞務或服務，得在臺灣地區刊登廣告？
(A)兩岸婚姻媒合
(B)大陸地方政府之置入性行銷
(C)經許可輸入之大陸地區物品

(D)大陸地區不動產開發及交易

38.在大陸地區作成之離婚判決，如何使其在臺灣地區發生效力？
(A)向法務部申請認可
(B)向法院聲請裁定認可
(C)向財團法人海峽交流基金會申請認可
(D)向內政部戶政司登記認可

39.臺灣地區人民甲是犯罪組織成員，奉老大乙之命，以履約之名義申請大陸地區人民丙等 20 人來臺從事商務活動，入境後丙等人即在該集團之引介下從事非法打工藉此營利，後遭警方查獲，依法移送司法機關。下列敘述何者錯誤？
(A)丙等人不是以偷渡方式進入臺灣地區，但其入境許可是以非法方式取得，所以仍屬非法入境
(B)丙等人持內政部入出國及移民署發給的許可入境，所以法院應認定丙等人是合法入境
(C)甲不是人蛇集團之首腦，但還是可以依臺灣地區與大陸地區人民關係條例第 79 條之規定處罰
(D)這次非法引介之行為因為遭警查獲，虧本新臺幣 100 萬元，但還是構成意圖營利

40.已婚之臺灣地區人民甲，在大陸地區與大陸單身女友乙，生了一個非婚生兒子丙，甲想要認領丙，下列敘述何者錯誤？
(A)認領之成立要件，依各該認領人被認領人認領時設籍地區之規定
(B)大陸地區並無有關非婚生子女認領之規定
(C)甲可依臺灣地區民法規定，提出撫育丙之事實，視為認領
(D)甲認領丙，須經大陸地區公安機關同意

41.我國政府駐香港單位每年都會在香港舉行「臺灣月」活動，以推廣臺灣多元的藝文展演活動，目前已成為臺港文化交流一大盛事，「臺灣月」為那一月份？
(A) 7 月　　　　(B) 9 月　　　　(C) 10 月　　　　(D) 11 月

42. 下列有關大陸配偶不動產之繼承說明，何者正確？
 (A)只要是大陸配偶，就可以繼承在臺灣地區之不動產
 (B)大陸配偶在依親居留期間，可以繼承在臺灣地區之不動產
 (C)大陸配偶在長期居留期間，可以繼承在臺灣地區之不動產，但不動產為臺灣地區人民賴以居住者，不得繼承
 (D)大陸配偶於定居取得身分證後才可以繼承在臺灣地區之不動產

43. 大陸地區人民申請來臺觀光，符合一定條件者，內政部入出國及移民署得發給逐次加簽或一年多次入出境許可證，下列條件何者錯誤？
 (A)旅居國外取得當地永久居留權者
 (B)大陸地區帶團領隊
 (C)有等值新臺幣 100 萬元以上之存款者
 (D)持有經大陸地區核發往來臺灣之個人旅遊多次簽者

44. 大陸地區人民甲來臺觀光，於餐廳與臺灣地區人民乙因故吵架，甲憤而持玻璃瓶將乙打傷。下列敘述何者正確？
 (A)因甲是大陸觀光客，所以乙不能提出傷害告訴
 (B)乙可向警局報案並提出傷害告訴
 (C)乙提出告訴後，我方檢察官須將甲移送大陸警方調查
 (D)因甲是大陸地區人民，所以在臺不構成犯罪

45. 對於兩岸簽署之「海峽兩岸關於大陸居民赴臺灣旅遊協議」，下列敘述何者錯誤？
 (A)依據發展觀光條例規定，由行政院大陸委員會委託財團法人海峽交流基金會與大陸海峽兩岸關係協會協商簽署協議
 (B)雙方同意互設旅遊辦事機構
 (C)協議議定事宜，雙方分別由台灣海峽兩岸觀光旅遊協會及大陸海峽兩岸旅遊交流協會聯繫實施
 (D)雙方應積極採取措施，簡化出入境手續，提供旅行便利，保護旅遊者正當權益及安全

46. 旅行業辦理大陸地區人民來臺從事一般行程觀光活動,依法受到公告數額之限制。下列敘述何者錯誤?
 (A)大陸地區人民來臺從事觀光活動,其數額得予限制,並由內政部入出國及移民署公告之
 (B)經交通部觀光局會商內政部入出國及移民署專案核准之團體,不受公告數額之限制
 (C)旅行業辦理大陸地區人民來臺個人旅遊業務,如當日申請總人數超過公告數額,列入翌日之數額
 (D)旅行業辦理大陸地區人民來臺個人旅遊業務,如當日公告數額尚有賸餘,列入翌日之數額

47. 旅行業接待大陸地區人民來臺觀光旅遊團優質行程,下列何者錯誤?
 (A)應提供與遊覽車公司簽訂之租車契約
 (B)租車契約應載明車資及遊覽車應安裝全球衛星定位系統(GPS)
 (C)每一購物商店停留時間以 2 小時為限
 (D)購物商店總數不得超過全程總夜數

48. 留學美國的大陸地區人民申請來臺灣觀光,依規定有無人數限制?
 (A)得不以組團方式 (B)每團 3 人以上
 (C)每團 5 人以上 (D)每團 7 人以上

49. 依據兩岸已簽署之「海峽兩岸關於大陸居民赴臺灣旅遊協議」及「海峽兩岸關於大陸居民赴臺灣旅遊協議修正文件一」的內容,下列何者錯誤?
 (A)大陸居民赴臺灣個人旅遊配額,可由接待一方視市場供需調整
 (B)試點城市將按照循序漸進的原則,視市場發展情況逐步增加開放區域。目前內政部公告指定之區域已有 25 個試點城市
 (C)大陸居民赴臺灣個人旅遊應持規定的證件前往臺灣,並在規定時間內返回
 (D)大陸居民赴臺灣個人旅遊的旅行安排,可自行辦理機票、住宿或行程

50. 旅行業辦理大陸地區人民來臺從事觀光活動業務有一定的條件，下列條件何者錯誤？
 (A)最近 5 年曾配合政策積極參與觀光活動對促進觀光活動有重大貢獻
 (B)為省市級旅行業同業公會會員或於交通部觀光局登記之金門、馬祖旅行業
 (C)最近 5 年未曾發生依發展觀光條例規定繳納之保證金被依法強制執行
 (D)代表人於最近 2 年內未曾擔任有依規定被停止辦理接待業務累計達 1 個月情事之其他旅行業代表人

51. 國人赴港澳投資，為便利個人及企業投資商機之取得，金額分別在多少以下，可適用先投資事後 6 個月內辦理報備之規定？
 (A)個人 100 萬美金、企業 1,000 萬美金以下
 (B)個人 250 萬美金、企業 2,500 萬美金以下
 (C)個人 300 萬美金、企業 3,000 萬美金以下
 (D)個人 500 萬美金、企業 5,000 萬美金以下

52. 香港執業中醫師欲來臺執業，下列敘述何者正確？
 (A)依國籍法規定，不可來臺執業
 (B)可直接來臺執業
 (C)可來臺執業，但須在臺接受中醫師教育
 (D)可來臺執業，但要通過臺灣專門職業及技術人員高等考試中醫師考試

53. 香港居民某甲夫婦欲來臺投資及工作，應向何機關申請？
 (A)行政院大陸委員會、勞動部
 (B)行政院大陸委員會、僑務委員會
 (C)經濟部、勞動部
 (D)香港中華旅行社、香港遠東貿易中心

54. 澳門與下列中國大陸那一個城市接鄰？
 (A)深圳　　　　　(B)珠海　　　　　(C)東莞　　　　　(D)中山

55. 民國 100 年，以「中華旅行社」名稱對外運作的我國政府駐港機構更名，新名稱為何？
(A)臺北經濟文化辦事處 　　　　(B)臺灣經濟文化代表處
(C)臺北經濟貿易文化辦事處 　　(D)臺灣經濟貿易文化中心

56. 為規範及促進與香港及澳門之經貿、文化及其他關係，特制定香港澳門關係條例。該條例所稱主管機關為何？
(A)財團法人海峽交流基金會 　　(B)行政院大陸委員會
(C)文化部 　　　　　　　　　　(D)外交部

57. 臺灣地區某大學組團經香港前往中國大陸山東進行學術交流，在機場辦理登機手續時，某甲看到帶團顧問在口袋中放了 1 支電擊棒。甲驚呼：「電擊棒是香港法律禁止攜帶的物品，若經查獲會被起訴。」乙說：「藏在背包裏就好了。」丙說：「塞在託運行李就沒事。」丁強調：「我們只是經香港轉機赴中國大陸，沒關係！」上述那一位的說法正確？
(A)甲　　　　　(B)乙　　　　　(C)丙　　　　　(D)丁

58. 香港特區政府擬於西元 2012 年 9 月 3 日的中小學新學期開設下列何種課程，因該課程指引含糊，偏頗不客觀，引發洗腦、思想改造疑慮，學生、家長組成聯盟，發起遊行、靜坐、絕食活動，要求港府撤回開設課程的決議？
(A)民主憲政 　　　　　　　　　(B)法治教育
(C)生活規範 　　　　　　　　　(D)德育及國民教育

59. 香港、澳門主權移轉給中國大陸各在西元那一年？
(A) 1997，1999 　　　　　　　(B) 1998，1999
(C) 1996，1997 　　　　　　　(D) 1999，2000

60. 在西元 2012 年 9 月的「亞太經合會」年會，胡錦濤向連戰表示，雙方可以討論臺灣參加國際民航組織的適當方式。「國際民航組織」英文簡稱為何？
(A) ICAO　　　　(B) ICAN　　　　(C) IACN　　　　(D) IPAO

61. 依臺灣地區與大陸地區人民關係條例規定強制大陸地區人民出境前，該人民因懷胎或生產、流產而暫緩強制出境，不包括下列何種情形？
(A)懷胎 7 月以上或生產、流產後 2 月未滿
(B)懷胎 7 月以上或生產、流產後 1 月未滿
(C)懷胎 2 月以上或生產、流產後 5 月未滿
(D)懷胎 5 月以上或生產、流產後 2 月未滿

62. 中國大陸近幾年積極推動建設「海峽西岸經濟區」，依中國大陸國家發展和改革委員會於西元 2011 年 3 月提出的「海峽西岸經濟區發展規劃」，海峽西岸經濟區的範圍包括那一省的全境？
(A)福建省　　　　(B)廣東省　　　　(C)浙江省　　　　(D)江西省

63. 依據「海峽兩岸金融合作協議」，在金融監督管理方面，兩岸金融監理機關已於民國 98 年 11 月 16 日完成銀行業、證券期貨業及何種行業三項金融監理合作瞭解備忘錄（MOU）之簽署？
(A)保險　　　　(B)貸款　　　　(C)信託　　　　(D)貨幣清算

64. 對於釣魚台列嶼的爭議，馬英九總統提出何種政策主張？
(A)臺海和平倡議　　　　　　　(B)南海和平倡議
(C)東海和平倡議　　　　　　　(D)黃海和平倡議

65. 下列何者已納入「黃金十年‧國家願景」規劃，但需在國內民意達成高度共識，兩岸累積足夠互信，且具備「國家需要、民意支持、國會監督」的三個重要前提下，審酌推動，目前仍不是政府施政的優先項目？
(A)商簽和平協議
(B)爭取加入跨太平洋夥伴協定
(C)參與國際民航組織
(D)參與聯合國氣候變化綱要公約國際組織

66. 西元 2005 年中國大陸將其對臺政策予以法律明文化，制定了下列何者？
(A)物權法　　　　　　　　　(B)促進兩岸人民和平發展條例

(C)反分裂國家法　　　　　　　　　　(D)國家統一法

67.自民國 92 年 4 月起，下列那一類中國大陸出版之雜誌尚無法授權臺灣業者發行正體版？
(A)地理風光　　　　(B)語言教學　　　　(C)文化藝術　　　　(D)休閒娛樂

68.旅行業及導遊人員辦理接待經許可來臺觀光之大陸地區人民時，應遵守相關規定，下列敘述何者正確？
(A)團體入境前 2 小時應向大陸地區組團旅行社確認來臺旅客人數
(B)團體入境後適時向旅客宣播行政院大陸委員會錄製提供之宣導影音光碟
(C)發現團體團員有違規脫團或行方不明情事，如影響團體行程時始進行通報
(D)旅行業或導遊人員於通報事件發生地無電子傳真或網路通訊設備，致無法立即通報者，得先以電話通報後，再補送通報書

69.針對當前政府的大陸政策，以下敘述何者錯誤？
(A)「九二共識、一中各表」，「一中」就是中華民國
(B)政府以「九二共識、一中各表」作為推動兩岸制度化協商的基礎
(C)「九二共識、一中各表」的精神就是「擱置爭議，務實協商」
(D)政府將以「先急後緩、先易後難、先政後經」的原則，穩健推展兩岸的交流與協商

70.民國 97 年 5 月 20 日以來，兩岸恢復了制度化協商，簽署了多項的協議與共識。下列何者是尚未簽訂的協議項目？
(A)食品安全　　　　　　　　　　　(B)和平與軍事互信
(C)漁船船員勞務合作　　　　　　　(D)智慧財產權保護

71.大陸地區人民經外交部許可者，得持用普通護照，其護照末頁併加蓋何種戳記？
(A)「新」字　　　　(B)「特」字　　　　(C)「陸」字　　　　(D)「換」字

72. 香港或澳門旅客持港澳網路許可同意書來臺觀光，尚須搭配下列何種
證件方能來臺？
(A)外僑居留證
(B)中華民國簽證
(C)香港或澳門特別行政區護照
(D)中華人民共和國往來港澳通行證

73. 應辦理徵兵處理之歸國僑民，依照華僑回國投資條例申請投資，經核
准並已實行投資，金額在新臺幣至少多少元以上，經各該目的事業主
管機關證明者，得申請暫緩徵兵處理？
(A) 1 千萬元　　　　(B) 3 千萬元　　　　(C) 1 億元　　　　(D) 2 億元

74. 入境旅客每人每次攜帶酒類 1 公升，捲菸 200 支適用免稅之規定，攜
帶者最低須幾歲以上始得適用？
(A) 14 歲　　　　(B) 18 歲　　　　(C) 20 歲　　　　(D) 22 歲

75. 入境旅客隨身攜帶新鮮水果無須申報之數額為若干？
(A) 1 公斤以下　　　　　　　　　(B) 2 公斤以下
(C) 5 公斤以下　　　　　　　　　(D)不可攜帶

76. 下列何類旅客於入境我國時必須填寫入國登記表？
(A)中國大陸觀光客　　　　　　　(B)在臺有戶籍者
(C)持外僑居留證之外僑　　　　　(D)以免簽證入國之外籍旅客

77. 流行性腦脊髓膜炎的主要傳染途徑是：
(A)糞口　　　　　　　　　　　　(B)蚊蟲叮咬
(C)飛沫與接觸傳染　　　　　　　(D)鼠類囓咬

78. 出境旅客攜帶小型香菸打火機或安全火柴上飛機之規定為何？
(A)可隨身攜帶　　　　　　　　　(B)可置手提行李
(C)可置託運行李　　　　　　　　(D)都不允許帶上飛機

79. 依管理外匯條例規定，以非法買賣外匯為常業者，可處多少年以下有
期徒刑？

(A) 3 年　　　　　(B) 4 年　　　　　(C) 5 年　　　　　(D) 6 年

80.出、入境旅客憑出入境證照逕向各外匯指定銀行國際機場分行辦理結
匯，每筆最高金額為何？
(A) 5 千美元　　　　　　　　　　(B) 1 萬美元
(C) 2 萬美元　　　　　　　　　　(D) 3 萬美元

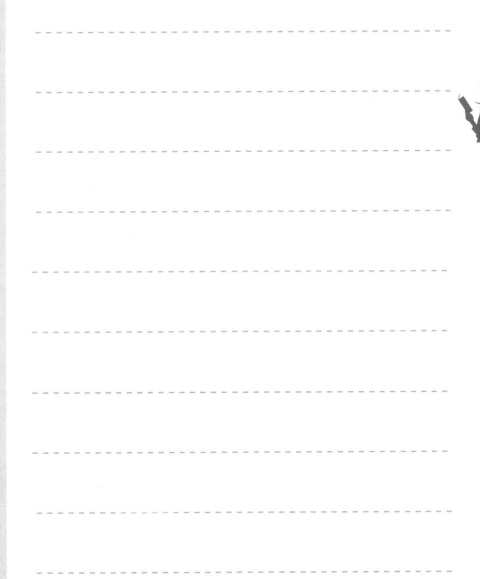

Note

103 年華語導遊人員 導遊實務（二）試題解答：

1. A	2. D	3. D	4. B	5. D
6. D	7. B	8. C	9. B	10. A
11. D	12. A	13. B	14. A	15. D
16.一律給分	17. A	18. D	19. C	20. B
21. C	22. C	23. A	24. D	25. B
26. D	27. D	28. D	29. C	30. C
31. A	32. A	33. C	34. C	35. D
36. B	37. C	38. B	39. B	40. D
41. D	42.一律給分	43. C	44. B	45. A
46. D	47. C	48. A	49. B	50. D
51. D	52. D	53. C	54. B	55. A
56. B	57. A	58. D	59. A	60. A
61. C	62. A	63. A	64. C	65. A
66. C	67. B	68. D	69. D	70. B
71. A	72. C	73. A	74. C	75. D
76. D	77. C	78. A	79. A	80. A

（本試題解答，以考選部最近公佈為準確。http://wwwc.moex.gov.tw）

【103 年外語導遊人員 導遊實務(二)試題】

■ 單一選擇題（每題 1.25 分，共 80 題，考試時間為 1 小時）。

1. 下列那些從業人員違反發展觀光條例所發布之命令者，處新臺幣 3 千元以上 1 萬 5 千元以下罰鍰；情節重大者，並得逕行定期停止其執行業務或廢止其執業證？①導遊人員　②領隊人員　③民宿經營者　④旅行業經理人
 (A)①②③　　　　　(B)①②④　　　　　(C)①③④　　　　　(D)②③④

2. 依發展觀光條例規定，旅行業有何項情事，中央主管機關得公告之，以保障旅客權益？
 (A)未依規定辦理責任保險者　　　　(B)積欠航空公司債務者
 (C)負責人變更　　　　　　　　　　(D)股權糾紛

3. 依發展觀光條例規定，下列有關經營觀光遊樂業之敘述，何者正確？
 (A)應先依法辦妥公司登記後，向主管機關申請核准，並領取執照及觀光遊樂業專用標識，始得營業
 (B)應先依法申請觀光遊樂業專用標識，並領取執照，始得營業
 (C)應先向主管機關申請核准，並依法辦妥公司登記後，領取觀光遊樂業執照，並懸掛專用標識，始得營業
 (D)應先向主管機關申請重大投資案件，並辦妥觀光遊樂業專用標識，始得營業

4. 觀光旅館業、旅館業、旅行業、觀光遊樂業及民宿經營者，於經營各該業務時，都應依發展觀光條例規定投保什麼險？
 (A)履約綜合責任保險　　　　　　　(B)責任保險
 (C)保證保險　　　　　　　　　　　(D)旅遊平安保險

5. 依發展觀光條例規定，下列何者為申請經營觀光旅館業之程序？
 (A)向中央主管機關申請核准後，領取觀光旅館業執照
 (B)依法辦妥公司登記後，領取觀光旅館業執照，再向中央主管機關申請核准
 (C)依法辦妥公司登記後，再向中央主管機關申請核准，領取觀光旅館業執照
 (D)先向中央主管機關申請核准，再依法辦妥公司登記後，領取觀光旅館業執照

6. 依發展觀光條例規定，我國觀光產業綜合開發計畫的擬訂機關及法定程序，是下列何者？
 (A)由直轄市或縣市政府擬訂，報請交通部觀光局核定後實施
 (B)由交通部觀光局擬訂，報請交通部核定後實施
 (C)由交通部擬訂，報請行政院核定後實施
 (D)由直轄市或縣市政府擬訂，報請內政部依區域計畫程序核定後實施

7. 依發展觀光條例規定，觀光旅館業以外，對旅客提供住宿、休息及其他經中央主管機關核定相關業務之營利事業，稱為：
 (A)旅宿業　　　　(B)旅館業　　　　(C)民宿　　　　(D)客棧

8. 依發展觀光條例及相關子法之規定，下列有關風景特定區之敘述何者錯誤？
 (A)不包括觀光地區
 (B)分為國家級、省（市）級、縣（市）級三種等級
 (C)需經一定程序劃定公告
 (D)得實施規劃限制

9. 依發展觀光條例規定，下列何者是執行接待或引導來本國觀光旅客旅遊業務，而收取報酬之服務人員？
 (A)團控人員　　　　(B)領隊人員　　　　(C)領團人員　　　　(D)導遊人員

10. 某甲種旅行社之資本總額為新臺幣 650 萬元，現欲增設一家分公司，依旅行業管理規則規定，須至少增資新臺幣多少元？

(A) 200 萬元 　　　　　　　　　　(B) 150 萬元

(C) 100 萬元 　　　　　　　　　　(D) 50 萬元

11. 在臺中市申請經營旅行業，依旅行業管理規則規定，應先向那一機關
申請核准，並依法辦妥公司登記後，領取旅行業執照，始得營業？
(A)行政院中部聯合服務中心 　　　(B)交通部觀光局
(C)臺中市政府 　　　　　　　　　(D)經濟部

12. 依旅行業管理規則規定，有關旅行業營業處所之相關規定，下列敘述
何者正確？
(A)網路旅行社可不須固定之營業處所
(B)同一處所內不得為二家旅行業共同使用
(C)旅行業營業處所之面積不得低於 30 坪
(D)旅行業營業處所必須位於商業區

13. 依旅行業管理規則規定，旅行業之分支機構，應以何種名義設立？
(A)辦事處 　　　　(B)聯絡處 　　　　(C)分公司 　　　　(D)代表處

14. 依旅行業管理規則規定，旅行業繳納之保證金為法院或行政執行機關
強制執行後，應於接獲交通部觀光局通知日起，至遲幾日內繳足？
(A) 30 日 　　　　(B) 20 日 　　　　(C) 15 日 　　　　(D) 10 日

15. 依旅行業管理規則規定，旅行業應投保責任保險，下列有關其投保最
低金額及範圍之敘述何者錯誤？
(A)每一旅客意外死亡新臺幣 200 萬元
(B)每一旅客因意外事故所致體傷之醫療費用新臺幣 5 萬元
(C)旅客家屬前往海外或來臺處理善後，所必需支出之費用新臺幣 10 萬
元
(D)每一旅客證件遺失之損害賠償費用新臺幣 2 千元

16. 下列旅行業或其僱用人員之行為，何者未違反旅行業管理規則之規
定？
(A)於徵求旅客同意後委由旅客攜帶物品圖利

(B)旅客於中途離隊時，經旅客同意向其收取離團費用

(C)於帶團自由活動時，旅客自行購買貨價與品質不相當之物品

(D)因旅客之請求安排色情旅遊活動

17. 依旅行業管理規則規定，有關旅行業辦理團體旅遊之相關規定，下列敘述何者正確？

(A)旅行業辦理國內旅遊，應派遣領隊隨團服務

(B)旅行業辦理國外旅遊，應派遣導遊隨團服務

(C)旅行業接待國外旅客來臺旅遊，應派遣領隊隨團服務

(D)旅行業辦理國內旅遊，應派遣專人隨團服務

18. 依旅行業管理規則規定，綜合旅行社欲申請退還所繳保證金十分之九的條件中，不包括下列何項？

(A)具有中華民國旅行業品質保障協會會員資格

(B)最近兩年未受停業處分

(C)保證金未被強制執行

(D)未曾受交通部觀光局罰鍰處分

19. 依旅行業管理規則規定，外國旅行業在中華民國設立分公司經交通部觀光局核准後，應依法辦理：

(A)許可及分公司登記 (B)許可及變更登記

(C)認許及分公司登記 (D)認許及變更登記

20. 依旅行業管理規則規定，旅行業應專業經營，並以何種組織為限？

(A)社會團體 (B)公司組織

(C)職業團體 (D)基金會組織

21. 依旅行業管理規則規定，下列何者非屬甲種旅行業之經營業務項目？

(A)接受旅客委託代辦出、入國境及簽證手續

(B)自行組團安排旅客出國觀光旅遊服務

(C)接待國內外觀光旅客並安排旅遊、食宿及導遊

(D)委託乙種旅行業代為招攬國內團體旅遊業務

22.下列何者為惠蓀林場之管理機關（構）？
　　(A)行政院農業委員會林務局　　　　(B)行政院農業委員會
　　(C)交通部觀光局　　　　　　　　　(D)國立中興大學

23.交通部觀光局為運用科技資源提供旅遊資訊，於民國101年推出下列
　　何項智慧型手機導覽平台？
　　(A)旅遊攻略 APP　　　　　　　　　(B)旅行臺灣 APP
　　(C)臺灣遊 APP　　　　　　　　　　(D)愛上臺灣 APP

24.交通部觀光局為推動節能減碳無污染綠色旅遊，第一屆臺灣自行車節
　　於何處舉辦？
　　(A)嘉南地區　　　(B)竹苗地區　　　(C)花東地區　　　(D)高屏地區

25.「重要觀光景點建設中程計畫（101 － 104 年）」在花東縱谷風景區
　　的那個地區打造成國際飛行傘活動地？
　　(A)鹿野高台地區　　　　　　　　　(B)羅山遊憩區
　　(C)六十石山地區　　　　　　　　　(D)關山地區

26.下列有關交通部觀光局辦理「觀光拔尖領航方案行動計畫－星級旅館
　　評鑑計畫」的敘述，何者錯誤？
　　(A)係鼓勵業者參加，非強迫性質
　　(B)參加交通部觀光局首次辦理建築設備、服務品質評鑑者，評鑑費用
　　　由該局支付
　　(C)區分為 3 個階段評鑑
　　(D)申請對象為依法設立之觀光旅館業或旅館業

27.根據交通部觀光局推動之國際光點計畫，下列何者為南區國際光點之
　　一？
　　(A)奇美博物館　　　　　　　　　　(B)臺灣鹽博物館
　　(C)新營糖業博物館　　　　　　　　(D)臺南米食博物館

28.觀光拔尖領航方案的三大行動方案是什麼？
　　(A)拔尖、領航、提升　　　　　　　(B)拔尖、品質、提升

(C)拔尖、領航、拓展　　　　　　　　(D)拔尖、築底、提升

29.導遊人員擅自將執業證借供他人使用者，依發展觀光條例規定，除處
以新臺幣 3 千元以上 1 萬 5 千元以下罰鍰外，在下列何種情況下可廢
止其執業證？
(A)受停止執行業務處分，仍繼續執業者
(B)未繳交罰鍰者
(C)令其改善未有成效者
(D)經查獲將執業證借供他人使用 3 次以上者

30.依導遊人員管理規則規定，導遊人員在職前訓練期間，有下列那些行
為遭退訓者，將會受 2 年內不得參加訓練之限制？①缺課節數逾十分
之一者　②受訓期間對講座、輔導員或其他辦理訓練人員施以強暴脅
迫者　③由他人冒名頂替參加訓練者　④報名檢附之資格證明文件係
偽造或變造者
(A)①②③　　　　　(B)①②④　　　　　(C)①③④　　　　　(D)②③④

31.依導遊人員管理規則規定，導遊人員執業證分為那兩種？
(A)專任及特約　　　　　　　　(B)外語及華語
(C)國內及國外　　　　　　　　(D)長期及臨時

32.導遊人員違反導遊人員管理規則，經廢止導遊人員執業證未逾幾年
者，不得充任導遊人員？
(A) 2 年　　　　　(B) 3 年　　　　　(C) 4 年　　　　　(D) 5 年

33.依觀光旅館建築及設備標準規定，國際觀光旅館應有單人房、雙人房
及套房，其房間數合計應達到多少間以上？
(A) 10 間　　　　　(B) 15 間　　　　　(C) 20 間　　　　　(D) 30 間

34.依觀光旅館業管理規則規定，觀光旅館業不需報請當地警察機關處理
之住宿旅客行為是何項？
(A)有危害國家安全之嫌疑者
(B)攜帶軍械、危險物品或其他違禁物品者

(C)有聚賭者

(D)妨害公共秩序及善良風俗，已聽勸止者

35.在南投縣經營旅館業者，除依法辦妥公司或商業登記外，並應向那一個主管機關申請登記，領取登記證後，始得營業？
(A)南投縣政府　　　　　　　　　(B)交通部觀光局
(C)內政部營建署　　　　　　　　(D)經濟部水利署

36.某旅館業未將旅館業專用標識懸掛於營業場所外部明顯易見之處，經該管地方政府查獲，依發展觀光條例規定，該府可對該旅館裁罰新臺幣多少罰鍰？
(A) 5 千元以下　　　　　　　　　(B) 1 萬元以下
(C) 1 萬元以上 5 萬元以下　　　　(D) 5 萬元以上 10 萬元以下

37.政府縮短大陸配偶取得身分證時間，於民國 98 年修正臺灣地區與大陸地區人民關係條例，取得身分證時間為幾年？
(A) 10 年　　　　(B) 8 年　　　　(C) 6 年　　　　(D) 4 年

38.內政部訂定大陸地區人民依親居留、長期居留及定居之數額及類別，應報請那一個機關核定後公告之？
(A)立法院　　　　　　　　　　　(B)行政院
(C)行政院大陸委員會　　　　　　(D)監察院

39.大陸地區人民為臺灣地區人民之配偶，經許可在臺依親居留滿幾年，且每年在臺合法居留期間逾 183 日者，得申請在臺長期居留？
(A) 1 年　　　　(B) 2 年　　　　(C) 3 年　　　　(D) 4 年

40.依臺灣地區與大陸地區人民關係條例規定，大陸地區人民非在臺灣地區設有戶籍滿 20 年，不得擔任國防機關之人員，但不包括下列何者？
(A)志願役士官　　　　　　　　　(B)志願役士兵
(C)義務役士官　　　　　　　　　(D)義務役士兵

41.依臺灣地區與大陸地區人民關係條例規定，臺灣地區各級地方政府機關，須經以下何種程序，方能與大陸地區地方機關締結聯盟？

(A)經內政部會商法務部，報請行政院同意

(B)經內政部會商行政院大陸委員會，報請立法院同意

(C)經內政部會商行政院大陸委員會，報請行政院同意

(D)經法務部會商行政院大陸委員會，報請行政院同意

42.兩岸協議之內容涉及法律之修正或應以法律定之者，協議辦理機關應於協議簽署後幾日內報請行政院核轉立法院審議？

(A) 60 日　　　　(B) 50 日　　　　(C) 40 日　　　　(D) 30 日

43.為處理兩岸人民往來有關的事務，行政院得依何種原則許可大陸地區之法人、團體或其他機構在臺灣地區設立分支機構？

(A)比重原則　　　(B)互補原則　　　(C)對等原則　　　(D)互助原則

44.大陸地區人民繼承非在臺灣地區無繼承人之現役軍人或退除役官兵之遺產者，應於繼承開始起幾年內以書面向被繼承人住所地之法院為繼承之表示；逾期視為拋棄其繼承權？

(A) 7 年　　　　(B) 6 年　　　　(C) 5 年　　　　(D) 3 年

45.大陸地區人民經過那一個機關的許可，可以在臺灣地區取得不動產物權？

(A)經濟部　　　　　　　　　(B)法務部

(C)內政部　　　　　　　　　(D)行政院大陸委員會

46.臺灣地區與大陸地區人民關係條例訂定的授權依據是憲法那一條規定？

(A)憲法增修條文第 10 條　　　(B)憲法增修條文第 11 條

(C)憲法增修條文第 12 條　　　(D)憲法增修條文第 13 條

47.臺灣地區與大陸地區人民關係條例用何種事項來定義「臺灣地區人民」與「大陸地區人民」之身分？

(A)國籍　　　　　　　　　　(B)戶籍

(C)居所　　　　　　　　　　(D)居住之事實

48.下列地區，何者得列入大陸地區人民來臺觀光之行程內？

(A)生物科技研發單位　　　　　　(B)軍事國防地區
(C)國家實驗室　　　　　　　　　(D)新竹科學園區

49.旅行業辦理大陸地區人民來臺觀光，下列敘述何者錯誤？
(A)旅行業代申請來臺觀光之大陸地區人民，需符合一定條件
(B)應由經交通部觀光局核准之旅行業代申請，向內政部入出國及移民
　署申請許可
(C)有資力之第三人均可擔任保證人
(D)旅行業辦理大陸地區人民來臺觀光業務，未依約完成接待者，交通
　部觀光局或中華民國旅行業商業同業公會全國聯合會得協調委託其
　他旅行業代為履行

50.大陸地區人民有固定正當職業者申請來臺灣旅遊，應由交通部觀光局
　許可的旅行業代申請，並檢附相關文件，下列應檢附文件之敘述何者
　錯誤？
(A)團體名冊，並標明大陸地區帶團領隊；大陸地區帶團領隊應加附識
　別證
(B)經交通部觀光局審查通過之行程表
(C)大陸地區居民身分證、大陸地區所發尚餘 6 個月以上效期之護照影
　本
(D)我方旅行業與大陸地區具組團資格之旅行社簽訂之組團契約

51.交通部觀光局在接獲大陸地區人民擅自脫團之通報後，會請接待之旅
　行業或導遊轉知與擅自脫團者同團的成員，需接受治安機關實施必要
　的：
(A)隔離問訊　　　　　　　　　　(B)清查詢問
(C)協助調查每位團員身分　　　　(D)辦理延期出境手續

52.大陸地區人民經許可來臺觀光入境後，導遊人員如果發現大陸旅客有
　不適或疑似感染傳染病者，應如何處理？
(A)協助就醫，通報當地地方政府通知內政部入出國及移民署
(B)協助就醫，通報當地衛生主管機關，並通報交通部觀光局

(C)協助就醫，通報內政部入出國及移民署通知交通部觀光局

(D)協助就醫，立即要求其家人來臺處理

53. 中國大陸歷經 30 多年改革開放，經濟快速發展，迄至西元 2012 年底已成為世界第幾大經濟體？
(A)第 1 大 　　　(B)第 2 大 　　　(C)第 3 大 　　　(D)第 4 大

54. 西元 2012 年中國共產黨中央政治局會議審議，通過了中央紀律檢查委員會的審查報告，決定給予薄熙來開除黨籍、開除公職的處分，此種處分簡稱為何？
(A)雙無 　　　(B)雙免 　　　(C)雙除 　　　(D)雙開

55. 中國共產黨於西元 2012 年舉行第 18 次全國代表大會（簡稱 18 大），進行權力交替。中國共產黨 18 大中央政治局常委會常委為幾人？
(A) 5 人 　　　(B) 7 人 　　　(C) 9 人 　　　(D) 10 人

56. 下列何種組織在臺灣發展蓬勃，而中國大陸卻於西元 1999 年起將其列為「邪惡組織」？
(A)人民聖殿 　　　　　　　(B)天門教
(C)法輪功 　　　　　　　　(D)太陽聖殿教

57. 我國政府何時開放臺灣民眾赴大陸探親？
(A)民國 75 年 11 月 　　　　(B)民國 76 年 11 月
(C)民國 77 年 11 月 　　　　(D)民國 78 年 11 月

58. 大陸地區人民以配偶身分來臺到定居之過程，沒有下列那個階段？
(A)團聚 　　　(B)長期居留 　　　(C)永久居留 　　　(D)依親居留

59. 自政府開放民眾到中國大陸探親，兩岸人員往來日益增加、各項交流互動頻繁。依據內政部統計，截至民國 102 年 12 月，兩岸通婚大陸配偶的結婚登記數約為多少？
(A) 20 萬人 　　　(B) 25 萬人 　　　(C) 31 萬人 　　　(D) 35 萬人

60. 西元 1998 年 5 月 4 日，江澤民在慶祝北京大學建校一百周年大會上指出要有具世界先進水平的一流大學，中國大陸因此提出下列何種教育工程？
(A) 211 工程
(B) 985 工程
(C) 198 工程
(D) 854 工程

61. 針對兩岸主權爭議，下列敘述何者正確？
(A)兩岸對「一個中國」的主權範圍是沒爭議的
(B)依據憲法，我們在法理上並不承認大陸地區尚有一主權國家的存在
(C)我國政府在「九二共識」中主張的「一中」是指未來統一後的中國
(D)中國大陸的治權雖不及於臺灣，但其主權及於臺灣

62. 國人在大陸地區，如果臨時發生不可預期的傷、病就醫或緊急分娩者，依據全民健康保險法相關法令的規定，其醫療費用可在出院日起最久多少時間內，持醫療相關資料逕向投保單位所屬的健康保險局申請核退？
(A) 1 個月內
(B) 3 個月內
(C) 6 個月內
(D) 1 年內

63. 劉姓臺商返回中國大陸老鄉投資鞋廠，砸下近 500 萬人民幣，廠房並座落於當地開發區中，後來該市政府強制徵地，且未發給任何補償。不僅如此，市政府還將被徵收之開發區土地轉讓給其他房地產開發商，轉手牟利。就本案而言，劉姓臺商可依何協議主張其權益？
(A)海峽兩岸共同打擊犯罪及司法互助協議
(B)海峽兩岸投資保障和促進協議
(C)海峽兩岸海關合作協議
(D)海峽兩岸金融合作協議

64. 臺灣的高等教育對境外學生非常具有吸引力。民國 102 年來臺就讀學位之境外學生中，何者最多？
(A)香港
(B)澳門
(C)馬來西亞
(D)新加坡

65. 旅行業接待大陸地區人民來臺觀光旅遊團優質行程，下列何者錯誤？

(A)每日出發時間至行程結束時間不得超過 12 小時

(B)行程應為區域旅遊、主題旅遊或最近 3 年獲得中華民國旅行業品質保障協會評選為金質旅遊等行程之一

(C)全程住宿總夜數三分之一以上應住宿於經交通部觀光局評鑑之星級旅館

(D)全程午、晚餐平均餐標每人每日新臺幣 500 元以上，且於夜市安排餐食自理者，亦應計入平均餐標之計算

66.馬總統上台後，政府在「九二共識、一中各表」的基礎上與中國大陸進行務實協商，「九二共識」一詞也廣為各界所引用。「九二共識」是因為西元 1992 年 10 月，我方財團法人海峽交流基金會與大陸海峽兩岸關係協會為了兩岸文書驗證事宜，雙方於何地展開會談所發生的事？
(A)新加坡 　　　 (B)香港 　　　 (C)澳門 　　　 (D)上海

67.臺灣民眾和中國大陸民眾交流時，由於彼此的環境和社會背景不同，語言的用法及含意經常大有出入，下列何者的解讀錯誤？
(A)中國大陸所使用的 U 盤就是臺灣說的隨身碟
(B)中國大陸所說的酒店衛生間就是臺灣說的飯店洗手間
(C)中國大陸所說的麵包車就是臺灣說的廂型車
(D)中國大陸所說的黑車就是臺灣說的黑頭車

68.海峽兩岸經濟合作架構協議簽訂後，核准設立的中國大陸首家臺商獨資醫療機構，已於民國 101 年 6 月 26 日開幕，此醫療機構位於那個城市？
(A)北京 　　　 (B)上海 　　　 (C)天津 　　　 (D)深圳

69.護照空白內頁不足時，得加頁使用，但以幾次為限？
(A) 1 次 　　　 (B) 2 次 　　　 (C) 3 次 　　　 (D) 5 次

70.外國人在我國停留期間，可以從事下列何種活動？
(A)請願 　　　 (B)集會 　　　 (C)遊行 　　　 (D)探親

71. 已列入梯次徵集對象之役男，應限制出境。因直系血親病危，須出境探病，經核准者得予出境，在國外期間以幾日為限？
 (A) 7 日　　　　　(B) 15 日　　　　　(C) 30 日　　　　　(D) 2 個月

72. 入出國及移民法所稱機場、港口，係指經何機關核定之入出國機場、港口？
 (A)行政院　　　　　　　　　　　(B)交通部
 (C)行政院海岸巡防署　　　　　　(D)內政部入出國及移民署

73. 入境旅客攜帶合於自用或家用之零星物品，超出免稅規定者，其超出部分應按何種稅率徵稅？
 (A) 1%　　　　　(B) 2%　　　　　(C) 5%　　　　　(D) 10%

74. 旅客攜帶動植物及其產品入境檢疫，下列敘述何者錯誤？
 (A)入境旅客攜帶限定動植物及其產品，應填具申請書，並檢附護照、海關申報單及輸出國政府簽發之動植物檢疫證明書正本及相關證件，向動植物檢疫機關申報檢疫
 (B)享有外交豁免權之人員攜帶動植物及其產品（含後送行李）入境，應依「旅客及服務於車船航空器人員攜帶或經郵遞動植物檢疫物檢疫作業辦法」之規定辦理檢疫
 (C)出、入境旅客攜帶符合「旅客及服務於車船航空器人員攜帶或經郵遞動植物檢疫物檢疫作業辦法」限定種類與數量規定者免收檢疫費、臨場檢疫之臨場費、延長作業費及檢疫標識工本費，須收申報資料鍵輸費
 (D)旅客禁止攜帶土壤或附著土壤之植物入境

75. 我國核發停留簽證之效期，最長不得超過幾年？
 (A) 1 年　　　　　(B) 3 年　　　　　(C) 5 年　　　　　(D) 10 年

76. 過境轉機旅客之人身及手提行李檢查方式為何？
 (A)與入境旅客相同　　　　　　　(B)與出境旅客相同
 (C)完全不需要　　　　　　　　　(D)先離開管制區後再重新檢查

77.下列何者不是桿菌性痢疾可能的傳播方式？
(A)吃入被病人或帶菌者糞便污染的食物
(B)接觸帶菌者的糞便後，沒有洗手或沒有清洗指甲間縫隙
(C)被病人打噴嚏飛沫傳染
(D)喝入沒有煮沸的自來水、河水或山泉水

78.旅客出入國境，同一人同日單一航次攜帶多少外幣現鈔，應向海關申報？
(A)總值超過等值 5 千美元　　　　　(B)總值超過等值 6 千美元
(C)總值超過等值 8 千美元　　　　　(D)總值超過等值 1 萬美元

79.外國旅客在所住宿觀光飯店設有外幣收兌處者，每次可兌換之金額最高為多少等值美元？
(A) 500 美元　　　(B) 1 千美元　　　(C) 5 千美元　　　(D) 1 萬美元

80.領有臺灣地區居留證或外僑居留證證載有效期限一年以上之非中華民國國民，有關其辦理新臺幣結匯申報事宜，下列敘述何者正確？
(A)每年得逕向銀行業辦理結購或結售 500 萬美元
(B)每年得逕向銀行業辦理結購或結售 5 千萬美元
(C)須親自辦理結匯申報事宜，不得委託他人代為辦理
(D)相關結匯申報事宜，仍比照非居住民辦理

Note

103 年外語導遊人員 導遊實務（二）試題解答：

1. B	2. A	3. C	4. B	5. D
6. C	7. B	8. B	9. D	10. D
11. B	12. B	13. C	14. C	15. B
16. C	17. D	18. D	19. C	20. B
21. D	22. D	23. B	24. C	25. A
26. C	27. D	28. D	29. A	30. D
31. B	32. D	33. D	34. D	35. A
36. C	37. C	38. B	39. D	40. D
41. C	42. D	43. C	44. D	45. C
46. B	47. B	48. D	49. C	50. A
51. B	52. B	53. B	54. D	55. B
56. C	57. B	58. C	59. C	60. B
61. B	62. C	63. B	64. C	65. D
66. B	67. D	68. B	69. B	70. D
71. C	72. A	73. C	74. C	75. C
76. B	77. C	78. D	79. D	80. A

（本試題解答，以考選部最近公佈為準確。http://wwwc.moex.gov.tw）

【103 年華語、外語導遊人員 觀光資源概要試題】

■ **單一選擇題**（每題 1.25 分，共 80 題，考試時間為 1 小時）。

1. 「有唐山公，無唐山媽」的諺語所反映的時代背景，大致與清代的何項統治措施最有關聯？
 (A)班兵制度　　　　(B)渡臺禁令　　　　(C)科舉制度　　　　(D)開山撫番

2. 清朝咸豐三年（西元 1853 年）北臺艋舺爆發「頂下郊拼」，事後影響到下列那一市街取代艋舺而興起？
 (A)新莊　　　　　　(B)錫口　　　　　　(C)大稻埕　　　　　(D)九份

3. 清末臺灣開港後，引進新的茶種與技術，茶的外銷十分暢旺，當時茶行大都集中於北部的那一個地區？
 (A)士林　　　　　　(B)三角湧　　　　　(C)貓空　　　　　　(D)大稻埕

4. 清領時期，漢族移民因祖籍不同而供奉不同的神明，但下列何者是共同供奉者？
 (A)關聖帝君　　　　(B)保生大帝　　　　(C)三山國王　　　　(D)開漳聖王

5. 在中英法天津條約中，臺灣被迫開放的 2 個「正口」是？
 (A)淡水、打狗　　　　　　　　　(B)臺灣府城（安平）、雞籠
 (C)臺灣府城（安平）、淡水　　　(D)雞籠、打狗

6. 清領時期，興建灌溉彰化平原的是那一條水圳？
 (A)八堡圳　　　　　(B)瑠公圳　　　　　(C)大安圳　　　　　(D)曹公圳

7. 連橫《臺灣語典》中有如下的一段敘述：「商人公會之名，共祀一神，以時集議，內以聯絡同業，外以交接別途」，其所指應為清代臺灣何種民間團體？

(A)洋行　　　　　(B)行郊　　　　　(C)武館　　　　　(D)神明會

8. 恆春是目前臺灣保存最完整的古城之一，請問恆春古城為何人所建？
 (A)沈葆楨　　　　(B)丁日昌　　　　(C)劉銘傳　　　　(D)劉永福

9. 臺灣光復以後以「鹿港小鎮」、「戀曲 1980」等曲成名的作曲家是：
 (A)李建復　　　　(B)羅大佑　　　　(C)梁弘志　　　　(D)李泰祥

10. 臺灣在西元 1949 年後陸續實施的土地改革，其目的在改善長期以來
 土地分配不均的問題，以及提高佃農的生產分配比例，下列何者不是
 土地改革的內容？
 (A)農地重劃　　　　　　　　　(B)耕者有其田
 (C)公地放領　　　　　　　　　(D)三七五減租

11. 二次世界大戰後，臺灣受限於動員戡亂時期臨時條款與戒嚴令的箝
 制，社會運動難以發展，下列運動何者較早突破禁忌？
 (A)野百合學生運動　　　　　　(B)無殼蝸牛運動
 (C)五二〇農民運動　　　　　　(D)消費者保護運動

12. 臺灣歷史上第一個成立自發性的農民團體－農民組合，後來成為農會
 的前身。請問此農民團體成立於現今何地？
 (A)三峽　　　　　(B)大甲　　　　　(C)鳳山　　　　　(D)龍潭

13. 二次世界大戰後，臺灣提倡節育的農經專家為何？
 (A)李國鼎　　　　(B)蔣夢麟　　　　(C)尹仲容　　　　(D)謝東閔

14. 下列那一個臺灣的環境保護運動較早發生？
 (A)反五輕　　　　(B)反六輕　　　　(C)反核四　　　　(D)反杜邦

15. 二次世界大戰後，美國對海峽兩岸的外交及軍事政策，下列敘述何者
 正確？
 (A)從未承認過中華民國
 (B)西元 1950 年代即和中國大陸發展外交
 (C)曾主張「臺灣海峽中立化」

(D)制訂「臺灣關係法」以討好中國大陸

16. 西元 1990 年代，行政院文化建設委員會期望建構「由下而上」具地
方自主性及多元文化的面貌，因而推動：
(A)社區總體營造　　　　　　　　(B)一鄉鎮一特色
(C)中華文化復興　　　　　　　　(D)地方文化中心

17. 電影「賽德克巴萊」所描述的內容是那一個歷史事件？
(A)大關山事件　　(B)太魯閣事件　　(C)大庄事件　　　(D)霧社事件

18. 清廷在乾隆年間，為整頓「番」務，曾分設南北路「理番同知」於何
處？
(A)府城、鹿港　　　　　　　　　(B)鳳山、淡水
(C)恆春、基隆　　　　　　　　　(D)高雄、臺北

19. 清代臺灣社會有所謂的「番大租」，其主要特色為：
(A)原住民向本族中擁有土地的地主租地
(B)原住民以大量金錢向漢人租地
(C)原住民擁有土地，租給漢人耕作
(D)漢人以轉租的方式，招募原住民耕作

20. 下列關於鄒族的敘述，何者錯誤？
(A)主要祭典為戰祭　　　　　　　(B)集會所稱為「庫巴」
(C)視大霸尖山為聖山　　　　　　(D)為父系社會

21. 居住於蘭嶼的達悟族，其文化與何地較為接近？
(A)菲律賓巴丹群島（Batanes）　　(B)臺東縣綠島
(C)日本波照間島（Hateruma-jima）　(D)南沙群島

22. 日治時期，總督府曾進行一種調查，調查後建立「無主地國有」的原
則，致使原住民族喪失大片傳統生活土地。此調查為：
(A)林野調查　　(B)土地調查　　　(C)戶口調查　　　(D)舊慣調查

23.加拿大長老教會宣教師馬偕（George Leslie Mackay）在《日記》中記載其於西元 1873 年 6 月 24 日來到三角湧（今臺北三峽）一帶，夜宿山中草寮，當時山區的「原住民不斷來窺視」，這些原住民應屬於：
(A)撒奇萊雅族　　　(B)阿美族　　　　(C)布農族　　　　(D)泰雅族

24.臺灣某旅行社受一團日本觀光客委託，協助安排「日本人海外遺產巡禮：臺灣」行程設計。請根據行程要求回答下列三個問題。行程中希望參觀日人在臺所建立的教育設施，下列那一所大學最合適？
(A)國立政治大學　　　　　　　(B)國立清華大學
(C)國立臺灣師範大學　　　　　(D)國立中山大學

25.承上題，日人希望能參觀日治時期的貨幣發行機關，此機關的成立象徵臺灣財政自主，請問應安排何處？
(A)土地銀行　　　(B)中央銀行　　　(C)彰化銀行　　　(D)臺灣銀行

26.承 24 題，旅行社在編寫導覽手冊時，在描述背景中有一段：「從這一任總督開始，便標榜『內地延長主義』作為統治方針，致力教化臺灣人，達到『日臺一體』、『日臺融合』的目的」。引文中所說的總督最有可能是：
(A) 樺山資紀　　　(B)兒玉源太郎　　　(C)明石元二郎　　　(D)田健治郎

27.如要用清代文獻的圖像以導讀原住民文化，且要有豐富的插圖，下列那一文獻最合適？
(A)郁永河的《裨海紀遊》　　　　(B)姚瑩的《東槎紀略》
(C)六十七的《番社采風圖》　　　(D)陳盛韶的《問俗錄》

28.西元 1925 年，賴和發表了第一首新詩〈覺悟的犧牲——寄二林的同志〉，詩中寫道：「弱者的哀求，所得到的賞賜，只是橫逆、摧殘、壓迫；弱者的勞力，所得到的報酬，就是嘲笑、謫罵、詰責。…」請問這首詩的背景，二林的同志是為了抗議什麼事情而犧牲？
(A)撤廢六三法　　　　　　　(B)全面禁用漢文
(C)原料採收區制度　　　　　(D)第二次霧社事件

29. 日治時期，何人對當時臺灣社會開出一份診斷書，認為臺灣人所患的是知識營養不良症，提倡文化啟蒙運動？
(A)蔣渭水　　　　(B)蔡培火　　　　(C)黃玉階　　　　(D)林獻堂

30. 日治時期，臺灣島內的旅行開始興盛，除了和學校教育的修學旅行有關外，下列那項設施的完工與此最有關聯？
(A)嘉南大圳　　　(B)日月潭發電廠　　(C)縱貫鐵路　　　(D)高雄港

31. 「由於戰鬥的特質，特別是地形的關係，戰鬥應該會陷入持久戰」、「針對這次暴動，使用國際間禁止的毒氣瓦斯來攻擊，引發臺灣民眾黨的察覺。」以上二則電報所指涉的事情應該是：
(A)臺灣民主國　　(B)西來庵事件　　　(C)二林事件　　　(D)霧社事件

32. 對臺灣糖業影響甚鉅的「臺灣糖業改良意見書」是那位日本技師於西元 1901 年提出？
(A)後藤新平　　　　　　　　　　(B)磯永吉
(C)八田與一　　　　　　　　　　(D)新渡戶稻造

33. 臺灣福佬人的民俗信仰中「地官」祭祀時間，通常在農曆何日的下午（屬「陰」之時間）舉行？
(A)農曆正月十五日　　　　　　　(B)農曆七月十五日
(C)農曆十月十五日　　　　　　　(D)農曆十二月十五日

34. 臺灣福佬人傳統住宅正廳牆中央普遍懸掛下列何物，是古代漢人的紙褙或神褙的衍變物，屬道教神明系譜的具體表現？
(A)神明匾　　　　(B)神主牌　　　　(C)公媽牌　　　　(D)灶王公

35. 全臺灣最早也是規模最大的王爺廟，俗稱五王廟、開山廟，是那一座廟宇？
(A)鹿耳門天后宮　　　　　　　　(B)北門南鯤鯓代天府
(C)玉井北極殿　　　　　　　　　(D)大甲鎮瀾宮

36. 臺灣原住民族群中，人數最多，分布區域最廣的是那一族？
(A)泰雅族　　　　(B)賽夏族　　　　(C)阿美族　　　　(D)卑南族

37.有關蘭嶼地理位置與行政區劃的敘述，下列何者錯誤？
　(A)隸屬臺東縣
　(B)為臺灣東南方的古老火山島嶼
　(C)為臺灣第三大附屬島嶼，面積次於澎湖與金門
　(D)屬熱帶高溫多雨型氣候

38.日月潭是臺灣極著名旅遊景點，下列相關的敘述何者錯誤？
　(A)位於南投縣魚池鄉
　(B)是臺灣第一大淡水湖泊
　(C)日月潭北半部形如日輪，南半部狀似月勾，取其像日似月，故名日
　　月潭
　(D)日人治臺時，以其美景渾然天成，大力推展觀光

39.臺灣的核能電廠有一個共同的區位特徵，即：
　(A)接近勞工眾多的地方　　　　　(B)位於重要交通路線交會處
　(C)位於海邊　　　　　　　　　　(D)利用山坡地建築

40.有關高雄市的敘述，下列何者錯誤？
　(A)全球首創以「加工出口」為名的工業區
　(B)臺灣最大的商港
　(C)臺灣最大工業區及工業用地
　(D)臺灣重工業中心

41.下列那一個都市建築景觀源於閩南、狹長的「街屋」形式，外部牌樓
　立面卻摻雜西方巴洛克風格而成為旅遊景點？
　(A)大溪　　　　　(B)瑞穗　　　　　(C)內灣　　　　　(D)銅鑼

42.有關高雄左營萬年祭的活動敘述，下列何者錯誤？
　(A)攻炮城　　　　　　　　　　　(B)迓火獅
　(C)鳳邑新舊雙城會　　　　　　　(D)藝陣踩街

43.臺灣以佾舞祭孔之外，唯一非祭孔的佾舞發生在：
　(A)雲林北港朝天宮　　　　　　　(B)宜蘭礁溪協天廟

(C)臺北萬華龍山寺　　　　　　　　　(D)澎湖馬公天后宮

44.臺灣的賽夏族原住民每 2 年一小祭，10 年一大祭的祭典是何祭典？
(A)矮靈祭　　　　　(B)豐年祭　　　　　(C)捕魚祭　　　　　(D)戰祭

45.客家傳統節慶包含①送字紙　②送灶神　③收冬戲　④義民祭，請問
其發生順序為：
(A)②①④③　　　　(B)①④③②　　　　(C)②③④①　　　　(D)④①③②

46.下列那一古道從原住民時期到日治時期一直是往來臺東長濱與花蓮玉
里之重要來往孔道，現在則成為觀光景點？
(A)奇美古道　　　　　　　　　　(B)安通越嶺古道
(C)水沙連古道　　　　　　　　　(D)虎頭崁古道

47.臺閩地區之牌坊，規模較大，保存較完整，素有「臺閩第一坊」美譽
的一級古蹟牌坊是：
(A)臺北二二八公園黃氏節孝坊　　　(B)新竹張氏節孝坊
(C)金門邱良功母節孝坊　　　　　　(D)北投周氏節孝坊

48.茶葉是臺灣重要的經濟作物，下列那一種茶葉是利用小綠葉蟬吸吮過
之茶葉再加工製作而成：
(A)阿里山高山茶　　　　　　　　(B)瑞穗蜜香紅茶
(C)文山包種茶　　　　　　　　　(D)凍頂烏龍茶

49.臺中之東勢、石岡、新社、和平為客家語盛行地區，其客語之腔調為
何？
(A)大埔腔　　　　　(B)海陸腔　　　　　(C)饒平腔　　　　　(D)詔安腔

50.臺灣早期引進福壽螺養殖，之後遭棄置，致大量繁殖而危害農作物生
長。福壽螺對臺灣何種作物危害最大？
(A)香瓜　　　　　　(B)水稻　　　　　　(C)甘蔗　　　　　　(D)西瓜

51.「站在此處向海眺望，可見灘地寬闊，遠處白浪條條，近岸地帶蚵架
魚塭廣布」，以上所描述的景觀最可能出現在那段海岸？

(A)北部海岸　　　　(B)西部海岸　　　　(C)南部海岸　　　　(D)東部海岸

52.茶葉為臺灣主要農特產之一，其產地大多位於那一種地理位置？
(A)溼熱的向陽坡地　　　　　　　(B)陽光充足的沖積平原
(C)輻射強烈的高海拔山區　　　　(D)終年雲霧繚繞的丘陵或臺地

53.泥火山主要的形成原因除了有天然氣與地表的裂隙外，還有：
(A)泥岩的岩性　　　　　　　　　(B)炙熱的岩漿
(C)充足的水分　　　　　　　　　(D)豐富的溫泉

54.每逢颱風季節，臺灣山區土石流災害頻傳，與下列何者因素無關？
(A)地質脆弱　　　　　　　　　　(B)水土保持欠佳
(C)降水量大又集中　　　　　　　(D)風化物質欠缺

55.921 大地震時，車籠埔斷層通過臺灣中部那一條河，造成全球少見的
地震斷層瀑布？
(A)大安溪　　　　(B)大甲溪　　　　(C)大肚溪　　　　(D)濁水溪

56.臺北市、臺中市、臺南市及嘉義縣之部分地區，經評估屬於「土壤液
化潛能高」的地區；其最常伴隨著何種災害而發生？
(A)風災　　　　　(B)水災　　　　　(C)地震　　　　　(D)土石流

57.臺灣的那一處濕地現已規劃為「黑面琵鷺野生動物保護區」？
(A)北門濕地　　　　　　　　　　(B)鹽水溪口濕地
(C)高美濕地　　　　　　　　　　(D)曾文溪口濕地

58.若想要引導遊客觀賞「臺灣水韭」，前往何處生態保護區最為適當？
(A)夢幻湖　　　　　　　　　　　(B)磺嘴山
(C)鹿角坑　　　　　　　　　　　(D)淡水紅樹林

59.臺灣地區最早在何處劃設「綠蠵龜產卵棲地保護區」？
(A)澎湖縣望安鄉　　　　　　　　(B)臺東縣蘭嶼鄉
(C)臺東縣綠島鄉　　　　　　　　(D)澎湖縣白沙鄉

60.臺灣目前僅存日治時期建置的測候所，俗稱「胡椒管」，現已成為國定古蹟，位於何處？
(A)臺北　　　　　(B)澎湖　　　　　(C)臺南　　　　　(D)恆春

61.下列有關「霧社水庫」的敘述，何者錯誤？
(A)又稱萬大水庫、碧湖
(B)位於南投縣信義鄉清水溪流域
(C)水庫興建於日治時期
(D)二次世界大戰後，受美援協助，重新動工，於西元1960年興建完成

62.如果沿著溪谷進行溯溪之旅，下列那一條河川可以溯至中央山脈？
(A)北港溪　　　(B)八掌溪　　　(C)曾文溪　　　(D)荖濃溪

63.新竹地區素有「風城」之稱，主要因素在於冬、夏兩季沿海地區盛行下列何種風向？
(A)東風、西風　　　　　　　(B)南風、北風
(C)東北風、西南風　　　　　(D)東南風、西北風

64.「在臺灣，因季風風向與信風風向相同，相互疊合後使得風力特別強勁，尤其在離島與沿海地區最為明顯。」以上現象主要是發生在那一個季節？
(A)春季　　　　　(B)夏季　　　　　(C)秋季　　　　　(D)冬季

65.有關太魯閣國家公園的敘述，下列何者錯誤？
(A)園區山巒交錯，列入臺灣百岳的就有27座，以南湖大山、奇萊連峰、合歡群峰等山最著名
(B)園內河川以脊樑山脈為主要分水嶺，東側是立霧溪流域，西側則是大甲溪和濁水溪上游
(C)合歡越嶺古道是清領時期修建，以「錐麓大斷崖古道」保存較為完整
(D)園區內聚落以立霧溪流域靠近山腹的河階地為主

66.民國98年成立的臺江國家公園，下列敘述何者錯誤？

(A)鄒族縱貫古道經過

(B)臺南沿海閩客渡臺後較早墾殖的地區

(C)具有濕地生態

(D)黑面琵鷺重要棲息地

67.有關墾丁國家公園的敘述，下列何者錯誤？

(A)海岸地形景觀十分多樣，如：砂灘海岸、裙礁海岸、崩崖等

(B)從船帆石到香蕉灣一帶，分布著臺灣本島唯一的熱帶海岸林，如：棋盤腳、瓊崖海棠等

(C)區域性的留鳥也具有相當特色，特有種如：白頭翁及臺灣畫眉等

(D)目前劃設有陸域生態保護區 5 處，分別為香蕉灣、南仁山、砂島、龍坑及社頂高位珊瑚礁

68.根據我國野生動物保育法之定義，下列那一類野生動物之族群量最為稀少，保育等級最高？

(A)瀕臨絕種野生動物 　　　　　(B)一般野生動物

(C)珍貴稀有野生動物 　　　　　(D)其他應予保育之野生動物

69.平地森林園區、國家步道系統、自然教育中心及國家森林遊樂區為行政院農業委員會林務局主導的 4 個森林育樂資源，此 4 個森林育樂資源初始發展由先至後的順序為何？

(A)平地森林園區、國家森林遊樂區、自然教育中心、國家步道系統

(B)國家森林遊樂區、國家步道系統、自然教育中心、平地森林園區

(C)自然教育中心、國家步道系統、國家森林遊樂區、平地森林園區

(D)國家步道系統、國家森林遊樂區、平地森林園區、自然教育中心

70.行政院永續發展委員會於民國 94 年提出生態旅遊白皮書。根據此白皮書之主張，下列那個敘述符合生態旅遊之原則？

(A)生態旅遊是於自然地區從事旅遊活動，故不宜涉及文化或歷史遺產

(B)為吸引更多遊客並擴大產業規模，宜鼓勵企業集團投資生態旅遊之發展

(C)生態旅遊發展無需告知當地民眾，以避免居民反對生態旅遊之發展

(D)社區參與符合生態旅遊發展原則

71.某導遊帶團前往日月潭旅遊，沿途介紹當地出產的紅茶，下列介紹內
　容何者正確？
　(A)紅茶係屬半酵茶
　(B)南投縣魚池茶區推廣的台茶 18 號又名紅玉，沖泡後茶色亮紅，曾
　　　被紅茶專家譽為臺灣特有之「臺灣香」紅茶茶品
　(C)該紅茶種植在埔里、魚池、日月潭盆地內的平原，品質良好
　(D)臺灣南投縣埔里及魚池茶區的茶葉為普洱茶種

72.依據休閒農業輔導管理辦法第 8 條規定，休閒農業區得依規劃設置下
　列那些供公共使用之休閒農業設施？①住宿設施　②涼亭（棚）設施
　③水土保持設施　④安全防護設施
　(A)①②③　　　　　(B)①②④　　　　　(C)②③④　　　　　(D)①②③④

73.下列那一處休閒園區，利用湧泉活水結合科技養殖黃金蜆、香魚、鰻
　魚等高經濟淡水魚類為主題，並以提供遊客「摸蜆兼洗褲」體驗活動
　聲名遠播？
　(A)立川休閒漁場　　　　　　　　(B)瑞泉休閒農場
　(C)北關休閒農場　　　　　　　　(D)麥寮休閒農場

74.為有效維護觀光資源，觀光資源開發前應先辦理那一項工作？
　(A)限制承載量　　　　　　　　　(B)劃分土石流危險區
　(C)環境解說教育　　　　　　　　(D)觀光資源調查與評估

75.下列那一處國家風景區利用人工濕地公園，改善水域水質，營造生物
　多樣性棲息環境？
　(A)馬祖國家風景區　　　　　　　(B)大鵬灣國家風景區
　(C)茂林國家風景區　　　　　　　(D)八卦山國家風景區

76.為處理風景區之污水問題以維護遊憩環境品質，下列那一處國家風景
　區設有污水處理廠，且其用戶接管率約達 90%？
　(A)獅頭山國家風景區　　　　　　(B)花東縱谷國家風景區

(C)西拉雅國家風景區　　　　　　　　(D)日月潭國家風景區

77.根據觀光遊憩資源之分類，下列何者並非屬於人文資源？
(A)九族文化村　　　　　　　　　　(B)外傘頂洲
(C)臺灣科學教育館　　　　　　　　(D)國立故宮博物院

78.文昌帝君在臺灣許多的廟宇中多有奉祀，下列敘述何者錯誤？
(A)為祈求考試順利的主要神明
(B)文昌帝君的誕辰是農曆三月二十三日
(C)祂是掌管學務，為聰明正道之神
(D)文昌星或稱文曲星

79.下列那一件為米開朗基羅在梵諦岡聖保羅大教堂的雕刻巨作？
(A)聖彼得寶座光輪　　　　　　　　(B)大衛像
(C)聖殤　　　　　　　　　　　　　(D)青銅華蓋聖體傘

80.中國古代各行各業多有守護神，通常被尊為祖師爺，即開創這個行業
的先人，下列何者為臺灣泥水匠的守護神？
(A)女媧娘娘　　　(B)荷葉仙師　　　(C)吳道子　　　(D)爐公仙師

Note

103 年華語、外語導遊人員觀光資源概要試題解答：

1. B	2. C	3. D	4. A	5. C
6. A	7. B	8. A	9. B	10. A
11. D	12. A	13. B	14. D	15. C
16. A	17. D	18. A	19. C	20. C
21. A	22. A	23. D	24. C	25. D
26. D	27. C	28. C	29. A	30. C
31. D	32. D	33. B	34. A	65. B
36. A 或 C 或 AC	37. 一律給分	38. B 或 C 或 D 或 BC 或 BD 或 CD 或 BCD		
39. C	40. C	41. A	42. 一律給分	43. B
44. A	45. A 或 B 或 AB	46. B	47. C	48. B
49. A	50. B	51. B	52. D	53. A
54. D	55. B	56. C	57. D	58. A
59. A	60. C	61. B 或 D 或 BD	62. D	63. C
64. D	64. C	66. A	67. C	68. A
69. B	70. D	71. B	72. C	73. A
74. D	75. B	76. D	77. B	78. B
79. 一律給分	80. B			

（本試題解答，以考選部最近公佈為準確。http://wwwc.moex.gov.tw）

102

華語導遊、外語導遊考試試題

【102 年華語、外語導遊人員 導遊實務㈠試題】

■單一選擇題（每題 1.25 分，共 80 題，考試時間為 1 小時）。

1. 您的團員若發生發燒（年輕人 38℃，老年人 37.2℃以上）現象，以下何項初步處置最不適當？
 (A)立即給予退燒藥 　　　　　　　　(B)大量飲水
 (C)多休息 　　　　　　　　　　　　(D)泡溫水澡

2. 替成人施行心肺復甦術（CPR）時，按壓胸部的手應擺在何處？
 (A)劍突上 　　　　　　　　　　　　(B)胸骨的中間
 (C)胸骨的上三分之一段 　　　　　　(D)胸骨的下半段

3. 下列何疾病無法藉由防止蚊子叮咬而預防？
 (A)瘧疾 　　　　(B)傷寒 　　　　(C)日本腦炎 　　　　(D)登革熱

4. 關於蜜蜂螫傷的敘述，下列何者錯誤？
 (A)螫傷處常伴有紅、腫、熱、痛
 (B)即使傷口很小，也應小心過敏性休克
 (C)如果出現頭痛、噁心、煩躁，應小心是否出現全身性中毒反應
 (D)用嘴巴吸出毒液即可

5. 下列四位 50 歲男性旅客，那位應優先當作最嚴重之病人？
 (A) 10 分鐘前發高燒 39℃
 (B) 10 分鐘前胸痛合併全身冒冷汗
 (C) 10 分鐘前右下腹疼痛
 (D) 10 分鐘內嘔吐兩次

6. 周先生在水池被石頭割到,腳底傷口出血,送醫當中的處置下列何者最為優先?
(A)用清水沖洗
(B)以手壓住傷口
(C)以碘酒消毒
(D)以乾淨布巾包住

7. 進食中如果魚刺鯁在喉嚨,其正確處理方式為何?
(A)順其自然
(B)喝點醋讓魚刺軟化
(C)快速吞一大口飯
(D)看得見試行夾出,如未能除去,立即就醫

8. 旅客中若有孕婦,需要特別注意的狀況,下列有關孕婦旅行之敘述何者正確?①孕婦是否知道自己的血型　②妊娠超過 24 週無法登機　③安全帶應繫在骨盆下方　④有胎盤異常者仍可搭機
(A)①②　　　　　(B)①③　　　　　(C)②④　　　　　(D)③④

9. 下列那一種鳥類在馬祖有「神話之鳥」之稱?
(A)臺灣紫嘯鶇
(B)火冠戴菊鳥
(C)黑長尾雉
(D)黑嘴端鳳頭燕鷗

10. 下列自然保育區內何者主要是保育山地湖泊、山地沼澤生態及稀有紅檜、東亞黑三稜、臺灣扁柏與瀕臨絕種鳥類褐林鴞?
(A)鴛鴦湖自然保留區
(B)挖子尾自然保留區
(C)大武山自然保留區
(D)南澳闊葉樹林自然保留區

11. 下列有關國家森林遊樂區所屬軌道運輸設施之敘述,何者錯誤?
(A)烏來台車位於內洞國家森林遊樂區
(B)阿里山森林鐵路位於阿里山國家森林遊樂區
(C)觀景纜車位於東眼山國家森林遊樂區
(D)蹦蹦車位於太平山國家森林遊樂區

12. 臺灣前三大國家公園,若不包含海域面積,從大至小依序為:
(A)玉山、太魯閣、雪霸
(B)雪霸、太魯閣、玉山

(C)玉山、阿里山、墾丁　　　　　　　　(D)雪霸、玉山、太魯閣

13. 下列有關馬祖國家風景區轄區內遊憩資源之敘述，何者正確？
　　(A)「燕秀東引」之「燕秀」是指當地方言「燕巢」之意，東引「水深
　　　潮暢、群礁拱抱」是磯釣者的天堂，也是保育鳥類黑嘴端鳳頭燕鷗
　　　的故鄉
　　(B)「芹定北竿」是指北竿引人入勝的景點「芹壁」，保存完整最具代
　　　表性的閩南傳統聚落建築
　　(C)「醇釀南竿」是指馬祖酒廠所釀出的佳釀盛名遠播，以大麴、高
　　　粱、陳年葡萄酒最為得名，鬼斧神工的東海坑道亦是馬祖戰地精神
　　　的代表
　　(D)「古刻莒光」是指取毋忘在莒之意而更名的莒光，包括東莒與西莒
　　　兩個島嶼，因西莒島上有百年的三級古蹟大埔石刻而聞名

14. 下列何者不是臺灣一葉蘭的主要特性？
　　(A)可經由有性生殖繁殖　　　　　　　(B)是冰河孑遺植物
　　(C)可經由無性生殖繁殖　　　　　　　(D)需要充足的陽光

15. 下列何者具有「亞熱帶下坡型森林」的生態環境，園區包括垂枝馬尾
　　杉、山蘇花、筆筒樹與藤蕨等植物生長發達之國家森林遊樂區？
　　(A)武陵　　　　　(B)內洞　　　　　(C)向陽　　　　　(D)雙流

16. 下列瀑布位於森林遊樂區的敘述，何者不正確？
　　(A)處女瀑布位於滿月圓森林遊樂區
　　(B)桃山瀑布位於武陵森林遊樂區
　　(C)三疊瀑布位於太平山森林遊樂區
　　(D)富源瀑布位於知本森林遊樂區

17. 下列何者不是澎湖的古稱？
　　(A)西瀛　　　　　(B)西台　　　　　(C)澎海　　　　　(D)平湖

18. 下列何者不屬於交通部觀光局推動「旅行臺灣，感動 100」行動計畫
　　之主軸？

(A)提昇地方節慶活動規模國際化

(B)催生與推廣百大感動旅遊路線

(C)體驗臺灣原味的感動

(D)貼心加值服務

19.臺灣 14 個高山原住民族群中，下列那兩個族群沒有燒陶的紀錄？

(A)泰雅族、賽夏族 　　　　　　　(B)阿美族、卑南族

(C)魯凱族、排灣族 　　　　　　　(D)鄒族、邵族

20.下列有關「國立臺灣文學館」之敘述，何者錯誤？

(A)擁有百年歷史的國定古蹟，前身為日治時期臺南州廳，曾為空戰供
應司令部、臺南市政府所用

(B)我國第一座國家級的文學博物館，除蒐藏、保存、研究的功能外，
更透過展覽、活動、推廣教育等方式，使文學親近民眾，帶動文化
發展

(C)國立臺灣文學館的使命在記錄臺灣文學的發展，典藏及展示從早期
原住民、荷西、明鄭、清領、日治、民國以來，多元成長的文學內
涵

(D)國立臺灣文學館隸屬於教育部之附屬機構

21.交通部觀光局推動「旅行臺灣，感動 100」之十大感動元素為何？

(A)民俗宗教、在地文化、原民部落、溫泉、創新、當代文化、登山健
行、追星行程、生態旅遊及自行車

(B)民俗宗教、夜市、原民部落、溫泉、消費購物、當代文化、登山健
行、追星行程、生態旅遊及自行車

(C)民俗宗教、在地文化、原民部落、溫泉、夜市、節慶活動、登山健
行、追星行程、生態旅遊及自行車

(D)民俗宗教、在地文化、原民部落、溫泉、人情味、節慶活動、登山
健行、追星行程、生態旅遊及自行車

22.太魯閣國家公園境內最早的一條官方修築道路，在清朝政府時代因下
列那一事件而著手開闢？

(A)霧社事件 (B)噍吧哖事件
(C)蕭壠社事件 (D)牡丹社事件

23.臺灣本島極西點的外傘頂洲，又稱外傘頂汕，其在行政劃分上屬於下列那一個地區？
(A)雲林縣四湖鄉 (B)雲林縣口湖鄉
(C)嘉義縣東石鄉 (D)嘉義縣新港鄉

24.政府以獎勵民間參與投資興建營運方式完成的南北高速鐵路全長 345 公里，請問其於民國何年正式營運通車？
(A) 94 (B) 95 (C) 96 (D) 97

25.在解說的領域中，常用真實生動的解說技巧來重現過去的生活，方式有三種，下列何者方式較無法達到此目的？
(A)示範（demonstration）
(B)參與（participation）
(C)賦予生命（animation）和氛圍塑造
(D)說故事（storytelling）

26.「探索綠巨人的世界—憲兵史蹟館」，此解說主旨是應用那一種解說原則？
(A)引起興趣 (B)故事重要性 (C)啟發觀念 (D)最佳經驗

27.解說員要能敏銳地觀察遊客的行為來決定解說時機，下列那一項遊客行為暗示歡迎解說員加入？
(A)正專注於某一件事 (B)與解說員正面眼神接觸
(C)正從事一項有趣活動 (D)看起來很匆忙

28.當帶領 25 人團體進行解說時，通常解說員的行進速度是以誰為基準？
(A)團體中速度最快的人 (B)團體中速度平均的人
(C)團體中速度最慢的人 (D)按路程自行決定

29.針對遊客需求，在製作解說牌時，字體是應注意事項之一，下列那一種字體較適合想呈現輕快活潑之氛圍？

(A)草書　　　　　　　(B)行書　　　　　　　(C)楷書　　　　　　　(D)隸書

30. 安排夜間解說活動時，可用那一種顏色的玻璃紙包住手電筒，讓遊客能在黑暗中看清楚道路且較不會驚擾動物？
(A)白色　　　　　　　(B)紅色　　　　　　　(C)綠色　　　　　　　(D)藍色

31. 在野生動物保護區解說時，使用下列那一種解說方式最適合？
(A)解說牌　　　　　　(B)視聽器材　　　　　(C)展示設施　　　　　(D)解說員

32. 解說牌常用來做為基本資訊和地點的說明，但考量遊客閱讀習慣，應儘量簡短易讀，請問大部分遊客平均閱讀解說牌的時間為：
(A) 20-30 秒　　　　(B) 31-40 秒　　　　(C) 41-50 秒　　　　(D) 51-60 秒

33. 導遊在服務客人的過程中傳遞的服務責任心，屬於：
(A)技術性品質　　　　　　　　　　(B)功能性品質
(C)道德性品質　　　　　　　　　　(D)社會性品質

34. 觀光旅遊業的產品具有三種不同的層次，下列相關敘述何者錯誤？
(A)最基本的層次為核心產品，指的是顧客購買產品時真正需要的東西
(B)替代性產品的功用在於提供顧客享用更好的服務
(C)正式產品指的是在市場上可以辨認的產品，例如：客房、餐廳等
(D)觀光業者隨著有形產品的推出，提供某些附加的服務或利益給顧客，稱之為延伸產品

35. 提升遊客體適能水準的活動假期，海邊渡假、天然泥土療法，屬於何種新市場觀光？
(A)生態之旅　　　　(B)懷舊之旅　　　　(C)健康之旅　　　　(D)文化之旅

36. 遊客在旅遊途中，需要領隊來負責安排行程與活動，該活動符合旅遊產品之何種服務特性？
(A)無形性　　　　　(B)不可分割性　　　(C)異質性　　　　　(D)易滅性

37. 觀光客走馬看花跑了西歐五國，行程匆匆的 12 天，總搶著按快門，深怕遺漏些什麼，請問這是指下列那一項需求？

(A)智性需求　　　　(B)理性酬償　　　　(C)自我滿足需求　　(D)社會酬償

38.領隊或導遊對遲遲不肯支付自費行程費用的旅客，可強調其他旅客皆已付清款項，是訴諸下列何者旅客心理？
(A)習慣性　　　　　(B)模仿心　　　　　(C)同情心　　　　　(D)自負心

39.若將人格特質區分成為內向及外向，下列何者較不屬於內向人格的旅遊特徵？
(A)選擇熟悉的旅遊目的地
(B)喜歡外國文化，融入當地居民
(C)喜歡團體套裝行程
(D)重視旅程中的行程包裝及設備

40.心理學家馬斯洛（A. Maslow）將需要分為五類，從最基本到最高層次依序為：
(A)安全需要→生理需要→愛和歸屬→受到尊敬→自我實現
(B)生理需要→安全需要→愛和歸屬→受到尊敬→自我實現
(C)愛和歸屬→生理需要→安全需要→受到尊敬→自我實現
(D)受到尊敬→生理需要→安全需要→愛和歸屬→自我實現

41.藉由航空公司、駐臺外國觀光機構、國外免稅店或國外代理旅行社，來衡量競爭者在旅遊目標市場的銷售狀況，是指：
(A)市場占有率　　　　　　　　(B)勞動占有率
(C)利潤占有率　　　　　　　　(D)心理占有率

42.銷售人員的問題類型中，下列何者係以「反射型問題」之技巧，了解並確認顧客之需求？
(A)您對於定點式之旅遊方式有何看法
(B)您是否參加過相關的定點旅遊行程
(C)您似乎對於住宿旅館之設施與設備感到相當重視
(D)請問您喜歡高爾夫球運動嗎

43.請依序排列銷售人員對產品的說明過程遵循的四步驟：

(A) Attention, Action, Desire, Interest

(B) Attention, Desire, Interest, Action

(C) Attention, Interest, Desire, Action

(D) Attention, Desire, Action, Interest

44. 甲君在填寫A旅行社競爭優勢評估調查問卷時，其中「請寫出您過去參團經驗中比較偏愛參加之旅行社名稱」此一問題，主要為旅行業者想要瞭解何種占有率？

(A)市場占有率 　　　　　　　　　　(B)記憶占有率

(C)心理占有率 　　　　　　　　　　(D)商品占有率

45. 1.1TUNG/JUILINMR 2.1 TUNG/SUCHINMS 3.1 TUNG/WUNJINMISS*C6

4.I/1 TUNG/GUANYANGMTSR*I6

1 AA 333 Y 1MAY 3 AAABBB*SS3 0810 1150 SPM/DCAA

2 BB 555 Y 3MAY 5 BBBDDD*SS3 1410 1630 SPM/DCBB

3 ARNK

4 DD 666 Y 5MAY 7 DDDAAA*LL3 1530 1915 SPM/DCDD

TKT/TIME LIMIT

TAW N618 26APR 009/0400A/

PHONES

KHH HAPPY TOUR 073597359 EXT 123 MR CHEN-A

PASSENGER DETAIL FIELD EXISTS-USE PD TO DISPLAY

TICKET RECORD-NOT PRICED

GENERAL FACTS

1.SSR CHLD YY NN1/06JUN06 3.1 TUNG/WUNJINMISS

2.SSR INFT YY NN1/TUNG/GUANYANGMSTR/11JUN12 2.1 TUNG/SUCHINMS

3.SSR CHML AA NN1 AAABBB0333Y1MAY

4.SSR CHML BB NN1 BBBDDD0555Y3MAY

5.SSR CHML DD NN1 DDDAAA 0666Y5MAY

RECEIVED FROM-PSGR 0912345678 TUNG MR

N618.N6186ATW 1917/31DEC12
根據上面顯示之 PNR，下列旅客何者不占機位？
(A) TUNG/JUILIN (B) TUNG/SUCHIN
(C) TUNG/WUNJIN (D) TUNG/GUANYANG

46.標準型低成本航空公司（LCC）的特性，下列何項錯誤？
(A)以單走道客機為主
(B)每趟航程時間以 6 小時以上為主
(C)使用次級機場為最多
(D)自有網站售票為最多

47.由 TPE 搭機前往 YVR，其飛機資料顯示"AC 6018 Operated by EVA Airways"，表示該班機為：
(A) World in One Service (B) Code-Share Service
(C) Connecting Service (D) Inter-Line Service

48.搭機旅客攜帶防風（雪茄）型打火機回臺灣，其帶上飛機規定為何？
(A)可以隨身攜帶，但不可作為手提或託運行李
(B)不可隨身攜帶，但可作為手提或託運行李
(C)不可隨身攜帶及手提，但可作為託運行李
(D)不可隨身攜帶，也不可作為手提或託運行李

49.由臺北（+8）15 時 25 分飛往美國洛杉磯（−8）的班機，假設總飛行時間需 13 小時，則抵達洛杉磯的時間為：
(A) 12 時 25 分 (B) 13 時 25 分
(C) 14 時 25 分 (D) 15 時 25 分

50.我國民用航空法規定，航空公司就其託運貨物或登記行李之毀損或滅失所負之賠償責任，在未申報價值之情況下，每公斤最高不得超過新臺幣多少元？
(A) 1 千元 (B) 1 千 500 元 (C) 2 千元 (D) 3 千元

51.23JAN SUN TPE/Z¥8 HKG/¥0

1CX 463 J9 C9 D9 I9 Y3 B1 H0*TPEHKG 0700 0845 330 B 0 DCA /E

2CX 465 F4 A4 J9 C9 D9 I9 Y9* TPEHKG 0745 0930 343 B 0 1357 DCA /E

3CI 601 C4 D4 Y7 B7 M7 Q7 H7 TPEHKG 0750 0935 744 B 0 DC /E

4KA 489 F4 A4 J9 C9 D4 P5 Y9*TPEHKG 0800 0945 330 B 0 X135 DC

5TG 609 C4 D4 Z4 Y4 B4 M0 H0 TPEHKG 0805 1000 333 M 0 X246 DC

6CI 603 C0 D4 Y7 B7 M7 Q7 H7 TPEHKG 0815 1000 744 B 0 DC /E

*- FOR ADDITIONAL CLASSES ENTER 1*C

根據上面顯示的 ABACUS 可售機位表，下列航空公司與 ABACUS 訂位系統之連線密切程度，何者等級最高？

(A) CI (B) CX (C) KA (D) TG

52.旅客於航空器廁所內吸菸，依民用航空法第 119 條之 2 規定，最高可處新臺幣多少之罰鍰？

(A) 5 萬元 (B) 6 萬元 (C) 7 萬元 (D) 10 萬元

53.未滿 2 歲的嬰兒隨父母搭機赴美，其免費託運行李的上限規定為何？

(A)可託運行李一件，尺寸長寬高總和不得超過 115 公分

(B)可託運行李二件，每件尺寸長寬高總和不得超過 115 公分

(C) 20 公斤，含可託運一件折疊式嬰兒車

(D) 20 公斤，含可託運一件折疊式嬰兒車與搖籃

54.將航空公司登記國領域內之客、貨、郵件，運送到他國卸下之權利，亦稱卸載權，此為第幾航權？

(A)第二航權 (B)第三航權 (C)第四航權 (D)第五航權

55.Open Jaw Trip 簡稱為開口式行程，其意義下列何項不正確？

(A)去程之終點與回程之起點城市不同

(B)去程之起點與回程之終點城市不同

(C)去程之起、終點與回程之起、終點城市皆不同

(D)去程之起、終點與回程之起、終點城市皆相同

56.在機票票種欄（FARE BASIS）中，註記「YEE30GV10/CG00」，其機票最高有效效期為幾天？

(A) 7 天　　　　　(B) 10 天　　　　　(C) 14 天　　　　　(D) 30 天

57.有關英式下午茶的禮儀,下列敘述何項不正確?
(A)三層點心先吃最下層,再用中間,最後享用最上層
(B)喝奶茶時,貴族式的喝法為先倒茶,再加牛奶,最後放糖
(C)喝茶時,茶杯墊盤放在桌上,以手拿起杯子慢慢喝
(D)加糖時需用糖罐裡的湯匙(即母匙)取糖

58.Whisky on the Rock 是指威士忌酒加入下列何項物品?
(A)溫水　　　　　(B)冰塊　　　　　(C)鹽巴　　　　　(D)冰水

59.有關宗教的飲食禁忌,下列何項敘述錯誤?
(A)回教徒不吃帶殼海鮮
(B)印度教徒不吃牛肉
(C)摩門教和新教徒,不喝含酒精飲料
(D)猶太教徒在逾越節時,需吃發酵麵包

60.餐巾之擺放與使用原則,下列敘述何項正確?
(A)原則上由男主人先攤開,其餘賓客隨之
(B)餐巾之四角用來擦嘴、擦餐具、擦汗等
(C)中途暫時離席,餐巾需放在椅背或扶手上
(D)餐畢,餐巾可隨意擺放

61.有關日本料理的禮儀,下列何項敘述錯誤?
(A)日本「懷石料理」的精髓,就是要滿足「視、味、聽、觸、意」五種感官的元素
(B)需要召喚服務生時,為不打擾其他客人,應直接拉開紙門找服務生
(C)輩份較低的位置,一定是最靠近門口
(D)喝湯時,掀碗蓋的動作是左手箍住碗的下方,右手掀開碗蓋

62.依國際禮儀慣例,宴請賓客時,席次安排的 3P 原則,不包含下列何項?
(A) Position　　　　　　　　　　　　(B) Political situation

(C) Place (D) Personal Relationship

63. 一般旅遊團進住飯店，將早、晚餐安排於住宿飯店內食用，是屬於下列何種計價方式？
(A)歐洲式計價（European Plan）
(B)美式計價（American Plan）
(C)百慕達式計價（Bermuda Plan）
(D)修正式美式計價（Modified American Plan）

64. 有關搭乘電梯禮儀，下列何項行為最恰當？
(A)當電梯擁擠時，男士應先進入電梯為女士佔領空間
(B)入電梯應轉身面對電梯門，避免與人面對站立
(C)搭乘電梯要以先入後出為原則
(D)進入電梯後應面向內，以便與朋友談話

65. 住宿旅館時，下列行為何項最恰當？
(A)淋浴時，要將浴簾拉開、垂放在浴缸外側
(B)全球的旅館都在浴室準備牙膏、牙刷，所以出門不必自備
(C)廁所內的衛生紙用完時，可用房間內面紙代之
(D)國際觀光旅館內的衛生紙，使用後可直接丟入馬桶

66. 男士穿著禮服的敘述，下列何項正確？
(A)邀請函上註明"Black Tie"，就是指定要穿燕尾服
(B)邀請函上註明"White Tie"，就是指定要穿 TUXEDO
(C)"Black Suit"是晝夜通用的簡便禮服
(D)"Morning Coat"僅限於中午 12 點前穿著

67. 穿著的禮儀必須符合 TOP 原則，下列何項為「TOP」的意義？
(A)穿著要最時尚、顏色要最能突顯自己、整潔最為重要
(B)穿著的時間、穿著的場合、穿著的地點
(C)穿著要符合季節、身分、穿著的人
(D)要依據時間、事件、身分穿著

68. 在正式場合，襪子的穿法，下列何項錯誤？
 (A)女士夏天也要穿著絲襪
 (B)女士可穿著不透明的健康襪
 (C)男女穿著禮服時，都要配絲質襪子
 (D)男士穿西裝絕對不可穿白襪子，以深色為宜

69. 日本旅行社透過登報招攬了四天三夜「北臺灣之旅」旅行團一行16人前來臺灣參觀訪問，行程中第二天安排前往故宮博物院參觀，團員中有多位之前曾經去參觀過故宮博物院，所以建議變更行程；此時導遊應如何處理為最正確的方法？
 (A)以民主方式舉手表決，少數服從多數決定是否變更行程
 (B)以簽字方式表決，少數服從多數決定是否變更行程
 (C)說明臺灣公司之立場，如果日本出團公司同意變更則可以改變行程
 (D)說明臺灣公司之立場，按照臺灣接待公司既定行程前往參觀訪問

70. 旅行業及導遊人員辦理接待大陸來臺旅客，應於團體入境後多少時間內，詳實填具接待報告表？
 (A) 2 小時　　　　(B) 4 小時　　　　(C) 12 小時　　　　(D) 24 小時

71. 關於處理旅客迷途脫隊問題，下列處理何者最為適當？
 (A)避免旅客在團體參觀途中走失，可事先與旅客約定，若發生此狀況可在原地相候，待領隊回頭找回
 (B)如無法找回旅客，帶團人員應即撥打外交部緊急通報專線86-800-085-095聯繫
 (C)帶團人員應以尋回走失旅客為優先，未找回迷途團員前應暫緩團體行程，以免再生事端
 (D)如果全團將搭乘交通工具離開該城市時，帶團人員應將走失者的證件、機票、簽證留置在當地警局，以便走失者可接續下個行程

72. 導遊人員不得利用業務之便，私自與旅客兌換外幣，違反規定者將依「導遊人員管理規則」裁罰：
 (A)新臺幣 1 千元　　　　　　　　(B)新臺幣 3 千元

(C)新臺幣 3 萬元　　　　　　　　　　(D)新臺幣 5 萬元

73. 自開放大陸旅遊，兩岸旅遊交流業務量大增，各類旅遊糾紛因此產生，下列何者並非協助處理單位？
(A)臺灣觀光協會
(B)財團法人海峽交流基金會
(C)行政院大陸委員會
(D)旅行商業同業公會全國聯合會

74. 根據中華民國旅行業品質保障協會調處旅遊糾紛案由分類統計表，可得知民國 101 年全年統計中，以下那一類旅遊糾紛占最高協調比例？
(A)行前解約　　　　　　　　　　(B)機位機票問題
(C)飯店變更　　　　　　　　　　(D)導遊領隊及服務品質

75. 帶團人員常是歹徒偷竊或行搶的目標，因此在團體行進中所攜帶的金錢或重要證件等之放置千萬不要離身，要格外小心。所以帶團人員應注意事項中，下列何者錯誤？
(A)要常常記錄所有花費，以避免團體結束後金錢數與帳目不符
(B)隨時提醒團員及自己，不要炫耀及財不露白
(C)每到一家飯店就應將這些金錢或重要證件等放置於保險箱內
(D)為了方便起見可以將所有現金隨身攜帶以利結帳

76. 現行法令規定，甲種旅行業投保旅行業履約保證保險，其投保最低金額為新臺幣多少元？
(A) 1000 萬　　　(B) 2000 萬　　　(C) 4000 萬　　　(D) 6000 萬

77. 依據交通部觀光局水域遊憩活動管理辦法，下列何者不是「浮潛」活動時，所必需配戴的用具？
(A)潛水鏡　　　　(B)蛙鞋　　　　(C)呼吸管　　　　(D)水下相機

78. 下列何者為旅遊時醫療或藥品使用安全之正確敘述？
(A)帶團人員須隨身攜帶感冒藥、止痛藥等常備藥品，以備客人所需
(B)提醒團員個人藥品須隨身攜帶，勿置放於託運之行李箱

(C)因國外醫療費用高且恐耽誤行程，建議團員返臺後再行就醫

(D)建議團員直接服用成藥，可以節省就醫時間

79.下列關於旅遊時人身及財物安全之敘述，何者較不恰當？

(A)若遇歹徒持武器搶劫時，不要反抗

(B)迷路時不要慌張，除警務人員外，不要隨便找人問路

(C)高價電子產品及攝影器材易成為歹徒覬覦的目標，帶團人員應呼籲團員放在遊覽車上，少帶下車

(D)切勿跟陌生人談您的行程與私事

80.導遊接待陸客團，帶團中發現有旅客疑似感染新型流感，下列敘述何者錯誤？

(A)大陸地區人民經許可來臺觀光，應填具入境旅客申報單，據實填報健康狀況

(B)帶團領隊及臺灣地區旅行業負責人或導遊人員應就近通報當地衛生主管機關處理，協助就醫

(C)導遊如違反規定無通報者，依法得視情節輕重停止其接洽大陸地區人民來臺從事觀光活動業務半年至 1 年

(D)應向交通部觀光局通報

102 年華語、外語導遊人員 導遊實務（一）試題解答：

1. A	2. D	3. B	4. D	5. B
6. B	7. D	8. B	9. D	10. A
11. C	12. A	13. A	14. B 或 D 或 BD	15. B
16. D	17. B	18. A	19. A	20. D
21. A	22. D	23. B	24. C	25. D
26. A	27. B	28. C	29. B	30. B 或 D 或 BD
31. D	32. A	33. B	34. B	35. C
36. B	37. A	38. B	39. B	40. B
41. A	42. C	43. C	44. C	45. D
46. B	47. B	48. A 或 D 或 AD	49. A	50. A
51. B	52. A	53. A	54. B	55. D
56. D	57. C	58. B	59. A 或 D 或 AD	60. C
61. B	62. C	63. D	64. B	65. D
66. C	67. B	68. B	69. D	70. A
71. A	72. B	73. A	74. A	75. D
76. B	77. D	78. B	79. C	80. C

（本試題解答，以考選部最近公佈為準確。http://wwwc.moex.gov.tw）

【102 年華語導遊人員 導遊實務(二)試題】

■ 單一選擇題（每題 1.25 分，共 80 題，考試時間為 1 小時）。

1. 下圖是某國家風景區之警告標誌，提醒遊客「你的旅遊記憶放在心裡，石頭留在我肚子裡」，不要將撿來的石頭帶回家。依發展觀光條例規定，損壞風景特定區自然資源者，最高可處新臺幣多少罰鍰？

(A) 20 萬元 (B) 30 萬元 (C) 40 萬元 (D) 50 萬元

2. 依發展觀光條例規定，下列有關外國旅行業在中華民國設置代表人之敘述何者錯誤？
 (A)應向中央主管機關申請核准
 (B)應依公司法規定向經濟部備案
 (C)應依公司法規定辦理認許
 (D)不得對外營業

3. 依發展觀光條例規定，在政府公告禁止水域遊憩活動區域游泳戲水等活動者，其處罰規定為何？

(A)處新臺幣 1,500 元以上 7,500 元以下罰鍰,並禁止其活動

(B)處新臺幣 2,000 元以上 1 萬元以下罰鍰,並禁止其活動

(C)處新臺幣 3,500 元以上 1 萬 7,500 元以下罰鍰,並禁止其活動

(D)處新臺幣 5,000 元以上 2 萬 5,000 元以下罰鍰,並禁止其活動

4. 住在香港的李先生搭機到臺灣旅遊後,再到基隆搭郵輪離境,請問他應在臺灣繳納新臺幣多少元之機場服務費?
 (A) 600 元　　　　(B) 300 元　　　　(C) 250 元　　　　(D) 0 元

5. 王先生曾在民國 100 年 1 月 1 日因經營「觀光旅館業」受主管機關廢止營業執照處分,請問依發展觀光條例規定,下列何者是王先生在觀光產業界可以繼續發展的合法途徑?
 (A)當年即變更登記觀光旅館業名稱,或改投資他家觀光旅館業當董事
 (B)民國 101 年 1 月 2 日始可擔任該觀光旅館業執行業務股東
 (C)民國 103 年 1 月 2 日始可擔任觀光旅館業董事
 (D)民國 105 年 1 月 2 日始可擔任觀光旅館業經理人

6. 接受委託代售海、陸、空運輸事業之客票或代旅客購買客票,為發展觀光條例規定旅行業業務範圍之一,因此非旅行業者不得經營旅行業業務。但如代售下列何種國內海、陸、空運輸事業之客票,不在此限?
 (A)國內旅遊所需　　　　　　　　(B)日常生活所需
 (C)團體旅遊所需　　　　　　　　(D)套裝旅遊所需

7. 主管機關對於發展觀光事業建設所需之公共設施用地,依發展觀光條例規定,除撥用公有土地外,私有土地如何處理?
 (A)不得徵收私有土地　　　　　　(B)得依法逕行徵收私有土地
 (C)應依法逕行徵收私有土地　　　(D)得依法申請徵收私有土地

8. 小民暑假與父母到東部旅遊,玩了很多地方,下列那一個景點不在依發展觀光條例劃定公告之風景特定區範圍?
 (A)七星潭　　　　(B)太魯閣　　　　(C)鯉魚潭　　　　(D)三仙台

9. 某綜合旅行社設立於臺中市，同時在臺北市、高雄市及新北市設有分公司，依據旅行業管理規則之規定，至少應置幾個經理人，負責監督管理業務？
(A) 7 人　　　　(B) 6 人　　　　(C) 5 人　　　　(D) 4 人

10. 李大鳴擬於臺北市經營甲種旅行業，並同時在臺中市及高雄市設立分公司，依據旅行業管理規則之規定，其實收資本總額至少須為新臺幣多少元？
(A) 1,000 萬元　　(B) 900 萬元　　(C) 800 萬元　　(D) 700 萬元

11. 依旅行業管理規則規定，經營旅行業者，應繳納保證金。旅行業保證金應以下列何種方式繳納？
(A)現金　　　　　　　　　　(B)公司支票
(C)銀行本票　　　　　　　　(D)銀行定存單

12. 某導遊人員因違反相關規定，於民國 102 年 1 月 1 日遭交通部觀光局廢止其導遊人員執業證，請問他最快於何時才得以執行導遊人員業務？
(A)民國 105 年 1 月 1 日　　(B)民國 106 年 1 月 1 日
(C)民國 107 年 1 月 1 日　　(D)民國 108 年 1 月 1 日

13. 綜合旅行業以包辦旅遊方式或自行組團，安排旅客國內外觀光旅遊、食宿、交通及提供有關服務。其中國內團體旅遊業務得委託何種分類之旅行社代為招攬？
(A)僅限乙種旅行業　　　　　(B)僅限甲種旅行業
(C)僅限綜合旅行業　　　　　(D)甲種及乙種旅行業

14. 依旅行業管理規則之規定，下列何者正確？
(A)旅行業對其僱用之人員執行業務範圍內所為之行為，係個人行為，非屬該旅行業之行為
(B)旅行業不得委請非旅行業從業人員執行國內旅遊隨團服務業務
(C)旅行業得委請非旅行業從業人員執行招攬旅客組團業務
(D)非旅行業從業人員執行旅行業業務者，視同非法經營旅行業

15. 曾大牛參加旅行業經理人訓練，受訓期間因工作忙碌商請自己公司同事李大仁冒名頂替參加訓練，經訓練單位查獲，依規定應予退訓。依據旅行業管理規則之規定，曾大牛經退訓後至少須經多久，始得再參加訓練？
 (A) 4 年　　　　　　　(B) 3 年　　　　　　　(C) 2 年　　　　　　　(D) 1 年

16. 某綜合旅行社籌設時之登記資本額為新臺幣 3 千萬元，今該公司在臺中設立了一個分公司，該公司須再增資新臺幣多少元？
 (A) 150 萬元　　　　　　　　　　　　(B) 100 萬元
 (C) 75 萬元　　　　　　　　　　　　(D)不須再增資

17. 依旅行業管理規則規定，下列何者不是交通部觀光局得公告之情事？
 (A)旅行業保證金被法院或行政執行機關扣押或執行者
 (B)旅行業無正當理由自行停業者
 (C)旅行業喪失中央主管機關認可之觀光公益法人之會員資格者
 (D)旅行業經票據交換所公告為拒絕往來戶者

18. 旅行業僱用之人員依旅行業管理規則，不得有下列那些行為？①未辦妥離職手續而任職於其他旅行業　②委由旅客攜帶物品圖利　③安排旅客購買貨價與品質相當之物品　④掩護非合格導遊或領隊人員執行業務
 (A)①②③　　　　　(B)①②④　　　　　(C)①③④　　　　　(D)②③④

19. 交通部觀光局與民間團體為促進兩岸觀光交流、協助處理兩岸觀光事務及聯繫溝通，共同捐助設立下列何項機構？
 (A)財團法人海峽兩岸旅遊交流協會
 (B)財團法人中華兩岸旅行協會
 (C)財團法人臺灣海峽兩岸觀光旅遊協會
 (D)財團法人臺灣觀光協會

20. 為營造友善環境，確保旅遊品質與安全，交通部觀光局推動「星級旅館評鑑計畫」，下列敘述何者正確？
 (A)為鼓勵參加評鑑，首次參加者不收取評鑑費用

(B)第一階段評鑑「建築設備」，第二階段評鑑「收費方式」
(C)依評鑑結果核發 1 星至 6 星等級標識
(D)申請對象只限觀光旅館業

21.觀光拔尖領航方案行動計畫中，下列何者屬於「提升」行動方案計畫？①國際光點計畫　②星級旅館評鑑計畫　③好客民宿遴選計畫④國際市場開拓計畫
(A)①②③　　　　　(B)②③④　　　　　(C)①③④　　　　　(D)①②④

22.下列何處為西元 2012 年出版之「米其林臺灣綠色指南」中，唯一獲選之三星級生態旅遊點？
(A)鹿谷鄉內湖村三生緣螢火蟲區
(B)東勢林場螢火蟲谷
(C)富源森林遊樂區蝴蝶谷
(D)茂林國家風景區紫蝶幽谷

23.下列何者非觀光拔尖領航方案行動計畫所推動地方政府建設的十大觀光魅力據點？
(A)新北市「驚豔水金九」　　　　　(B)花蓮縣「浪漫七星潭」
(C)臺東縣「鐵道新聚落」　　　　　(D)苗栗縣「客家桃花源」

24.根據交通部觀光局推動之國際光點計畫，下列那一個不屬於北區國際光點之一？
(A)大安人文漫步光點　　　　　(B)北投光點
(C)貓空光點　　　　　(D)大稻埕光點

25.根據交通部觀光局重要觀光景點建設中程計畫（101～104 年），下列那座國家風景區欲建構成溫泉休閒、原住民文化、冒險旅遊之旅遊勝地？
(A)茂林國家風景區　　　　　(B)參山國家風景區
(C)西拉雅國家風景區　　　　　(D)雲嘉南濱海國家風景區

26.某人經華語導遊人員考試及訓練合格,領取華語導遊人員執業證後,想再領取外語導遊人員執業證,依旅行業管理規則規定,他於外語導遊人員考試及格後,需要參加何種訓練?
(A)導遊人員考試職前及在職訓練　　　(B)導遊人員職前訓練
(C)導遊人員在職訓練　　　　　　　　(D)免再參加職前訓練

27.大華參加華語導遊考試及格與華語導遊訓練合格,取得華語導遊執業證,執行導遊業務時,下列作法何者為正確?①受僱綜合旅行業、甲種旅行業接待或引導國外、香港、澳門或大陸地區觀光旅客旅遊　②與旅行業約定執行接待或引導觀光旅客旅遊業務,應簽訂契約並要求給付報酬　③執行導遊業務之報酬不得以小費、購物佣金或其他名目抵替之　④包租之遊覽車,應以搭載所屬觀光團體旅客為限,沿途不得搭載其他旅客
(A)①②③　　　　(B)①②④　　　　(C)②③④　　　　(D)①③④

28.某甲執行導遊業務時,發現所接待或引導之旅客有損壞自然資源或觀光設施行為之虞,而未予勸止,依發展觀光條例裁罰標準,下列何種處分正確?
(A)罰鍰新臺幣 3,000 元　　　　　　(B)罰鍰新臺幣 6,000 元
(C)罰鍰新臺幣 9,000 元　　　　　　(D)罰鍰新臺幣 1 萬 5,000 元

29.經營旅館業者,除依法辦妥公司或商業登記外,並應向地方主管機關申請登記,領取登記證後,始得營業,下列有關旅館業經營的敘述,何者錯誤?
(A)應將旅館業專用標識懸掛於營業場所明顯易見之處
(B)應將其旅館業登記證,掛置於門廳明顯易見之處
(C)應將客房價格,隨市場機制逕行調整,並置明顯易見之處
(D)應將旅客住宿須知及避難逃生路線圖,掛置於客房明顯光亮處所

30.警察人員依觀光旅館及旅館旅宿安寧維護辦法規定執行勤務時,下列何項情形錯誤?

(A)警察人員對於住宿旅客之臨檢，以有相當理由，足認為其行為已構成或即將發生危害者為限

(B)警察人員於執行觀光旅館臨檢前，對值班人員、受臨檢人等在場者，應出示證件表明其身分，並告以實施臨檢之事由

(C)警察人員對觀光旅館實施臨檢時，如已先知會，即不須會同值班人員行之

(D)在場執行警察人員中職位最高者得接受住宿旅客提出異議，認其異議有理由者，應即為停止臨檢之決定

31.大陸地區人民來臺觀光，如果須探訪親友時，除應符合交通部觀光局所定離團天數及人數外，並應完成下列那一項規定才可離團？
(A)大陸地區人民來臺前，應先向大陸地區旅行社報備
(B)為免浪費時間，大陸地區人民向隨團導遊人員說明原因即可離去
(C)隨團導遊人員掌握該大陸地區人民在臺行程後，向內政部入出國及移民署通報
(D)應向隨團導遊人員申報及陳述原因，由導遊人員向交通部觀光局通報

32.旅行業辦理大陸地區人民來臺觀光，擬訂行程時，下列何者應該排除？
(A)生物科技單位　　　　　　　(B)科學園區
(C)國立大學　　　　　　　　　(D)海岸、山地

33.旅行業就大陸地區人民在臺旅行，應立即向交通部觀光局通報的情形，下列何者錯誤？
(A)發現大陸地區人民有偷竊情事
(B)大陸地區人民生病就醫
(C)大陸地區人民因故提前出境
(D)在行程中的自由活動時間購物

34.大陸地區人民申請來臺自由行時，應投保旅遊相關保險，投保內容下列何者錯誤？

(A)每人最低投保金額新臺幣 100 萬元

(B)投保期間應包含旅遊行程全程期間

(C)投保內容應包含醫療費用

(D)投保內容應包含善後處理費用

35.大陸地區人民如果要來臺灣觀光，應符合一定條件始得申請許可，下
　　列條件何者正確？

(A)有固定正當職業或學生

(B)赴國外打工遊學

(C)有等值新臺幣 10 萬元以上之存款，並備有大陸地區金融機構出具
　　之證明

(D)旅居香港、澳門取得當地依親居留權並有等值新臺幣 10 萬元以上
　　存款且備有金融機構出具之證明

36.香港西元 2012 年立法會議員選舉中所謂的「超級議席」，所指為何？

(A)由 60 席議員增加至 70 席，超出 10 席（5 席由地區直選，5 席由功
　　能組別中之區議員產生）

(B)此 10 席議員，全部由香港居民 1 人 1 票直選產生

(C)在功能組別增加的 5 席，由全港合格選民投票選出

(D)在地區直選的 5 席，由地區合格選民投票選出

37.下列有關臺港關係目前發展的敘述，何者錯誤？

(A)民國 101 年時雙方互為第四大貿易夥伴

(B)臺港已簽訂空運協議、銀行監理合作備忘錄

(C)臺灣駐港辦事處已更名、香港在臺新設立辦事處

(D)香港與臺灣已簽訂「更緊密經貿關係安排（CEPA）」

38.民國 101 年 5 月香港特區政府在臺成立綜合性的統籌機構，其全名為
　　何？

(A)香港旅遊局臺灣辦事處　　　　　(B)港臺經濟文化合作協進會

(C)香港經濟貿易文化辦事處　　　　(D)港臺商貿合作委員會

39.在入境澳門時不准攜帶下列那項物品？
 (A)殺蟲劑 (B)食用水果
 (C)生鮮雞蛋 (D)種植用種子

40.下列那一個地方並不在香港澳門關係條例中所稱的「澳門」？
 (A)澳門半島 (B)橫琴島 (C)氹仔島 (D)路環島

41.根據「香港特別行政區基本法」、「澳門特別行政區基本法」之規
 定，下列何者並非中國大陸對港澳所謂「一國兩制」方針的承諾範
 圍？
 (A)「港人治港」、「澳人治澳」
 (B)「高度自治」
 (C)「依中央授權，自行處理對外事務」
 (D)「完全自治」

42.下列有關港澳學生來臺就學的醫療保險事項，何者敘述正確？
 (A)因港澳生不再屬僑生範疇，故不適用加入僑生傷病醫療保險
 (B)因港澳生比照陸生，在政策未確認前亦未加入全民健保
 (C)港澳生仍比照僑生，先加入僑生傷病醫療保險，在臺居留滿 4 個月
 後加入全民健保
 (D)港澳視為第三地，故港澳生準用外國學生加入學生醫療保險處理

43.「窩心」在臺灣的意思是指內心感覺溫暖、欣慰、舒暢。但在中國大
 陸「窩心」所指為何？
 (A)惋惜或捨不得
 (B)用心體察別人的情況，細心給予關懷和照顧
 (C)形容受了委屈或遇上不如意的事，卻無法發洩或表白而心裡煩悶
 (D)另有企圖或目的

44.觀光客來臺旅遊，夜市是遊覽的景點之一。結合夜市經營超過 50 年
 的 20 家攤商及店家，提供各家招牌小吃的「千歲宴」，並曾多次被
 總統府邀請到府外燴，也成為國慶晚宴的菜色，這是由那個夜市所推
 出的辦桌小吃？

(A)寧夏夜市 　　　　　　　　　(B)士林觀光夜市
(C)逢甲夜市 　　　　　　　　　(D)六合觀光夜市

45.民國 101 年學年度在我國大專以上學校就讀的外籍（含中國大陸、港、澳）學生，其人數多寡的排序，下列何者正確？
(A) 1 中國大陸、2 香港、3 澳門　　(B) 1 馬來西亞、2 澳門、3 香港
(C) 1 香港、2 澳門、3 中國大陸　　(D) 1 澳門、2 馬來西亞、3 香港

46.大陸地區人民欲申請來臺從事個人旅遊觀光活動者，應檢附相關文件，經由交通部觀光局核准之旅行業代申請，下列文件之敘述，何者錯誤？
(A)大陸地區居民身分證、大陸地區所發尚餘六個月以上效期之大陸居民往來臺灣通行證及個人旅遊加簽影本
(B)最近 3 年內曾依規定經許可來臺，且無違規情形者，免附財力證明文件
(C)簡要行程表，不包括緊急聯絡人之相關資訊
(D)已投保旅遊相關保險之證明文件

47.在臺灣頗具知名度的「臺銀」、「臺鹽生技」等商標在大陸遭惡意搶註事件，「臺灣優良農產品 CAS」、「臺灣有機農產品 CAS OR-GANIC」證明商標在中國大陸申請註冊案等，是透過何項協議的協處機制協處成功？
(A)海峽兩岸農產品檢疫檢驗合作協議
(B)海峽兩岸標準計量檢驗認證合作協議
(C)海峽兩岸智慧財產權保護合作協議
(D)海峽兩岸經濟合作架構協議

48.兩岸警方聯手破獲多起跨境詐騙犯罪集團，我方詐欺案件發生數及受害金額大幅降低，是那項協議展現的具體成果？
(A)海峽兩岸投資保障和促進協議
(B)海峽兩岸智慧財產權保護合作協議
(C)海峽兩岸經濟合作架構協議

(D)海峽兩岸共同打擊犯罪及司法互助協議

49.馬總統在其第 2 任總統就職典禮演說中表示，國家安全是中華民國生存的關鍵，並提出確保臺灣安全的鐵三角。下列何者不是前述確保臺灣安全的鐵三角？
(A)以兩岸和解實現臺海和平　　　　　(B)以活路外交拓展國際空間
(C)以國防武力嚇阻外來威脅　　　　　(D)推廣臺灣核心價值硬實力

50.民國 97 年 5 月馬總統就任後，下列何者不是現階段的政府大陸政策？
(A)兩岸政策必須在中華民國憲法架構下，維持臺海「不統、不獨、不武」的現狀
(B)在「九二共識、一中各表」的基礎上，推動兩岸和平發展
(C)依循「先急後緩、先易後難、先政後經」的原則，推動兩岸交流
(D)堅持「對等、尊嚴、互惠」的理念，「以臺灣為主、對人民有利」的協商原則

51.臺灣居民某甲持臺胞證入境香港，不慎遺失臺胞證，趕忙向當地警察機關報案。某甲取得報案證明後，應向下列那個機構申請補發？
(A)香港「臺北經濟文化辦事處」　　　(B)香港「中國旅行社」
(C)香港「香港旅行社」　　　　　　　(D)香港「中華旅行社」

52.18 歲以上大陸地區人民，經許可在臺停留或居留多久時間以上及經過體格檢查、體能測驗合格等證明文件（報考機車駕照者免體能測驗），得報考臺灣普通駕駛執照？
(A) 3 個月　　　　(B) 6 個月　　　　(C) 9 個月　　　　(D) 1 年

53.有關我民間團體申辦邀請大陸地區藝文人士來臺灣演出，下列敘述何者正確？
(A)邀請團體向內政部入出國及移民署提出申請的應備文件，應包括邀請大陸地區藝文人士邀請函影本
(B)邀請團體可於大陸地區藝文人士預定來臺之日 15 天前，向內政部入出國及移民署提出申請

(C)邀請團體向內政部入出國及移民署提出申請，應附立案或登記滿 2 年證明影本

(D)大陸地區藝文人士獲准來臺停留時間，自入境翌日起，不得逾 3 個月，停留期滿得申請延期

54. 9 成以上為活魚型態，外銷中國大陸、香港，尤其在列為海峽兩岸經濟合作架構協議早收清單後，出口中國大陸關稅由原來 10.5%至民國 101 年降為零關稅，銷往中國大陸出口值於民國 100 年已大幅增加為 1.02 億美元。以上敘述指的是那種魚？
(A)虱目魚　　　　(B)秋刀魚　　　　(C)石斑魚　　　　(D)烏魚

55. 大陸人民某甲來臺參訪，在餐廳點了炒土豆絲、燙西蘭花、西紅柿炒雞蛋等三道菜，包含下列何種食材？
(A)花生、綠花椰菜、蕃茄、雞蛋
(B)馬鈴薯、綠花椰菜、柿子、雞蛋
(C)馬鈴薯、綠花椰菜、蕃茄、雞蛋
(D)花生、綠花椰菜、柿子、雞蛋

56. 臺灣地區人民甲欲收養大陸小孩乙，依現行規定，下列敘述何者錯誤？
(A)應適用收養者被收養者設籍地區之規定
(B)須經我方法院裁定認可
(C)甲已有子女，如再收養乙，我方法院不予裁定認可
(D)收養事實，無須經財團法人海峽交流基金會驗證

57. 依現行規定，大陸配偶繼承臺灣地區人民之遺產，下列敘述何者錯誤？
(A)須在繼承開始起 3 年內，以書面向被繼承人住所地之法院為繼承之表示
(B)繼承總額不受新臺幣 200 萬元之限制
(C)經許可依親居留者，得繼承以不動產為標的之遺產
(D)臺灣地區繼承人賴以居住之不動產，大陸配偶不得繼承之

58.大陸地區人民利先生與臺灣地區人民孔女士在大陸人民法院判決離婚，如果孔女士想到臺灣的戶政事務所辦理離婚登記，以下敘述何者正確？
　(A)孔女士所持的大陸人民法院離婚判決，經大陸公證處公證、財團法人海峽交流基金會驗證，再經我方法院認可後，就可以向戶政事務所辦理離婚登記
　(B)對於大陸人民法院的離婚判決，孔女士必須先經大陸海峽兩岸關係協會公證後，再向財團法人海峽交流基金會申請驗證，就可以向戶政事務所辦理離婚登記
　(C)對於大陸人民法院的離婚判決，孔女士必須先向財團法人海峽交流基金會申請做成公證書後，再向大陸人民法院驗證，就可以向戶政事務所辦理離婚登記
　(D)孔女士所持的大陸人民法院離婚判決，只要經財團法人海峽交流基金會驗證後，就可以向戶政事務所辦理離婚登記

59.依臺灣地區與大陸地區人民關係條例第 21 條規定，下列那一類職務大陸地區人民必須在臺灣地區設籍滿 10 年才可以擔任？
　(A)大學研究員　　　　　　　　(B)大學客座教授
　(C)公職候選人　　　　　　　　(D)大學博士後研究

60.大陸地區人民之著作權在臺灣地區受侵害時，可否在臺灣地區提起自訴？
　(A)現行規定並未對大陸地區人民之自訴權利有所限制
　(B)大陸地區人民一律不得提起自訴
　(C)大陸地區人民之自訴權利，以臺灣地區人民得在第三國享有同等訴訟權利者為限
　(D)大陸地區人民之自訴權利，以臺灣地區人民得在大陸地區享有同等訴訟權利者為限

61.臺灣地區人民甲男赴大陸地區經商時，認識大陸女子乙，他打算與乙女在大陸地區結婚，依現行相關規定，甲男應如何辦理？

(A)甲男直接至我方戶政事務所辦理結婚登記

(B)甲男檢附相關證明文件，向大陸婚姻登記管理機關辦理結婚登記

(C)請旅行社代向大陸婚姻登記機關辦理結婚登記

(D)甲男檢附相關證明文件，向大陸公安機關辦理結婚登記

62.大陸地區人民為臺灣地區人民之配偶，經許可在臺灣依親居留者，可否在臺工作？

(A)向行政院勞工委員會申請許可後，得受僱在臺工作

(B)向內政部入出國及移民署申請許可後，得受僱在臺工作

(C)一律不准在臺工作

(D)不須申請許可，可以在臺工作

63.臺灣地區直轄市欲與大陸地區某市長，就推動雙方藝文交流事項，簽署不涉及公權力或政治性問題的合作備忘錄，依臺灣地區與大陸地區人民關係條例相關規定，應由該市政府將合作備忘錄草案，向下列那個機關申請許可？

(A)內政部　　　　　　　　　　(B)行政院大陸委員會

(C)文化部　　　　　　　　　　(D)外交部

64.大陸地區人民得申請就讀臺灣地區大學，不包括下列何者？

(A)公立大學學士班　　　　　　(B)公立大學碩士班

(C)公立大學博士班　　　　　　(D)私立大學博士班

65.使大陸地區人民在臺灣地區從事未經許可或與許可目的不符之活動者，其處罰規定，下列敘述何者正確？

(A)處 6 個月以下有期徒刑、拘役或科或併科新臺幣 10 萬元以下罰金

(B)處 1 年以下有期徒刑、拘役或科或併科新臺幣 50 萬元以下罰金

(C)處新臺幣 10 萬元以上 50 萬元以下罰鍰

(D)處新臺幣 20 萬元以上 100 萬元以下罰鍰

66.依大陸地區出版品電影片錄影節目廣播電視節目進入臺灣地區或在臺灣地區發行銷售製作播映展覽觀摩許可辦法規定，下列敘述何者正確？

(A)許可大陸地區電影片來臺映演的主管機關為國家通訊傳播委員會

(B)許可大陸地區電影片來臺映演的主管機關為行政院大陸委員會

(C)大陸地區電影片經圖書出版公會或協會審查許可，即可在臺灣地區映演

(D)大陸地區電影片經主管機關審查許可，並改用正體字後，才可在臺灣地區映演

67.大陸地區人民為臺灣地區人民之配偶，經許可在臺灣地區長期居留必須連續滿幾年且每年居住逾 183 日，才可以申請在臺定居？
(A) 1 年　　　　　(B) 2 年　　　　　(C) 3 年　　　　　(D) 4 年

68.依臺灣地區與大陸地區人民關係條例第 23 條規定，下列敘述何者符合現況？
(A)大陸地區大學已可以來臺灣地區進行招生宣傳
(B)大陸地區港澳臺招生辦公室已可以來臺灣地區進行招生宣傳
(C)臺灣地區教育仲介機構可以為大陸地區大學進行招生宣傳
(D)因教育部尚未訂定許可辦法，尚不得為大陸地區大學在臺灣地區進行招生宣傳

69.臺灣地區人民甲男和大陸地區人民乙女結婚後，在大陸地區生了一個兒子丙，丙在大陸辦理戶籍登記，依現行相關規定，下列敘述何者正確？
(A)丙一出生即是臺灣地區人民
(B)丙是大陸地區人民，12 歲之前可申請來臺定居
(C)丙同時兼具臺灣地區人民及大陸地區人民雙重身分
(D)丙是大陸地區人民，12 歲以後可申請來臺定居

70.大陸地區人民申請來臺觀光，有下列那一種情形之一者，主管機關得不予許可；已許可者，得撤銷或廢止其許可，並註銷其入出境許可證？
(A) 5 年前曾有違反公共秩序或善良風俗之行為者
(B) 6 年前曾來臺觀光而有脫團自行旅遊者

(C) 7 年前曾未經許可入境者

(D)為了能來臺觀光，申請資料有所隱匿者

71. 王小明為役男，出境後護照效期屆滿，但不符護照條例施行細則第 24
條第 2 項得予換發護照之規定，駐外館處得發給多久效期之護照，以
供持憑返國？
(A) 6 個月 　　　　(B) 1 年 　　　　(C) 1 年 6 個月 　　　　(D) 2 年

72. 為統籌入出國管理，確保國家安全，保障人權；規範移民事務，落實
移民輔導所制定之入出國及移民法，其主管機關為何？
(A)外交部 　　　　　　　　　　(B)內政部
(C)法務部 　　　　　　　　　　(D)行政院大陸委員會

73. 動植物檢疫物來自禁止輸入疫區或經前述疫區轉換運輸工具而不符規
定者，應予以下列何種處置？
(A)退運或銷燬 　　　(B)檢疫處理 　　　(C)消毒後放行 　　　(D)放行

74. 研發替代役役男於第一階段服役期間申請出境，具下列何種情事始得
申請？
(A)探親 　　　　　　　　　　(B)探病
(C)結婚 　　　　　　　　　　(D)因特殊事由必須本人親自處理

75. 旅行業辦理大陸地區人民來臺從事觀光活動業務注意事項及作業流程
第 5 點規定，團員如有不適、感染傳染病或疑似傳染病時，旅行業及
導遊人員除協助送醫外，並應立即通報那些機關？
(A)當地移民署服務站與行政院大陸委員會
(B)當地縣市政府觀光主管機關與財團法人海峽交流基金會
(C)當地縣市政府衛生主管機關與交通部觀光局
(D)當地縣市政府環保主管機關與行政院衛生署

76. 原有戶籍國民具僑民身分之役齡男子，自下列何種情況之翌日起，屆
滿 1 年時，依法辦理徵兵處理？
(A)返回國內 　　　(B)遷入登記 　　　(C)恢復健保 　　　(D)國內就業

77.駐外館處簽發之居留簽證為幾次入境？
(A)單次
(B)多次
(C)單次及多次
(D)不得持憑入境

78.外幣收兌處每筆收兌外幣金額限制為何？
(A)每筆等值 5 千美元
(B)每筆等值 1 萬美元
(C)每筆等值 2 萬美元
(D)無收兌金額限制

79.阿明赴大陸經商多年，突然家有急事須立即返臺，但發現護照已過期，一時情急之下，便自行僱用漁船未經證照查驗入國，依據入出國及移民法，阿明將面臨何種處分？
(A)處新臺幣 1 萬元以下罰鍰
(B)處新臺幣 5 萬元以下罰鍰
(C)處新臺幣 1 萬元以上 5 萬元以下罰鍰
(D)處新臺幣 2 萬元以上 10 萬元以下罰鍰

80.國內金融機構辦理人民幣現鈔買賣之匯率，係如何決定？
(A)由臺灣地區中央銀行決定
(B)由大陸地區中國人民銀行決定
(C)由臺灣地區中央銀行及大陸地區中國人民銀行協商決定
(D)由辦理人民幣現鈔買賣業務之金融機構自行決定

102 年華語導遊人員 導遊實務（二）試題解答：

1. D	2. C	3. D	4. D	5. D
6. B	7. D	8. B	9. D	10. C
11. D	12. C 或 D	13. D	14. D	15. C
16. D	17. C	18. B	19. C	20.一律給分
21. B	22. D	23. B	24. C	25. A
26. D	27. C	28. B	29. D	30. C
31. D	32. A	33. D	34. A	35. A
36. C	37. D	38. C	39. C	40. B
41. D	42. C	43. C	44. A	45. B
46. C	47. C	48. D	49. D	50. C
51. B	52. D	53. A	54. C	55. C
56. D	57. C	58. A	59. C	60. D
61. B	62. D	63. C	64. A	65. D
66. D	67. B	68. D	69. B	70. D
71. B	72. B	73. A	74. B	75. C
76. A	77. A	78. B	79. C	80. D

（本試題解答，以考選部最近公佈為準確。http://wwwc.moex.gov.tw）

【102 年外語導遊人員 導遊實務㈡試題】

■ **單一選擇題**（每題 1.25 分，共 80 題，考試時間為 1 小時）。

1. 王小明的家就在東部海岸國家風景區範圍內，最近他父親想將老家的舊平房打掉，原地改建成色彩鮮豔華麗的三層樓高級洋房，小明跟他父親說：「爸爸，這要向國家風景區管理處先申請看可不可以啦！」他父親說：「不必吧，建築執照是向縣政府申請，又不是管理處。」有關上述議題你認為下列敘述何者正確？
 (A)不論翻修後建築物之造形、構造、色彩等，小明的父親只要直接按照建築法向縣政府申請就可以
 (B)在縣政府核准及全部完工之後，為維持國家風景特定區之美觀，再就該建築物之造形、構造、色彩等向管理處申請國家風景區建築執照
 (C)為維持國家風景特定區之美觀，區內建築物之造形、構造、色彩等，國家風景區管理處得實施規劃限制
 (D)為維護人民居住自由權，區內建築物之造形、構造、色彩等，國家風景區管理處不得實施規劃限制

2. 甲、乙、丙、丁四位同學在課堂上討論有關導遊人員及領隊人員資格取得之規定，下列是四位同學各自表述的內容，老師聽完後說：「有一位同學說錯了」，請問是那一位呢？
 (A)甲說：「應經考試主管機關或其委託之有關機關考試及訓練合格。」
 (B)乙說：「應經觀光主管機關或其委託之有關機關考試及訓練合格。」

(C)丙說：「應經中央主管機關發給執業證，並受政府機關、團體之臨時招請，始得執行業務。」
(D)丁說：「應經中央主管機關發給執業證，並受旅行業僱用，始得執行業務。」

3. 旅行業經理人攸關旅行業信用與業績，以及旅遊市場秩序的維護，角色極為重要。請問依據發展觀光條例有關規定，下列有關旅行業經理人規定之敘述何者錯誤？
(A)應經中央主管機關或其委託之有關機關團體訓練合格，領取結業證書後，始得充任
(B)連續 3 年未在旅行業任職者，應重新參加訓練合格後，始得受僱為經理人
(C)不得兼任其他旅行業之經理人，並不得自營或為他人兼營旅行業
(D)應經考試主管機關考試及訓練合格，領取執業證後，始得充任

4. 依發展觀光條例之規定，得向何人收取機場服務費？
(A)出境航空旅客　　　　　　　　(B)入境航空旅客
(C)出入境航空旅客　　　　　　　(D)出入境之外籍旅客

5. 依據旅行業管理規則之規定，下列敘述何者錯誤？
(A)甲種旅行業得自行組團安排旅客出國觀光旅遊
(B)乙種旅行業得招攬本國觀光旅客國內旅遊
(C)綜合旅行業得委託乙種旅行業代為招攬旅客國內旅遊
(D)非旅行業者不得代售日常生活所需國內航空運輸業之客票

6. 依旅行業管理規則之規定，下列敘述何者正確？
(A)綜合旅行業經理人不得少於 4 人負責監督管理業務
(B)甲種旅行業經理人不得少於 2 人負責監督管理業務
(C)乙種旅行業無需設置經理人
(D)旅行業應設置 1 人以上經理人負責監督管理業務

7. 依發展觀光條例之規定，公司組織之觀光產業積極參與國際觀光宣傳推廣，下列何種支出不得抵減應納之營利事業所得稅？
(A)配合政府參與國際宣傳推廣之費用
(B)配合政府參與兩岸觀光旅遊業務觀摩考察之費用
(C)配合政府參加國際觀光組織及旅遊展覽之費用
(D)配合政府推廣會議旅遊之費用

8. 旅行業經營旅行業務，依旅行業管理規則之規定，不須要簽訂契約者為何？
(A)僱用導遊人員執行接待觀光旅客旅遊時
(B)僱用領隊人員執行接待觀光旅客旅遊時
(C)辦理團體旅遊時與個別參團旅客
(D)向觀光主管機關申請籌設旅行社時

9. 外籍旅客來臺消費購買特定貨物，且達一定金額以上，並於一定時間內攜帶出口者，得於限期內申辦退稅，其法源依據為何？
(A)關稅法 (B)發展觀光條例
(C)貨物稅條例 (D)所得稅法

10. 小張假日到北海岸石門海濱停車場設攤賣咖啡，造成堵塞及髒亂，有礙觀瞻。依發展觀光條例之規定，該區目的事業主管機關可以對小張為下列何項處罰？
(A)處新臺幣 3 千元以上 1 萬 5 千元以下罰鍰
(B)處新臺幣 5 千元以上 2 萬 5 千元以下罰鍰
(C)處新臺幣 6 千元以上 3 萬元以下罰鍰
(D)處新臺幣 1 萬元以上 5 萬元以下罰鍰

11. 損壞觀光地區或風景特定區之名勝、自然資源或觀光設施者，有關目的事業主管機關得處行為人新臺幣 50 萬元以下罰鍰，並責令回復原狀或償還修復費用。其無法回復原狀者，該管目的事業主管機關對行為人最高可處新臺幣多少罰鍰？
(A) 100 萬元 (B) 300 萬元 (C) 500 萬元 (D) 600 萬元

12. 具有大自然之優美景觀、生態、文化與人文觀光價值之地區,依據發展觀光條例之規定,應規劃建設為下列何項,由各該管目的事業主管機關嚴加維護,禁止破壞?
（A）休閒農業區　　　（B）觀光地區　　　（C）森林遊樂區　　　（D）國家公園

13. 依旅行業管理規則之規定,旅行業經核准按規定金額十分之一繳納保證金後,有下列何種情況即應繳足保證金?
（A）違反旅行業管理規定受交通部觀光局處罰新臺幣 9 萬元以上者
（B）發生旅遊糾紛遭投訴者
（C）喪失當地旅行商業同業公會之會員資格
（D）喪失中央主管機關認可之觀光公益法人之會員資格

14. 王大雄參加旅行業經理人訓練,因缺課之故遭退訓。依據旅行業管理規則之規定,王大雄經退訓後至少須經多久,始得參加訓練?
（A）3 年　　　　　（B）2 年　　　　　（C）1 年　　　　　（D）沒有限制

15. 依旅行業管理規則之規定,旅行業辦理下列何種業務不須要投保責任保險?
（A）團體旅遊　　　　　　　　（B）個別旅客旅遊
（C）接待大陸地區個別旅客旅遊　　（D）代訂機票及酒店

16. 有關外國旅行業在我國設立分公司之規定,下列敘述何者正確?
（A）外國旅行業在中華民國設立分公司,無須繳交保證金
（B）外國旅行業未在中華民國設立分公司,得委託國內綜合旅行業、甲種旅行業辦理連絡、推廣、報價等事務後,對外營業
（C）外國旅行業委託國內綜合旅行業或甲種旅行業辦理連絡、推廣、報價等事務,無須交通部觀光局核准
（D）外國旅行業之代表人不得同時受僱於國內旅行業

17. 依旅行業管理規則之規定,旅行業接待或引導國外、香港、澳門或大陸地區觀光旅客旅遊時,下列敘述何者正確?
（A）無論旅客使用何種語言,只要指派領有導遊證人員即可執行導遊業務

(B)接待或引導非使用華語之國外觀光旅客旅遊，得指派或僱用華語導遊人員執行導遊業務

(C)旅行業得指派或僱用領團人員執行導遊業務

(D)旅行業得指派或僱用領有外語導遊人員執業證之人員執行大陸地區來臺觀光旅客導遊業務

18.旅行業辦理旅遊時，該旅行業及其所派遣之隨團服務人員，應遵守之規定中，下列何者錯誤？
(A)可以不幫旅客保管證照，但因必要事項而執有旅客證照時，應妥慎保管
(B)不得以任何理由變更旅程
(C)包租遊覽車者，應依交通部觀光局頒訂之檢查紀錄表填列查核駕駛人之持照條件及駕駛精神狀態等事項
(D)包租遊覽車者，以搭載所屬觀光團體旅客為限，沿途不得搭載其他旅客

19.大仁畢業於某科技大學觀光事業系，立志投身旅遊業一展長才，大仁應擔任旅行業專任職員至少多久時間，才具備參加旅行業經理人訓練資格？
(A) 6 年　　　　　(B) 5 年　　　　　(C) 4 年　　　　　(D) 3 年

20.陳大春擬於高雄市經營綜合旅行業，並同時在臺中市及新北市設立分公司，依據旅行業管理規則之規定，其實收資本總額至少須為新臺幣多少元？
(A) 3,500 萬元　　　　　　　　(B) 3,000 萬元
(C) 2,500 萬元　　　　　　　　(D) 2,800 萬元

21.依旅行業管理規則之規定，旅行業經核准籌設後，除經核准辦妥延期外，應於多久時間內依法辦妥公司設立登記？
(A) 1 個月　　　　(B) 2 個月　　　　(C) 3 個月　　　　(D) 6 個月

22.交通部觀光局輔導臺灣觀光業者針對日本 311 地震那些地區災民規劃 「臺灣希望之旅」活動？①福島 ②宮城 ③千葉 ④岩手

(A)①②③ (B)②③④ (C)①③④ (D)①②④

23.我國為開發穆斯林國際觀光市場，輔導欲接待穆斯林旅客之餐廳取得 下列何種認證，以便旅行業包裝及推廣旅遊產品？

(A) Halal (B) Ahlal (C) Malal (D) Mhlal

24.交通部觀光局於民國 101 年推動之臺灣自行車節系列活動，以下列何 項為活動主軸？

(A)國際公路邀請賽

(B)百年榮耀輪轉花東自行車挑戰賽

(C)二鐵共乘遊東臺灣

(D)自行車登山王挑戰

25.八田與一紀念館屬於那一國家風景區之新景點？

(A)茂林國家風景區 (B)北觀國家風景區

(C)西拉雅國家風景區 (D)參山國家風景區

26.依據交通部觀光局發布資料，民國 101 年我國之出國人次為多少？

(A) 850 餘萬 (B) 950 餘萬

(C) 990 餘萬 (D) 1,020 餘萬

27.交通部觀光局目前在美國下列那幾個城市設有推廣辦事處？

(A)紐約、芝加哥、洛杉磯 (B)華盛頓特區、紐約、洛杉磯

(C)芝加哥、紐約、舊金山 (D)紐約、舊金山、洛杉磯

28.根據交通部觀光局國際光點網頁，下列何者不屬於「不分區光點」？

(A)美濃客家工藝 (B)南澳自然好田

(C)埔里山水好紙 (D)馬祖聚落古厝

29.下列有關導遊人員訓練的規定何者錯誤？

(A)導遊人員訓練分職前訓練及在職訓練兩種

(B)經導遊人員考試及格者，應參加交通部觀光局或其委託之有關機關、團體舉辦之職前訓練合格，領取結業證書後，始得請領執業證，執行導遊業務

(C)經華語導遊人員考試及訓練合格後，參加外語導遊人員考試及格者，應再參加外語導遊人員職前訓練

(D)外語導遊人員，經其他外語導遊人員考試及格者，免再參加職前訓練

30.下列有關導遊人員執行業務的敘述何者錯誤？
(A)導遊人員執業證分外語導遊人員執業證及華語導遊人員執業證兩種
(B)領取導遊人員執業證者，應依其執業證登載語言別，執行接待或引導使用相同語言之來本國觀光旅客旅遊業務
(C)領取外語導遊人員執業證者，並得執行接待或引導大陸、香港、澳門地區觀光旅客旅遊業務
(D)領取華語導遊人員執業證者，得執行接待或引導大陸、香港、澳門地區觀光旅客，但不得執行接待或引導使用華語之國外觀光旅客旅遊業務

31.外語導遊人員接待馬來西亞來臺觀光團，執行導遊業務時，下列那些行為不得為之？①誘導旅客採購阿里山高山茶收受回扣　②向旅客兜售鳳梨酥　③介紹自費行程　④以新臺幣與旅客兌換馬幣
(A)①③④　　　　(B)①②③　　　　(C)①②④　　　　(D)②③④

32.綜合旅行業接待引導國外、香港、澳門或大陸地區觀光旅客旅遊時，依旅行業管理規則之規定，下列敘述何者正確？①應依來臺觀光旅客使用語言，指派或僱用領有外語或華語導遊人員執業證之人員執行導遊業務　②發生緊急事故時，應為迅速、妥適之處理，除有其他特別規定外，最遲應於事故發生後 12 小時內向交通部觀光局報備，並依緊急事故之發展及處理情形為通報　③僱用導遊人員執行接待或引導觀光旅客旅遊業務，應簽訂契約並給付報酬，不得以小費、購物佣金或其他名目抵替之　④對指派或僱用之導遊人員應嚴加督導與管理，不得允許其為非旅行業執行導遊業務

(A)①②③　　　　(B)①②④　　　　(C)①③④　　　　(D)②③④

33.有關警察人員對觀光旅館或旅館執行臨檢，下列敘述何者正確？
 (A)警察人員無正當理由均可對住宿旅客進行臨檢，進入旅客住宿之客房
 (B)警察人員對觀光旅館及旅館營業場所實施臨檢時，應會同現場值班人員行之
 (C)警察人員對觀光旅館及旅館營業場所實施臨檢時，導遊人員得要求旅客不予理會
 (D)旅館業可依導遊人員要求拒絕警察人員對觀光旅館及旅館營業場所實施臨檢

34.旅館業應依旅館業管理規則之規定投保責任保險，下列有關保險範圍及最低投保金額之敘述，何者錯誤？
 (A)每一個人身體傷亡：新臺幣2百萬元
 (B)每一事故身體傷亡：新臺幣1千萬元
 (C)每一事故財產損失：新臺幣2百萬元
 (D)保險期間總保險金額：新臺幣3千萬元

35.依旅館業管理規則之規定，除主管機關對旅館業之經營管理、營業設施實施定期或不定期檢查外，下列何者為各有關主管機關逕依主管法令對旅館業實施檢查之項目？①消防安全設備　②營運績效　③建築管理與防火避難設施　④服務品質　⑤營業衛生
 (A)①②③　　　　(B)①②④　　　　(C)①③⑤　　　　(D)②④⑤

36.臺北市某觀光旅館經評鑑為五星級，請問該旅館等級區分標識是下列何者發給？
 (A)臺北市政府觀光傳播局
 (B)臺北市旅館業商業同業公會
 (C)交通部觀光局
 (D)中華民國旅館業商業同業公會全國聯合會

37. 赴美國留學的大陸地區人民欲申請來臺灣觀光，依規定由何人提出申請？
　　(A)由駐外館處代為申請
　　(B)由美國相關旅行業代為申請
　　(C)該大陸地區人民可檢附規定之文件直接寄送內政部入出國及移民署申請
　　(D)該大陸地區人民可檢附規定之文件送駐外館處審查後交由交通部觀光局核准之旅行業代為申請

38. 大陸地區人民經許可來臺觀光，於抵達機場、港口時，內政部入出國及移民署應查驗入出境許可證及相關文件，有下列那一種情形之一者，得禁止其入境；並廢止其許可及註銷其入出境許可證？
　　(A)攜帶大陸地區所發尚餘 7 個月效期之大陸居民往來臺灣通行證
　　(B)患有遺傳性疾病
　　(C)持用變造之證照
　　(D)經許可來臺個人旅遊，已備妥回程機票

39. 大陸地區人民如欲申請來臺從事個人旅遊觀光，下列情形何者不符申請規定？
　　(A)年滿 18 歲以上在學學生
　　(B)年滿 20 歲，且持有銀行核發普通卡
　　(C)年滿 20 歲，且年工資所得相當新臺幣 50 萬元以上
　　(D)年滿 20 歲，且有相當新臺幣 20 萬元以上存款

40. 旅行業辦理大陸地區旅客來臺觀光業務，應依法令規定之組團方式及每團人數限制，如有違反，交通部觀光局之處分下列何者錯誤？
　　(A)旅行業每違規 1 次，由交通部觀光局記點 1 點
　　(B)交通部觀光局記點，每 6 個月計算 1 次
　　(C)累計 4 點者，交通部觀光局停止旅行業辦理大陸地區旅客來臺觀光業務 1 個月
　　(D)累計 5 點者，交通部觀光局停止旅行業辦理大陸地區旅客來臺觀光業務 3 個月

41. 大陸地區人民來臺個人旅遊如有逾期停留者，下列說明何者正確？
 (A)辦理該業務之旅行業應於逾期停留之日起 3 日內協尋
 (B)屆協尋期未尋獲者，交通部觀光局停止該旅行業辦理大陸旅客個人
 旅遊業務 2 個月
 (C)辦理該業務之旅行業得以書面表示每 1 人扣繳保證金新臺幣 10 萬元
 (D)交通部觀光局扣繳保證金後，必要時得停止該旅行業辦理大陸旅客
 個人旅遊業務 1 個月

42. 中國大陸在 1990 年代中開始策劃和實行改造高等教育的政策。其目
 的在面對 21 世紀時，將高等學校系統化，許多過去其他部門管轄的
 高等院校被納入教育部的管轄範圍，許多高校被合併，從全中國大陸
 各地挑選出約 100 個高等學校被設立為重點高校，這些學校在資金中
 獲得優先對待。此一教育工程名稱為何？
 (A) 985 工程　　　　(B) 211 工程　　　　(C) 210 工程　　　　(D) 990 工程

43. 依據海峽兩岸投資保障和促進協議人身自由與安全保障共識，兩岸雙
 方將依據各自規定，對另一方投資人及相關人員，自限制人身自由時
 起幾小時內通知？同時依據「海峽兩岸共同打擊犯罪及司法互助協
 議」建立的聯繫機制，及時通報對方指定的業務主管部門，並且應儘
 量縮短通報的時間。
 (A) 8 小時　　　　(B) 12 小時　　　　(C) 24 小時　　　　(D) 36 小時

44. 西元 2011 年 3 月中國大陸第 11 屆「全國人大」、「全國政協」4 次
 會議審議通過的「國民經濟和社會發展規劃綱要」，該綱要稱之為？
 (A)第十一個五年規劃綱要（簡稱「十一五規劃綱要」）
 (B)第十二個五年規劃綱要（簡稱「十二五規劃綱要」）
 (C)第十三個五年規劃綱要（簡稱「十三五規劃綱要」）
 (D)第十四個五年規劃綱要（簡稱「十四五規劃綱要」）

45. 整體而言，中國大陸近年來的經濟成長迅速，但也產生了下列那些負
 面效應？①資源過度消耗　②三農問題　③社會貧富差距過大　④政
 黨競爭激烈

(A)①③④　　　　　(B)①②④　　　　　(C)②③④　　　　　(D)①②③

46.中國共產黨西元 2012 年舉行第 18 次全國代表大會（簡稱 18 大），
進行權力交替。目前中共全國代表大會每幾年舉行一次？
(A) 3 年　　　　　(B) 4 年　　　　　(C) 5 年　　　　　(D) 6 年

47.針對近年來兩岸互動往來及簽署的各項協議成果，以下敘述何者錯
誤？
(A)茶葉出口大陸原本要課 15%的關稅，因為列為 ECFA 早收項目，到
民國 101 年元旦開始已降為零關稅
(B)兩岸智慧財產權保護合作協議，協助臺灣鳳梨取得大陸植物品種權
(C)活石斑魚要賣到大陸市場，兩岸直航、活魚運搬船等措施實施後，
運輸時間縮短、成本降低
(D)兩岸智慧財產權保護合作協議可有效防止北埔膨風茶優質商標在大
陸被仿冒

48.民國 102 年元旦，馬總統在談話中指出，盼望與中國大陸新領導人習
近平先生，在鞏固何項基礎上，持續推動兩岸和平發展，全面擴大與
深化兩岸交流？
(A)一中共表　　　　　　　　　　(B)九二精神
(C)九二共識、一中各表　　　　　(D)一國兩區

49.兩岸簽署之「海峽兩岸投資保障和促進協議」，是下列那一個協議的
後續協議？
(A)海峽兩岸共同打擊犯罪及司法互助協議
(B)海峽兩岸金融合作協議
(C)海峽兩岸智慧財產權保護合作協議
(D)海峽兩岸經濟合作架構協議

50.有關申辦大陸地區古物來臺展覽，下列敘述何者正確？
(A)大陸地區古物可在百貨公司專櫃展區陳列
(B)大陸地區古物在臺展出期間可從事該古物買賣行為
(C)大陸地區古物在臺展出須行政院大陸委員會同意

(D)邀請單位應於大陸地區古物展覽開始前 2 個月向文化部提出申請

51.建立溝通平台，及時解決通關問題，維護臺商權益；進行 AEO（優質企業）兩岸相互認證、應用無線射頻識別技術（RFID）之交流及建立電子資訊交換系統等技術合作以便捷貨物通關，降低業者營運成本；合作打擊走私，維護國民健康及社會經貿安全等。這是指那項協議簽署後的效益？
(A)海峽兩岸經濟合作架構協議
(B)海峽兩岸海關合作協議
(C)海峽兩岸共同打擊犯罪及司法互助協議
(D)海峽兩岸農產品檢疫檢驗合作協議

52.大陸地區觀光客甲來臺，走斑馬線過馬路時，被臺灣地區人民乙騎機車撞倒受傷，甲在臺向乙主張侵權行為損害賠償時，應適用下列何種法律？
(A)民法 　　　　　　　　　　(B)大陸地區民法通則
(C)涉外民事法律適用法 　　　(D)大陸地區合同法

53.自開放陸客來臺觀光後，因野柳地質公園有女王頭等特殊的地質景觀，深受大陸遊客喜愛，來訪人數大幅成長。且在民國 101 年 11 月 13 日獲得行政院環境保護署環境教育場域認證，也是第一個通過認證的國家風景區，更是全國唯一具有地質、海洋生態、海洋人文特色之環境教育場域。野柳地質公園位於那一個國家風景區？
(A)東北角暨宜蘭海洋國家風景區
(B)東北角及觀音山國家風景區
(C)北海岸暨宜蘭海洋國家風景區
(D)北海岸及觀音山國家風景區

54.自民國 100 年 6 月 28 日開放陸客自由行以來，自由行亦為大陸地區人民家庭旅遊選擇方式之一，下列敘述何者錯誤？
(A)隨同申請來臺自由行的直系血親或配偶，得隨著主要申請人同時入境及延後入境

(B)隨同申請來臺自由行的直系血親或配偶入境之後，遇有緊急狀況，
　須提早出境時，透過臺灣地區旅行社通報內政部入出國及移民署
　後，即可先行離境

(C)如隨同申請來臺自由行的直系血親或配偶提早出境，主要申請人仍
　可以繼續留在臺灣自由行

(D)主要申請人遇有緊急狀況須提早出境時，隨同申請來臺自由行的直
　系血親或配偶可以選擇繼續留在臺灣自由行

55.中國大陸習稱的「西蘭花」是指什麼？
　(A)西洋芹　　　　　(B)綠花椰菜　　　　(C)芥藍　　　　　(D)蝴蝶蘭

56.針對兩岸互動局勢，以下敘述何者錯誤？
　(A)從民國 97 年 6 月兩岸兩會恢復制度化協商，迄今的兩岸協商仍無
　　法以「官員對官員」、「機制對機制」方式進行
　(B)政府向來秉持「以臺灣為主、對人民有利」的原則推動大陸政策，
　　在「九二共識」的基礎上擱置主權爭議
　(C)政府大陸政策的根本精神在於保護民眾福祉，同時捍衛國家主權，
　　維持海峽兩岸的和平
　(D)臺灣有自己的民主選舉制度，主權在大家手中，面對兩岸交流，政
　　府堅定捍衛民眾利益與福祉，民眾無須擔心臺灣主權因此流失

57.為擴大「小三通」自由行的政策效果，民國 101 年 8 月 28 日起除原
　已開放福建的 9 個城市外，還擴大增加 3 個省份，共 4 個省份 20 個
　城市的民眾可到金馬澎地區小三通自由行。下列何者不是擴大開放的
　省份？
　(A)浙江省　　　　　(B)廣東省　　　　　(C)海南省　　　　　(D)江西省

58.張翠山於民國 38 年隨政府播遷來臺，大陸地區遺有一子張無忌，而
　張翠山來臺後又與殷素素女士結婚，育有一子張有忌。民國 90 年 7 月
　15 日張無忌來臺，與其父再度重逢，張翠山欣見愛兒，過度激動，不
　幸於隔日過世，在臺灣地區留下新臺幣 600 萬元存款與房屋一棟（價
　值新臺幣 900 萬元）。以下有關繼承的相關規定，何者正確？

(A)由於張無忌當然完全繼承張翠山在臺灣地區的所有遺產，所以當張無忌於民國 100 年向行政院大陸委員會提出繼承的意思表示，完全符合臺灣地區的法律規定

(B)因為張翠山與殷素素結婚，而且在臺灣有了兒子張有忌，因此，只要殷素素及張有忌以書面提出異議，張無忌就無法繼承張翠山在臺灣地區的任何遺產

(C)因為臺灣地區與大陸地區人民關係條例有特別規定，所以張無忌必須在民國 95 年 1 月 1 日以前，向行政院大陸委員會提出繼承的意思表示，這樣就能繼承張翠山在臺灣地區的所有遺產

(D)張無忌雖然能繼承張翠山在臺灣地區的部分遺產，但必須在張翠山過世之日起 3 年內，向張翠山生前住所地的法院以書面為繼承的表示

59. 承上題，針對張翠山遺留下來的房子，殷素素母子主張是其 2 人賴以居住的，所以有關張翠山在臺灣地區的遺產分配，以下何者正確？
(A)依法應由殷素素、張有忌、張無忌 3 人各分得新臺幣 200 萬元，不動產則由 3 人共同繼承
(B)依法應由殷素素、張有忌繼承該不動產。張無忌僅能分得現金新臺幣 200 萬元
(C)依法應將該房屋價額計入遺產總額後，張無忌可分得現金新臺幣 500 萬元
(D)依法可由張無忌 1 人繼承該房屋，再由張無忌補足差額，讓殷素素母子 2 人各分得新臺幣 500 萬元

60. 依臺灣地區與大陸地區人民關係條例之規定，臺灣地區與大陸地區人民結婚，其結婚之效力如何認定？
(A)依臺灣地區之法律 　　　　　(B)依大陸地區之法律
(C)依結婚行為地之規定 　　　　(D)依當事人住所地之規定

61. 依臺灣地區與大陸地區人民關係條例第 6 條之規定：為處理臺灣地區與大陸地區人民往來有關之事務，行政院得依何種原則，許可大陸地區之法人、團體或其他機構在臺灣地區設立分支機構？

(A)公正　　　　　　(B)嚴明　　　　　(C)對等　　　　　(D)便利

62. 依臺灣地區與大陸地區人民關係條例之規定，主管機關實施那三件事前，應經立法院決議？
(A)直接通商，直接通航及直接通水
(B)直接通商，直接通航及直接通郵
(C)直接通商，直接通航及大陸地區人民進入臺灣地區工作
(D)直接通商，直接通郵及大陸地區人民進入臺灣地區工作

63. 依臺灣地區與大陸地區人民關係條例有關大陸地區人民之規定，於大陸地區人民旅居國外者，仍然有所適用。但不含旅居國外幾年以上，且已取得當地國籍者？
(A) 1 年　　　　(B) 2 年　　　　(C) 3 年　　　　(D) 4 年

64. 大陸船舶未經許可進入臺灣地區限制或禁止水域，依現行規定，主管機關處置方式，下列何者錯誤？
(A)主管機關得逕予驅離
(B)主管機關得強制驅離
(C)若從事漁撈，得扣留船舶、物品
(D)不經扣留，得逕沒入船舶

65. 臺灣地區各級地方政府機關可否與大陸地區地方機關締結聯盟？
(A)須經內政部會商行政院大陸委員會，報請總統同意
(B)須經內政部會商行政院大陸委員會，報請行政院同意
(C)須經行政院大陸委員會同意
(D)須經立法院同意

66. 大陸地區資金進出臺灣地區之管理及處罰，準用那一種法律的相關規定處理？
(A)外國人投資條例　　　　　　(B)銀行法
(C)管理外匯條例　　　　　　　(D)公司法

67.兩岸自民國 98 年起恢復財團法人海峽交流基金會與海峽兩岸關係協
會間的制度化協商，針對兩岸間簽署協議事項，下列敘述何者正確？
(A)海峽兩岸空運協議的內容，因為涉及法律修正，所以行政院於民國
97 年 11 月 6 日核定後，係函送立法院審議
(B)海峽兩岸經濟合作架構協議的內容，因為不涉及法律修正或無須另
以法律定之，所以行政院於民國 99 年 7 月 1 日核定後，係函送立
法院備查
(C)海峽兩岸共同打擊犯罪及司法互助協議的內容，因為不涉及法律修
正或無須另以法律定之，所以行政院於民國 98 年 4 月 30 日核定
後，係函送立法院備查
(D)海峽兩岸醫藥衛生合作協議的內容，因為不涉及法律修正或無須另
以法律定之，所以行政院於民國 99 年 12 月 23 日核定後，係函送
立法院審議

68.依臺灣地區與大陸地區人民關係條例第 4 條第 3 項或第 4 條之 2 第 2
項，受委託簽署協議之機構、民間團體或其他具公益性質之法人，應
將協議草案報經委託機關陳報何機關同意，始得簽署？
(A)立法院　　　　　　　　　　　(B)司法院
(C)行政院大陸委員會　　　　　　(D)行政院

69.王小明為在臺設有戶籍國民，其配偶張小美為在海外之大陸地區人
民，若張小美符合申請普通護照之規定，主管機關核發其護照之效期
最長為多久？
(A) 1 年　　　　(B) 2 年　　　　(C) 3 年　　　　(D) 5 年

70.外國人於停留期限屆滿前，有繼續停留之必要時，應於停留期限屆滿
前幾日內，向內政部入出國及移民署提出延期停留申請？
(A) 15 日　　　　(B) 30 日　　　　(C) 45 日　　　　(D) 60 日

71.外國人在我國境內逾期停留之處分規定，下列何者錯誤？
(A)申請簽證時得拒發簽證　　　　(B)強制驅逐出國
(C)註銷護照　　　　　　　　　　(D)罰鍰

72. 在臺原有戶籍兼有雙重國籍之役男，持外國護照入境，有關其兵役徵集，下列敘述何者錯誤？
(A)依法仍應徵兵處理
(B)具外國人身分，不必接受徵兵處理
(C)應限制其出境至履行兵役義務時止
(D)具歸國僑民身分者，適用有關歸國僑民之規定

73. 入境旅客攜帶自用大陸地區物品，其中干貝、鮑魚干、燕窩及魚翅等各限量多少公斤？
(A) 6 公斤　　　(B) 2 公斤　　　(C) 1.2 公斤　　　(D) 1 公斤

74. 旅客攜帶下列何種動物產品，入境時無須申請檢疫？
(A)肉乾　　　(B)生蛋　　　(C)保久乳　　　(D)動物疫苗

75. 日本國民以免簽證入境，護照所餘效期應在多久以上？
(A)尚有效期即可　(B) 3 個月　　(C) 6 個月　　(D) 1 年

76. 下列何者屬於蟲媒傳染病？
(A)結核病　　　(B)登革熱　　　(C)白喉　　　(D)百日咳

77. 出境旅客個人使用可攜式電子裝置（如手機、相機）之備用鋰（離子）電池上飛機之規定為何？
(A)不可置於託運行李　　　　　(B)不可置於手提行李
(C)不可隨身攜帶　　　　　　　(D)不允許帶上航機

78. 香港居民來臺觀光後欲離臺，應備何種證件，經查驗後出境？
(A)香港特區護照
(B)有效之入境許可證件
(C)香港特區護照及有效之入境許可證件
(D)香港特區護照及出國登記表

79. 年滿 20 歲之外國人如領有臺灣地區居留證且證載有效期限 1 年以上者，有關其辦理新臺幣結匯申報事宜，下列敘述何者正確？
(A)相關結匯申報事宜，比照非居住民辦理

(B)須親自辦理結匯申報事宜，不得委託他人代為辦理

(C)每年累積得逕向銀行業辦理結購 5 百萬美元

(D)每筆結購金額超過 10 萬美元者，應經中央銀行核准

80.旅客出、入國境，同一人於同日單一航次，攜帶有價證券之總面額超過等值多少美元，即應向海關申報登記？

(A) 3 千美元　　　　(B) 5 千美元　　　　(C) 8 千美元　　　　(D) 1 萬美元

Note

102 年外語導遊人員 導遊實務（二）試題解答：

1. C	2. B	3. D	4. A	5. D
6. D	7. B	8. D	9. B	10. D
11. C	12. B	13. D	14. D	15. D
16. D	17. D	18. B	19. D	20. D
21. B	22. D	23. A	24. D	25. C
26. D	27. D	28. D	29. C	30. D
31. C	32. C	33. B	34. D	35. C
36. C	37. D	38. C	39. B	40. B
41. C	42. B	43. C	44. B	45. D
46. C	47. B	48. C	49. D	50. D
51. B	52. A	53. D	54. D	55. B
56. A	57. C	58. D	59. B	60. A
61. C	62. C	63. D	64. D	65. B
66. C	67. C	68. D	69. C	70. A
71. C	72. B	73. C	74. C	75. B
76. B	77. A	78. C	79. C	80. D

（本試題解答，以考選部最近公佈為準確。http://wwwc.moex.gov.tw）

【102年華語、外語導遊人員 觀光資源概要試題】

■單一選擇題（每題1.25分，共80題，考試時間為1小時）。

1. 澎湖馬公天后宮有一塊刻有「沈有容諭退紅毛番韋麻郎等」的石碑，
 此石碑的產生，與那一歷史事件有關？
 (A)西元1604年荷蘭人占領澎湖
 (B)西元1622年荷蘭人占領澎湖
 (C)西元1624年荷蘭人占領臺灣
 (D)西元1626年西班牙人占領雞籠

2. 關於「金廣福」的描述，下列何者正確？
 (A)為粵、閩兩籍人士合資的墾號
 (B)為臺北平原早期的拓墾集團
 (C)開墾期間與布農族人爆發激烈的衝突
 (D)為18世紀初期臺灣最大的隘墾

3. 西元18世紀初葉（康熙末年），墾首施世榜興築八堡圳，以灌溉彰
 化平原，其水圳水源引自何溪？
 (A)大肚溪　　　　(B)大里溪　　　　(C)北港溪　　　　(D)濁水溪

4. 對於清代臺灣「義民」的敘述，下列何項錯誤？
 (A)在抗官事件中協助清朝政府平亂者
 (B)皆由客家籍人士所組成
 (C)朱一貴事變期間出現臺灣史上的第一次義民團體
 (D)參與義民者，通常結合保鄉衛土、功名利祿、榮耀鄉里等多種心理
 　因素

5. 清代志書記載，某人「因久住三貂，間蘭出物與番交易，見蘭中一片荒埔，生番皆不諳耕作，亦不甚顧惜，乃稍稍與漳、泉、粵諸無賴者，即其近地而樵採之」，此人為誰？
(A)王世傑　　　　(B)吳沙　　　　　(C)林秀俊　　　　(D)張達京

6. 關於荷蘭東印度公司治臺期間的描述，下列何者錯誤？
(A)以臺灣作為與東亞大陸、日本、南洋進行國際貿易的轉運站
(B)將臺灣自產的稻米、鹿角、鹿脯、硫磺等售至東亞大陸
(C)自臺灣購進東亞大陸的香料、胡椒、琥珀、鉛、錫等，轉售至日本、南洋等地
(D)荷蘭東印度公司經由轉口貿易，獲得經濟利益

7. 19 世紀後期來臺的西方傳教士中，下列何者曾創刊臺灣史上最早的一份報紙《臺灣府城教會報》？
(A)巴克禮（Thomas Barclay）　　　　(B)馬雅各（James L. Maxwell）
(C)馬偕（George Leslie Mackay）　　　(D)郭德剛（Fernando Sainz）

8. 在 17 世紀 30 年代初，曾有一支八十餘人的軍隊，「在暗夜得不可思議的啟示」，逆淡水河而上，進入臺北平原。這支軍隊係來自於下列那一國度？
(A)西班牙　　　　(B)葡萄牙　　　　(C)英國　　　　(D)荷蘭

9. 戰後臺灣土地改革的過程中，政府以四家公營企業的股票補償給地主，下列那一家公營企業不在其中？
(A)水泥　　　　(B)造紙　　　　(C)農林　　　　(D)石化

10. 美國政府為因應與中華民國斷交而制訂的國內法，用以規範美國與臺灣間關係的法律為何？
(A)中美友好航海通商條約　　　　(B)中美共同防禦條約
(C)臺灣關係法　　　　　　　　　(D)臺灣決議案

11. 臺灣為因應 1970 年代兩次石油危機所擬定的經濟策略是：
(A)擴大對外輸出，搶攻美國市場

(B)透過港澳轉口，前進中國市場
(C)農業培養工業，工業帶動農業
(D)推動地方建設，擴大內需刺激

12. 1970 年代，臺灣的外交困境除了退出聯合國外，主要為：
(A)美國發表「中美關係白皮書」　　　(B)與美國斷交
(C)與韓國斷交　　　　　　　　　　　(D)東沙、南沙群島主權之爭

13. 北迴鐵路的興建對東臺灣影響甚鉅，請問這條鐵路是政府那一個計畫所推動的交通建設？
(A)十大建設　　　(B)十二項建設　　　(C)十四項建設　　　(D)六年國建

14. 近年佛教參與教育事業日益積極，下列何者為佛教所興辦的學校？
(A)東海大學　　　(B)慈濟大學　　　(C)輔仁大學　　　(D)中原大學

15. 1950 年代末期臺灣透過出口退稅、產品補貼等獎勵措施，配合貨幣貶值，提升本國產品的國際競爭力，增加出口，此種政策被稱之為：
(A)進口替代　　　(B)產業轉型　　　(C)出口擴張　　　(D)關稅壁壘

16. 臺灣早期流行的歌曲中，下列那一首是從香港傳入？
(A)望你早歸　　　　　　　　　　　(B)綠島小夜曲
(C)不了情　　　　　　　　　　　　(D)杯底不可飼金魚

17. 如果旅行社要安排參觀一個沒有氏族或階級組織的原住民族平權社會，下列那個族群的部落最合適？
(A)達悟族　　　(B)布農族　　　(C)魯凱族　　　(D)排灣族

18. 清代貓霧捒圳的開發是有名的「割地換水」和「漢番合築」的例子，此圳是漢人通事張達京和拍瀑拉族那個社的合作？
(A)大甲社　　　(B)新港社　　　(C)北投社　　　(D)岸里社

19. 將臺灣原住民以「生番」、「熟番」加以分類，始於何時？
(A)荷治時期　　　(B)明鄭時期　　　(C)清領時期　　　(D)日治時期

20. 下列那個地名和平埔族有關？

(A)柳營　　　　　　　(B)土牛　　　　　　(C)滬尾　　　　　　(D)嘉義

21.曾經以演唱「歡樂飲酒歌」而聞名國際的臺灣原住民歌者郭英男，是那一族人？
(A)達悟族　　　　　(B)布農族　　　　　(C)阿美族　　　　　(D)卑南族

22.下列何者非排灣族之寶？
(A)古陶壺　　　　　(B)琉璃珠　　　　　(C)青銅柄匕首　　　(D)藤禮帽

23.下列關於臺灣原住民社會文化的敘述，何者正確？
(A)布農族擁有嚴格的頭目制度及階級社會
(B)魯凱族以日月潭一帶為主要的生活領域
(C)邵族以「祭團」組織作為其部落社會的重心
(D)卑南族傳統上為母系社會，並以「猴祭」著稱

24.明朝萬曆年間親蒞臺灣的文人陳第，事後依其見聞完成〈東番記〉，其中所描述的對象，主要為那一族群？
(A)西拉雅族　　　(B)道卡斯族　　　　(C)凱達格蘭族　　(D)巴則海族

25.日本某一銀髮族團體，因成員有不少是出生於臺灣的「灣生」，因此委託臺灣旅行社規劃尋根之旅。請根據團員需求，配合規劃以下三個安排。行程中要求要看「日本移民村」的遺跡，可以安排到那個地方最適合？
(A)大稻埕　　　　　(B)淡水　　　　　　(C)吉安　　　　　　(D)安平

26.承上題，團員欲參訪一座設立於日治時期的博物館，應安排至那處參訪？
(A)國立故宮博物院　　　　　　　　(B)國立臺灣博物館
(C)國立臺灣史前文化博物館　　　　(D)國立臺灣歷史博物館

27.承上題，此團體要求吃臺灣的蓬萊米，因此旅行社在撰寫導覽手冊時，欲順便行銷臺灣的稻米，文稿中提到「臺灣蓬萊米之父」指的是那位？
(A)後藤新平　　　(B)八田與一　　　　(C)新渡戶稻造　　(D)磯永吉

28.西元 1936 年臺灣總督小林躋造上任後，提出「皇民化、工業化、南
進基地化」的政策方針，以配合日本的對外侵略。有學者認為「皇民
化運動本質上可說是日本國內某項運動的延伸」，根據上述資料，請
問「日本國內某項運動」是指：
(A)國民精神總動員　　　　　　　　(B)內地延長主義
(C)大正民主風潮　　　　　　　　　(D)不沈航空母艦

29.承上題，皇民化運動的具體項目包括四項，分別是：改姓名運動、志
願兵運動、宗教風俗改正，另一項是：
(A)軍訓運動　　　(B)國語運動　　　(C)法治運動　　　(D)捐獻運動

30.被稱為「臺灣新文學之父」的醫生作家是：
(A)賴和　　　　　(B)蔣渭水　　　　(C)陳五福　　　　(D)楊逵

31.下列何者不屬於日治初期的基礎建設工作？
(A)土地及人口調查　　　　　　　　(B)興建嘉南大圳
(C)興築縱貫鐵路　　　　　　　　　(D)改善公共衛生

32.臺灣有句俗話，意思是說「全世界最傻的事，就是種甘蔗去給會社過
磅」，下列那一個制度可能與這句俗語的來源有關？
(A)原料採收區制　　　　　　　　　(B)肥料換穀制
(C)三區輪作制　　　　　　　　　　(D)米糖輪作制

33.國立臺灣史前文化博物館是臺灣首座國家級的考古博物館，其外圍有
何遺址？
(A)丸山文化遺址　　　　　　　　　(B)十三行文化遺址
(C)芝山巖文化遺址　　　　　　　　(D)卑南文化遺址

34.法鼓山、中臺禪寺、佛光山及慈濟功德會有臺灣現代佛教四大團體之
稱。下列有關其總部的敘述，何者正確？
(A)均位於臺灣各主要都市內
(B)前三者位居海拔 2,000 公尺附近
(C)主要建寺根據地分別位居臺灣北、中、南、東四個區域

(D)均鄰近鐵路

35. 下列那一族原住民自稱是「雲豹的傳人」？
(A)排灣族　　　　　(B)賽夏族　　　　　(C)泰雅族　　　　　(D)魯凱族

36. 臺灣主要的河川當中，最長的前兩名為：
(A)曾文溪、濁水溪　　　　　　　　(B)曾文溪、高屏溪
(C)濁水溪、高屏溪　　　　　　　　(D)濁水溪、大安溪

37. 關於臺灣原住民的敘述，下列何者錯誤？
(A)布農族分布於南投、花蓮、高雄、臺東，「射耳祭」是最重要的祭典
(B)泰雅族分布於臺北烏來、南投及花蓮，有紋面的習俗
(C)魯凱族分布於臺東、高雄、屏東，盪鞦韆、石板屋是重要的特色
(D)排灣族分布於屏東、臺東等縣，是臺灣原住民中人口最多的一族

38. 萬華舊名「艋舺」，是原住民語「Manka」的譯音，「Manka」意義為何？
(A)石臼　　　　　(B)求雨石　　　　　(C)捕魚漁網　　　　　(D)獨木舟

39. 有關臺灣四大區域的敘述，何者錯誤？
(A)北部區域為高科技產業的基地
(B)中部區域為溫帶水果與高冷蔬菜的生產重心
(C)南部地區養殖漁業發達
(D)東部區域休閒農場與民宿房間數量最多

40. 億載金城為臺灣第一座西式砲台，是沈葆楨為了鞏固安平海防奏請興建，當時是為防範那一個國家侵犯臺灣？
(A)法國　　　　　(B)荷蘭　　　　　(C)日本　　　　　(D)英國

41. 那一條鐵路支線早期主要是運輸木材、稻米與水果？
(A)集集線　　　　　(B)內灣線　　　　　(C)平溪線　　　　　(D)阿里山線

42. 有關高雄內門鄉宋江陣之敘述，何者錯誤？

(A)紫竹寺以信仰觀音為主
(B)先民為自衛設館習武演練至今
(C)擁有民間藝陣堪稱全國第一
(D)模仿八家將所使用之兵器為主

43.排灣族「五年祭」最主要的活動內容包括：
　　(A)盪鞦韆　　　　　(B)刺球祭　　　　　(C)猴祭　　　　　(D)狩獵祭

44.布農族一年中，4、5 月舉行的祭典是：
　　(A)打耳祭　　　　　(B)播種祭　　　　　(C)收穫祭　　　　　(D)豐年祭

45.關於澎湖城隍廟「天貺節」之敘述，何者錯誤？
　　(A)著稱「半年節」
　　(B)又稱「補運節」
　　(C)有月出日落同時刻的日月相對現象發生
　　(D)時序上在八月初八舉行

46.臺灣東西向快速公路中，那一條公路三度跨越曾文溪中上游？
　　(A)臺 68 線快速公路　　　　　　　　(B)臺 76 線快速公路
　　(C)臺 84 線快速公路　　　　　　　　(D)臺 86 線快速公路

47.臺灣那一個地區的村落曾因竹篾製造業的普及，而有「篾器之村」的稱呼？
　　(A)南投竹山　　　(B)臺南關廟　　　(C)彰化田尾　　　(D)嘉義民雄

48.「八本簿」係臺灣客家地區的信仰組織，其主神並無一處固定廟宇。「八本簿」信仰組織主要流行於下列何處？
　　(A)屏東竹田、內埔　　　　　　　　(B)新竹新豐、新埔
　　(C)苗栗頭份、公館　　　　　　　　(D)桃園新屋、楊梅

49.「男子配戴軟皮帽或頭帶，身穿上衣，胸前斜掛胸襟，背腹袋」，這是臺灣那一原住民族的傳統服飾？
　　(A)卑南族　　　(B)邵族　　　(C)泰雅族　　　(D)排灣族

50.「黑金剛花生」是臺灣特有之花生品種，下列何處是其主要產地？
(A)彰化縣大村鄉 　　　　　　　　(B)南投縣信義鄉
(C)雲林縣元長鄉 　　　　　　　　(D)嘉義縣東石鄉

51.在進口替代工業化時期，臺灣地區的出口主要以何種項目為主？
(A)電子與紡織 　　　　　　　　　(B)紡織與成衣
(C)食品與飲料 　　　　　　　　　(D)稻米與蔗糖

52.台江國家公園範圍內擁有「國際級」濕地，請問是那兩處？
(A)曾文溪口濕地、七股鹽田濕地 　(B)曾文溪口濕地、四草濕地
(C)曾文溪口濕地、鹽水溪口濕地 　(D)七股鹽田濕地、四草濕地

53.臺灣地區地震多的原因，與那一項地理特性最有關係？
(A)北回歸線的通過位置
(B)海洋與大陸的交會位置
(C)東北季風和西南季風的交會位置
(D)菲律賓板塊與歐亞板塊的交接位置

54.臺灣北部海岸著名的景點「石門」，以下列那一種地形最為著稱？
(A)潮埔 　　　　(B)潟湖 　　　　(C)海蝕門 　　　　(D)海蝕柱

55.船帆石是墾丁國家公園重要的景點，它是由何種岩石組成？
(A)大理石 　　　(B)珊瑚礁 　　　(C)安山岩 　　　(D)麥飯石

56.有關與阿里山林場相關事物的敘述，下列何者錯誤？
(A)阿里山林場是臺灣最早開發的林場
(B)阿里山森林鐵路全長約 71 公里，其修築目的主要是砍伐紅檜與扁柏
(C)營林俱樂部是嘉義市市定古蹟
(D)阿里山森林鐵路行經熱、溫、寒帶等三種林相

57.大甲溪上游的梨山地區被開墾為果園與高冷蔬菜區，與下列何項自然
環境之衝擊無關？
(A)原生植被遭到破壞
(B)破壞水土保持，崩壞作用增加

(C)農藥及化肥污染水源，影響生態

(D)地層下陷日趨嚴重

58. 每年秋冬兩季過境墾丁的候鳥中，被稱為「國慶鳥」的是下列那一種鳥？
(A)紅尾伯勞　　　(B)蒼鷹　　　(C)雁鴨　　　(D)灰面鷲

59. 下列有關臺灣國寶魚「櫻花鉤吻鮭」之敘述，何者正確？
(A)在繁殖期的雌魚口部會變長而產生「鉤吻」現象
(B)喜好棲息於水溫 18 至 25 度的無汙染水域
(C)以水中昆蟲為主食
(D)雄魚會在淺水區處築巢

60. 和平溪是那二個行政區的界河？
(A)宜蘭縣與花蓮縣　　　　　　(B)宜蘭縣與新北市
(C)臺東縣與花蓮縣　　　　　　(D)新竹縣與新竹市

61. 臺灣首座自製的橡皮壩攔河堰是：
(A)集集攔河堰　　　　　　　　(B)高屏溪攔河堰
(C)石岡攔河堰　　　　　　　　(D)直潭攔河堰

62. 下列氣象觀測站所觀測的 7 月平均氣溫，由高至低依序排列，何者正確？
(A)嘉義、玉山、阿里山　　　　(B)阿里山、玉山、嘉義
(C)玉山、阿里山、嘉義　　　　(D)嘉義、阿里山、玉山

63. 八掌溪是那二個行政區的界河？
(A)嘉義縣與臺南市　　　　　　(B)南投縣與嘉義縣
(C)彰化縣與臺南市　　　　　　(D)雲林縣與嘉義縣

64. 臺灣潮汐漲退落差最大的地區是：
(A)淡水、基隆沿海區　　　　　(B)臺中、鹿港沿海區
(C)布袋、安平沿海區　　　　　(D)蘇澳、花蓮沿海區

65.森林環境所產生的「陰離子」，經實驗研究，陰離子具有穩定情緒、
鎮靜心神等效果。陰離子多產生在下列何種森林環境中？
(A)流水飛瀑區　　　　　　　　(B)高山頂峰上
(C)茂密竹林中　　　　　　　　(D)蟲鳴鳥叫處

66.自然保留區之設置主要為保護特定的地景或生態，也因為保護對象的
珍貴性往往吸引遊客前往。下列有關自然保留區與其對應的主要保護
對象，何者錯誤？
(A)關渡自然保留區主要保護對象為水鳥
(B)大武山自然保留區主要保護對象為臺東蘇鐵
(C)苗栗三義火炎山自然保留區主要保護對象為崩塌斷崖地景、原生馬
　尾松林
(D)烏石鼻海岸自然保留區主要保護對象為天然海岸林、特殊地景

67.下列那個森林遊樂區不屬於中央林業主管機關管轄？
(A)滿月圓森林遊樂區　　　　　(B)奧萬大森林遊樂區
(C)溪頭森林遊樂區　　　　　　(D)池南森林遊樂區

68.以下對安平古堡之敘述何者正確？
(A)安平古堡為西班牙人所建
(B)安平古堡的主要石材由福建進口
(C)這座城堡建造是用於統治臺灣全島和對外軍事的總樞紐
(D)安平古堡是當年所建「熱蘭遮城」的遺跡

69.下列那一個是國內由農會組織經營的第一個休閒農場？
(A)南元休閒農場　　　　　　　(B)走馬瀨休閒農場
(C)松田崗休閒農場　　　　　　(D)新光兆豐休閒農場

70.泰雅族對婦女的織布或男人的編織極為重視，下列敘述何者錯誤？
(A)女性織布隨時隨地都可以進行
(B)採收苧麻及編織的過程，男人可以協助染料及織布工具的製作
(C)圖文以菱形為主，因菱形代表祖先的眼睛，可以得到保護
(D)女性織布的精湛與否象徵女子的社會地位

71. 遊客登龜山島，考量生態的脆弱性及承載量，管理單位最好採取的措施是那一項？
(A)對遊客先做生態保育教育訓練
(B)對船家要求管好搭船遊客
(C)對遊客採取時段分流及總量管制
(D)視每一天遊客多少決定登島人數

72. 下列那一樣菜不在中國「八大菜系」內？
(A)粵　　　　　(B)豫　　　　　(C)皖　　　　　(D)魯

73. 下列何處遊客服務中心曾獲公共工程品質獎，開放啟用即成為吸引觀光客的地標？
(A)水社遊客中心　　　　　　　(B)車埕遊客服務中心
(C)向山行政暨遊客中心　　　　(D)福隆遊客中心

74. 依溫泉法第 14 條之規定劃設溫泉區利用溫泉資源時，宜如何辦理？
(A)完成先期作業計畫，辦理民間投資 BOT 案
(B)將溫泉區土地出租使用
(C)由觀光目的事業主管機關負責開發
(D)得輔導及獎勵當地原住民個人或團體經營

75. 為帶動地方經濟發展，下列那一個國家風景區設有免稅店？
(A)日月潭國家風景區　　　　　(B)阿里山國家風景區
(C)澎湖國家風景區　　　　　　(D)東部海岸國家風景區

76. 某導遊帶團前往桃、竹、苗一帶旅遊，沿途介紹當地特產東方美人茶，下列介紹內容何者錯誤？
(A)東方美人茶又名白毫烏龍茶、椪風茶或膨風茶
(B)東方美人茶係屬重發酵茶類，茶葉中兒茶素 100%被氧化
(C)東方美人茶是臺灣最特殊的名茶之一，採自受茶小綠葉蟬吸食的幼嫩茶芽
(D)東方美人茶的產製原料，經手工攪拌控制發酵而成

77.請問遊客可以到以下那一個農場，觀賞到新臺幣 2000 元紙鈔上印製的國寶魚櫻花鉤吻鮭？
(A)花蓮農場　　　(B)武陵農場　　　(C)福壽山農場　　　(D)清境農場

78.臺灣那個國家公園具有著名的石灰岩地形與鐘乳石景觀？
(A)太魯閣國家公園　　　　　　　(B)墾丁國家公園
(C)陽明山國家公園　　　　　　　(D)雪霸國家公園

79.下列那一座國家公園尚未劃設生態保護區？
(A)金門　　　　　(B)雪霸　　　　　(C)玉山　　　　　(D)太魯閣

80.有關金門國家公園的敘述，何者錯誤？
(A)是國內第一座以維護歷史文化遺產、戰役紀念為主，兼具自然資源
　　保育的國家公園
(B)過去承襲閩東文化，近代則有僑鄉文化的注入，人文方面保存許多
　　寶貴資產
(C)成群結隊的鸕鷀等候鳥過境度冬，是金門國家公園冬日的一大特色
(D)有豐富多樣的潮間帶生態，其中以活化石「鱟」最為著名

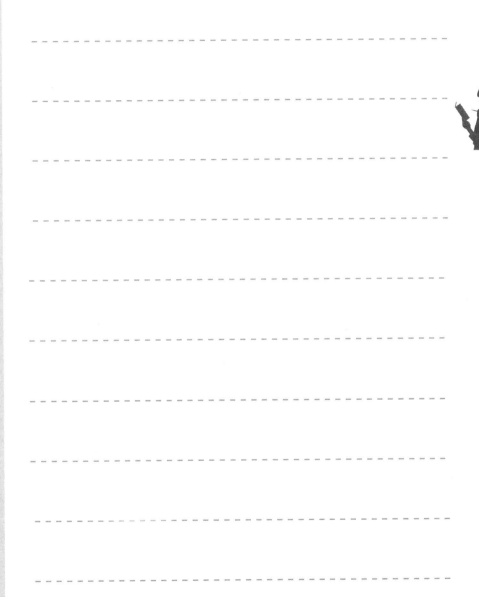

Note

102 年華語、外語導遊人員 觀光資源概要試題解答：

1. A	2. A	3. D	4. B	5. B
6. C	7. A	8. A	9. D	10. C
11. D	12. B	13. A	14. B	15. C
16. C	17. A	18. D	19. C	20. B 或 C 或 BC
21. C	22. D	23. D	24. A	25. C
26. B	27. D	28. A	29. B	30. A
31. B	32. A	33. D	34. C	35. D
36. C	37. D	38. D	39. 一律給分	40. C
41. A	42. D	43. B	44. A	45. C 或 D 或 CD
46. C	47. B	48. D	49. B	50. C
51. D	52. B	53. D	54. C	55. B
56. D	57. D	58. D	59. C	60. A
61. B	62. D	63. A	64. B	65. A
66. B	67. C	68. D	69. B	70. A
71. C	72. B	73. C	74. D	75. C
76. B	77. B	78. B	79. A	80. B

（本試題解答，以考選部最近公佈為準確。http://wwwc.moex.gov.tw）

101

華語導遊、外語導遊考試試題

【101 年華語、外語導遊人員 導遊實務㈠試題】

■ 單一選擇題（每題 1.25 分，共 80 題，考試時間為 1 小時）。

1. 下列有關旅客人身安全之敘述，何者正確？
 (A)提醒旅客應避免脫隊單獨行動
 (B)迷路時應找人問路，設法找到團體
 (C)應注意陌生人的接近，小孩或老人則不用提防
 (D)若不幸遭遇搶劫時，應與歹徒格鬥到底

2. 搭乘渡輪時應向團員傳達的訊息不包括：
 (A)船上救生設備的位置
 (B)儘量不要單獨行動
 (C)上下船應小心腳步
 (D)儘量倚靠船邊照相風景會最好

3. 關於 ELECTRONIC TICKET 的理解，下列何者正確？
 (A)機票遺失只要花錢就可解決，請旅客付款另開機票
 (B)紀錄存在航空公司電腦檔案中，沒有遺失的風險
 (C)如全團遺失，應取得原開票航空公司同意，經過授權後重新開票，
 領隊暫不需付款
 (D)如遺失個人機票，則需另購原航空公司之續程機票

4. 團體成員中若有猶太教信徒，在飛機上可以要求準備猶太餐給該團
 員，然必須事前提出申請。請問此種猶太餐食英文如何表達？
 (A) Hindu meal (B) Halal meal
 (C) Vegetarian meal (D) Kosher meal

5. 導遊人員於旅途中銷售額外自費行程時，下列處理方式，何者最不正確？
 (A)為了讓旅客增加更多的體驗，可以多元化安排，但須不影響既定行程
 (B)對於自費行程的內容說明要客觀、清楚，並評估旅客是否合適參加
 (C)對於行程內容細節與安全事項，要充分了解
 (D)對於未參加的旅客，應極力鼓勵，以配合團隊活動

6. 旅外國人如不慎遺失機票時，下列敘述何者錯誤？
 (A)向遺失地警局報案，取得報案證明
 (B)具體提出航空公司的證據，處理流程會較順暢
 (C)航空公司對遺失機票退票，如有收費規定，由退票款扣除
 (D)到航空公司填寫 Lost & Found，並簽名，留下聯絡電話與地址

7. 遺失機票時，要緊急填寫一份「遺失機票退費申請書」，其正確的英文是：
 (A) Lost Ticket Form
 (B) Lost Ticket Application
 (C) Lost Ticket Refund Application
 (D) Ticket Application

8. 旅行社安排旅客在特定場所購物，所購物品有瑕疵者，依民法第 514 條之 11 規定，旅客得於受領所購物品後多久內請求旅行社協助處理？
 (A) 1 個月內
 (B) 6 個月內
 (C) 1 年之內
 (D) 2 年之內

9. 下列何種傳染病，是經動物與昆蟲感染？
 (A)霍亂
 (B) A 型肝炎
 (C)日本腦炎
 (D)傷寒

10. 下列何者不是進住飯店時導遊人員應告知之事項？
 (A)旅客之房間號碼
 (B)旅館之重要設施及逃生口
 (C)旅館負責人名稱及其相關企業
 (D)下一次集合的時間及地點

11. 旅遊團體在參觀途中，為防止旅客迷途，下列導遊人員之處理方式，何者錯誤？
 (A)將團體團員分組
 (B)發給每人一張當地住宿飯店的卡片或當地的地圖

(C)將旅客之護照收齊保管

(D)請旅客於迷途時，站在原地等候

12. 旅行業責任保險的保障項目，下列何者不包含在內？
(A)旅客因病醫療及住院費用 　　(B)家屬善後處理費用補償
(C)旅客證件遺失損害賠償 　　(D)旅客死亡及意外醫療費用

13. 當團員已有 3 天未能順利進行正常排便，應該使用下列那一個字詞向醫生說明？
(A) appendicitis 　　(B) constipation 　　(C) stomachache 　　(D) vomit

14. 長途搭乘飛機容易因時差造成不適感，關於搭機時應注意事項，下列敘述何者錯誤？
(A)儘可能搭乘白天班機 　　(B)不要吃太飽
(C)比平常少喝些水分、果汁 　　(D)穿著輕便服裝

15. 旅客不慎因過度運動，導致肌肉或肌腱拉傷時，下列何種急救方式錯誤？
(A)多休息 　　(B)推拿按摩
(C)冰敷 　　(D)背部拉傷者需俯臥在硬板上

16. 被毒蛇咬傷的緊急處理，下列何者最不適宜？
(A)冰敷傷口 　　(B)辨別蛇的形狀及特徵
(C)以彈性繃帶包紮患肢 　　(D)即刻安排送醫

17. 下列那項不是愛滋病的傳染途徑？
(A)性行為 　　(B)血液
(C)蚊蟲 　　(D)母子垂直傳染

18. 下列何者不是中暑之症狀？
(A)心跳加速 　　(B)呼吸減緩
(C)皮膚乾而紅 　　(D)體溫高達 41 度或以上

19. 請問下列何種狀況發生時，須採用哈姆立克法的急救處理？

(A)中暑　　　　　　　　　　　　(B)心臟病發
(C)呼吸道異物哽塞　　　　　　　(D)休克

20. 旅遊途中，若遇有團員出現中風現象，下列處置何者最不適當？
(A)病患意識清楚者，可使其平躺，頭肩部墊高
(B)病患若呼吸困難，可使其採半坐臥式姿勢
(C)病患若已昏迷，可使其採復甦姿勢
(D)鬆解病患頸、胸部衣物，並給予溫水

21. 下列何者是我國第一座由地方政府催生而成立之國家公園？
(A)陽明山國家公園　　　　　　　(B)臺江國家公園
(C)墾丁國家公園　　　　　　　　(D)金門國家公園

22. 下列何者是我國國家公園之四大功能？
(A)保育、保存、遊憩、教育　　　(B)保育、保存、遊憩、休閒
(C)保育、保存、遊戲、教育　　　(D)保育、遊戲、遊憩、教育

23. 下列那一個風景區不屬於參山國家風景區的範圍？
(A)獅頭山風景區　　　　　　　　(B)梨山風景區
(C)八卦山風景區　　　　　　　　(D)九華山風景區

24. 澎湖群島由很多座大小不等的島嶼所組成，下列何者為澎湖群島的極東點？
(A)湖西鄉查母嶼　　　　　　　　(B)七美鄉七美島
(C)望安鄉花嶼　　　　　　　　　(D)白沙鄉目斗嶼

25. 下列那一個自然保留區是我國成立的第一個長期生態學研究站？
(A)哈盆自然保留區　　　　　　　(B)鴛鴦湖自然保留區
(C)九九峰自然保留區　　　　　　(D)墾丁高位珊瑚礁自然保留區

26. 下列何者不屬於行政院農業委員會林務局公告之野生動物保護區？
(A)櫻花鉤吻鮭野生動物保護區　　(B)黑面琵鷺野生動物保護區
(C)澎湖海鳥保護區　　　　　　　(D)綠蠵龜產卵棲地保護區

27.下列何者為可以觀賞「冷杉林」、「箭竹草原」與高山花卉之國家森林遊樂區？

(A)太平山 (B)合歡山 (C)八仙山 (D)阿里山

28.武陵農場及清境農場隸屬於下列那個機關管理？

(A)各縣市政府

(B)交通部觀光局

(C)行政院農業委員會

(D)行政院國軍退除役官兵輔導委員會

29.政府於觀光拔尖領航方案中為塑造臺灣民宿品質形象，委託辦理那一項計畫，以輔導民宿經營者提升服務品質？

(A)好客民宿遴選計畫 (B)特色民宿遴選計畫

(C)星級民宿評鑑計畫 (D)民宿輔導計畫

30.「南疆鎖鑰」國碑是豎立於下列那一個群島？

(A)東沙群島 (B)西沙群島 (C)南沙群島 (D)中沙群島

31.淡水紅毛城在西元 1629 年為何國人所興建？

(A)西班牙人 (B)葡萄牙人 (C)英國人 (D)法國人

32.打耳祭是臺灣原住民族中那一族的傳統祭典？

(A)泰雅族 (B)布農族 (C)阿美族 (D)魯凱族

33.客家六堆，在清朝康熙年代，是屬於什麼組織？

(A)行政組織 (B)軍事組織 (C)警察組織 (D)社區組織

34.國立故宮博物院館藏的毛公鼎，是下列那一位皇帝即位之初，鑄鼎傳示子孫永寶？

(A)周惠王 (B)周愍王 (C)周幽王 (D)周宣王

35.西元 2011 年 6 月，分藏兩岸的元代書畫珍品《富春山居圖》，多年來首次在臺北市的國立故宮博物院合璧展出，請問對岸的《富春山居圖》「剩山圖」畫作，原收藏於中國大陸何處？

(A)浙江省博物館 (B)江蘇省博物館

(C)上海博物館 (D)北京故宮博物院

36.國立故宮博物院館藏的「翠玉白菜」，寓意清清白白、多子多孫，相傳應屬清末時期那一位后妃的嫁妝？

 (A)香妃 (B)珍妃 (C)瑾妃 (D)蓮妃

37.下列何者不是解說牌設計與製作之最應考慮事項？

 (A)新潮流行 (B)環境配合 (C)字體 (D)顏色

38.解說可分為人員解說和非人員解說兩部分，下列何者不屬於人員解說？

 (A)志工導覽 (B)現場表演 (C)自導式步道 (D)諮詢服務

39.「臺灣最高峰的玉山比日本的富士山高出約 176 公尺」的敘述，指的主要是採用下列何種解說方法？

 (A)極大極小法 (B)引人入勝法

 (C)同類比較法 (D)虛擬重現法

40.解說員除了擔負帶隊責任，並應鼓勵遊客體驗自然，下列那一項不是解說員的主要工作？

 (A)安排帶隊解說 (B)設計解說行程

 (C)準備解說內容 (D)代購往返車票

41.帶領大型團體時，如果解說時間超過原先預估，最適合採用下列那一種方式儘速結束行程？

 (A)邊走路邊解說 (B)更改停留地點

 (C)縮短每個解說地點之停留時間 (D)加快走路速度

42.下列何者不是設計解說主旨的要項？

 (A)一個敘述簡短且完整的句子 (B)切題且中肯

 (C)措辭複雜 (D)揭示解說最終目的

43.有關帶隊解說時應注意的事項，下列敘述何者錯誤？

(A)人數不要過多，一般而言以 15 人左右為宜

(B)對於特殊的禁止規定，應先向遊客解釋原因

(C)對遊客解說時，應面向太陽以免光線直射遊客眼睛

(D)為了保障其安全，當遊客違反規定時，應嚴厲斥責並予以處罰

44.所有的解說，無論是寫的或說的，都必須要有一個特別的訊息以達到溝通的目的，此特別的訊息是：
(A)主旨　　　　　　(B)對象　　　　　　(C)趣味　　　　　　(D)經費

45.以下那些選項是做好顧客關係的適當方法？①請教客戶他們需要什麼　②不斷突顯自己的旅遊知識與專業能力　③對客戶的來電和要求立即回應　④每位顧客均須綿密接觸並每日問候
(A)①②　　　　　　(B)①③　　　　　　(C)①②③　　　　　(D)①②③④

46.甲旅行社推出低成本的旅遊行程，希望能以低價行銷策略提升業績，但是旅客卻是重視旅遊行程的品質與保障，使得業績不如預期。請問甲旅行社在服務傳遞過程中，產生了何種差距？
(A)顧客期望與管理者認知的差距

(B)管理認知與服務品質規格間之差距

(C)服務品質規格與服務傳遞間之差距

(D)服務傳遞與外部溝通間之差距

47.觀光業者通常於旺季期間增加兼職人員（如：自由領隊），以提高服務產能。此種做法係為了克服何種服務特性？
(A)不可分割性　　(B)無形性　　　　(C)異質性　　　　(D)易逝性

48.下列有關「採購性商品」（Shopping goods）的敘述，何者正確？
(A)高度的品牌忠誠度　　　　　　(B)快速的消耗

(C)高度的問題解決　　　　　　　(D)廣泛的貨品配銷點

49.下列那一項不是造成購買後失調的原因？
(A)對被選擇之商品再評估時

(B)採購無法退換的商品時

(C)當沒有人證實消費者的購買是正確時

(D)可供選擇的商品太多時

50.王先生對某項旅遊產品長期以來都有很高的興趣，品牌忠誠度高，且不隨意更換品牌。因此，王先生對產品的涉入程度是屬於：
(A)低度涉入　　　　(B)高度涉入　　　　(C)情勢涉入　　　　(D)持久涉入

51.下列何者屬於人際來源的訊息：
(A)同事提供的資訊　　　　　　　　(B)旅行社的廣告
(C)自己過去參加的經驗　　　　　　(D)名人推薦

52.行為性區隔（Behaviouristic segmentation）相當廣泛地應用於觀光領域中。下列何者不屬於行為性區隔的構面？
(A)使用者狀況　　　(B)產品忠誠度　　　(C)生活型態　　　(D)購買意願

53.下列何者為銷售人員為達成推銷目的之最好方式？
(A)說服　　　　　(B)傾聽　　　　　(C)表達　　　　　(D)詢問

54.旅行社提供「老鳥專案」價格優惠給參加過的團員，屬於建立下列那一種關係行銷？
(A)財務型　　　　(B)永續型　　　　(C)社交型　　　　(D)結構型

55.銷售人員的提問：「您似乎比較在意旅遊行程之住宿等級？」屬於下列那一種提問類型？
(A)封閉型　　　　(B)開放型　　　　(C)反射型　　　　(D)引導式

56.旅遊產品交易時，為了降低旅客對於產品資訊不對稱之認知風險，以下做法何者最不適當？
(A)旅遊行程安排透明化　　　　　　(B)旅行業間聯合行銷
(C)召開行程說明會　　　　　　　　(D)簽訂旅遊定型化契約

57.現今航空公司對於旅客行李賠償責任是依據何種公約處理？
(A)赫爾辛基公約　　　　　　　　　(B)申根公約
(C)華沙公約　　　　　　　　　　　(D)芝加哥公約

58. 航空票務之中性計價單位（NUC），其實質價值等同下列何種貨幣？
(A) EUR (B) GBP (C) USD (D) TWD

59. 若機票有「使用限制」時，應加註於下列那個欄位？
(A) ORIGINAL ISSUE
(B) ENDORSEMENTS/RESTRICTIONS
(C) CONJUNCTION TICKET
(D) BOOKING REFERENCE

60. 搭機旅遊時，在一地停留超過幾小時起，旅客須再確認續航班機，否則航空公司可取消其訂位？
(A) 12 小時 (B) 24 小時 (C) 48 小時 (D) 72 小時

61. 下列何者為班機預定到達時間的縮寫？
(A) EDA (B) ETA (C) EDD (D) ETD

62. 下列機票種類，何項折扣數最為優惠？
(A) Y/AD90 (B) Y/AD75 (C) Y/AD50 (D) Y/AD25

63. 假設某航班於星期一 22 時 50 分自紐約（-4）直飛臺北（+8），於星期三 8 時抵達目的地，試問飛航總時間為多少？
(A) 18 小時又 10 分 (B) 19 小時又 10 分
(C) 20 小時又 10 分 (D) 21 小時又 10 分

64. 下列空中巴士的機型，何者酬載量（可載客數）最小？
(A) A310 (B) A320
(C) A330 (D) A340

65. 患有糖尿病之旅客，可向航空公司預訂下列何種餐點？
(A) BBML (B) CHML (C) DBML (D) VGML

66. 下列何物品禁止隨身攜帶登機？
(A) 相機 (B) 手機 (C) 隨身聽 (D) 噴霧膠水

67. 介紹男女相互認識的順序為何？

(A)先將男士介紹給女士　　　　　　(B)先將女士介紹給男士
(C)先請男士自我介紹　　　　　　　(D)先請女士自我介紹

68.正式西餐座位安排原則，下列敘述何者錯誤？
(A)男女主人對坐
(B)男主人之右為首席，女主人之左為次席
(C)正式宴會均有桌次、順序、大小之分
(D)男女或中西人士，採間隔而坐

69.喝「下午茶」的風氣是由那一國人首先帶動？
(A)法國　　　　　　(B)英國　　　　　　(C)美國　　　　　　(D)德國

70.使用西式套餐，每個人的麵包均放置在那個位置？
(A)餐盤的右前方　　　　　　　　　(B)餐盤的左前方
(C)餐盤的正前方　　　　　　　　　(D)餐桌的正中央

71.關於西餐餐具的使用，下列敘述何者正確？
(A)刀叉由最外側向內逐一使用
(B)擺設標準為左刀右叉
(C)咖啡匙用完應置於咖啡杯中
(D)進食用畢後，刀叉應擺回到餐盤兩邊

72.通常西餐廳用餐，下列何者代表佐餐酒？
(A) Wine　　　　(B) Brandy　　　　(C) Whiskey　　　　(D) Punch

73.一般來說，食用麵條式義大利麵時，所使用的餐具為：
(A)刀、叉　　　　(B)刀、湯匙　　　　(C)叉、湯匙　　　　(D)筷子

74.參加正式宴會時，下列喝酒文化那一項是最適合的？
(A)倒酒時，酒瓶不可碰觸到酒杯
(B)倒酒時，在杯身輕敲，以示感謝
(C)不喝酒的主人不需向客人敬酒
(D)飲酒之前，由客人先行試酒，以示敬意

75. 關於男士所穿的禮服，下列敘述何者錯誤？
 (A)燕尾服有「禮服之王」的雅稱
 (B)燕尾服須搭配白色領結
 (C) Tuxedo 是一種小晚禮服，須搭配黑色領結
 (D)西裝（suit）口袋的袋蓋應收入口袋內

76. 男士在正式場合穿著西裝，下列敘述何者正確？
 (A)搭配任何鞋子以白襪子為最佳
 (B)搭配深色皮鞋，深色襪子為宜
 (C)襯衫的第一顆釦子要打開
 (D)領帶的花色以愈鮮豔愈好

77. 關於旅館住宿禮儀，下列何者錯誤？
 (A)宜先預訂房間，並說明預計停留天數
 (B)準時辦理退房手續，不吝給小費
 (C)房門掛有「請勿打擾」的牌子，勿敲其門造訪
 (D)館內毛巾、浴袍乃提供給客人的消費品，離開時可免費帶走

78. 住宿觀光旅館時，下列敘述何者錯誤？
 (A)高級套房（suite）內有小客廳，供房客接見來賓
 (B)送茶水或冰塊等服務，應付給小費以示感謝
 (C)晨間喚醒（Morning call）服務不須另付費
 (D)由櫃檯代旅客召喚計程車，須付櫃檯服務費

79. 關於乘車禮儀，下列敘述何者正確？
 (A)由司機駕駛之小汽車，男女同乘時，男士先上車，女士坐右座
 (B)由主人駕駛之小汽車，以前座右側為尊
 (C)由一主人駕車迎送一賓客，賓客應坐其正後座
 (D)不論由主人或司機開車，依國際慣例，女賓應坐前座

80. 上樓時，若與長者同行，應禮讓長者先行。下樓時，應走在長者之：
 (A)左邊　　　　　(B)右邊　　　　　(C)前面　　　　　(D)後面

101年華語、外語導遊人員 導遊實務㈠試題解答：

1. A	2. D	3. B	4. D	5. D
6. D	7. C	8. A	9. 一律給分	10. C
11. C	12. A	13. B	14. C	15. B
16. A	17. C	18. B	19. C	20. D
21. B	22. A	23. D	24. A	25. A
26. 一律給分	27. B	28. D	29. A	30. C
31. A	32. B	33. B	34. D	35. A
36. C	37. A	38. C	39. C	40. D
41. C	42. C	43. D	44. A	45. B
46. A	47. D	48. C	49. 一律給分	50. D
51. A	52. C	53. B	54. A	55. C 或 D 或 CD
56. B	57. C	58. C	59. B	60. D
61. B	62. A	63. D	64. B	65. C
66. D	67. A	68. B	69. B	70. B
71. A	72. A	73. C	74. A	75. D
76. B	77. D	78. D	79. B	80. C

（本試題解答，以考選部最近公佈為準確。http://wwwc.moex.gov.tw）

【101 年華語導遊人員 導遊實務㈡試題】

■單一選擇題（每題 1.25 分，共 80 題，考試時間為 1 小時）。

1. 經營泛舟活動業者，未遵守水域管理機關所定注意事項配置合格救生
 員及救生（艇）設備之規定，應受到何種處罰？
 (A)新臺幣 3 千元以上 1 萬 5 千元以下罰鍰，並禁止其活動
 (B)新臺幣 5 千元以上 2 萬 5 千元以下罰鍰，並禁止其活動
 (C)新臺幣 1 萬元以上 5 萬元以下罰鍰，並禁止其活動
 (D)新臺幣 1 萬 5 千元以上 7 萬 5 千元以下罰鍰，並禁止其活動

2. 觀光地區內之名勝、古蹟及特殊動植物生態等，依法應由何機關管理
 維護？
 (A)由各目的事業主管機關管理維護
 (B)由觀光地區之管理機關維護
 (C)由地方縣（市）政府管理維護
 (D)由中央觀光主管機關管理維護

3. 水上摩托車活動區域範圍，應由陸岸起算離岸多少公尺至多少公尺之
 水域內？
 (A) 50 公尺至 500 公尺　　　　　(B) 150 公尺至 1,500 公尺
 (C) 200 公尺至 1,000 公尺　　　　(D) 250 公尺至 1,000 公尺

4. 依發展觀光條例之規定，在風景特定區或觀光地區內擅自經營流動攤
 販者，該管理機關得如何處理？
 (A)沒入其攤架並予拘留　　　　　(B)直接移送法辦
 (C)處以罰鍰後驅離　　　　　　　(D)處以罰鍰，並沒入其攤架

5. 以電腦網路經營旅行業務是現今旅行業常見方式，其網站首頁應載明事項須按規定辦理，下列項目何者非為必列事項？
 (A)網站網址
 (B)會員資格確認方式
 (C)聯絡人
 (D)服務標章

6. 烏來風景特定區計畫，是由何機關開發建設？
 (A)烏來區公所
 (B)行政院原住民族委員會
 (C)新北市政府
 (D)經濟部水利署

7. 未依發展觀光條例領取登記證而經營民宿者，處多少罰鍰，並禁止其經營？
 (A)新臺幣 1 萬元以上 5 萬元以下
 (B)新臺幣 2 萬元以上 10 萬元以下
 (C)新臺幣 3 萬元以上 15 萬元以下
 (D)新臺幣 4 萬元以上 20 萬元以下

8. 發展觀光條例中，對民宿的定義包括下列何者？
 (A)利用自用住宅空閒房間或於合乎法規下另建場地
 (B)結合當地人文、自然景觀、生態、環境資源及農林漁牧生產活動
 (C)可為家庭之主副業
 (D)提供旅客鄉野或都會生活之住宿處所

9. 依據發展觀光條例之定義，國家公園內之史蹟保存區是屬於下列何種範疇？
 (A)觀光地區
 (B)風景特定區
 (C)自然與人文生態景觀區
 (D)風景區

10. 交通部觀光局為防制旅行業惡性倒閉，保障旅客權益，下列那一項情事，不是主管機關應前往旅行業稽查進行業務檢查之範圍？
 (A)刷卡量爆增
 (B)大量低價促銷廣告
 (C)國外旅行業違約，但國內招攬旅行業不負賠償責任
 (D)代表人或員工變更異常

11.旅行業管理規則第 53 條第 4 項明定履約保證保險之投保範圍，下列何項非屬該保險金可用以支付旅客所付費用之情形？
(A)旅行業因財務困難，未能繼續經營時
(B)旅行業無力支付辦理旅遊所需一部或全部費用時
(C)旅行業遭觀光主管機關勒令停業或廢止旅行業執照時
(D)旅行業所安排之旅遊活動因故致一部或全部無法完成時

12.有關旅行業經營業務之相關規定，下列敘述何者錯誤？
(A)旅行業代客辦理護照得由旅行業業務人員簽名處理
(B)國外旅行業違約致旅客權利受損者國內招攬之旅行業應負賠償責任
(C)不得未經旅客請求而變更旅程
(D)包租的遊覽車應以搭載所屬觀光團體旅客為限

13.依規定，有關旅行業懸掛市招的方式，下列敘述那些正確？①應於領取旅行業執照前懸掛市招　②應於領取旅行業執照後懸掛市招　③營業地址變更時，應於換領旅行業執照前，拆除原址之全部市招　④營業地址變更時，應於換領旅行業執照後，拆除原址之全部市招
(A)①③　　　　(B)①④　　　　(C)②③　　　　(D)②④

14.旅行業那一項保險經中央主管機關核准後，可以同金額之銀行保證代之？
(A)履約保證保險　　　　　　(B)責任保險
(C)旅遊平安保險　　　　　　(D)旅客意外醫療保險

15.依發展觀光條例規定，外籍旅客向特定營業人購買特定貨物，達一定金額以上，並於一定期間內攜帶出口者，得在一定期間內辦理退還特定貨物之營業稅，故交通部會同財政部訂定下列何種法規規範？
(A)外籍旅客購買特定貨物申請退還營業稅實施辦法
(B)外籍旅客申請退還營業稅實施辦法
(C)外籍旅客購買特定貨物申請退還營業稅實施標準
(D)外籍旅客購買貨物申請退稅實施辦法

16. 為保障旅遊消費者權益，有旅行業管理規則第 59 條規定情事者，中央主管機關得予以公告之；下列何者非屬前述規定公告之情事？
(A)保證金被法院扣押或執行者　　　　(B)旅遊糾紛者
(C)解散者　　　　　　　　　　　　(D)受停業處分者

17. 有關旅行業經理人之相關規定，下列何者正確？
(A)旅行業經理人可為兼任性質
(B)乙種旅行業設置經理人，人數不得少於 2 人
(C)曾經營旅行業受撤銷營業執照處分，尚未逾 5 年者不得受僱為經理人
(D)連續 2 年未在旅行業任職者，應重新參加訓練合格後，始得受僱為經理人

18. 有關旅行業經理人訓練之相關規定，下列敘述那些正確？①參加訓練者必須繳納訓練費用　②訓練節次為 50 節課　③訓練期間之缺課節數不得逾 6 節數　④訓練測驗成績以 60 分為及格
(A)①②　　　　(B)①③　　　　(C)②④　　　　(D)③④

19. 旅行業應遵守之規定，下列敘述何者錯誤？
(A)公司名稱應標明旅行社字樣
(B)應專業經營且有固定之營業處所
(C)業務範圍僅能單一項目，不可同時經營國內旅遊及國外旅遊
(D)以公司組織為限

20. 兩岸海空運正式直航日期為：
(A)民國 97 年 6 月 15 日　　　　(B)民國 97 年 12 月 15 日
(C)民國 98 年 2 月 15 日　　　　(D)民國 98 年 5 月 15 日

21. 下列何者不是旅行業申請設立分公司所應備具之文件？
(A)董事會議事錄或股東同意書　　　(B)分公司執照影本
(C)分公司營業計畫書　　　　　　　(D)分公司經理人名冊

22. 那一個國家風景區的建設願景為「以水上活動為主軸的國際級休閒渡假區」？
(A)東部海岸
(B)北海岸及觀音山
(C)大鵬灣
(D)澎湖

23. 「觀光拔尖領航方案行動計畫」明確指出臺灣各區域之不同發展主軸，請問下列敘述何者最不正確？
(A)北部地區：文化及時尚的臺灣
(B)南部地區：歷史及海洋的臺灣
(C)中部地區：產業及時尚的臺灣
(D)離島地區：特色島嶼的臺灣

24. 交通部觀光局內部負責國家級風景特定區規劃、建設、經營、管理相關業務之單位為何？
(A)企劃組　　　(B)國民旅遊組　　　(C)業務組　　　(D)技術組

25. 依據交通部觀光局 2010 年施政重點，下列那一座離島將發展成低碳觀光島？
(A)金門　　　(B)小琉球　　　(C)澎湖　　　(D)龜山島

26. 請問我國係於何時首次推動「臺灣觀光年」？
(A)民國 93 年　　(B)民國 94 年　　(C)民國 95 年　　(D)民國 96 年

27. 依據民國 100 年 5 月 27 日行政院核定之「觀光拔尖領航方案行動計畫（修訂本）」，預估到民國 103 年臺灣觀光外匯收入可占全國 GDP 之比重為何？
(A) 1.0%　　　(B) 1.5%　　　(C) 2.0%　　　(D) 2.5%

28. 依導遊人員管理規則之規定，導遊人員執業證之分類為何？
(A)外語導遊人員執業證及華語導遊人員執業證
(B)專任導遊人員執業證及特約導遊人員執業證
(C)華語導遊人員執業證及英語導遊人員執業證
(D)專任導遊人員執業證及兼任導遊人員執業證

29. 由他人冒名頂替參加導遊人員職前訓練或在職訓練者，如何處理？
(A)應予退訓並沒收訓練費用
(B)退訓並於三年內不得參加訓練
(C)退訓並取消考試錄取資格
(D)退訓並處罰款

30. 特約導遊人員轉任為專任導遊人員或停止執業時，應將其執業證送繳何處？
(A)交通部觀光局
(B)交通部觀光局或其委託之團體
(C)所服務的旅行社
(D)中華民國觀光導遊協會

31. 大陸地區人民依據大陸地區專業人士來臺從事專業活動許可辦法申請來臺者，應以邀請單位之負責人或業務主管為保證人，但下列何者事由申請來臺無須覓保證人及備具保證書？
(A)參加國際會議或重要交流活動　　(B)來臺參與學術科技研究
(C)已取得臺灣地區不動產所有權者　　(D)來臺擔任學術研討會主持人

32. 依大陸地區人民來臺從事商務活動許可辦法之規定，原則上大陸地區人民申請進入臺灣地區從事商務研習者，下列關於停留期間的敘述，何者最正確？
(A)自入境翌日起，不得逾 1 個月
(B)自入境翌日起，不得逾 2 個月
(C)自入境翌日起，不得逾 3 個月
(D)自入境翌日起，不得逾 4 個月

33. 大陸旅行團來臺觀光入境後，隨團導遊若發現團員有脫團情事，除應就近通報警察機關處理外，還應該向何機關通報？
(A)旅行業所在地之治安機關　　(B)內政部入出國及移民署
(C)交通部觀光局　　(D)行政院大陸委員會

34. 大陸地區人民來臺觀光有那一種離團情形時，導遊毋須作離團通報？

(A)傷病需緊急就醫

(B)在既定行程中離團拜訪親友

(C)在既定行程之自由活動時段從事購物活動

(D)緊急事故需離團者

35. 大陸地區人民經那一個機關的許可，得在臺灣地區取得、設定或移轉不動產物權？

(A)財政部　　　　(B)經濟部　　　　(C)內政部　　　　(D)法務部

36. 我方財團法人海峽交流基金會與大陸海峽兩岸關係協會所簽署的協議，其內容涉及法律修正或應以法律定之者，須送立法院審議；未涉及法律之修正或無須另以法律定之者，送立法院備查；這是下列那一項法律的規定？

(A)中華民國憲法

(B)行政院組織法

(C)行政院大陸委員會組織條例

(D)臺灣地區與大陸地區人民關係條例

37. 依據臺灣地區與大陸地區人民關係條例第 17 條，大陸配偶申請居留時，有關財力證明的要求為：

(A)無須檢附任何財力證明的文件

(B)有相當財產足以自立或生活保障無虞

(C)檢附新臺幣 200 萬元財力證明之文件

(D)檢附新臺幣 100 萬元財力證明之文件

38. 大陸地區人民、法人在臺灣地區從事投資行為的規定如何？

(A)需經主管機關許可

(B)限於經由第三地區之公司間接來臺投資

(C)限於經許可在臺灣地區長期居留者

(D)投資金額限於新臺幣 1000 萬元以上

39. 臺灣地區人民與大陸地區人民在大陸地區結婚，其夫妻財產制，應依那個地區之規定？

(A)臺灣地區　　　　　　　　　　(B)大陸地區

(C)視雙方結婚後設戶籍地區而定　　(D)依夫妻雙方約定

40. 依「大陸地區人民來臺從事商務活動許可辦法」之規定，大陸地區人民申請進入臺灣地區從事商務訪問者，下列關於停留期間的敘述，何者最正確？

(A)由主管機關依活動行程予以增加 3 日，總停留期間自入境翌日起，不得逾 1 個月

(B)由主管機關依活動行程予以增加 5 日，總停留期間自入境翌日起，不得逾 2 個月

(C)由主管機關依活動行程予以增加 3 日，總停留期間自入境翌日起，不得逾 2 個月

(D)由主管機關依活動行程予以增加 5 日，總停留期間自入境翌日起，不得逾 1 個月

41. 大陸地區人民依規定許可在臺灣地區依親居留滿 4 年，且每年在臺灣地區合法居留期間逾幾日者，得申請長期居留？

(A) 60　　　　　　　　　　　　(B) 123

(C) 163　　　　　　　　　　　(D) 183

42. 依據臺灣地區與大陸地區人民關係條例第 10 條之 1，大陸地區人民申請進入臺灣地區團聚或居留者，應該：

(A)有相當學歷證明文件

(B)接受面談、按捺指紋並建檔管理

(C)有相當財產足以自立或生活保障無虞

(D)檢附新臺幣 200 萬元財力證明之文件

43. 大陸地區的房地產在臺灣地區違法廣告，應由下列那個機關加以處罰？

(A)行政院　　　(B)行政院新聞局　　　(C)經濟部　　　(D)內政部

44. 臺灣地區與大陸地區人民有關「非婚生子女認領之效力」的處理依據為何？

(A)依臺灣地區之規定　　　　　　(B)依大陸地區之規定
(C)依訴訟地或仲裁地之規定　　　(D)依認領人設籍地區之規定

45.八二三砲戰是中共對金門砲擊而引起臺海危機，發生於民國幾年？
　(A) 39 年　　　　(B) 43 年　　　　(C) 45 年　　　　(D) 47 年

46.接待大陸地區人民來臺觀光之導遊人員，若違反規定包庇未具有大陸
　地區人民來臺從事觀光活動許可辦法第 21 條接待資格者，執行接待
　大陸旅客來臺觀光團體業務，將被處以停止接待大陸地區人民來臺觀
　光團體業務多久時間？
　(A) 1 至 3 個月　　(B) 3 至 6 個月　　(C) 6 至 9 個月　　(D) 1 年

47.旅行業辦理大陸地區人民來臺從事觀光活動業務，有大陸地區人民逾
　期停留且行方不明者，每一人扣繳保證金新臺幣 10 萬元，每團次最
　多得扣至多少保證金？
　(A) 100 萬元　　　　　　　　　(B) 200 萬元
　(C) 100 萬元兼記點 5 點　　　　(D) 100 萬元兼記點 10 點

48.大陸觀光團來臺旅遊途中，得否更換導遊人員？
　(A)不得更換
　(B)須經交通部觀光局同意始得更換
　(C)經團員同意，即得更換，無須通報
　(D)如有急迫需要，始得更換，且應立即通報

49.導遊人員在辦理接待經許可來臺觀光之大陸地區人民業務時，應於該
　團體入境前一日何時前，將團體入境資料傳送到交通部觀光局？
　(A) 10 時　　　　(B) 12 時　　　　(C) 15 時　　　　(D) 17 時

50.旅行業辦理接待大陸旅客來臺觀光業務違反相關規定，有些是採取記
　點方式，按季計算後，累計 7 點以上者，停止其辦理業務的期間是多
　久？
　(A) 3 個月　　　　　　　　　　(B) 6 個月
　(C) 1 年　　　　　　　　　　　(D) 1 年 3 個月

51. 臺灣地區學校擬與大陸地區學校簽訂書面約定書，應該如何申報？
 (A)各級學校都應向教育部申報
 (B)國中小向縣市教育局申報
 (C)高中向行政院文化建設委員會中部辦公室申報
 (D)大學簽訂後，向財團法人海峽交流基金會申報

52. 民國 97 年 5 月馬總統就任後，政府推動兩岸兩會制度化協商，相關協商的議題現階段以何者為優先？
 (A)兩岸和平協議等政治議題
 (B)兩岸經貿、交流秩序等議題
 (C)兩岸軍事互信機制等議題
 (D)兩岸共同參與國際組織等議題

53. 香港或澳門居民經許可在臺灣地區定居並辦妥戶籍登記後，若須申請入出境，應依什麼身分辦理？
 (A)香港或澳門居民　　　　　　　　(B)大陸地區人民
 (C)外國地區人民　　　　　　　　　(D)臺灣地區人民

54. 「中國大陸第四代領導人」，指的是那一位？
 (A)江澤民　　　　(B)胡錦濤　　　　(C)李鵬　　　　(D)朱鎔基

55. 依財團法人海峽交流基金會與海峽兩岸關係協會簽訂之「兩岸公證書使用查證協議」內容，目前雙方相互寄送之公證書副本範圍不包括下列何項？
 (A)婚姻　　　　(B)稅務　　　　(C)病歷　　　　(D)創作

56. 中國大陸於西元那一年主辦奧運？
 (A) 2006 年　　　(B) 2008 年　　　(C) 2010 年　　　(D) 2011 年

57. 依據民國 97 年 6 月兩岸簽署之「海峽兩岸關於大陸居民赴臺灣旅遊協議」，下列那一項不是該項協議簽署實施內容？
 (A)每天以 3000 人次為限　　　　　(B)採取團進團出形式
 (C)停留時間以 10 天為限　　　　　(D)來臺健康檢查

58. 下列何者不是政府已同意來臺灣駐點採訪的大陸地區媒體？
 (A)解放軍報　　　　　　　　　　(B)人民日報
 (C)新華社　　　　　　　　　　　(D)中國新聞社

59. 大陸配偶來臺團聚與居留期間合計滿幾個月後，應加入全民健康保險？
 (A) 6 個月　　　(B) 4 個月　　　(C) 3 個月　　　(D) 1 個月

60. 下列何者並非中國大陸行政區劃分下的「自治區」？
 (A)內蒙古　　　(B)西藏　　　(C)青海　　　(D)廣西壯族

61. 中國大陸最高立法機關「全國人民代表大會」，其代表任期幾年？
 (A) 3 年　　　(B) 4 年　　　(C) 5 年　　　(D) 6 年

62. 「脫產」在臺灣是法律習慣用語，指當事人為逃避法律上責任，而將自己所擁有的財產隱匿起來或私自加以處理，而在中國大陸，「脫產」是指：
 (A)法律習慣用語　　　　　　　　(B)脫離直接生產崗位
 (C)拋棄財產　　　　　　　　　　(D)沒有財產

63. 民事事件涉及香港或澳門時，應用下列何種法律解決？
 (A)適用我國民法
 (B)準用我國民法
 (C)適用香港或澳門之民事法典
 (D)類推適用涉外民事法律適用法

64. 香港或澳門之公司，在臺灣地區營業，依香港澳門關係條例，準用我國公司法有關什麼公司之規定？
 (A)本國公司　　　(B)外國公司　　　(C)大陸地區公司　　　(D)有限公司

65. 國人某甲在澳門犯重傷害罪，案經澳門法院判刑且執行完畢後，將其遣返臺灣，我國應如何處理？
 (A)基於「一事不再理」之原則，我司法機關不得再行處斷
 (B)應維持「司法獨立」之原則，重行依我國法律處斷

(C)應採取「相互尊重」之原則，依澳門法院審理結果加以執行

(D)仍應依我國法律處斷，但得免某甲刑罰全部或一部之執行

66. 葡萄牙於那一年結束澳門之治理？
(A)民國 86 年　　　(B)民國 87 年　　　(C)民國 88 年　　　(D)民國 89 年

67. 香港在臺灣最先設立的正式機構為：
(A)香港旅遊發展局　　　　　　(B)香港貿易發展局
(C)港臺經濟文化合作協進會　　　(D)香港經濟文化辦事處

68. 香港澳門關係條例所稱「香港」，係指香港島、九龍半島以及下列何者？
(A)維多利亞島　　　　　　　(B)灣仔島
(C)新界及其附屬部分　　　　(D)青州島

69. 香港澳門關係條例中，對居民的定義，下列何者正確？
(A)具有香港永久居留資格，且持有英國國民（海外）護照者，為「香港居民」
(B)具有澳門永久居留資格，且未持有澳門護照以外之旅行證照者，為「澳門居民」
(C)在香港居住之人士，且未持有英國國民（海外）護照或香港護照以外之旅行證照者，為「香港居民」
(D)具有澳門永久居留資格，且持有葡萄牙結束治理後於澳門取得之護照者，為「澳門居民」

70. 香港或澳門居民及經許可或認許之法人，其權利在臺灣地區受侵害時，得為何種救濟行為？
(A)得有告訴或自訴之權利　　　(B)不得提起告訴或自訴
(C)最重本刑在 3 年以上，始得告訴　(D)申經許可，始得告訴

71. 在國內申辦護照，早上送件，要求隔天上午製發完成者，須加收速件處理費新臺幣多少元？
(A) 300 元　　　(B) 600 元　　　(C) 900 元　　　(D) 1200 元

72.男子於年滿 15 歲當年之 12 月 31 日前，申請普通護照，其效期為幾年以下？
(A) 1 年　　　　　(B) 3 年　　　　　(C) 5 年　　　　　(D) 10 年

73.香港居民以網路申請入境許可同意書，可來臺停留 30 日，其入國時應持憑之香港護照，有效期間應多久，始得查驗入國？
(A) 6 個月以上　　　　　　　(B) 3 個月以上
(C) 30 日以上　　　　　　　(D)尚有效即可

74.歸化我國國籍之役齡男子，自何時之翌日起，屆滿一年時，依法辦理徵兵處理？
(A)與國人結婚　　　　　　　(B)許可居留
(C)許可定居　　　　　　　　(D)初設戶籍登記

75.入境旅客攜帶行李物品，下列何者免稅？
(A)酒 1 公升　　　(B)捲菸 299 支　　(C)雪茄 99 支　　(D)菸絲 2 磅

76.香港居民經主管機關許可者，得持用普通護照，其護照末頁併加蓋何種戳記？
(A)「新」字戳記　　　　　　(B)「特」字戳記
(C)「港」字戳記　　　　　　(D)「換」字戳記

77.旅客隨身攜帶入境之犬隻，符合檢疫規定下，合計最高數量為何？
(A) 3 隻　　　　　(B) 4 隻　　　　　(C) 5 隻　　　　　(D) 6 隻

78.依外國護照簽證條例第 14 條之規定，下列那一種簽證免收費用？
(A)居留簽證　　　(B)停留簽證　　　(C)落地簽證　　　(D)外交簽證

79.在臺持有入出境許可證之大陸地區人民，不可以在臺灣開立何種存款帳戶？
(A)外匯活期存款帳戶　　　　(B)外匯定期存款帳戶
(C)新臺幣活期存款帳戶　　　(D)新臺幣定期存款帳戶

80.大陸旅客入境時攜帶 3 萬元人民幣現鈔，則下列敘述何者正確？

(A)可自由攜帶入境

(B)經確實申報後，可攜帶 2 萬元人民幣現鈔入境，另 1 萬元人民幣現鈔封存於指定單位，出境時攜出

(C)經確實申報後，可攜帶 3 萬元人民幣現鈔入境

(D)經確實申報後，可攜帶 1 萬元人民幣現鈔入境，另 2 萬元人民幣現鈔封存於指定單位，出境時攜出

Note

101 年華語導遊人員 導遊實務㈡試題解答：

1. D	2. A	3. C	4. D	5. D
6. C	7. C	8. B	9. C	10. C
11. C	12. A	13. C	14. A	15. A
16. B	17. C	18. B	19. C	20. B
21. B	22. C	23. A	24. D	25. B
26. A	27. C	28. A	29. A	30.一律給分
31. C	32. A	33. C	34. C	35. C
36. D	37. A	38. A	39. B	40. D
41. D	42. B	43. D	44. D	45. D
46. D	47. A	48. D	49. C	50. C
51. A	52. B	53. D	54. B	55. D
56. B	57. D	58. A	59. B	60. C
61. C	62. B	63. D	64. B	65. D
66. C	67. B	68. C	69. B	70. A
71. C	72. C	73. A	74. D	75. A
76. B	77. A	78. D	79. D	80. B

（本試題解答，以考選部最近公佈為準確。http://wwwc.moex.gov.tw）

【101 年外語導遊人員 導遊實務㈡試題】

■單一選擇題（每題 1.25 分，共 80 題，考試時間為 1 小時）。

1. 依據發展觀光條例及水域遊憩活動管理辦法，經營泛舟活動業者，在從事活動前未向水域管理機關報備，應受到何種處罰？
 (A)新臺幣 3 千元以上 1 萬 5 千元以下罰鍰，並禁止其活動
 (B)新臺幣 5 千元以上 2 萬 5 千元以下罰鍰，並禁止其活動
 (C)新臺幣 1 萬元以上 5 萬元以下罰鍰，並禁止其活動
 (D)新臺幣 1 萬 5 千元以上 7 萬 5 千元以下罰鍰，並禁止其活動

2. 依據民宿管理辦法，民宿之申請登記，下列敘述何者正確？
 (A)在同一縣市經營二家民宿得沿用相同名稱登記
 (B)在鄉村區之集合住宅可申請登記民宿
 (C)民宿經營者必須以自有房屋登記
 (D)經政府劃定之休閒農業區內之農舍可供作民宿使用

3. 依據發展觀光條例，風景特定區計畫之擬訂及核定，除應先會商主管機關外，悉依下列何項法規之規定辦理？
 (A)休閒農業輔導管理辦法　　　　　　(B)風景特定區管理規則
 (C)都市計畫法　　　　　　　　　　　(D)國家公園管理法

4. 中央主管機關有關加強國際宣傳之作為，下列何者不包括在發展觀光條例當中？
 (A)得與外國觀光機構訂定觀光合作協定
 (B)得授權觀光機構與外國觀光機構簽訂觀光合作協定
 (C)應以邦交國家之觀光合作優先
 (D)應每年就觀光市場進行調查及資訊蒐集

5. 依規定經營觀光旅館業者申請籌設營業之程序為何？①依法辦妥公司登記　②向中央主管機關申請核准　③申請觀光旅館竣工查驗　④核發觀光旅館業執照
 (A)①②④③　　　(B)①③②④　　　(C)②①③④　　　(D)②①④③

6. 依規定旅行業有下列何種情事，中央主管機關得公告之？
 (A)有玷辱國家榮譽、損害國家利益者
 (B)妨害善良風俗者
 (C)受停業處分或廢止旅行業執照者
 (D)詐騙旅客行為者

7. 依外籍旅客購買特定貨物申請退還營業稅實施辦法之規定，外籍旅客同一天內向同一特定營業人購買特定貨物，並於一定期間內攜帶出口者，可辦理退還營業稅，惟其含稅總金額至少應達新臺幣多少元？
 (A) 2,000 元　　(B) 3,000 元　　(C) 4,000 元　　(D) 5,000 元

8. 某企業欲在風景區內投資興建遊樂區，依法提出籌設申請，其土地面積不得小於幾公頃？
 (A) 1 公頃　　(B) 2 公頃　　(C) 5 公頃　　(D) 10 公頃

9. 依發展觀光條例之規定，觀光遊樂業者，經受停止營業或廢止營業執照或登記證之處分，又未依同條例繳回觀光專用標識者，處新臺幣多少罰鍰，並勒令其停止使用及拆除之？
 (A) 1 萬元以上 5 萬元以下
 (B) 1 萬 5 千元以上 7 萬 5 千元以下
 (C) 3 萬元以上 15 萬元以下
 (D) 9 萬元以上 45 萬元以下

10. 依發展觀光條例之規定，旅館業如需暫停經營 1 個月以上時，需檢具資料報請主管機關備查，其暫停經營期間最長不得超過 1 年，但有正當理由者，得申請展延 1 次，並以多少時間為期限？
 (A) 2 年　　　(B) 1 年　　　(C) 6 個月　　　(D) 3 個月

11. 區內建築物之造形、構造、色彩等及廣告物、攤位之設置，依規定得實施規劃限制的地區為何？
(A)觀光地區及風景特定區　　(B)自然人文生態景觀區
(C)原住民保留地　　　　　　(D)自然保留區

12. 依旅行業管理規則規定，旅行業業務經營，下列敘述何者正確？
(A)甲旅行業經旅客書面同意後轉讓給乙旅行業，其旅遊契約效用仍然存在
(B)甲種旅行業經營自行組團業務得由乙種旅行業代為招攬國內旅遊業務
(C)旅行業辦理國內旅遊應派遣專人隨團服務
(D)旅遊契約書內容由旅行業與旅客協調後訂定

13. 依旅行業管理規則第 24 條規定，旅行業辦理旅遊時，應與旅客簽定書面旅遊契約，其印製之招攬文件並應加註什麼？①公司名稱　②註冊編號　③負責人姓名　④公司電話
(A)①②　　　　(B)①③　　　　(C)①③④　　　　(D)①②③④

14. 依旅行業管理規則之規定，下列有關期間的敘述，何者有誤？
(A)旅行業經理人訓練合格人員，連續 3 年未在旅行業任職者，應重新參加訓練
(B)旅行業辦理旅遊業務，與旅客簽定之旅遊契約書，應設置專櫃保管 2 年，備供查核
(C)旅行業申請暫停營業期間，最長不得超過 1 年，其有正當理由者，得申請展延 1 次，期間以 1 年為限
(D)旅行業受廢止執照處分後，其公司名稱於 5 年內不得為旅行業申請使用

15. 依規定旅行業經核准籌設後，應賡續申請註冊，始能營業。下列何種文件為申請註冊時之非必要文件？
(A)公司登記證明文件　　　　(B)經營計畫書
(C)公司章程　　　　　　　　(D)旅行業設立登記事項卡

16. 某甲經營「甲種旅行社」包含總公司共 3 家，依規定應繳納多少保證金？
 (A) 150 萬元　　　(B) 180 萬元　　　(C) 210 萬元　　　(D) 300 萬元

17. 團體旅遊文件之契約書依規定應載明下列那些事項，並報請交通部觀光局核准後實施？①旅遊全程所需繳納之全部費用及付款條件　②旅行業可臨時安排之購物行程　③委由旅客代為攜帶物品返國之約定　④責任保險及履約保證保險有關旅客之權益
 (A)①②　　　　(B)①④　　　　(C)②③④　　　　(D)③④

18. 有關旅行業經營國人出國觀光團體旅遊之規定，下列敘述那些正確？①應選擇國外當地政府登記合格之旅行業　②取得其口頭承諾或保證，始可委託其接待或導遊　③國外旅行業違約，致旅客權利受損者，國內招攬之旅行業可不負賠償責任　④發生緊急事故時，於事故發生後 24 小時內應向交通部觀光局報備
 (A)①②　　　　(B)①③　　　　(C)①④　　　　(D)②④

19. 甲種旅行業可經營之業務，依規定包括下列那幾項？①以包辦旅遊方式安排國內觀光　②代理外國旅行業辦理推廣業務　③委託乙種旅行業代為招攬團體旅遊業務　④設計國外旅程、安排導遊或領隊人員
 (A)①③　　　　(B)①④　　　　(C)②③　　　　(D)②④

20. 某甲旅行社辦理旅遊業務時，該公司及其派遣之隨團服務人員所為下列行為，何者依規定未違規？
 (A)讓旅行團使用之遊覽車沿途搭載團員朋友之其他旅遊散客
 (B)使用購物店業者提供之自用巴士接送旅行團
 (C)為免旅客遺失證照，未經旅客請求即要求團員將其證照全程交其保管
 (D)旅程中因次一旅遊目的地遇颱風豪雨道路中斷，未經旅客請求即調整變更行程

21. 旅行業應於開業前，將全體職員名冊分別報請有關主管機關備查，職員有異動時，依規定應於多少時間內將異動表分別報請有關主管機關

備查？

(A) 10 日　　　　　(B) 15 日　　　　　(C) 20 日　　　　　(D) 30 日

22.有關旅行業籌設方式之規定，下列何者錯誤？
　(A)旅行業應專業經營，以公司組織為限
　(B)經營旅行業，應向在地縣市觀光機關申請核准籌設
　(C)公司名稱應標明旅行社字樣
　(D)申請籌設文件應包含營業處所之使用權證明文件

23.旅行業為旅客代辦出入國手續，應指定專人負責送件，專任送件人員
　識別證依規定應向何者請領？
　(A)當地縣市政府觀光機關
　(B)交通部觀光局
　(C)中華民國旅行業品質保障協會
　(D)中華民國旅行商業同業公會全國聯合會

24.旅行業以服務標章招攬旅客之相關規定，下列何者正確？
　(A)服務標章註冊應報請交通部觀光局核准
　(B)可以服務標章簽定旅遊契約
　(C)服務標章可視需要申請多個
　(D)綜合旅行業刊登廣告時，得以註冊之服務標章替代公司名稱

25.旅行業保證金被強制執行，依規定應於接獲交通部觀光局通知之日起
　多久內繳足？
　(A) 15 日　　　　　(B) 20 日　　　　　(C) 30 日　　　　　(D) 60 日

26.某甲種旅行社僱用僅具華語導遊資格之李四為專任導遊，下列何地區
　之來臺觀光旅客或旅行團，依規定該旅行社不得指派李四前往接待執
　行導遊業務？
　(A)大陸　　　　　(B)香港　　　　　(C)新加坡　　　　　(D)澳門

27.政府為提昇中南部地區文化藝術資源設立國立故宮博物院南部分院於
　何處？

(A)嘉義民雄　　　　(B)嘉義太保　　　　(C)嘉義朴子　　　　(D)嘉義市

28.臺灣高速鐵路是在何時通車，因而使臺灣進入一日生活圈，觀光產業也受到影響？
(A)民國 94 年 1 月
(B)民國 95 年 1 月
(C)民國 96 年 1 月
(D)民國 97 年 1 月

29.我國第 13 座國家風景區是何處？
(A)西拉雅　　　　(B)雲嘉南濱海　　　　(C)大鵬灣　　　　(D)阿里山

30.「觀光拔尖領航方案行動計畫」中針對歐美地區所擬訂的行銷方式為：
(A)運用名人代言臺灣觀光
(B)聘請公關公司加強行銷通路
(C)開發商務旅遊市場
(D)型塑臺流風潮

31.「重要觀光景點建設中程計畫」將推動下述那一個地質公園成為 UNESCO GEOPARK？
(A)野柳地質公園
(B)墾丁地質公園
(C)脊樑山脈地質公園
(D)太魯閣地質公園

32.「旅行臺灣、感動100」以時間為縱軸推出的四大主題系列活動中「臺灣自行車節」屬於那一季節之活動？
(A)春季　　　　(B)夏季　　　　(C)秋季　　　　(D)冬季

33.政府推動「觀光拔尖領航方案行動計畫」，4 年將編列新臺幣多少億元來執行？
(A) 700 億元　　　(B) 500 億元　　　(C) 400 億元　　　(D) 300 億元

34.依導遊人員管理規則之規定，導遊人員不得有下列何行為，違者依相關規定處罰之？
(A)導遊人員之執業證遺失或毀損，未具書面敘明理由，申請補發或換發
(B)擅離團體或擅自將旅客解散、擅自變更遊樂及住宿設施
(C)執行導遊業務時，誘導旅客採購物品或為其他服務收受回扣

(D)執行導遊業務時，非經旅客請求無正當理由保管旅客證照，或經旅客請求保管而遺失旅客委託保管之證照、機票等重要文件

35.參加導遊人員職前訓練，因產假、重病或其他正當事由，經核准延期測驗者，依規定應於多久內申請測驗？
(A) 3 個月　　　　(B) 6 個月　　　　(C) 1 年　　　　(D) 2 年

36.依民國 101 年 3 月 5 日修正之導遊人員管理規則之規定，導遊人員職前訓練測驗成績不及格者，依規定應於幾日內補行測驗？
(A) 7 日　　　　(B) 10 日　　　　(C) 15 日　　　　(D) 30 日

37.依規定在大陸地區作成之民事仲裁判斷，不違背臺灣公共秩序或善良風俗者，得向下列那個機關聲請認可？
(A)法院　　　　　　　　　　(B)行政院大陸委員會
(C)財團法人海峽交流基金會　　(D)內政部

38.邀請單位邀請大陸地區人民來臺從事商務活動，邀請單位年度營業額達新臺幣 1 億元，依規定其每年邀請人次不得超過多少？
(A) 2 百人次　　　(B) 4 百人次　　　(C) 6 百人次　　　(D) 8 百人次

39.根據民國 100 年 6 月 21 日核定之海峽兩岸關於大陸居民赴臺灣旅遊協議修正文件一的規定，有關開放大陸居民赴臺灣個人旅遊（自由行）第一批開放區域試點城市，下列何者不包括在內？
(A)廣州市　　　(B)廈門市　　　(C)北京市　　　(D)上海市

40.海峽兩岸經濟合作架構協議簽署後，為處理該協議後續議題須成立下列何種機構？
(A)兩岸經濟貿易委員會　　　(B)兩岸金融合作委員會
(C)兩岸經濟協調委員會　　　(D)兩岸經濟合作委員會

41.政務人員及直轄市長、縣（市）長依規定申請進入大陸地區者，應填具進入大陸地區申請書表，向那個機關申請許可？
(A)行政院大陸委員會　　　(B)內政部
(C)行政院　　　　　　　　(D)所屬上級中央機關

42. 根據大陸地區專業人士來臺從事專業活動許可辦法第 16 條之規定，大陸地區專業人士因年滿幾歲行動不便或健康因素須專人照料，得同時申請配偶或直系親屬一人陪同來臺？

(A) 50 歲　　　　(B) 55 歲　　　　(C) 60 歲　　　　(D) 65 歲

43. 根據大陸地區專業人士來臺從事專業活動許可辦法第 10 條之規定，大陸地區專業人士經許可進入臺灣地區從事專業活動者，入境時應備有回程機（船）票，但經許可來臺停留期間逾幾個月者，不在此限？

(A) 3 個月　　　　(B) 6 個月　　　　(C) 9 個月　　　　(D) 1 年

44. 大陸地區人民以下列何種事由申請進入臺灣地區，依規定不需要接受面談及按捺指紋？

(A)申請團聚　　　　　　　　(B)申請居留
(C)申請來臺從事專業活動　　(D)申請定居

45. 依大陸地區人民來臺從事商務活動許可辦法之規定，下列何者不是該辦法所稱的「商務活動」？

(A)商務訪問　　(B)演講　　(C)受訓　　(D)招募員工

46. 下列何者是臺灣地區與大陸地區人民關係條例用來定義「臺灣地區人民」與「大陸地區人民」身分？

(A)籍貫　　　　(B)國籍　　　　(C)戶籍　　　　(D)居所

47. 依規定在大陸地區作成之離婚判決，如何使其在臺灣地區發生效力？

(A)向財團法人海峽交流基金會申請認可
(B)向法務部申請認可
(C)向法院聲請裁定認可
(D)向戶政機關申請認可

48. 假設你所接待的大陸觀光團團員裏有人因為疾病而住院，未能在停留期限內出境，依規定應在停留期間屆滿前，由代申請來臺觀光之旅行業向那個機關申請延期？

(A)內政部入出國及移民署　　(B)當地警察機關

(C)交通部觀光局　　　　　　　　　　(D)行政院衛生署

49.旅行業辦理大陸地區人民來臺從事觀光活動業務，有大陸地區人民逾期停留且行方不明者，依規定每行方不明 1 人要扣繳旅行業繳納給相關單位保證金新臺幣多少元？
(A) 20 萬元　　　(B) 15 萬元　　　(C) 10 萬元　　　(D) 5 萬元

50.旅行業經核准辦理接待大陸旅客來臺觀光業務後，依規定應在 3 個月內繳納保證金，才能辦理相關業務。請問需繳納保證金新臺幣多少元？
(A) 250 萬元　　(B) 200 萬元　　(C) 150 萬元　　(D) 100 萬元

51.依規定導遊人員如有從事與職務不符活動之情事，造成不良後果者，將停止其向交通部觀光局機場旅客服務中心申借臨時工作證的期間是多久？
(A) 1 個月　　　(B) 3 個月　　　(C) 6 個月　　　(D) 9 個月

52.留學香港、澳門之大陸地區人民申請來臺觀光，依規定有無人數限制？
(A)每團 5 人以上　　　　　　　　(B)每團 7 人以上
(C)每團 10 人以上　　　　　　　(D)得不以組團方式

53.澳門居民在澳門應向我派駐之何種機關申請來臺之入出境證？
(A)香港中華旅行社　　　　　　　(B)臺北經濟文化辦事處
(C)欣安服務中心　　　　　　　　(D)內政部入出國及移民署

54.中國大陸各級政府首長，在形式上須經同級什麼機構行使決定權同意後任命？
(A)政治協商會議　　　　　　　　(B)人民代表大會
(C)中央政治局　　　　　　　　　(D)革命委員會

55.下列何者不是我政府現階段對「一個中國」問題的立場？
(A)中華民國是一個主權獨立的國家
(B)「一個中國」就是中華人民共和國

(C)依據臺灣地區與大陸地區人民關係條例，兩岸是屬於中華民國的兩
個地區

(D)兩岸政府對於「一個中國」有不同的認知和表述

56. 嘉義最出名的小吃是什麼？
(A)滷肉飯　　　　(B)雞肉飯　　　　(C)鴨肉飯　　　　(D)肉圓

57. 中華人民共和國與下列那一個國家未曾有過軍事衝突？
(A)美國　　　　　(B)越南　　　　　(C)印度　　　　　(D)馬來西亞

58. 邀請單位使大陸地區人民在臺灣地區從事未經許可或與許可目的不符
之活動，依規定應處新臺幣多少元之罰鍰？
(A) 5 萬元以上 500 萬元以下
(B) 10 萬元以上 200 萬元以下
(C) 20 萬元以上 100 萬元以下
(D) 30 萬元以上 300 萬元以下

59. 西元 2005 年就任之香港特首為何人？
(A)董建華　　　　(B)曾蔭權　　　　(C)唐英年　　　　(D)許仕仁

60. 臺灣地區與大陸地區人民關係條例規定，大陸地區人民之行為能力，
依大陸地區之規定認定。而依中國大陸的規定，幾歲以上是成年人，
具有完全行為能力？
(A) 16 歲　　　　(B) 18 歲　　　　(C) 20 歲　　　　(D) 22 歲

61. 臺海兩岸同時參與下列那一個國際組織？
(A)東協　　　　　　　　　　(B)亞太經濟合作會議
(C)聯合國　　　　　　　　　(D)六方會談

62. 經修正臺灣地區與大陸地區人民關係條例部分條文，行政院自民國 98
年 8 月 14 日起實施全面放寬大陸配偶工作權。下列有關大陸配偶工
作權的敘述何者正確？
(A)只要合法入境，即可在臺工作
(B)依規定獲得在臺灣地區依親居留之許可者，於居留期間，即可在臺

工作

(C)依規定獲得在臺灣地區依親居留之許可者，只需等待 1 年，即可在臺工作

(D)只要合法入境，通過面談後，即可在臺工作

63.民國 97 年馬總統執政後推動的兩岸制度化協商（江陳會談），原則上多久舉行一次？

(A)每 3 個月 (B)每半年 (C)每 9 個月 (D)每 1 年

64.下列何者不是政府已同意來臺灣駐點採訪的大陸地區地方級媒體？

(A)廈門衛視 (B)湖南電視臺

(C)福建日報社 (D)山東日報社

65.民國 99 年政府與中國大陸簽署海峽兩岸經濟合作架構協議，民國 100 年 1 月 1 日起，早收清單中的臺灣 539 項輸往大陸的產品將在幾年內逐步降至零關稅？

(A)一年二階段 (B)一年三階段

(C)二年二階段 (D)二年三階段

66.「變臉」是那一個劇種特有的技藝？

(A)崑劇 (B)豫劇 (C)粵劇 (D)川劇

67.兩岸第 5 次江陳會談簽訂的海峽兩岸經濟合作架構協議，臺灣在電影放映服務業的開放承諾，符合規定的大陸影片每年可以有幾部進入臺灣商業發行映演？

(A) 5 (B) 10

(C) 15 (D)不受進口配額限制

68.國內企業邀請在大陸地區投資子公司之大陸幹部來臺開會，應適用下列何辦法？

(A)大陸地區人民進入臺灣地區許可辦法

(B)大陸地區專業人士來臺從事專業活動許可辦法

(C)大陸地區人民來臺從事觀光活動許可辦法

(D)大陸地區人民來臺從事商務活動許可辦法

69.依規定中華民國護照分普通護照、公務護照及下列何種護照？
(A)一般護照　　　(B)外交護照　　　(C)觀光護照　　　(D)禮遇護照

70.依規定下列何者不是在臺設有戶籍國民，可申請加持第 2 本普通護照之情形？
(A)因商務需要同時趕辦多個國家簽證，或在申辦簽證期間另需護照緊急出國處理商務
(B)現持護照內頁有特定國家之簽證或入出境章戳，致申請擬赴國家之簽證或入境該國可能遭拒絕
(C)現持護照非屬現行最新式樣
(D)因緊急事由或其他不可抗力原因，經外交部認定確有加持必要

71.護照外文姓名之規定，何者正確？
(A)以 1 個為限　　　　　　　　(B)不得加列別名
(C)應以英文、日文或西班牙文記載　(D)排列方式名在前、姓在後

72.飛機所搭載之乘客，因過境必須在我國過夜住宿者，依規定得由何人，向內政部入出國及移民署申請許可？
(A)機長　　　　(B)本人　　　　(C)旅行社　　　　(D)領隊

73.下列何種身分，入出我國，依規定不須申請許可？
(A)臺灣地區設有戶籍國民　　　　(B)臺灣地區無戶籍國民
(C)大陸地區人民　　　　　　　　(D)香港居民

74.依規定年滿幾歲之翌年 1 月 1 日起至 18 歲之男子為接近役齡男子？
(A) 12　　　　(B) 14　　　　(C) 15　　　　(D) 16

75.攜帶美金 1 萬 1 千元入境，依規定應經何種檯查驗通關？
(A)綠線檯　　　(B)黃線檯　　　(C)紅線檯　　　(D)公務檯

76.入境旅客依規定禁止攜帶下列何種國外動物產品？
(A)熟蛋　　　　(B)小魚乾　　　(C)牛肉乾　　　(D)干貝

77.持美國護照以免簽證入境我國，停留期限自入境翌日起算，依規定最長可停留多久？
(A) 14 天　　　　(B) 30 天　　　　(C) 60 天　　　　(D) 90 天

78.依規定持有外國護照之外國旅客拿外幣現鈔在外幣收兌處兌換新臺幣，每筆以等值美金多少金額為限？
(A) 1 萬元　　　　(B) 6 千元　　　　(C) 5 千元　　　　(D) 3 千元

79.依規定出、入境旅客無須憑身分證或護照，僅憑出、入境證照即可逕向各外匯指定銀行國際機場分行辦理每筆結匯之金額為何？
(A)未逾等值 5 千美元　　　　　　(B)未逾等值 6 千美元
(C)未逾等值 7 千美元　　　　　　(D)未逾等值 8 千美元

80.外匯匯率掛牌「€」，這個符號為下列那一種外幣之代號？
(A)人民幣　　　　(B)日幣　　　　(C)加幣　　　　(D)歐元

101 年外語導遊人員 導遊實務㈡試題解答：

1. D	2. D	3. C	4. C	5. C
6. C	7. B	8. B	9. C	10. B
11. A	12. C	13. A	14. B	15. B
16. C	17. B	18. C	19. D	20. D
21. A	22. B	23. B	24. D	25. A
26. C	27. B	28. C	29. A	30. B
31. A	32. C	33. D	34. C	35. C
36. A	37. A	38. B	39. A	40. D
41. B	42. C	43. B	44. C	45. D
46. C	47. C	48. A	49. C	50. D
51. B	52. D	53. B	54. B	55. B
56. B	57. D	58. C	59. B	60. B
61. B	62. B	63. B	64. D	65. B
66. D	67. B	68. D	69. B	70. C
71. A	72. A	73. A	74. C	75. C
76. C	77. B	78. A	79. A	80. D

（本試題解答，以考選部最近公佈為準確。http://wwwc.moex.gov.tw）

【101 年華語、外語導遊人員 觀光資源概要試題】

■ 單一選擇題（每題 1.25 分，共 80 題，考試時間為 1 小時）。

1. 今日臺灣新營、林鳳營、左鎮、左營、衛武營等地名的由來，和昔日鄭氏政權的什麼政策有關？
 (A)屯田駐兵　　　(B)衛所兵制　　　(C)強幹弱枝　　　(D)一條鞭法

2. 明鄭攻臺，荷蘭人死守那一城堡長達 9 個月，並為最後一役？
 (A)普羅民希亞城　　　　　　(B)海堡
 (C)烏特勒支堡　　　　　　(D)熱蘭遮城

3. 基隆市有一處清領時期留下的法國陣亡將士公墓。請問此一史蹟與下列那一事件有關？
 (A)鴉片戰爭　　　(B)英法戰爭　　　(C)中法戰爭　　　(D)八國聯軍

4. 下列那一個臺灣的地名來自鄭成功為紀念其家鄉而命名者？
 (A)平戶　　　(B)延平　　　(C)安平　　　(D)安南

5. 清領時代後期，英國、加拿大的長老教會分別在臺灣南部、北部傳教，南北教區的分界線是：
 (A)濁水溪　　　(B)大肚溪　　　(C)大甲溪　　　(D)大安溪

6. 臺灣史前文化博物館是建立在那個文化遺址上？
 (A)圓山文化　　　　　　(B)卑南文化
 (C)十三行文化　　　　　　(D)大坌坑文化

7. 荷蘭人第二次退出澎湖，轉往臺灣發展，而在今日何處登陸，並建城堡市街？
 (A)淡水　　　(B)鹽水　　　(C)安平　　　(D)高雄

8. 康熙 22 年，率兩萬多名清軍攻臺的清廷將領是：
(A)施琅　　　　　　(B)施世榜　　　　　　(C)施世綸　　　　　　(D)索額圖

9. 日治時期在各地進行重修或新建各種水利工程，以期提高生產力，其中新建埤圳以嘉南大圳最受矚目。請問嘉南大圳的設計與下列那個人物有關？
(A)磯永吉　　　　　　(B)後藤新平　　　　　　(C)八田與一　　　　　　(D)鹿野忠雄

10. 日治時期，臺灣社會實施保甲制度，有保正、甲長的職務，其性質相當於現今何種職務？
(A)區長、里長　　　　　　　　　　(B)鄉長、村長
(C)鎮長、里長　　　　　　　　　　(D)村（里）長、鄰長

11. 西元 1915 年發生的「西來庵事件」具有民族革命性質。請問「西來庵」這座廟座落在那一個城市？
(A)臺北市　　　　　　(B)臺中市　　　　　　(C)嘉義市　　　　　　(D)臺南市

12. 日治時期，標榜以「工業化、皇民化、南進基地化」作為在臺施政三大基本方針的總督是那一位？
(A)長谷川清　　　　　　(B)田健治郎　　　　　　(C)中川健藏　　　　　　(D)小林躋造

13. 西元 1921 年，臺灣的知識份子成立什麼組織，啟蒙大眾並從事政治抗爭？
(A)臺灣教育會　　　　(B)臺灣文化協會　　　　(C)青年團　　　　　　(D)同風會

14. 日治時期，總督府為了確切掌握臺灣的人口狀況，於何時實施臺灣史上第一次人口普查？
(A)樺山資紀上任後
(B)後藤新平展開各種調查事業時
(C)宣布實施「內地延長主義」後
(D)推動「皇民化運動」時

15. 日治時期，於二次大戰期間完成長篇小說《亞細亞的孤兒》的臺灣作家是：

(A)郭秋生　　　　　(B)呂赫若　　　　　(C)楊守愚　　　　　(D)吳濁流

16.自日本統治之初即來臺灣，在臺灣各處踏查，對臺灣的漢人社會及原住民社會都留下許多調查資料，編有《臺灣番人事情》、《理番誌稿》、《臺灣文化志》等重要著作的學者是誰？
(A)森丑之助　　　　(B)伊能嘉矩　　　　(C)鳥居龍藏　　　　(D)田代安定

17.臺灣第一座「二二八紀念碑」設於：
(A)臺南市　　　　　(B)高雄市　　　　　(C)嘉義市　　　　　(D)臺北市

18.以「國際童玩節」聞名的是臺灣那一個縣市？
(A)臺北市　　　　　(B)新北市　　　　　(C)高雄市　　　　　(D)宜蘭縣

19.早期臺灣省政府組織採委員會制，首長稱省主席，由中央指派。請問首位臺籍省主席是誰？
(A)謝東閔　　　　　(B)李登輝　　　　　(C)邱創煥　　　　　(D)林洋港

20.西元 1950 年代到 1960 年代美國援助臺灣的物資中，以何者為最大宗？
(A)石油　　　　　　(B)棉花　　　　　　(C)稻米　　　　　　(D)機械

21.臺灣歷史上那一位佛教團體創始人出生於臺灣？
(A)慈濟證嚴法師　　　　　　　　　(B)佛光山星雲法師
(C)法鼓山聖嚴法師　　　　　　　　(D)中臺禪寺惟覺法師

22.臺灣第一個成立的加工出口區是：
(A)潭子加工出口區　　　　　　　　(B)高雄加工出口區
(C)新竹加工出口區　　　　　　　　(D)臺中港加工出口區

23.下列那一位是臺灣歷史上追求民主，有嘉義媽祖婆之稱的女性政治人物？
(A)蔡阿信　　　　　(B)許世賢　　　　　(C)謝雪紅　　　　　(D)宋美齡

24.《自由中國》的創辦人及籌組中國民主黨的關鍵人物是誰？
(A)李萬居　　　　　(B)郭雨新　　　　　(C)雷震　　　　　　(D)黃信介

25. 清廷設置噶瑪蘭廳的時間，大約在什麼時候？
(A)康熙年間　　　　(B)乾隆年間　　　　(C)嘉慶年間　　　　(D)光緒年間

26. 臺灣原住民族中以「矮靈祭」聞名的是那一族？
(A)賽德克族　　　　(B)泰雅族　　　　　(C)賽夏族　　　　　(D)鄒族

27. 臺灣原住民族音樂中以「八部和音」聞名的是那一族？
(A)布農族　　　　　(B)阿美族　　　　　(C)達悟族　　　　　(D)卑南族

28. 知名導演魏德聖所拍〈賽德克‧巴萊〉的賽德克族和那一族文化最接近？
(A)賽夏族　　　　　(B)布農族　　　　　(C)凱達格蘭族　　　(D)泰雅族

29. 百合花圖騰與那一族密切相關？
(A)阿美族　　　　　(B)魯凱族　　　　　(C)達悟族　　　　　(D)泰雅族

30. 臺灣原住民族中，那一族分布面積最廣？
(A)泰雅族　　　　　(B)布農族　　　　　(C)卑南族　　　　　(D)阿美族

31. 下列那一個平埔族並非分布在中部一帶？
(A)凱達格蘭族　　　(B)貓霧捒族　　　　(C)巴布拉族　　　　(D)巴則海族

32. 下面那一個族群與飛魚有特別感情，可稱為「飛魚的民族」？
(A)阿美族　　　　　　　　　　　　　　(B)卑南族
(C)排灣族　　　　　　　　　　　　　　(D)雅美族（達悟族）

33. 臺灣西南部有①西港　②北港　③新港　④鹿港等四個與港口有關的都市，由北往南排列為：
(A)④②③①　　　　(B)②④①③　　　　(C)③①④②　　　　(D)④③②①

34. 下列何地出現天使門神與基督色彩的門聯，融合東、西文化風格？
(A)新竹新豐　　　　(B)嘉義番路　　　　(C)宜蘭南澳　　　　(D)屏東萬金

35. 下列那一個地名是原住民語的譯音？
(A)宜蘭縣的羅東　　　　　　　　　　　(B)花蓮縣的瑞穗

(C)臺東縣的關山　　　　　　　　　　(D)高雄市的燕巢

36.臺東元宵節最重要的盛會是：
　　(A)義民節　　　　(B)七娘媽生　　　　(C)迎觀音　　　　(D)炸寒單爺

37.分布於日月潭的原住民族為：
　　(A)泰雅族　　　　(B)邵族　　　　(C)阿美族　　　　(D)布農族

38.南臺灣客家六堆嘉年華之敘述，何者錯誤？
　　(A)六堆為高雄市、屏東縣聚落統稱
　　(B)為義勇組織傳揚忠義、護家精神
　　(C)有大武山下小奧運之稱
　　(D)辦理春秋兩季龍舟賽競技

39.何者是臺灣西南沿海最具歷史傳承且著名的廟會活動？
　　(A)王船祭　　　　(B)櫻花祭　　　　(C)豐年祭　　　　(D)關老爺祭

40.三山國王祭典是何族群的主要信仰？
　　(A)閩南人　　　　(B)原住民族　　　　(C)客家人　　　　(D)外省籍

41.下列那一港口，其外有統仙洲、箔仔寮洲、外傘頂洲等沙洲，並在民國 87 年被核定為國內商港？
　　(A)臺西港　　　　(B)東石港　　　　(C)安平港　　　　(D)布袋港

42.臺灣的天后宮數量甚多，下列何者是最早興建的天后宮？
　　(A)屏東內埔六堆天后宮　　　　　　(B)鹿港天后宮
　　(C)臺南大天后宮　　　　　　　　　(D)澎湖天后宮

43.下列各省道公路中，何者與省道臺 1 線有共同起迄點：
　　(A)省道臺 3 線　　　　　　　　　　(B)省道臺 9 線
　　(C)省道臺 17 線　　　　　　　　　(D)省道臺 21 線

44.濱海公路是臺灣海岸地區發展觀光產業的重要交通管道，下列何者是臺灣地區路線最長的濱海公路？
　　(A)省道臺 2 線　　　　　　　　　　(B)省道臺 15 線

(C)省道臺 17 線　　　　　　　　　　　　(D)省道臺 26 線

45.臺灣那一地區因螺絲工廠大量聚集及其產值居全臺之冠，而有「螺絲窟」之稱？
(A)臺南新營　　　　(B)臺中東勢　　　　(C)桃園中壢　　　　(D)高雄岡山

46.古蹟是先民在歷史、文化、建築、藝術上的具體遺產或遺址，下列古蹟何者被列為國家一級古蹟？
(A)竹北法華寺　　　　　　　　　　　　(B)基隆二沙灣砲台
(C)大稻埕千秋街店屋　　　　　　　　　(D)苗栗泰安車站

47.撒奇萊雅族是臺灣原住民族之一，其聚落多分布於何處？
(A)新竹縣　　　　(B)宜蘭縣　　　　(C)屏東縣　　　　(D)花蓮縣

48.「石母」信仰是透過對石頭的祭祀，祈求神明守護子女平安。「石母信仰」是臺灣那一族群的民間信仰？
(A)客家人　　　　(B)閩南人　　　　(C)泰雅族　　　　(D)排灣族

49.有關龜山島的敘述，下列何者錯誤？
(A)是火山地形
(B)行政上屬宜蘭縣龜山鄉
(C)屬東北角暨宜蘭海岸國家風景區
(D)早期因軍事管制，人們無法靠近，有「臺灣行透透，龜山行未到」的俗諺

50.金門與中國大陸那一個城市距離最近，該城市也是小三通的對岸港口？
(A)上海　　　　(B)福州　　　　(C)廈門　　　　(D)汕頭

51.臺灣南端墾丁沿海珊瑚礁海岸生長條件，何者錯誤？
(A)水溫 18°C 以上的熱帶或副熱帶淺海
(B)陽光充足
(C)無河流注入或無泥沙移入的清潔海域
(D)常出現於沙岸地帶

52. 臺灣北部常見的風稜石，其形成原因主要是何種營力？
(A)吹蝕　　　　　(B)磨蝕　　　　　(C)風積　　　　　(D)溶蝕

53. 臺灣海岸的特徵，下列敘述何者錯誤？
(A)北部多岬灣海岸，港灣多，可作漁港
(B)南部多熱帶清澈淺水海域，多珊瑚礁海岸
(C)西部因河川出海，泥沙淤積，多沙洲、潟湖
(D)東部高山與深海相鄰，多沙岸

54. 有關臺灣沿海沙岸環境的敘述，何者錯誤？
(A)臺灣西南部海岸多沙岸　　　　(B)沙岸產業多鹽業
(C)沙岸多岬角和灣澳地形　　　　(D)沙岸海水深度較淺

55. 想要欣賞屬於夏候鳥的「栗喉蜂虎」，應該前往何處國家公園？
(A)臺江國家公園　　　　　　　(B)墾丁國家公園
(C)陽明山國家公園　　　　　　(D)金門國家公園

56. 臺灣深具特色的檜木林帶，最主要分布於何種海拔高度範圍？
(A)海拔 3,000～3,500 公尺　　　(B)海拔 2,500～3,000 公尺
(C)海拔 1,800～2,500 公尺　　　(D)海拔 500～1,800 公尺

57. 位於臺江國家公園範圍且經評列為「國際級濕地」的是下列那一處濕地？
(A)七股鹽田濕地　(B)曾文溪口濕地　(C)鹽水溪口濕地　(D)北門濕地

58. 臺灣中部的何處濕地可以觀察到瀕臨絕種的大安水蓑衣及雲林莞草生長區？
(A)大肚溪口濕地　(B)漢寶濕地　　(C)福寶濕地　　(D)高美濕地

59. 生長於玉山國家公園而終年常綠的「玉山圓柏」，屬於下列何種地帶的代表性植物？
(A)涼溫帶針闊葉混合林　　　　(B)冷溫帶針葉林
(C)亞高山針葉樹林　　　　　　(D)高山寒原

60. 目前臺灣有一座溫泉博物館，位於那一個行政區？
 (A)宜蘭縣礁溪鄉　　　　　　　　(B)新北市烏來區
 (C)臺南市白河區　　　　　　　　(D)臺北市北投區

61. 侵臺颱風次數以那三個月份最多？
 (A) 5、6、7月　　　　　　　　　(B) 6、7、8月
 (C) 7、8、9月　　　　　　　　　(D) 8、9、10月

62. 臺灣流域面積最大的河川為何？
 (A)淡水河　　　　(B)濁水溪　　　　(C)高屏溪　　　　(D)秀姑巒溪

63. 在冬季，落山風主要分布在下列何處以南地區？
 (A)新竹　　　　　(B)大鵬灣　　　　(C)枋山　　　　　(D)大武

64. 下列有關「降水強度」的敘述，何者錯誤？
 (A)臺灣各地的降水強度，冬季大於夏季
 (B)本島北部降水強度的季節變化比南部均勻
 (C)阿里山的年平均降水強度比澎湖大
 (D)降水強度大易導致土壤沖蝕及山洪暴發

65. 在雲嘉南濱海國家風景區內，下列那一館是位於北門鄉之地方文化館？
 (A)臺灣鹽博物館　　　　　　　　(B)李萬居精神啟蒙館
 (C)抹香鯨陳列館　　　　　　　　(D)臺灣烏腳病醫療史紀念館

66. 以泰雅族聚落著稱，加上櫻花、溫泉而成為文化觀光熱門景點的是何地？
 (A)關仔嶺　　　　(B)竹山　　　　　(C)烏來　　　　　(D)礁溪

67. 觀光遊憩資源分類中，古蹟是屬於那一類？
 (A)文化資源　　　(B)產業資源　　　(C)遊樂資源　　　(D)自然資源

68. 金門島上用以擋風、鎮邪、止煞象徵，是聚落及島民的守護神為何？
 (A)趙壁　　　　　(B)風獅爺　　　　(C)水尾塔　　　　(D)烘爐

69.下列那一座國家公園是臺灣具有海洋和陸地範圍的國家公園之一？
(A)墾丁國家公園　　　　　　　　　(B)玉山國家公園
(C)太魯閣國家公園　　　　　　　　(D)陽明山國家公園

70.下列那一個森林遊樂區擁有日人栽植的銀杏林？
(A)武陵森林遊樂區　　　　　　　　(B)阿里山森林遊樂區
(C)惠蓀森林遊樂區　　　　　　　　(D)溪頭森林遊樂區

71.為積極發展海洋遊憩活動，那一處國家風景區興建讓帆船通過的可開
啟式景觀橋？
(A)北海岸及觀音山　　　　　　　　(B)雲嘉南濱海
(C)大鵬灣　　　　　　　　　　　　(D)澎湖

72.西元 2008 年美國 Discovery 頻道製作《Fantastic Festivals of the World》
特輯時，將交通部觀光局推行的何種節慶列為「全球最佳節慶活動」
之一？
(A)中秋節　　　　　　　　　　　　(B)端午節
(C)大甲媽祖繞境　　　　　　　　　(D)臺灣燈會慶元宵

73.馬祖的自然資源別具特色，下列何種是有「神話之鳥」的保育類鳥
類？
(A)東方燕鴴　　　　　　　　　　　(B)紅胸濱鷸
(C)黑嘴端鳳頭燕鷗　　　　　　　　(D)大鸕鷀

74.「蔥蒜節」在下列那一個鄉鎮舉行？
(A)冬山鄉　　　　　(B)東山鄉　　　　　(C)三星鄉　　　　　(D)二崙鄉

75.下列那一種濕地植物是有害的外來種？
(A)大安水蓑衣　　　(B)水筆仔　　　　　(C)雲林莞草　　　　(D)互花米草

76.近年生態觀光盛行，若想從事「全臺唯一」越冬型紫斑蝶之生態觀
光，下列地點何者最為適合？
(A)阿里山國家風景區　　　　　　　(B)花東縱谷國家風景區
(C)茂林國家風景區　　　　　　　　(D)西拉雅國家風景區

77.關於阿里山國家風景區的相關資源說明，何者正確？
　　(A)鐵路、森林、日出、雲海、晚霞並稱為五奇
　　(B)已列入世界文化遺產名冊
　　(C)早在日治時期即因觀光而開發鐵路
　　(D)為增加景點與觀光吸引力，火車鐵道呈「之」字形設計

78.有關臺灣國家公園資源保育目標對象之敘述，何者錯誤？
　　(A)陽明山國家公園：臺灣水韭　　　(B)玉山國家公園：臺灣黑熊
　　(C)墾丁國家公園：梅花鹿　　　　　(D)雪霸國家公園：珠光鳳蝶

79.臺灣俗語「基隆雨、新竹風、安平湧」，其中對於安平湧的敘述，何者錯誤？
　　(A)安平所指為今臺南安平
　　(B)安平的海浪是東北季風造成
　　(C)沿岸潮衝擊著沙灘，形成臺灣著名的沙岸侵蝕地形
　　(D)古稱天險，清代許多臺灣官員詩中均有描述

80.影視觀光總是能帶動電影或相關媒體拍攝或故事發生地點的觀光熱潮，以下何地點不是國片〈賽德克·巴萊〉帶動的觀光熱潮景點？
　　(A)南投縣廬山溫泉　　　　　　　　(B)新北市林口霧社片場
　　(C)新竹縣五峰鄉清泉部落　　　　　(D)南投縣仁愛鄉清流部落

Note

101 年華語、外語導遊人員 觀光資源概要試題解答：

1. A	2. D	3. C	4. C	5. C
6. B	7. C	8. A	9. C	10. D
11. D	12. D	13. B	14. B	15. D
16. B	17. C	18. D	19. A	20. B
21. A	22. B	23. B	24. C	25. C
26. C	27. A	28. D	29. B	30. A
31. A	32. D	33. A	34. D	35. A
36. D	37. B	38. D	39. A	40. C
41. D	42. D	43. B	44. C	45. D
46. B	47. D	48. A	49. B	50. C
51. D	52. B	53. D	54. C	55. D
56. C	57. B	58. D	59. D	60. D
61. C	62. C	63. C	64. A	65. D
66. C	67. A	68. B	69. A	70. D
71. C	72. D	73. C	74. C	75. D
76. C	77. A	78. D	79. B	80. C

（本試題解答，以考選部最近公佈為準確。http://wwwc.moex.gov.tw）

100

華語導遊、外語導遊考試試題

【100 年華語、外語導遊人員 導遊實務(一)試題】

■ **單一選擇題**（每題 1.25 分，共 80 題，考試時間為 1 小時）。

1. 因觀光景點的知名度而去造訪當地，其動機是屬於旅遊動機中的：
 (A)推力動機　　　(B)拉力動機　　　(C)需求動機　　　(D)社會動機

2. 在旅遊過程中，顧客只享有參與活動和設備的過程，而不是擁有任何有形的東西。這說明了服務的什麼特性？
 (A)易逝性　　　(B)不可分割性　　　(C)異質性　　　(D)無擁有權

3. 小明跟家人預定過年出國旅遊，經過多方詢問，對於要前往峇里島或普吉島的行程仍是猶豫不決，請問小明在購買的過程中，目前正歷經那一個階段？
 (A)問題認知階段　　　　　　　　(B)資訊蒐集階段
 (C)方案評估階段　　　　　　　　(D)購買決策階段

4. 「要了解熱帶雨林生態，其林相可以想像成類似大都會中高樓櫛比不同高度層次的環境」，此敘述是應用解說的那一種技巧？
 (A)濃縮法　　　(B)對比法　　　(C)演算法　　　(D)引喻法

5. 市場區隔是一種配合行銷功能而來區分消費群的方式，依照性別、年齡來區分是屬於：
 (A)地理性區隔　　　　　　　　　(B)人口性區隔
 (C)心理性區隔　　　　　　　　　(D)社會性區隔

6. 旅館業、航空業在淡季時所提供的季節折扣屬於促銷策略的：
 (A)價格戰略　　　　　　　　　　(B)產品組合之應用
 (C)參加商展　　　　　　　　　　(D)贈品兌換

7. 下列何者並非影響遊客滿意度的不可控制因素？
 (A)氣候　　　　　　(B)罷工　　　　　　(C)治安　　　　　　(D)促銷

8. 以不須付費方式刊登有利公司的新聞，塑造消費者心中良好形象，是屬於：
 (A)廣告　　　　　　(B)公共關係　　　　(C)簡介　　　　　　(D)銷售推廣

9. A君欲花十萬元參加歐洲團體旅遊，因此蒐集許多相關資料後，發現在某個價格區間內許多旅行社的行程大同小異，此例可見該旅遊產品屬於：
 (A)高涉入、品牌差異大　　　　　　(B)高涉入、品牌差異小
 (C)低涉入、品牌差異大　　　　　　(D)低涉入、品牌差異小

10. 過年期間返鄉民眾在車站因久候而感到不耐，此時站務人員不宜採取下列何種方式處理顧客抱怨？
 (A)告知預估將等待的時間　　　　　(B)在等待時提供其他額外的服務
 (C)對於抱怨的顧客先行提供服務　　(D)告知等待的原因

11. 購買決策的五階段模式，若依序排列，其順序應為何？
 (A)資訊蒐集、問題認知、替代方案評估、購買決策、購後失調
 (B)問題認知、資訊蒐集、替代方案評估、購買決策、購後失調
 (C)資訊蒐集、替代方案評估、問題認知、購買決策、購後失調
 (D)問題認知、資訊蒐集、購買決策、替代方案評估、購後失調

12. 玉器中禮器的六瑞係六種人來執掌，做為他們權力的象徵，與現代的任命狀很相近，其中躬圭是何人所執？
 (A)公　　　　　　　(B)侯　　　　　　　(C)伯　　　　　　　(D)子

13. 解說員於行程設計時，所應做的第一件事為：
 (A)查閱天候與交通之相關資料　　　(B)查閱行程景點的相關規定
 (C)路線勘查　　　　　　　　　　　(D)解說資源調查

14. 在各式解說原則中，最重要的原則是：
 (A)需具第一手經驗　　　　　　　　(B)與遊客經驗結合
 (C)採彈性解說方式　　　　　　　　(D)考量遊客安全問題

15. 下列何者不是國家公園實施解說服務的功能？
 (A)提供國民環境教育機會　　　　　(B)減少自然資源之破壞
 (C)提供遊客得到各種遊憩體驗　　　(D)增加營運收入

16. 大體而言，導覽人員所謂的解說知識，是表示其瞭解解說的元素、原則及：
 (A)技術　　　　　(B)對象　　　　　(C)道德　　　　　(D)方法

17. 對於具有爭議性的解說主題，在解說過程中解說員應該如何處理？
 (A)將個人觀點透過解說傳達給遊客
 (B)讓遊客表達個人觀點，進而產生參與感
 (C)中立的傳達事實，不讓自己的偏見與情緒影響解說內容
 (D)解說員解說後，大家再進行討論以取得共識

18. 景物若要容易分辨，則其在視覺上應出現：
 (A)序別　　　　　(B)軸向　　　　　(C)並列　　　　　(D)對比

19. 「冰河時代的生活，走在冰原的路面就好像走在銳利刀鋒上」，此敘述是應用解說的那一種技巧？
 (A)故事法　　　　(B)類比法　　　　(C)幽默法　　　　(D)演算法

20. 解說員應該如何解說農場上的農產品，才能吸引遊客並留下記憶？
 (A)專業的介紹品種及品系
 (B)鉅細靡遺的說明生產過程
 (C)將農產的市場狀態進行說明
 (D)將農產品相關訊息與當團遊客的生活經驗相結合

21. 為外國遊客解說時，宜多利用何種感官的輔助器材來協助說明？
 (A)視覺方面　　　(B)聽覺方面　　　(C)觸覺方面　　　(D)嗅覺方面

22. 國立故宮博物院位於外雙溪，為紀念國父孫中山先生百年誕辰，於民國幾年落成開放？
 (A)四十五年　　　(B)四十八年　　　(C)五十四年　　　(D)五十八年

23.臺灣原住民祭典的矮靈祭是那一族的習俗？
(A)泰雅族　　　　　(B)賽夏族　　　　　(C)布農族　　　　　(D)卑南族

24.在社區總體營造的推動下，各社區多積極尋找傳統產業並賦予新生命，其中宜蘭白米社區的產業為何？
(A)稻草　　　　　　(B)木雕　　　　　　(C)稻米　　　　　　(D)木屐

25.鹿港龍山寺為臺灣重要古蹟，該寺正殿所供奉的是那一位神祇？
(A)觀音菩薩　　　　(B)地藏王菩薩　　　(C)媽祖　　　　　　(D)關公

26.臺灣先民會把故鄉信仰的神明「分香」請來奉祀，來自何地的先民多半供奉保生大帝、清水師及霞海城隍等諸神？
(A)泉州　　　　　　(B)漳州　　　　　　(C)湄州　　　　　　(D)汀州

27.位於高雄市桃源區寶山里，海拔高度 500-1,804 公尺，具有豐富的森林資源及豐富鳥類資源的遊樂區是：
(A)池南森林遊樂區　　　　　　　　(B)富源森林遊樂區
(C)雙流森林遊樂區　　　　　　　　(D)藤枝森林遊樂區

28.所謂青銅是指「銅」與那一種金屬冶鍊而成的合金？
(A)金　　　　　　　(B)鐵　　　　　　　(C)錫　　　　　　　(D)鉛

29.泰雅族的祖靈祭，是代表泰雅族人重視什麼的表現？
(A)友情　　　　　　(B)愛情　　　　　　(C)孝道　　　　　　(D)豐收喜悅

30.臺灣地區的茶葉相當知名，種類也相當多，一般而言，下列那一種茶是屬於不醱酵茶？
(A)紅茶　　　　　　(B)綠茶　　　　　　(C)烏龍茶　　　　　(D)包種茶

31.古代天子祭祀天地四方的禮器中，禮北方的為：
(A)黃琮　　　　　　(B)白琥　　　　　　(C)赤璋　　　　　　(D)玄璜

32.所謂景泰藍是源自明朝景泰年間燒製的：
(A)掐絲琺瑯　　　　(B)內填琺瑯　　　　(C)畫琺瑯　　　　　(D)鑲嵌琺瑯

33.臺灣北部大屯火山群最高的一座山為：
(A)大屯山 　　　(B)面天山 　　　(C)紗帽山 　　　(D)七星山

34.臺灣島嶼的形成，是因為菲律賓板塊與下列那一板塊碰撞而形成？
(A)亞洲板塊 　　　　　　　　　(B)歐亞板塊
(C)大陸板塊 　　　　　　　　　(D)太平洋板塊

35.有關財物保管原則，下列何者錯誤？
(A)使用信用卡時，應先確定收執聯金額再予簽名
(B)使用信用卡刷卡時，應注意不讓信用卡離開視線，以避免不必要的風險
(C)皮包拉鍊應拉好，並儘量斜背在胸前
(D)將金錢與貴重物品儘量皆置於霹靂腰包中，安全又便於集中管理

36.當帶團人員遇到緊急事件，須打緊急電話請求支援時，應說明事項中不包括：
(A)傷患身分 　　(B)事故地點 　　(C)傷患人數 　　(D)傷患穿著

37.發生高山症主要是身體缺乏下列何種項目？
(A)氧氣 　　　(B)水分 　　　(C)營養 　　　(D)血液

38.當浸泡溫泉時，不慎引起第二度灼傷，其受傷程度可達下列何種組織？
(A)表皮 　　　(B)真皮 　　　(C)皮下 　　　(D)肌肉

39.旅程中若有皮膚輕度曬傷情況，可採用冷敷法處理，於幾小時後可擦乳液或冷霜以減輕疼痛感？
(A) 2 小時 　　(B) 6 小時 　　(C) 12 小時 　　(D) 24 小時

40.下列預防搭船「動暈症」的方法，何者不正確？
(A)儘量保持身體靜止 　　　　　(B)選擇船上較靠前方的坐位
(C)將視線固定於遠處的某一定點 　(D)少量進食，避免飲酒

41.使用擔架搬運傷患時，下列何種狀況最適合腳前頭後的搬運法？
(A)下樓梯 　　(B)上坡 　　　(C)進救護車 　　(D)進病房

42. 製作冷盤沙拉的師傅手上有刀傷，且有化膿現象，如果處理不當，最容易造成那一種污染？
(A)金黃色葡萄球菌污染 　　　　(B)沙門氏桿菌污染
(C)肉毒桿菌污染 　　　　(D)仙人掌桿菌污染

43. 在臺灣登山旅遊時，如發生意外須儘速送醫，但遇手機撥打 119 卻無訊號時，可改撥下列那一個號碼尋求支援？
(A) 105 　　　　(B) 112 　　　　(C) 117 　　　　(D) 168

44. 民國 92 年在海南島的兩岸旅行業業者交易會的會議上，大陸國家旅遊局局長承諾兩岸旅遊糾紛，可經由下列那些管道處理？①旅行社 ②品保協會　③財團法人海峽交流基金會　④交通部觀光局
(A)①②③④ 　　　(B)①②③ 　　　(C)①③④ 　　　(D)②③④

45. 針對傷患鼻子出血的處置，下列敘述何者正確？
(A)以冰毛巾冰敷鼻梁上方 　　　　(B)以冰毛巾冰敷鼻孔下方
(C)以熱毛巾熱敷鼻梁上方 　　　　(D)以熱毛巾熱敷鼻孔下方

46. 甲旅行社承辦嘉義某農會會員前往花蓮旅遊，在蘇花公路半途，遊覽車被落石擊中，乙旅客當場死亡。甲旅行社陪同家屬前往處理善後，請問前往處理善後在多少費用範圍內可向保險公司申請理賠？
(A)五萬元 　　　　(B)十萬元 　　　　(C)十五萬元 　　　　(D)二十萬元

47. 旅行業辦理旅遊時，應使用合法業者提供之合法交通工具及合格之駕駛人，下列相關敘述何者錯誤？
(A)包租遊覽車者，應簽訂租車契約
(B)應查核其行車執照、強制汽車責任保險等
(C)應查核駕駛人之持照條件及駕駛精神狀態
(D)原則上僅能搭載所屬觀光團體旅客，但沿途導遊得視情況搭載其他旅客

48. 遊覽車遇強烈颱風而行駛於快速道路或高架橋時，下列的注意事項中，何者錯誤？

(A)如遇強風，一定要用最快車速行駛通過強風路段，方可避免遊覽車翻覆

(B)帶團人員應提醒全體團員繫上安全帶，遇到意外時，才不會因為巨大撞擊造成頸部受傷

(C)帶團人員應保持鎮定，並安撫團員

(D)應減緩車速，捉緊方向盤，以免打滑，並視情況在適當時間轉換行駛至風速較低之平面道路

49.以下帶團人員處理旅客抱怨最佳的方式為何？
(A)在國外當場依狀況處理 　　　　　(B)打電話回公司請主管作主
(C)請其他團員主持公道 　　　　　　(D)返國後再行處理

50.為防行李遺失，下列敘述何者錯誤？
(A)請旅客自行準備堅固耐用，備有行李綁帶的旅行箱

(B)航空公司不慎將旅客行李遺失或造成重大破損後，都是無賠償責任的，這點需提醒旅客注意

(C)每至一個地方，請旅客自己檢視一下行李

(D)在機場收集行李時，需確認所拿到的都是本團行李，無別團的，以免領隊誤認行李件數已足夠

51.按照國際航空運輸協會之條款規定，以經濟艙為例，如果某甲之行李總重為 20 公斤，不幸於航空運送途中遺失，他至多每公斤可以要求理賠多少金額？
(A)美金 20 元　　　(B)美金 18 元　　　(C)美金 16 元　　　(D)美金 14 元

52.前往機場的車輛若途中爆胎，領隊導遊應做何處理較為適當？
(A)先讓 local agent 及巴士公司知道情形，盡快修理或調派另車來接替

(B)先請團員下車等候處理

(C)若時間緊迫，應先安排旅客搭乘計程車前往機場，行李則等巴士修復後再運送

(D)爆胎意外難以避免，因此，計程車費應由旅客自行負擔

53.旅行社合組 PAK 團可視為旅遊行銷「8P」組合的那一項？
(A) Partnership 　　　(B) Programming 　　　(C) Promotion 　　　(D) Product

54. 團員於自由活動中單獨外出，防止不識外語團員迷路的最好辦法為何？
(A)發給護照影本，方便向警方報案
(B)發給飯店卡片，以便搭計程車返回
(C)發給市區地圖，以利尋找正確方向
(D)取消自由活動的安排，以免衍生麻煩

55. 旅遊途中，若遇有團員出現中毒且口腔有灼傷現象，應如何處置？
(A)催吐 　　　　　　　　　　　(B)給予牛奶
(C)提供開水稀釋 　　　　　　　(D)給予中和毒物之食品

56. 旅客搭機入出境臺灣桃園國際機場，攜帶超量黃金、外幣、人民幣或新臺幣等，應至下列何處辦理申報？
(A)海關服務櫃檯
(B)航空公司服務櫃檯
(C)交通部民用航空局服務櫃檯
(D)內政部入出國及移民署服務櫃檯

57. 旅客的機票為 TPE→LAX→TPE，指定搭乘中華航空公司，在機票上註明 Non-Endorsable，其代表何意？
(A)不可退票 　　　　　　　　　(B)不可轉讓給其他航空公司
(C)不可更改行程 　　　　　　　(D)不可退票和更改行程

58. 在音樂廳欣賞歌劇及音樂會時，下列那一種穿著較不適宜？
(A)西服 　　　(B)牛仔服 　　　(C)禮服 　　　(D)旗袍

59. 下列何者不是女士在正式宴會中穿著之禮服？
(A) Evening Grown 　　　　　　(B) Dinner Dress
(C) Swallow Tail 　　　　　　　(D) Full Dress

60. 旅客持實體機票搭機時，機場報到櫃檯人員會收取機票的那一聯？
(A) AGENT COUPON 　　　　　(B) AUDIT COUPON
(C) PASSENGER COUPON 　　　(D) FLIGHT COUPON

61. 住宿旅館使用溫泉池時，下列行為何者恰當？
(A)穿著旅館房內的拋棄式拖鞋，到室外溫泉泡湯
(B)入池前先淋浴
(C)帶著毛刷進溫泉池內刷身體
(D)飽餐後泡湯是最適宜的

62. 依照臺灣民間結婚禮俗所謂「六禮」，其遵循的正常順序應為：
(A)納采、問名、納吉、納徵、請期、親迎
(B)問名、納采、納吉、納徵、請期、親迎
(C)納吉、問名、請期、納采、納徵、親迎
(D)問名、請期、納采、納吉、納徵、親迎

63. 住宿旅館時，下列行為何者較恰當？
(A)旅客在房內洗衣服，晾在窗台，以免將浴室弄得到處是水
(B)用過的毛巾應摺回原狀，放回原處，以免失禮
(C)每天早上離開房間前，可在枕頭上放美金一元給房務人員做為小費
(D)在 lobby 不可大聲喧嘩，但在房間內則無妨

64. 住宿旅館時，如希望不受打擾，可以在門外手把上掛著下列那一個標示牌？
(A) Do Not Disturb (B) Out of Order
(C) Room Service (D) Make up Room

65. 搭乘飛機時，下列那些人不適合坐在緊急出口旁的座位？
(A)行動不便者
(B)未接受過「心肺復甦術」訓練者
(C)領隊
(D)醫護人員

66. 西餐禮儀，中途暫停食用，刀叉的擺放位置，下列何者適當？
(A)放在餐盤中呈八字型 (B)放在餐盤中平行放置
(C)放在餐盤前桌上 (D)放回使用前位置

67. 當歐美人士向你舉杯敬酒並說「乾杯」（Cheers）時，你應當如何做？
 (A)一口喝完
 (B)隨意就好
 (C)喝一半
 (D)看對方喝多少就喝多少

68. 飲用葡萄酒時，下列敘述何者錯誤？
 (A)以拇指、食指捏住杯柱，避免影響酒溫
 (B)可輕輕搖晃酒杯、讓酒液在杯中旋轉，散發酒香
 (C)可在杯內加入冰塊，讓酒更加美味
 (D)以拇指、食指捏住杯底，避免影響酒溫

69. 所謂「Soft drink」是指：
 (A)葡萄酒，特別是指香檳
 (B)泛稱含酒精飲料
 (C)泛稱不含酒精飲料
 (D)啤酒

70. 臺灣古俗婚禮有五步驟，其中「送定」後，接下來的步驟，應為：
 (A)問名：男女雙方交換姓名與生辰八字
 (B)請期：男方擇妥吉日，由媒婆攜往女家
 (C)完聘：男方備妥聘金與禮品等，送至女家
 (D)迎娶：男方至女方家迎娶新娘

71. 下列何項為回教的禁忌食物？
 (A)牛肉
 (B)豬肉
 (C)羊肉
 (D)雞肉

72. 西餐禮儀中，服務生端上來的是帶皮香蕉，應如何食用？
 (A)用刀叉剝皮切塊食用
 (B)用手拿起來剝皮食用
 (C)請鄰座幫忙剝皮食用
 (D)用湯匙剝皮挖食

73. 下列何種情況不是開立電子機票的好處？
 (A)免除機票遺失風險
 (B)提升會計作業之工作成效
 (C)可以使用世界各地之航空公司貴賓室
 (D)全球環境保護

74. 下列何項不符合機票效期延長的規定？
 (A)航空公司班機取消
 (B)旅客於旅行途中發生意外
 (C)航空公司無法提供旅客已訂妥的機位
 (D)個人因素轉接不上班機

75. 旅客搭機入境臺灣桃園國際機場，提取行李後，如無管制、禁止、限制進口物品者，可選擇下列何種顏色「免申報檯檯」通關？
 (A)綠色　　　　　　(B)紅色　　　　　　(C)藍色　　　　　　(D)黃色

76. 旅遊消費者多有「一地不二遊」的觀念，此為下列何者購買行為的內涵？
 (A)複雜的購買行為　　　　　　(B)降低失調的購買行為
 (C)尋求變化的購買行為　　　　(D)習慣性的購買行為

77. 已訂妥機位，卻沒有前往機場報到搭機，此類旅客稱為：
 (A) No show passenger　　　　　　(B) Go show passenger
 (C) No record passenger　　　　　　(D) Trouble passenger

78. 國際航空運輸協會（IATA）為統一管理及制定票價，將全世界劃分為 3 大區域，下列那一個城市不屬於 TC3 的範圍？
 (A) DPS　　　　　(B) MEL　　　　　(C) DEL　　　　　(D) CAI

79. 由臺北搭機到日本東京，再自東京搭機返回臺北，此為下列何種行程？
 (A) OW　　　　　(B) RT　　　　　(C) CT　　　　　(D) OJ

80. 下列何者不屬於機票票價的種類？
 (A) Special Fare　　　　　　(B) Checking Fare
 (C) Normal Fare　　　　　　(D) Discounted Fare

100 年華語、外語導遊人員 導遊實務㈠試題解答：

1. B	2. D	3. C	4. D	5. B
6. A	7. D	8. B	9. B	10. C
11. B	12. C	13.一律給分	14. D	15. D
16. B	17. C	18. D	19. B	20. D
21. A	22. C	23. B	24. D	25. A
26. A	27. D	28. C 或 D 或 CD	29. C	30. B
31. D	32. A	33. D	34. B	35. D
36. D	37. A	38. B	39. D	40. B
41. A	42. A	43. B	44. D	45. A
46. A	47. D	48. A	49. A	50. B
51. A	52. A	53. A	54. B	55. B
56. A	57. B	58. B	59. C	60. D
61. B	62. A	63. C	64. A	65. A
66. A	67. B	68. C	69. C	70. C
71. B	72. A	73. C	74. D	75. A
76. C	77. A	78. D	79. B	80. B

（本試題解答，以考選部最近公佈為準確。http://wwwc.moex.gov.tw）

【100年華語導遊人員 導遊實務㈡試題】

■單一選擇題（每題 1.25 分，共 80 題，考試時間為 1 小時）。

1. 依發展觀光條例之規定，外國旅行業未經申請核准而在中華民國境內設置代表人者，處代表人多少罰鍰，並勒令其停止執行職務？
 (A)新臺幣一萬元以上五萬元以下
 (B)新臺幣三萬元以上十五萬元以下
 (C)新臺幣九萬元以上四十五萬元以下
 (D)新臺幣五十萬元以下

2. 依發展觀光條例之規定，未經考試主管機關或其委託之有關機關考試及訓練合格，取得執業證而執行導遊人員或領隊人員業務者，處多少罰鍰，並禁止其執業？
 (A)新臺幣三千元以上一萬五千元以下
 (B)新臺幣一萬元以上五萬元以下
 (C)新臺幣一萬五千元以上七萬五千元以下
 (D)新臺幣三萬元以上十五萬元以下

3. 依發展觀光條例，為加強國際觀光宣傳推廣，公司組織之觀光產業的下列何種用途費用不得抵減當年度應納營利事業所得稅？
 (A)配合政府參與國際宣傳之費用
 (B)配合政府參加國際觀光組織及旅遊展覽之費用
 (C)配合政府推廣會議旅遊之費用
 (D)配合政府邀請外籍旅客來臺熟悉旅遊之費用

4. 下列有關我國民宿管理制度之敘述，何者錯誤？
 (A)民宿管理法規由中央授權地方政府制定並執行，以因地制宜
 (B)經營民宿者，應向地方主管機關（即直轄市、縣市政府）申請登記

(C)經營民宿者於領取主管機關核發之民宿登記證及專用標識後即得開始營業

(D)民宿之名稱，不得使用與同一直轄市、縣市內其他民宿相同之名稱

5. 主管機關對各地特有產品及手工藝品，應調查統計輔導改良，提高品質，標明價格，並協助在各觀光地區商號集中銷售。該主管機關係指：

(A)經濟部　　　　　　　　　　　(B)行政院文化建設委員會

(C)交通部　　　　　　　　　　　(D)中華民國對外貿易發展協會

6. 風景特定區之評鑑、規劃建設作業、經營管理、經費及獎勵等事項之管理規則，由中央主管機關定之。據此，交通部訂定何規則？

(A)風景區管理規則　　　　　　　(B)風景特定區管理規則

(C)國家風景區管理規則　　　　　(D)國家風景特定區管理規則

7. 下列何者非屬發展觀光條例所明定觀光旅館業之業務範圍？

(A)客房出租　　　　　　　　　　(B)附設休閒場所之經營

(C)附設商店經營　　　　　　　　(D)附帶旅遊諮詢服務

8. 旅行業違反發展觀光條例規定，經營核准登記範圍外業務，處多少罰鍰？

(A)新臺幣三萬元以上十五萬元以下

(B)新臺幣五萬元以上二十五萬元以下

(C)新臺幣十萬元以上五十萬元以下

(D)新臺幣十五萬元以上六十萬元以下

9. 經核准籌設之觀光遊樂業，應於核准籌設多久期限內，依法提出水土保持處理與維護之申請，逾期廢止其籌設之核准？

(A)六個月　　　　　　　　　　　(B)九個月

(C)一年　　　　　　　　　　　　(D)一年六個月

10. 綜合旅行業、甲種旅行業辦理臺灣地區人民赴大陸地區旅行業務，應依在大陸地區從事商業行為許可辦法規定，申請那一機關許可？

(A)交通部觀光局 　　　　　　　　　(B)經濟部
(C)行政院大陸委員會 　　　　　　　(D)交通部及行政院大陸委員會

11.交通部民國 98 年配合六大新興產業發展規劃,推動下列何項計畫?
(A)觀光拔尖領航方案 　　　　　　　(B)觀光客倍增計畫
(C)臺灣生態旅遊計畫 　　　　　　　(D)文化創意產業計畫

12.導遊安排團體旅客購買貨價與品質不相當之物品者,該行為如何認
定?
(A)視為領隊之個人行為 　　　　　　(B)視為該旅行業之行為
(C)視為旅客之個人行為 　　　　　　(D)視為該團旅客之行為

13.曾經營旅行業受撤銷或廢止營業執照處分,尚未逾幾年者,不得為旅
行業之發起人、董事、監察人、經理人?
(A)十年者 　　　(B)五年者 　　　(C)四年者 　　　(D)三年者

14.下列有關觀光旅館業暫停營業的敘述,何者正確?
(A)暫停營業一個月以上者,應於 5 日內備具相關文件報原受理機關備查
(B)申請暫停營業期間最長不超過 6 個月
(C)有正當事由者得在暫停營業期滿前申請展延一次,期間以一年為限
(D)停業期限屆滿後,應於 10 日內備具相關文件報原受理機關申報復業

15.旅行業請領之專任導遊人員執業證,於專任導遊離職起幾日內繳回交
通部觀光局或其委託之團體?
(A) 5 日 　　　(B) 7 日 　　　(C) 10 日 　　　(D) 15 日

16.旅行業暫停營業,最長時間不得超過多久,其有正當理由者,得申請
展延一次?
(A)六個月 　　　(B)一年 　　　(C)一年六個月 　　　(D)二年

17.甲旅行社與乙旅行社欲辦理「合併」,依規定應於合併後多久時間內
申請核准?
(A)十五日 　　　(B)三十日 　　　(C)六十日 　　　(D)九十日

18. 某人高級中等學校畢業，曾任旅行業代表一職至少幾年以上，才能接受經理人訓練，訓練合格取得經理人資格？
(A)四年　　　　　(B)六年　　　　　(C)八年　　　　　(D)十年

19. 乙種旅行業在高雄市、花蓮各增設一家分公司，則公司經理人依規定至少要有幾人？
(A)三人　　　　　(B)四人　　　　　(C)五人　　　　　(D)六人

20. 某特約導遊大專以上學校畢業，在旅行業任職多久，才能接受經理人訓練，訓練合格取得經理人資格？
(A)三年以上　　　(B)四年以上　　　(C)五年以上　　　(D)六年以上

21. 旅行業者未與旅客訂定旅遊書面契約，可處多少罰鍰？
(A)新臺幣 5 千元以上 2 萬元以下
(B)新臺幣 5 千元以上 3 萬 5 千元以下
(C)新臺幣 1 萬元以上 5 萬元以下
(D)新臺幣 1 萬元以上 10 萬元以下

22. 政府那一年解除戒嚴令，縮減山地及海岸管制，增加旅遊空間？
(A)民國 75 年　　(B)民國 76 年　　(C)民國 77 年　　(D)民國 78 年

23. 下列何者不屬於六大新興產業？
(A)精緻農業　　　(B)觀光產業　　　(C)傳播媒體　　　(D)醫療照護

24. 中央觀光主管機關結合各項感動旅遊主題特性，辦理深具臺灣特色的「四大主題系列活動」，其秋季之活動為：
(A)臺灣自行車節　　　　　　　(B)中秋賞月
(C)雙十國慶　　　　　　　　　(D)臺灣欒樹節

25. 交通部觀光局結合民間業者舉辦「民國百年・溫泉美食特惠活動」，規劃推出赴 5 個溫泉區消費，即送什麼好禮？
(A)健檢套裝遊程　　　　　　　(B)捷運一日遊
(C)農特產品　　　　　　　　　(D)美食套餐

26. 交通部觀光局為創造「臺灣好好玩、感動百分百」的體驗環境，以「四大主題系列活動」為經，「年度創意活動」為緯，下列何者為民國 100 年的年度創意活動？
(A)幸福旅宿，感動一百　　　　　(B)夜市小吃 P.K 賽
(C)臺灣挑 Tea　　　　　　　　　(D)情定臺灣甜蜜百分百

27. 下列何者是「觀光拔尖領航方案—提升（附加價值）行動方案」的計畫主軸？
(A)市場開拓　　　　　　　　　　(B)菁英養成
(C)產業再造　　　　　　　　　　(D)國際光點

28. 專任導遊人員執業證，依規定應由何者填具申請書，檢附有關證件向交通部觀光局或其委託之團體請領發給專任導遊使用？
(A)申請者本人　　　　　　　　　(B)受訓單位
(C)受僱之旅行業　　　　　　　　(D)各縣市旅行業同業公會

29. 專任導遊人員離職時，依規定應即將其執業證繳回原受僱之旅行業，於多久之內轉繳交通部觀光局或其委託之團體？
(A)七日　　　　　　　　　　　　(B)十日
(C)十五日　　　　　　　　　　　(D)三十日

30. 導遊人員職前訓練節次為九十八節課，如連續三年未執行導遊業務者，應依規定重行參加訓練多少節課？
(A)三十三　　　(B)四十九　　　(C)六十五　　　(D)九十八

31. 加註「新」字戳記之普通護照，其效期為：
(A) 6 個月以下　　(B) 1 年以下　　(C) 3 年以下　　(D) 5 年以下

32. 護照持有人，有下列那一種情形，可自行決定是否申請換發護照？
(A)護照所餘效期不足一年
(B)持照人取得或變更國民身分證統一編號
(C)持照人之相貌變更，與護照照片不符
(D)護照製作有瑕疵

33. 外國人來臺觀光，在臺期間從事與申請停留原因不符之活動，會受到何種處分？
 (A)罰鍰 (B)拘留
 (C)收容 (D)強制驅逐出國

34. 役男經核准出境後，意圖避免常備兵現役之徵集，屆期未歸，經催告仍未返國者，處多久以下有期徒刑？
 (A) 6 個月 (B) 1 年 (C) 3 年 (D) 5 年

35. 旅客出境攜帶物品，下列那一項可攜帶出境？
 (A)文化資產保存法所規定之古物
 (B)未經合法授權之翻製書籍、影音光碟
 (C)水果
 (D)魚槍

36. 旅客或服務於車、船、航空器人員未依規定申請檢疫者，會被處新臺幣多少元以上，15,000 元以下罰鍰？
 (A) 1,000 元 (B) 1,500 元 (C) 2,000 元 (D) 3,000 元

37. 簽證持有人有那一種行為，不屬於外交部得撤銷其簽證的事由？
 (A)從事與簽證目的不符之活動
 (B)從事妨害善良風俗或社會安寧活動者
 (C)原申請簽證原因消失
 (D)護照遺失補發者

38. 外幣收兌處辦理外幣收兌業務，對於疑似洗錢之交易，應向何機關申報？
 (A)中央銀行 (B)行政院金融監督管理委員會
 (C)財政部 (D)法務部調查局

39. 旅客攜帶有價證券出、入境總面額超過限額時，如未向海關申報，海關將採行下述何種處置？

(A)科以相當於未申報之有價證券價額之罰鍰

(B)所攜帶之全部有價證券，依法沒入

(C)超過限額部分之有價證券，依法沒入

(D)必須補辦申報，始得攜帶出、入境

40.公司每筆結匯金額最低達多少美元以上，即應檢附與該筆外匯交易相關之證明文件供受理結匯銀行確認？
(A) 100 萬　　　　(B) 200 萬　　　　(C) 300 萬　　　　(D) 400 萬

41.導遊人員若在大陸觀光團入境後，發現團裏的大陸旅客有身體不適或疑似感染傳染病者，應如何處理？
(A)應就近通報當地衛生主管機關處理，協助就醫，並應向交通部觀光局通報

(B)應儘速將其送回飯店休息

(C)向交通部觀光局通報即可

(D)儘速至附近藥局購買成藥讓旅客服用

42.在大陸地區犯罪，並已在大陸地區遭判刑處罰者，臺灣司法機關依「臺灣地區與大陸地區人民關係條例」之規定，下列何種處理方式為正確？
(A)仍得依法處斷，且不得免其刑之全部或一部

(B)不得再依法處斷

(C)仍得依法處斷，但得免其刑之全部或一部

(D)不得再依法處斷，但得免其刑之全部或一部

43.大陸地區人民申請許可入出金門、馬祖或澎湖，再申請轉赴臺灣本島者，總停留期間自入境之次日起算，不得逾幾日？
(A) 20 日　　　　(B) 15 日　　　　(C) 10 日　　　　(D) 6 日

44.大陸地區專業人士來臺停留時間，自入境翌日起不得逾幾個月？
(A) 1 個月　　　　(B) 2 個月　　　　(C) 3 個月　　　　(D) 4 個月

45.大陸地區廣播電視節目應經主管機關許可，始得在臺灣地區播映。違反者，應處以多少罰鍰？
(A)新臺幣 10 萬元以上 50 萬元以下
(B)新臺幣 5 萬元以上 50 萬元以下
(C)新臺幣 4 萬元以上 20 萬元以下
(D)新臺幣 20 萬元以上 100 萬元以下

46.下列何者不屬大陸地區資金？
(A)自大陸地區匯入、攜入或寄達臺灣地區之資金
(B)自臺灣地區匯往、攜往或寄往大陸地區之資金
(C)依進出資料明顯屬於大陸人民、法人、團體或其他機構之資金
(D)取得旅居國國籍大陸人民匯入、攜入或寄達臺灣地區之資金

47.依「大陸地區人民來臺投資許可辦法」規定，大陸地區人民經第三地區投資之公司來臺投資者，其陸資直接或間接持有該第三地區投資公司股份或出資總額超過多少比例，就認定為第三地區陸資公司？
(A)百分之五　　　　　　　　　(B)百分之十
(C)百分之二十　　　　　　　　(D)百分之三十

48.違反臺灣地區與大陸地區人民關係條例規定，赴大陸地區從事禁止類項目之投資者，下列那一種處罰規定是正確的？
(A)直接處以刑罰
(B)強制出境
(C)處行政罰鍰，並得連續處罰
(D)先處行政罰鍰並得限期命其停止，如仍不依限停止者，移送司法機關偵辦，處以刑罰

49.在大陸地區製作之文書，經行政院設立或指定之機構或委託之民間團體驗證者，該文書之實質證據力，由誰來認定？
(A)財團法人海峽交流基金會　　　(B)行政院大陸委員會
(C)立法院　　　　　　　　　　　(D)法院或有關主管機關

50. 對於受託處理臺灣地區與大陸地區人民往來有關之事務或協商簽署協議，逾越委託範圍，致生損害於國家安全或利益者之罰則規定為：
(A)處行為負責人五年以下有期徒刑、拘役或科或併科新臺幣二十萬元以下罰金
(B)處行為負責人五年以下有期徒刑、拘役或科或併科新臺幣五十萬元以下罰金
(C)處行為負責人三年以下有期徒刑、拘役或科或併科新臺幣一百萬元以上罰金
(D)就行為負責人或該法人、團體擇一科以新臺幣五十萬元以下罰金

51. 明知臺灣地區人民未經許可，而招攬使之進入大陸地區者，應處以多久有期徒刑、拘役或科或併科新臺幣 10 萬元以下罰金？
(A) 2 年以下 　　　　　　　　　(B) 3 年以下
(C) 1 年以下 　　　　　　　　　(D) 6 月以下

52. 臺灣地區未涉及國家安全機密之簡任或相當簡任第十一職等以上之公務員，應向主管機關申請許可，始得進入大陸地區。所稱「主管機關」係指那一個部會？
(A)行政院大陸委員會 　　　　　(B)法務部
(C)內政部 　　　　　　　　　　(D)外交部

53. 大陸地區人民於一課稅年度內在臺灣地區停居留合計滿多少天，即應就其臺灣地區來源所得，課徵綜合所得稅？
(A)一百天 　　　　　　　　　　(B)一百八十三天
(C)二百一十五天 　　　　　　　(D)二百八十三天

54. 大陸地區人民與外國人間之民事事件，除臺灣地區與大陸地區人民關係條例另有規定外，適用何地之規定？
(A)由當事人協調適用何地法律 　(B)大陸地區
(C)臺灣地區 　　　　　　　　　(D)第三地

55. 按「大陸地區人民來臺從事觀光活動許可辦法」第 3 條之規定，大陸人民符合一定條件方可申請來臺，下列條件何者正確？

(A)有固定正當職業者或學生

(B)有等值人民幣二萬元以上之存款，並備有大陸地區金融機構出具之證明者

(C)旅居國外尚未取得當地永久居留權者

(D)在臺灣有親戚定居者

56.旅行業辦理接待大陸旅客來臺觀光業務，發生下列那一種情形，將停止其辦理接待大陸旅客來臺觀光業務 1 個月至 3 個月？

(A)最近一年辦理大陸旅客來臺觀光業務，經大陸旅客申訴次數達 5 次以上，且經調查來臺旅客整體滿意度低

(B)旅行業經營大陸地區人民來臺觀光業務，將該旅行業務或其分配數額轉讓其他旅行業辦理

(C)經核准接待大陸旅客來臺觀光之旅行業，包庇未經核准之旅行業，執行經營大陸旅客來臺觀光業務

(D)發現大陸地區人民有逾期停留、違規脫團、行方不明等情事時，未立即通報舉發

57.臺灣地區直轄市長、縣（市）長不得以下列何事由申請進入大陸地區？

(A)參加與縣（市）政業務相關之兩岸交流活動或會議

(B)參加大陸地區舉辦之國際會議或活動

(C)參加國際組織舉辦之國際會議或活動

(D)親友觀光活動

58.大陸地區人民如果要以存款證明申請來臺觀光，須大陸地區機構出具多少金額以上的證明文件？

(A)等值新臺幣 10 萬元 (B)等值新臺幣 20 萬元

(C)等值新臺幣 30 萬元 (D)等值新臺幣 40 萬元

59.接待大陸旅客來臺觀光之導遊人員如包庇未具接待資格者執行相關接待業務，將停止該導遊人員執行接待大陸旅客來臺觀光業務的期間是多久？

(A) 3 個月 (B) 6 個月 (C) 9 個月 (D) 1 年

60.旅行業辦理接待大陸旅客來臺觀光業務，經主管機關調查，旅客整體滿意度高且接待品質優良，或配合政策者，可於公告數額多少範圍內增加分配數額？

(A) 5%　　　　　(B) 8%　　　　　(C) 10%　　　　　(D) 12%

61.兩岸簽署完成「海峽兩岸經濟合作架構協議」，明定雙方成立後續負責處理與協議相關事宜的機構為：

(A)兩岸經濟合作委員會　　　　　(B)財團法人海峽交流基金會
(C)海峽兩岸關係協會　　　　　　(D)中華發展基金管理委員會

62.97 年 5 月馬總統就任後迄 99 年 9 月，政府推動兩岸兩會制度化協商，達成下列何成果？

(A)簽署 14 項協議、達成 1 項共識
(B)簽署 12 項協議、達成 1 項共識
(C)簽署 10 項協議
(D)簽署 8 項協議

63.中國大陸的「出租車」，臺灣一般稱為：

(A)巴士　　　　　(B)貨車　　　　　(C)計程車　　　　　(D)公共汽車

64.「laser」，在臺灣音譯為「雷射」，中國大陸則採取了意譯，叫做：

(A)噴射　　　　　(B)激光　　　　　(C)電擊　　　　　(D)光束

65.在中國大陸，「書記」是各級黨團組織的一種職稱，在臺灣稱為「書記」可能是：

(A)記者　　　　　　　　　　　(B)作家
(C)基層公務員職稱　　　　　　(D)高階公務員職稱

66.「社教」這一縮略語，在臺灣和香港是源於「社會教育」，中國大陸則是源於：

(A)社區教育　　　(B)社會主義教育　　(C)愛國教育　　　(D)社工教育

67.中國大陸法院在案件審理中，由人民陪審員和審判員（即法官）共組
　　合議庭，陪審員在執行職務時，其權限與審判員是否相同？
　　(A)相同　　　　　　　　　　　　(B)不同
　　(C)依案件性質決定其權限　　　　(D)由法院決定

68.中國大陸的法律解釋權，屬於「全國人大」，而「全國人大常委會」
　　的法律解釋，與中國大陸的法律是否具有同等效力？
　　(A)具同等效力　　　　　　　　　(B)不具有同等效力
　　(C)依具體個案決定　　　　　　　(D)依中國大陸最高人民法院裁定

69.中國大陸那個機關組織的路線、方針、政策，是推進中國大陸政府體
　　制改革的主要因素？
　　(A)人大　　　　　　(B)政協　　　　　　(C)中國共產黨　　　(D)民主黨派

70.中國大陸的國體是人民民主專政，人大制度是政體或組織形式，也是
　　根本的政治制度。此一「人大制度」通稱為：
　　(A)議會制　　　　　(B)議行合一制　　　(C)一院制　　　　　(D)兩院制

71.中國大陸的「市場經濟」，其內涵與下列何種經濟體制較為相近？
　　(A)集體經濟　　　　(B)自由經濟　　　　(C)集約經濟　　　　(D)管制經濟

72.中國大陸社會曾有所謂的「三八六一九九部隊」，是指：
　　(A)軍隊符號　　　　　　　　　　(B)人民解放軍
　　(C)婦女、兒童、老人　　　　　　(D)自衛隊

73.現行法令對於港幣進出臺灣的規定，下列何者錯誤？
　　(A)在特殊情況下，中央銀行可以會同金融主管機構限制港幣在臺灣交易
　　(B)任何人自動向海關申報所攜帶之港幣數額，在出境時可以攜出
　　(C)旅客應以書面向海關申報所攜帶之港幣，並且封存在海關，出境時
　　　可將該港幣帶回
　　(D)目前政府規定可攜入的港幣數額是壹佰萬元

74. 香港及澳門居民經許可進入我國，設有戶籍未滿多少年者，不得登記為公職候選人？
(A) 25 年　　　　　(B) 20 年　　　　　(C) 10 年　　　　　(D) 5 年

75. 香港澳門關係條例中所稱之主管機關係指下列何一機關？
(A)外交部　　　　　　　　　　(B)僑務委員會
(C)行政院大陸委員會　　　　　(D)內政部

76. 香港澳門關係條例所稱「澳門居民」是指：①具有澳門永久居留資格　②未持有澳門護照以外之旅行證照　③雖持有葡萄牙護照但係於葡萄牙結束澳門治理前，於澳門取得者　④於澳門居住滿三年者
(A)①②　　　　　　　　　　　(B)①②③
(C)①②④　　　　　　　　　　(D)①②③④

77. 為規範及促進與香港及澳門之經貿、文化及其他關係，特制定何種法律？
(A)臺灣地區與大陸地區人民關係條例
(B)香港澳門基本法
(C)入出國及移民法
(D)香港澳門關係條例

78. 關於港澳居民參加我國的專門職業及技術人員考試，下列何者敘述為正確？
(A)準用外國人身分應考
(B)只須繳驗學經歷證件即可，不必繳交港澳居民身分證件
(C)不得應考律師及中醫師
(D)不得應考導遊人員及領隊人員

79. 我國派駐香港最高機構之對外名稱為：
(A)臺北遠東貿易中心　　　　　(B)光華文化中心
(C)中華旅行社　　　　　　　　(D)華光旅運社

80.攜帶瓦斯噴霧器、電擊棒、伸縮警棍等個人防身物品進入香港、澳門
海關時,則下列敘述何者正確?
(A)只要放在托運行李中就不會有問題
(B)放在隨身行李中沒關係
(C)只要不入境,轉機應該不會查
(D)不管入境或轉機,托運及隨身行李中皆不可攜帶

100 年華語導遊人員 導遊實務㈡試題解答：

1. A	2. B	3. D	4. A	5. C
6. B	7. D	8. A	9. C	10. A
11. A	12. B	13. B	14. C	15. C
16. B	17. A	18.一律給分	19. A	20. B 或 D
21. C	22. B	23. C	24. A	25. A
26. D	27. A	28. C	29. B	30. B
31. C	32. A	33. D	34. D	35. C
36. D	37. D	38. D	39. A	40. A
41. A	42. C	43. B	44. B	45. C
46. D	47. D	48. D	49. D	50. B
51. D	52. C	53. B	54. B	55. A
56. A	57. D	58. B	59. D	60. C
61. A	62. A	63. C	64. B	65. C
66. B	67. A	68. A	69. C	70. B
71. B	72. C	73. D	74. C	75. C
76. B	77. D	78. A	79. C	80. D

（本試題解答，以考選部最近公佈為準確。http://wwwc.moex.gov.tw）

【100 年外語導遊人員 導遊實務(二)試題】

■ 單一選擇題（每題 1.25 分，共 80 題，考試時間為 1 小時）。

1. 下列活動中，那一種未在水域遊憩活動管理辦法中規定活動安全規範？
 (A)水上摩托車活動　　　　　　　(B)潛水活動
 (C)獨木舟活動　　　　　　　　　(D)衝浪活動

2. 民宿客房之定價，下列敘述何者正確？
 (A)由各地主管機關先定上限，再由經營者據以定價
 (B)依當地民宿業者之平均房價調整
 (C)由經營者自行訂定，並報當地主管機關備查
 (D)旺季時民宿客房之實際收費可依民宿客房定價加成計算

3. 旅行業配合政府參加國際觀光組織及旅遊展覽之費用，最高得在支出金額多少之限度內，抵減應納稅額？
 (A) 5%　　　　　　(B) 10%　　　　　　(C) 20%　　　　　　(D) 30%

4. 依據「發展觀光條例」，執行引導出國觀光旅客團體旅遊業務，而收取報酬之服務人員稱為：
 (A)團控人員　　　(B)領隊人員　　　(C)領團人員　　　(D)導遊人員

5. 人文生態景觀區之專業導覽人員依規定應具備之資格中，不包括下列何項？
 (A)經培訓合格，取得結訓證書並領取服務證
 (B)公立或立案之私立中等以上學校畢業領有證明文件
 (C)在自然人文生態景觀區所在鄉鎮市設籍之居民
 (D)中華民國國民年滿二十歲

6. 觀光旅館業、旅館業、旅行業、觀光遊樂業或民宿經營者，規避、妨礙或拒絕主管機關實施定期或不定期檢查者，處多少罰鍰，並得按次連續處罰？
 (A)新臺幣一萬元以上五萬元以下
 (B)新臺幣三萬元以上十五萬元以下
 (C)新臺幣五萬元以上二十五萬元以下
 (D)新臺幣十萬元以上五十萬元以下

7. 下列何者為經營民宿與旅館業均應具備的條件？
 (A)需向地方主管機關申請登記，並領取登記證
 (B)需依法辦妥公司登記
 (C)需以家庭副業方式經營
 (D)需依法辦妥商業登記

8. 為保障旅遊消費者權益，中央觀光主管機關對旅行業之下列何種情事，依法得予公告：①受停業處分或廢止旅行業執照者　②保證金被中央主管機關扣押或執行者　③票據交換所公告為拒絕往來戶者　④未辦理履約保證保險或責任保險者
 (A)①②③　　　　(B)①②④　　　　(C)①③④　　　　(D)②③④

9. 國家公園內何者可劃定為自然人文生態景觀區？
 (A)遊憩區　　　　(B)一般管制區　　　(C)史蹟保存區　　　(D)景觀區

10. 對於風景特定區的計畫，下列敘述何者正確？
 (A)主管機關發現重要風景或名勝地區，即自行勘定範圍，劃為風景特定區
 (B)風景特定區計畫，應依中央主管機關會同有關機關，就地區特性及功能所作之評鑑結果，予以綜合規劃
 (C)風景特定區計畫之擬訂及核定，須依區域計畫法規定辦理
 (D)主管機關為勘定風景特定區範圍，需先以口頭通知土地所有權人或其使用人，方得進入其土地實施勘查或測量

11. 除另有規定外，觀光遊樂業申請籌設之土地最小面積為：

(A) 1 公頃 　　　(B) 2 公頃 　　　(C) 3 公頃 　　　(D) 4 公頃

12. 旅客於旅遊出發後始發覺或被告知原旅遊契約已轉讓其他旅行業，依據交通部觀光局訂定之國內旅遊定型化契約書範本，原旅行業應賠償旅客之違約金額為所繳全部團費的多少百分比？
(A) 30% 　　　(B) 20% 　　　(C) 10% 　　　(D) 5%

13. 旅行業辦理下列何項業務，免投保旅行業履約保證保險？
(A)旅客出國旅遊業務
(B)旅客國內旅遊業務
(C)旅客赴大陸旅遊業務
(D)接待國外、港、澳及大陸旅客來臺觀光業務

14. 旅行業辦理旅遊時，下列何者不符隨團服務人員之規定？
(A)應使用合法業者依規定設置之遊樂及住宿設施
(B)旅遊途中注意旅客安全之維護
(C)除有不可抗力因素外，不得未經旅客請求而變更旅程
(D)隨團服務人員得以帶團方便為由保管旅客證照

15. 有關旅行業營業處所之規定，下列何者正確？
(A)旅行業應設有固定之營業處所，非屬關係企業之二家營利事業得為共同使用
(B)旅行業應設有固定之營業處所，符合公司法所稱關係企業者，得為共同使用
(C)旅行業不須設有固定之營業處所，非屬關係企業之二家營利事業得為共同使用
(D)旅行業不須設有固定之營業處所，符合公司法所稱關係企業者，得為共同使用

16. 旅行業之設立需包括：①辦妥公司登記　②申請核准籌設　③申請註冊　④繳納旅行業保證金，其正確程序應為何？
(A)①②④③ 　　(B)②①③④ 　　(C)②①④③ 　　(D)②④①③

17. 王老闆最近開了一家旅行社，如果希望二年後取回原繳納九成之保證金，下列何者非屬必要條件？
 (A)最近兩年未受停業處分
 (B)保證金未被強制執行
 (C)取得當地旅行業同業公會之會員資格
 (D)取得中華民國旅行業品質保障協會之會員資格

18. 旅行業及其僱用之人員於經營或執行旅行業務，取得旅客個人資料應妥慎保存，下列何項使用行為無違背契約規定之虞？
 (A)提供給關係企業做為行銷招攬之參考
 (B)經徵得旅客同意後，將旅客姓名提供給其他同團旅客
 (C)列印旅行團員名冊供全團旅客使用
 (D)提供遊覽車及購物店參考

19. 旅行業代客辦理出入國及簽證手續，申請書件簽名處該如何處理？
 (A)應由申請人親自簽名
 (B)如遇緊急情況，可授權其直系親屬代為簽名
 (C)如遇緊急情況，可授權緊急聯絡人代為簽名
 (D)經授權後可由旅行業負責人代為簽名

20. 下列有關旅行業經營出國觀光團體旅遊業務之敘述，何者錯誤？
 (A)團體成行前，應以書面向旅客作旅遊安全及其他必要之狀況說明或舉辦說明會
 (B)成行時每團均應派遣領隊全程隨團服務，每團領隊人數並無限制規定
 (C)應派遣外語領隊人員執行領隊業務，但前往東南亞之出國觀光團體，得經旅客同意指派華語領隊人員擔任領隊
 (D)對所僱用專任領隊，得允許其為其他旅行業之團體執行領隊業務

21. 非旅行業者不得經營旅行業業務，但何項業務不在此限？
 (A)招攬或接待觀光旅客
 (B)代售日常生活所需陸上運輸事業之客票

(C)提供旅遊諮詢服務

(D)代辦出、入國境及簽證手續

22.外國旅行業未在中華民國設立分公司，符合相關規定者，得執行何種業務？

(A)對外營業　　　　　　　　　(B)推動旅行業行銷事務

(C)辦理旅行業報價事務　　　　(D)設置代表人

23.甲種旅行業有高雄、臺南二家分公司，則應投保之履約保證保險金額最低共多少？

(A)新臺幣二千萬元　　　　　　(B)新臺幣二千八百萬元

(C)新臺幣三千萬元　　　　　　(D)新臺幣三千四百萬元

24.下列何者不屬發展觀光條例第 1 條明文規定之宗旨？

(A)宏揚中華文化

(B)永續經營臺灣特有之自然生態與人文景觀資源

(C)賺取外匯

(D)增進國民身心健康

25.觀光遊樂業重大投資案件之受理機關為何？

(A)重大投資案所在之縣（市）政府

(B)經濟部投資審議委員會

(C)交通部觀光局

(D)行政院公共工程委員會

26.下列何者不是「觀光拔尖領航方案行動計畫」的執行策略？

(A)旅遊支撐系統改善　　　　　(B)立竿見影的旅遊產品包裝

(C)深化老市場老產品　　　　　(D)開發新市場舊產品

27.我國實施中的「國民旅遊卡」制度，公務員請領旅遊補助費之要件中，下列何者不符規定？

(A)異地隔夜之消費　　　　　　(B)報請休假日之消費

(C)出國旅遊之消費　　　　　　(D)在國民旅遊卡特約店之消費

28.「旅行臺灣、感動 100」計畫中所提出國際旅客優惠措施不包括下列那一項？
(A)夜市消費券 (B)高鐵一日票
(C)過境半日遊 (D)百萬旅客獎百萬

29.有關交通部觀光局於 93 年 4 月 1 日啟用之旅遊諮詢服務熱線電話0800-011-765，下列敘述何者有誤？
(A)由精通中、英、日語文之服務人員提供及時旅遊諮詢服務
(B)提供交通、旅遊、住宿相關資訊
(C)提供緊急聯絡電話相關資訊
(D) 12 小時免付費服務國際旅客

30.下列何者非屬行政院擬定「觀光客倍增計畫」中之「開發新興套裝旅遊路線及新景點」？
(A)高屏山麓旅遊線 (B)花東旅遊線
(C)雲嘉南濱海風景區 (D)離島旅遊線

31.經營觀光遊樂業者，應依規定將必要事項公告於售票處、進口處及其他適當明顯處所。下列何項非屬前述應公告事項？
(A)營業時間、收費及服務項目
(B)遊園及觀光遊樂設施使用須知
(C)公司負責人及旅客服務專線電話
(D)保養或維修項目

32.參山國家風景區是包括那三個山？
(A)獅頭山、梨山、八卦山 (B)獅頭山、八仙山、八卦山
(C)梨山、太平山、獅頭山 (D)獅頭山、八卦山、百果山

33.依據「發展觀光條例」，旅行業具有下列何種情事時，非屬中央主管機關之公告範圍？
(A)保證金被法院扣押 (B)重大旅遊消費糾紛
(C)解散者 (D)自行停業者

34.有關導遊人員之執業規定，下列敘述何者錯誤？
　(A)應經考試主管機關或其委託之有關機關考試及訓練合格
　(B)發給執業證後，得受政府機關之臨時招請以執行業務
　(C)發給執業證後，得受旅行業僱用
　(D)連續二年未執行業務者，應重行參加訓練結業，領取或換領執業證
　　後，始得執行業務

35.下列何者為臨時受僱於旅行業或受政府機關、團體之臨時招請而執行
　導遊業務之人員？
　(A)臨時導遊　　　(B)專任導遊　　　(C)特別導遊　　　(D)特約導遊

36.甲種旅行業實收之資本額不得少於多少？
　(A)新臺幣三百萬元　　　　　　(B)新臺幣四百萬元
　(C)新臺幣五百萬元　　　　　　(D)新臺幣六百萬元

37.護照上之「出生地」，凡在臺灣省出生者，應如何記載？
　(A)依出生之省　　　　　　　　(B)依出生之省、縣
　(C)依國民身分證記載　　　　　(D)依戶籍法之規定

38.總統、副總統或外交人員派駐國外所持之護照為那一類？
　(A)普通護照　　　(B)公務護照　　　(C)外交護照　　　(D)特殊護照

39.外國人在我國停留期間，幾歲以上者應隨身攜帶護照？
　(A) 14 歲　　　(B) 12 歲　　　(C) 10 歲　　　(D) 7 歲

40.國民有下列何種情形，雖經核准亦不得出國？
　(A)役男　　　　　　　　　　　(B)通緝犯
　(C)欠稅者　　　　　　　　　　(D)保護管束人

41.外國人以免簽證方式持有效護照，經何單位查驗許可入國後，取得停
　留許可？
　(A)航空警察局　　　　　　　　(B)行政院海岸巡防署
　(C)財政部海關　　　　　　　　(D)內政部入出國及移民署

42.旅客入境攜帶酒類依海關規定不得超過多少限額,否則應檢附有菸酒進口業許可執照影本?
(A) 3 公升　　　(B) 5 公升　　　(C) 6 公升　　　(D) 10 公升

43.有外交豁免權之人員攜帶動物檢疫物(含後送行李)入境,辦理檢疫通關時,下列何者正確?
(A)不需檢附任何資料即可通關
(B)仍應依規定辦理檢疫
(C)填申報書即可通關
(D)是否檢疫,由檢疫人員行政裁量

44.外國人在國外申請我國之單次入境停留簽證,每件為美金多少元?
(A) 30 元　　　(B) 40 元　　　(C) 50 元　　　(D) 100 元

45.旅行支票或外幣支票售予銀行時,應依下列何種牌告匯率為準,或與銀行議價?
(A)現金買匯　　　(B)即期買匯　　　(C)現金賣匯　　　(D)即期賣匯

46.下列有關新臺幣結匯申報之敘述,何者為錯誤?
(A)申報義務人於辦理新臺幣結匯申報後,得於一定條件下要求更正申報書內容
(B)申報義務人非故意申報不實,經舉證並檢具律師、會計師或銀行業出具無故意申報不實意見書者,可經由銀行業向中央銀行申請更正申報書內容
(C)申報義務人如無法親自辦理結匯申報時,可委託其他個人代辦新臺幣結匯申報事宜,惟仍應以委託人之名義辦理申報
(D)申報書之結匯金額填寫錯誤時,得由申報義務人加蓋印章予以更改

47.張三為了出國旅遊,需結購 2 萬美元之現鈔,但因無法親自辦理結匯,委託李四代為向銀行辦理結匯申報事宜,下列敘述何者為正確?
(A)申報事項由李四自負責任
(B)應以李四名義辦理結匯申報

(C)應以張三名義辦理結匯申報

(D)結購金額併入李四每年結匯額度

48.個人每筆結匯金額達多少美元以上，個人應檢附與該筆外匯交易相關之證明文件供受理結匯銀行確認？

(A) 20 萬　　　　(B) 30 萬　　　　(C) 40 萬　　　　(D) 50 萬

49.下列敘述何者正確？

(A)大陸地區人民因民事案件在臺爭訟者，得申請進入臺灣地區參加訴訟

(B)大陸地區人民因刑事案件經司法機關傳喚者，得申請進入臺灣地區參加訴訟

(C)大陸地區人民因商務仲裁案件經仲裁人通知應詢者，得申請進入臺灣地區應詢

(D)大陸地區人民因行政訴訟案件在臺爭訟者，得申請進入臺灣地區參加訴訟

50.臺灣地區各級學校與大陸地區學校締結聯盟或為書面約定之合作行為，應先向教育部申報，於教育部受理其提出完整申報之日起幾日內，不得為該締結聯盟或書面約定之合作行為？

(A)六十日　　　　(B)五十日　　　　(C)四十日　　　　(D)三十日

51.臺灣地區人民有下列那些情形時，應負擔強制該大陸地區人民出境所需之費用？①使大陸地區人民非法入境　②非法僱用大陸地區人民工作　③依規定保證大陸地區人民入境，屆期被保證人不離境時　④未使大陸地區配偶接受面談者

(A)①②　　　　(B)①③　　　　(C)①②③　　　　(D)①②③④

52.大陸配偶申請來臺定居時，對於財力證明的相關規定為何？

(A)需有新臺幣 300 萬元以上證明

(B)需有新臺幣 200 萬元以上證明

(C)需有新臺幣 100 萬元以上證明

(D)無須檢附財力證明的文件

53. 依臺灣地區與大陸地區人民關係條例第 33 條的規定，臺灣人民可以擔任的大陸地區職務為：
 (A)私立學校教職
 (B)共產黨地方黨部黨務工作人員
 (C)地方政府公務員
 (D)地方人民代表大會代表

54. 臺灣地區各級地方政府機關如與大陸地區地方機關締結聯盟時，其相關程序為何？
 (A)必須經行政院大陸委員會同意
 (B)必須經內政部同意
 (C)必須經內政部會商行政院大陸委員會，報請立法院同意
 (D)必須經內政部會商行政院大陸委員會，報請行政院同意

55. 臺灣地區人民、法人、團體或其他機構得否與大陸地區人民、法人、團體或其他機關（構）協商簽署涉及公權力事項的協議？
 (A)須經司法院授權
 (B)須經立法院授權
 (C)須經行政院大陸委員會或各該主管機關授權
 (D)須經監察院授權

56. 大陸船舶未經許可進入臺灣地區限制或禁止水域，主管機關可採取的下列作為中，何者錯誤？
 (A)進入限制水域，予以驅離
 (B)進入禁止水域，強制驅離
 (C)進入限制、禁止水域從事漁撈者得扣留其船舶
 (D)大陸船舶有敵對之行為，我方得予警告射擊，但不得擊燬

57. 依據臺灣地區與大陸地區人民關係條例第 3 條之 1，該條例主管機關為何？
 (A)內政部入出國及移民署
 (B)財團法人海峽交流基金會
 (C)內政部
 (D)行政院大陸委員會

58. 人民幣在臺灣地區的管理，要如何才能準用「管理外匯條例」有關之規定？

(A)臺灣地區與大陸地區建立雙邊貨幣清算機制後

(B)由中央銀行會同行政院金融監督管理委員會訂定「人民幣在臺灣地區管理及清算辦法」後

(C)臺灣地區與大陸地區簽署銀行業監督管理備忘錄後

(D)臺灣加入世界銀行後

59. 大陸地區人民經許可進入臺灣地區定居，並設有戶籍者，其 12 歲以下親生子女得申請來臺定居。依內政部公告之「大陸地區人民在臺灣地區依親居留長期居留及定居數額表」，設定此類定居數額，每年多少人？
(A) 24 人 　　　　 (B) 36 人 　　　　 (C) 60 人 　　　　 (D)不限數額

60. 主管機關對於配合政策辦理大陸地區人民來臺觀光活動業務之旅行業者，或經交通部觀光局調查來臺大陸旅客整體滿意度高且接待品質優良者，得依據交通部觀光局出具之數額建議文件，於公告數額多少範圍內，予以酌增數額？
(A)百分之十 　　　　　　　　 (B)百分之十二
(C)百分之十五 　　　　　　　　 (D)百分之二十

61. 旅行業辦理接待大陸旅客來臺觀光業務，安排行程時，應將下列那一個地點排除？
(A)國家公園 　　　　　　　　 (B)各級學校
(C)國家實驗室 　　　　　　　　 (D)科學園區

62. 若導遊在接待大陸旅客來臺觀光團體進行觀光活動過程，遇有強行要將團員帶走情事時，可告知其若違反兩岸人民關係條例第 15 條第 3 款有關「不得使大陸地區人民在臺灣地區從事與許可目的不符之活動」規定，將處以多少罰鍰？
(A)新臺幣二十萬元以上一百萬元以下
(B)新臺幣十萬元以上五十萬元以下
(C)新臺幣六萬元以上三十萬元以下
(D)新臺幣四萬元以上二十萬元以下

63.赴國外留學之大陸地區人民申請經新加坡來臺從事觀光活動,其每團人數限幾人以上?
(A)十五人　　　　　(B)十人　　　　　(C)七人　　　　　(D)無須組團

64.大陸旅客來臺觀光團體出境後 2 小時內,需由導遊人員填具出境通報表並進行通報作業,通報資料中不包括下列那一項內容?
(A)出境人數　　　　　　　　　(B)未出境人員名單
(C)離境航班時間　　　　　　　(D)旅客滿意度調查資料

65.兩岸簽署的「海峽兩岸經濟合作架構協議」序言中明列:雙方同意本著那一種基本原則,考量雙方的經濟條件,逐步減少或消除彼此間的貿易和投資障礙,創造公平的貿易與投資環境?
(A)世界貿易組織(WTO)　　　　(B)亞太經濟合作會議(APEC)
(C)世界衛生組織(WHO)　　　　(D)自由貿易協定(FTA)

66.為增進兩岸人民往來的便利性,政府推動兩岸直航重大措施中,下列何者資訊錯誤?
(A) 97 年 7 月實施週末包機
(B) 97 年 12 月實施平日包機
(C) 98 年 1 月開通臺灣海峽南線及第二條北線雙向直達航路
(D) 98 年 8 月 31 日起實施客運及貨運定期航班

67.民國 97 年 6 月 13 日我方財團法人海峽交流基金會與大陸海峽兩岸關係協會簽署「海峽兩岸關於大陸居民赴臺灣旅遊協議」,其中規定協議議定事宜,由我方「臺灣海峽兩岸觀光旅遊協會」與下列中國大陸那一個機構負責聯繫實施?
(A)中國旅行社　　　　　　　　(B)中國旅遊協會
(C)海峽兩岸旅遊交流協會　　　(D)國家旅遊局

68.請問下列何者為中國大陸最大的湖泊?
(A)洞庭湖　　　　　(B)太湖　　　　　(C)西湖　　　　　(D)青海湖

69.下列何者係中國大陸「全國人民代表大會常務委員會」的主要職權？
(A)選舉中國大陸國家主席、國家副主席
(B)根據國家主席的提名，決定國務院總理人選
(C)制定、修改憲法
(D)決定條約和重要協定的批准和廢除

70.下列那個銀行是中國大陸國務院部委級的中央銀行？
(A)建設銀行　　　　　　　　　　(B)工商銀行
(C)中國銀行　　　　　　　　　　(D)中國人民銀行

71.中國大陸與美國外交關係的基礎包括中方堅持一個中國原則及三個公
報，請問下列何者並非三項公報？
(A)上海公報　　　　　　　　　　(B)北京公報
(C)建交公報　　　　　　　　　　(D)八一七公報

72.政府在規劃簽署兩岸經濟合作架構協議時，已研擬完成「因應貿易自
由化產業調整支援方案」，對於內需型、競爭力較弱、易受貿易自由
化影響之產業，採取何種措施？
(A)置之不理　　　(B)轉為國營　　　(C)國家賠償　　　(D)振興輔導

73.大陸內部有「三農」問題，下列何者不包括在內？
(A)農村　　　　　(B)農作物　　　　(C)農業　　　　　(D)農民

74.中國大陸「全國人民代表大會」及其常務委員會制定之法律，其公布
的程序為何？
(A)國家主席簽署公布
(B)全國人民代表大會公布
(C)國務院總理簽署國務院令公布
(D)國務院所屬部門首長簽署公布

75.中國大陸第十一個五年規劃，其中「推動西部大開發」不包括下列那
個區域？
(A)內蒙古　　　　(B)四川　　　　　(C)雲南　　　　　(D)陝西

76.下列何者不在政府對大陸臺商學校的協助範圍？
(A)補助學生學費
(B)協助學生返臺研習遭大陸刪減的課程
(C)協助學生參加大陸大學升學考試
(D)在大陸地區設置國民中學基本學力測驗考場

77.「兩岸經濟合作架構協議」（ECFA）於民國 99 年 9 月 12 日生效，
其中關於「終止」的規定，下列敘述何者正確？
(A)必須由簽約雙方共同提出終止的書面通知
(B)任一方皆可以提出終止的書面通知
(C)如雙方對終止之協商無法達成一致，則協議於通知日起終止
(D)如雙方對終止之協商無法達成一致，則協議於通知日後 30 日終止

78.接待中國大陸人士時，若中國大陸人士提出變更精神禮儀佈置之要
求，接待單位應如何處理最為適當？
(A)移走國父遺像及國旗　　　　　　(B)將國旗遮蓋
(C)更換現場旗幟　　　　　　　　　(D)說明我方立場並予拒絕

79.香港出版的書籍經許可後，可以在臺灣地區發行。但依法經過政府主
管機關授權給下述那個單位，可以認定該書籍是由香港地區出版？
(A)經濟部智慧財產局　　　　　　　(B)港澳的民間團體
(C)中華民國圖書出版事業協會　　　(D)經濟部商品檢驗局

80.如果想要從金門、馬祖以小三通方式進入大陸地區，是否須在何處設
有戶籍達六個月以上？
(A)已無設籍問題　　　　　　　　　(B)高雄市
(C)基隆市　　　　　　　　　　　　(D)金門、馬祖

100 年外語導遊人員 導遊實務㈡試題解答：

1. D	2. C	3. C	4. B	5. C
6. B	7. A	8. C	9. C	10. B
11. B	12. D	13. D	14. D	15. B
16. C	17. C	18. B	19. A	20. C
21. B	22. D	23. B	24. C	25. C
26. D	27. C	28. B	29. D	30. B
31. C	32. A	33. B	34. D	35. D
36. D	37. A	38. C	39. A	40. B
41. D	42. B	43. B	44. C	45. B
46. D	47. C	48. D	49. B	50. D
51. C	52. D	53. A	54. D	55. C
56. D	57. D	58. A	59. C	60. A
61. C	62. A	63. D	64. D	65. A
66. C	67. C	68. D	69. D	70. D
71. B	72. D	73. B	74. A	75. A
76. C	77. B	78. D	79. B	80. A

（本試題解答，以考選部最近公佈為準確。http://wwwc.moex.gov.tw）

【100 年華語、外語導遊人員 觀光資源概要試題】

■單一選擇題（每題 1.25 分，共 80 題，考試時間為 1 小時）。

1. 現在位於臺北市的國家級古蹟北門、東門、西門、小南門，是清朝時期臺北府城的城門。請問這些城門大概是什麼時候建設的？
 (A) 1790 年代　　　(B) 1830 年代　　　(C) 1860 年代　　　(D)1880 年代

2. 臺灣「鎮」、「營」等地名的由來，最早可上溯到那一時期？
 (A)荷據時期　　　　　　　　　(B)鄭氏治臺時期
 (C)清領時代前期　　　　　　　(D)清領時代後期

3. 日治時期一位學者來到臺灣，記錄他所看到的臺灣人的生活。他說當地人以壺代表祖靈，用檳榔、米酒及花環等祭拜。請問他記錄的最可能是那一原住民族？
 (A)噶瑪蘭　　　　(B)道卡斯　　　　(C)西拉雅　　　　(D)賽德克

4. 開臺進士鄭用錫是臺灣第一位考中進士的人，他的家鄉目前還留有「進士第」建築。請問這個「進士第」位於何處？
 (A)萬華　　　　　(B)新竹　　　　　(C)嘉義　　　　　(D)臺南

5. 現在臺南赤崁樓旁有九座石龜底座的紀功碑，請問這些紀功碑與下列那個事件有關？
 (A)朱一貴事件　　　　　　　　(B)郭懷一事件
 (C)林爽文事件　　　　　　　　(D)施九緞事件

6. 清朝時的地方官經常認為，臺灣社會中那些沒有產業、沒有家室的遊民是社會動亂的主要來源，這些遊民在當時常被稱為什麼？
 (A)好兄弟　　　(B)羅漢腳　　　(C)大眾爺　　　(D)唐山公

7. 李春生出生於廈門，曾受聘於英商怡記洋行，1866年來臺，因茶葉貿易致富，也致力引進西方新思想。請問，根據上述背景描述，李春生茶葉貿易的根據地最可能在臺灣何處？
(A)艋舺　　　　　(B)鹿港　　　　　(C)安平　　　　　(D)大稻埕

8. 金廣福墾號是清朝道光年間由粵籍與閩籍人士共同出資設立的墾號，是清代中後期漢人聯合開發的成功範例。請問這個墾號位於現今何處？
(A)三峽　　　　　(B)北埔　　　　　(C)集集　　　　　(D)美濃

9. 臺灣總督府得以瓦解可能存在的反抗勢力，而且確實掌握臺灣的戶口，奠定堅實的統治基礎，這與下列何者有關？
(A)壯丁團與保甲制度　　　　　　(B)軍隊與壯丁團
(C)警察與軍隊　　　　　　　　　(D)警察與保甲制度

10. 著名的本土畫家李梅樹、廖繼春等人皆出身「臺陽美術協會」，請問此藝術團體成立於何時？
(A)日本殖民統治時期　　　　　　(B)臺灣光復初年
(C)大陸淪陷後，中國畫家來臺初期　(D) 1950 年代西方畫風鼎盛時期

11. 臺灣人口呈現高自然增加率是在建立現代衛生觀念後，其關鍵年代為何時？
(A)日本殖民統治時期　　　　　　(B)光復初期
(C)中央政府播遷來臺後　　　　　(D)實施全民健保後

12. 1925 年，那一地方的蔗農團結起來，向林本源製糖株式會社要求合理待遇，因沒有得到回應，雙方發生衝突，事後警察展開大規模的逮捕行動，被認為是臺灣第一起農民運動？
(A)高雄鳳山　　　(B)嘉義大林　　　(C)彰化二林　　　(D)台中大甲

13. 因後藤新平採取鎮壓、誘降兼施的政策，而導致下列那一抗日義軍勢力瓦解？

(A)簡大獅、林少貓　　　　　　　　(B)江定、羅俊
(C)羅福星、蔡清琳　　　　　　　　(D)劉永福、姜紹祖

14. 日治時期，致力於啟迪民智，提高臺灣文化，是臺灣人唯一喉舌的報紙是：
(A)臺灣日日新報　　　　　　　　　(B)臺灣新聞
(C)臺灣民報　　　　　　　　　　　(D)臺灣新報

15. 日治時期以處女作「植有木瓜樹的小鎮」獲獎，擅寫都市小知識分子在殖民體制下的內心掙扎。這位作家是：
(A)龍瑛宗　　　　(B)張我軍　　　　(C)吳濁流　　　　(D)王昶雄

16. 日本統治臺灣後不久，開始在臺灣展開大規模的調查事業，了解臺灣的風俗習慣、社會制度，作為統治的基礎。這是出自那一位日本官僚的規劃？
(A)樺山資紀　　　　　　　　　　　(B)後藤新平
(C)內田嘉吉　　　　　　　　　　　(D)石塚英藏

17. 臺灣在 1980 年代以後，以何種名稱參加奧林匹克運動會？
(A)中華民國　　　　　　　　　　　(B)中華臺北
(C)中國臺灣　　　　　　　　　　　(D)臺灣臺北

18. 臺灣知名舞團《雲門舞集》的創辦人是：
(A)李安　　　　(B)林懷民　　　　(C)楊麗花　　　　(D)林雲

19. 「二二八事件」後，中華民國政府採取何種善後措施？
(A)取消行政長官公署，改設省政府
(B)國防部長陳誠奉命來臺宣撫
(C)宣布實施戒嚴，展開鎮壓行動
(D)撤銷警備總司令部，以臺籍兵防守臺灣

20. 關於霧社事件的敘述，下列何者錯誤？
(A)領導人是莫那魯道
(B)主導的部落是馬赫坡社

(C)發生在 1920 年

(D)事後總督府將倖存者遷移到川中島

21. 歷史上有一句話是「西安事件救了共產黨，（　　）救了國民黨」，括弧中所指救國民黨的是：
(A)越戰　　　　　(B)韓戰　　　　　(C)中印戰爭　　　　(D)古巴危機

22. 1986 年鹿港的「反杜邦設廠運動」，是什麼性質的運動？
(A)反外運動　　　(B)勞工運動　　　(C)環保運動　　　　(D)反商運動

23. 戒嚴時期，發行自由中國雜誌，鼓吹民主政治，針砭時局，且欲聯合本省籍人士組織新政黨，因而被捕入獄的人士是：
(A)胡適　　　　　(B)雷震　　　　　(C)許信良　　　　　(D)吳三連

24. 戰後推動系列土地改革，從三七五減租、公地放領，到耕者有其田的主導人物是：
(A)陳儀　　　　　(B)陳誠　　　　　(C)孫運璿　　　　　(D)蔣經國

25. 泰雅族織繡上的菱形紋代表的是：
(A)百步蛇　　　　(B)山形　　　　　(C)祖靈之眼　　　　(D)海龍女

26. 下列何者是最早對臺灣原住民族有詳確記載的中國文獻？
(A)六十七〈番社采風圖考〉　　　　(B)陳第〈東番記〉
(C)郁永河〈裨海記遊〉　　　　　　(D)趙如适〈諸蕃志〉

27. 拼板舟是那一族的文化特色？
(A)達悟族　　　　(B)阿美族　　　　(C)邵族　　　　　　(D)泰雅族

28. 下列何者為賽夏族重要的祭典？
(A)飛魚祭　　　　(B)矮靈祭　　　　(C)五年祭　　　　　(D)豐年祭

29. 臺灣東北部的噶瑪蘭族，原住宜蘭，在道光年間開始往何處移動？
(A)臺北　　　　　(B)基隆　　　　　(C)花蓮　　　　　　(D)南投

30. 在描繪臺灣原住民族風俗的〈番社采風圖〉中，「牽手」一詞的意義是什麼？
(A)眾人拉手而舞　　　　　　　(B)長輩提攜後輩
(C)對異性伴侶的稱呼　　　　　(D)代表眾人的同心協力

31. 在臺灣原住民族中，那一族人數最多？
(A)阿美族　　　　(B)布農族　　　　(C)泰雅族　　　　(D)排灣族

32. 接受荷蘭傳教士教導，而能以羅馬拼音方式進行文字書寫的所謂「新港文書」，應是今日那一原住民族群？
(A)達悟族　　　　(B)西拉雅族　　　　(C)卑南族　　　　(D)鄒族

33. 臺灣除了西南沿海外，還有那個地方因為超抽地下水，造成地層嚴重下陷？
(A)宜蘭　　　　(B)苗栗　　　　(C)花蓮　　　　(D)桃園

34. 清末民初，華人地區興起一股出洋風潮，有不少地方是重要的移出地，請問下列何地被稱為「僑鄉」？
(A)鹿港　　　　(B)澎湖　　　　(C)馬祖　　　　(D)金門

35. 下列那一個鄉鎮是苗栗唯一的山地鄉，也是昔日泰雅族的發源地？
(A)三義　　　　(B)西湖　　　　(C)銅鑼　　　　(D)泰安

36. 蘭陽平原多散村，主要是受那一種因素影響？
(A)地形　　　　(B)水源　　　　(C)安全　　　　(D)農耕制度

37. 下列那一座廟宇俗稱仙公廟，主祀呂洞賓，是臺灣著名的道教聖地？
(A)臺北龍山寺　　　　　　　　(B)臺北木柵指南宮
(C)宜蘭大里天公廟　　　　　　(D)石門十八王宮廟

38. 臺灣的海鮮美食，遠近馳名，許多美味的佳餚例如燻烤鰻魚、胡椒草蝦、蒜泥九孔、生鮮虱目魚丸湯。請問這些美食材料主要來自於那一種漁業類型？
(A)近海漁業　　　　　　　　　(B)遠洋漁業

(C)沿岸漁業　　　　　　　　　　(D)養殖漁業

39.葡萄牙人第一次望見臺灣，稱呼為 Ilha Formosa，其意為：
(A)貪婪之島　　　　　　　　　　(B)科技之島
(C)賭博之島　　　　　　　　　　(D)美麗之島

40.因產金而曾有「小上海」、「小香港」之稱的老街是那一條老街？
(A)九份老街　　　　　　　　　　(B)金山老街
(C)大溪老街　　　　　　　　　　(D)鹿港老街

41.「臺灣」名稱的由來之一，是指漢人渡海來臺時，在今臺南外海的「大灣」地區登陸，遂以此得名。此處的「灣」最可能是指下列那一項地形？
(A)峽灣　　　　　(B)岬角　　　　　(C)谷灣　　　　　(D)潟湖

42.臺灣地區的地名中，以「堵」為名，代表何意義？
(A)沙洲　　　　　(B)土牆　　　　　(C)耕地　　　　　(D)地勢

43.下列何者為洲潟海岸的主要特徵？
(A)具有寬廣的潮間帶
(B)具有巨大的潮差
(C)具有寬廣的海蝕平台
(D)具有珊瑚礁所堆積成的沙洲與潟湖海岸

44.從降雨的季節分布來看，臺灣地區各地的降雨情形是：
(A)臺灣北部夏雨冬乾；臺灣南部四季有雨
(B)臺灣北部四季有雨；臺灣南部夏雨冬乾
(C)臺灣北部與南部皆為夏雨冬乾
(D)臺灣北部與南部皆為四季有雨

45.921 大地震中，那一處山區被震禿了頭，露出壘壘礫石的奇景，成為臺灣重要的地形景觀？
(A)三義火炎山　　　　　　　　　(B)雙冬九九峰
(C)國姓九份二山　　　　　　　　(D)六龜十八羅漢山

46.臺灣淡水河口地形的主要特徵是：
(A)以沖積扇三角洲為主 (B)具有沙嘴、沙丘與沙洲地形
(C)具有斷層海岸、峽谷地形 (D)具有珊瑚礁海階的地形

47.農曆春節期間如果計畫到國家公園旅遊，那一個國家公園的降雨機率最小？
(A)陽明山國家公園 (B)太魯閣國家公園
(C)玉山國家公園 (D)墾丁國家公園

48.臺灣那一座國家公園是以原住民族名稱來命名？
(A)太魯閣國家公園 (B)馬告國家公園
(C)雪霸國家公園 (D)玉山國家公園

49.位於苗栗公館的出磺坑礦場，是屬於那一種地形，致使較易有石油礦的分布？
(A)地塹 (B)地壘 (C)向斜 (D)背斜

50.臺灣北部著名觀光勝地中，有「臺灣尼加拉瀑布」美譽之稱者為：
(A)十分瀑布 (B)雲龍瀑布
(C)五峰旗瀑布 (D)滿月圓瀑布

51.在金門國家公園可遙望大陸那一個島嶼？
(A)馬祖島 (B)舟山島 (C)廈門島 (D)崇明島

52.臺灣地區的極南點是：
(A)蘭嶼 (B)七星岩 (C)貓鼻頭 (D)小琉球

53.下列有關臺灣地區野鳥棲息地的敘述，何者錯誤？
(A)七股的黑面琵鷺 (B)臺南官田的水雉
(C)馬祖的神話之鳥－黑嘴端鳳頭燕鷗 (D)澎湖山區的八色鳥

54.要欣賞圓弧形的沖積扇三角洲這種大自然的美景，要到臺灣那一個海岸區才觀賞得到？
(A)北部沉降海岸 (B)西部隆起海岸

(C)東部斷層海岸 　　　　　　　　　　　(D)南部珊瑚礁海岸

55.下列那一條河川是源自雪山山脈，並富有山地、丘陵、盆地、台地與平原之美？
(A)大甲溪　　　　　(B)秀姑巒溪　　　　(C)曾文溪　　　　　(D)蘭陽溪

56.小明暑假到美國去玩，結果發現晚上搭飛機往美國，抵達的時間竟然還是同一天的晚上，這是什麼原因？
(A)飛機的速度太快　　　　　　　　　(B)地球自轉的緣故
(C)美國距離臺灣太近　　　　　　　　(D)地球公轉的緣故

57.基隆有「雨港」之稱，其多雨的原因是：
(A)緯度較高　　　　　　　　　　　　(B)山地廣而高度大
(C)多對流性的雷雨　　　　　　　　　(D)面迎冬季東北季風

58.組成臺灣八卦與大肚台地的主要岩質是：
(A)火山碎屑岩塊　　　　　　　　　　(B)頁岩與砂岩
(C)礫岩與砂岩　　　　　　　　　　　(D)大理岩與片岩

59.金門與馬祖相似之處的描述，下列何者錯誤？
(A)地質上均以花崗岩為主
(B)均有酒廠，生產高粱酒
(C)島嶼成因均為沿海丘陵沉海而形成大陸島
(D)均已成立國家公園，並開放觀光

60.有關金門的敘述，下列何者錯誤？
(A)其命名緣於「固若金湯，雄鎮海門」之意
(B)金門本島岩體的主要部分是由花崗片麻岩所組成
(C)氣候、地質與物種和大陸華南地區頗為相似
(D)因保育得當，金門鳥類的種類與數量和臺灣頗為類似

61.蘭陽平原的自然、人文資源豐富，請問下列相關敘述何者錯誤？
(A)宜蘭舊名「噶瑪蘭」，意思是「平原的人類」
(B)最大的河川是冬山河

(C)員山是歌仔戲的發源地

(D)礁溪有溫泉，蘇澳有冷泉

62.下列那種海岸地形未出現在臺灣東北角海岸？

(A)沙丘 　　　　　(B)沙灘 　　　　　(C)海崖 　　　　　(D)潟湖

63.宜蘭縣的龜山島屬於那一個行政轄區？

(A)頭城鎮 　　　　(B)龜山鄉 　　　　(C)五結鄉 　　　　(D)冬山鄉

64.下列那一個國家風景區是以潟湖為區內主要的環境資源？

(A)茂林國家風景區 　　　　　　　　　(B)參山國家風景區

(C)澎湖國家風景區 　　　　　　　　　(D)大鵬灣國家風景區

65.沈葆楨興建之古蹟位於今日何處？

(A)安平古堡 　　　(B)淡水紅毛城 　　(C)赤嵌樓 　　　　(D)億載金城

66.下列那一座國家公園是以文化史蹟保存為其重點業務項目？

(A)墾丁 　　　　　(B)金門 　　　　　(C)陽明山 　　　　(D)太魯閣

67.臺灣多用何種材料製作皮影戲的戲偶？

(A)水牛皮 　　　　(B)豬皮 　　　　　(C)羊皮 　　　　　(D)驢皮

68.下列那一個原住民族的居住地海拔最高？

(A)排灣族 　　　　(B)阿美族 　　　　(C)鄒族 　　　　　(D)布農族

69.立霧溪流以天祥為界區分為內、外太魯閣，其最主要的自然成因為何？

(A)植被種類不同

(B)岩壁岩層硬度不同，使河谷寬度不同

(C)氣候與雨量之變化

(D)河水搬運力不同

70.在國際自然保育聯盟（IUCN）的保護區分類中，國家公園是屬於第幾類？

(A)第 1 類 　　　　(B)第 2 類 　　　　(C)第 3 類 　　　　(D)第 4 類

71.「造化鍾奇構，崇岡湧沸泉；怒雷翻地軸，毒霧撼山巔；碧澗松長槁，丹山草欲燃；蓬瀛遙在望，煮石迓神仙」，是形容下列何種景觀？
(A)受硫礦熱氣所薰罩的芒草原景觀
(B)包籜矢竹景觀
(C)石灰岩地形形成的草原景觀
(D)中海拔地區雲霧迷漫的草原景觀

72.為有別於大眾化旅遊，提倡有責任之觀光，政府宣布那一年為臺灣生態旅遊年？
(A) 2000　　　　(B) 2001　　　　(C) 2002　　　　(D) 2003

73.臺灣島上 5 條南北走向的山脈：①海岸山脈　②中央山脈　③阿里山山脈　④雪山山脈　⑤玉山山脈，由東而西排序，其順序應為何？
(A)①②③④⑤　　　　　　　(B)①②④③⑤
(C)①②③⑤④　　　　　　　(D)①②④⑤③

74.「文化資產保存法」中所指「自然地景」之中央主管機關為：
(A)行政院文化建設委員會　　　　(B)交通部
(C)行政院農業委員會　　　　　　(D)內政部

75.下列那一項不是阿里山森林鐵路及森林火車的特色？
(A)日製傘型齒輪直立式汽缸蒸汽火車
(B)獨立山螺旋登山路段
(C)亞洲最高的窄軌登山鐵道
(D) 762 mm 窄軌登山鐵道

76.有「活化石植物」之稱，是指下列那一種？
(A)臺灣紅檜　　　(B)臺灣杉　　　(C)臺東蘇鐵　　　(D)臺東漆

77.八八水災毀壞下列那一條溪流之泛舟活動？
(A)卑南溪　　　(B)荖濃溪　　　(C)秀姑巒溪　　　(D)濁水溪

78.下列那一處國家風景區興建有纜車，有助於分散遊客人數？

(A)陽明山　　　　(B)烏來　　　　　　(C)太平山　　　　(D)日月潭

79.西拉雅國家風景區內何處可提供遊客溫泉浴？
(A)六龜溫泉　　　　　　　　　　(B)谷關溫泉
(C)四重溪溫泉　　　　　　　　　(D)關子嶺溫泉

80.牌示種類依其內容可分為解說性、警示性、管制性及下列那一種性質？
(A)封閉性　　　　(B)開放性　　　　　(C)折衷性　　　　(D)指示性

100 年華語、外語導遊人員 觀光資源概要試題解答：

1. D	2. B	3. C	4. B	5. C
6. B	7. D	8. B	9. D	10. A
11. A	12. C	13. A	14. C	15. A
16. B	17. B	18. B	19. A	20. C
21. B	22. C	23. B	24. B	25. C
26. B	27. A	28. B	29. C	30. C
31. A	32. B	33. A	34. D	35. D
36. B	37. B	38. D	39. D	40. A
41. D	42. B	43. A	44. B	45. B
46. B	47. D	48. A	49. D	50. A
51. C	52. B	53. D	54. C	55. A
56. B	57. D	58. C	59. D	60. D
61. B	62. D	63. A	64. D	65. D
66. B	67. A	68. D	69. B	70. B
71. A	72. C	73. D	74. C	75. A
76. B 或 C 或 BC	77. B	78. D	79. D	80. D

（本試題解答，以考選部最近公佈為準確。http://wwwc.moex.gov.tw）

金榜叢書

華語導遊、外語導遊考試
—— 歷屆試題題例

編者◆本館編輯部整編

發行人◆王春申

編輯顧問◆林明昌

營業部兼任
編輯部經理 ◆高珊

責任編輯◆莊凱婷

校對◆徐孟如

美術設計◆吳郁婷

出版發行：臺灣商務印書館股份有限公司
23150 新北市新店區復興路 43 號 8 樓
電話：(02)8667-3712　傳真：(02)8667-3709
讀者服務專線：0800056196
郵撥：0000165-1
網路書店：www.cptw.com.tw
E-mail：ecptw@cptw.com.tw

局版北市業字第 993 號
初版一刷：2009 年 11 月
二版一刷：2011 年 6 月
三版一刷：2013 年 1 月
四版一刷：2015 年 10 月
定價：新台幣 320 元

23150
新北市新店區復興路43號8樓

臺灣商務印書館股份有限公司　收

請對摺寄回，謝謝！

傳統現代　並翼而翔

Flying with the wings of tradtion and modernity.

讀者回函卡

感謝您對本館的支持，為加強對您的服務，請填妥此卡，免付郵資寄回，可隨時收到本館最新出版訊息，及享受各種優惠。

姓名：＿＿＿＿＿＿＿＿＿＿＿＿　　性別：□ 男　□ 女

出生日期：＿＿＿＿年＿＿＿＿月＿＿＿＿日

職業：□學生　□公務(含軍警）□家管　□服務　□金融　□製造
　　　□資訊　□大眾傳播　□自由業　□農漁牧　□退休　□其他

學歷：□高中以下（含高中）□大專　□研究所（含以上）

地址：＿＿＿＿＿＿＿＿＿＿＿＿＿＿＿＿＿＿＿＿＿＿＿
　　　＿＿＿＿＿＿＿＿＿＿＿＿＿＿＿＿＿＿＿＿＿＿＿

電話：(H) ＿＿＿＿＿＿＿＿＿＿＿ (O) ＿＿＿＿＿＿＿＿

E-mail：＿＿＿＿＿＿＿＿＿＿＿＿＿＿＿＿＿＿＿＿＿＿

購買書名：＿＿＿＿＿＿＿＿＿＿＿＿＿＿＿＿＿＿＿＿＿

您從何處得知本書？

　　□網路　□DM廣告　□報紙廣告　□報紙專欄　□傳單
　　□書店　□親友介紹　□電視廣告　□雜誌廣告　□其他

您喜歡閱讀哪一類別的書籍？

　　□哲學‧宗教　□藝術‧心靈　□人文‧科普　□商業‧投資
　　□社會‧文化　□親子‧學習　□生活‧休閒　□醫學‧養生
　　□文學‧小說　□歷史‧傳記

您對本書的意見？（A/滿意　B/尚可　C/須改進）

　　內容＿＿＿＿＿＿編輯＿＿＿＿＿校對＿＿＿＿＿翻譯＿＿＿＿＿
　　封面設計＿＿＿＿＿價格＿＿＿＿＿其他＿＿＿＿＿＿＿＿

您的建議：＿＿＿＿＿＿＿＿＿＿＿＿＿＿＿＿＿＿＿＿＿

※ 歡迎您隨時至本館網路書店發表書評及留下任何意見

臺灣商務印書館　The Commercial Press, Ltd.

150新北市新店區復興路43號8樓　電話：(02)8667-3712
服務專線：0800-056196　傳真：(02)8667-3709
0000165-1號　E-mail：ecptw@cptw.com.tw
網址：www.cptw.com.tw　網路書店臉書：facebook.com.tw/ecptwdoing
ok.com.tw/ecptw　部落格：blog.yam.com/ecptw

(A)陽明山　　　　　(B)烏來　　　　　(C)太平山　　　　　(D)日月潭

79.西拉雅國家風景區內何處可提供遊客溫泉浴？
(A)六龜溫泉　　　　　　　　　(B)谷關溫泉
(C)四重溪溫泉　　　　　　　　(D)關子嶺溫泉

80.牌示種類依其內容可分為解說性、警示性、管制性及下列那一種性質？
(A)封閉性　　　　(B)開放性　　　　(C)折衷性　　　　(D)指示性

100 年華語、外語導遊人員 觀光資源概要試題解答：

1. D	2. B	3. C	4. B	5. C
6. B	7. D	8. B	9. D	10. A
11. A	12. C	13. A	14. C	15. A
16. B	17. B	18. B	19. A	20. C
21. B	22. C	23. B	24. B	25. C
26. B	27. A	28. B	29. C	30. C
31. A	32. B	33. A	34. D	35. D
36. B	37. B	38. D	39. D	40. A
41. D	42. B	43. A	44. B	45. B
46. B	47. D	48. A	49. D	50. A
51. C	52. B	53. D	54. C	55. A
56. B	57. D	58. C	59. D	60. D
61. B	62. D	63. A	64. D	65. D
66. B	67. A	68. D	69. B	70. B
71. A	72. C	73. D	74. C	75. A
76. B 或 C 或 BC	77. B	78. D	79. D	80. D

（本試題解答，以考選部最近公佈為準確。http://wwwc.moex.gov.tw）

金榜叢書

華語導遊、外語導遊考試
—— 歷屆試題題例

編者◆本館編輯部整編

發行人◆王春申

編輯顧問◆林明昌

營業部兼任
編輯部經理◆高珊

責任編輯◆莊凱婷

校對◆徐孟如

美術設計◆吳郁婷

出版發行：臺灣商務印書館股份有限公司
23150 新北市新店區復興路 43 號 8 樓
電話：(02)8667-3712　傳真：(02)8667-3709
讀者服務專線：0800056196
郵撥：0000165-1
網路書店：www.cptw.com.tw
E-mail：ecptw@cptw.com.tw

局版北市業字第 993 號
初版一刷：2009 年 11 月
二版一刷：2011 年 6 月
三版一刷：2013 年 1 月
四版一刷：2015 年 10 月
定價：新台幣 320 元

廣 告 回 信
板橋郵局登記證
板橋廣字第1011號
免 貼 郵 票

23150
新北市新店區復興路43號8樓
臺灣商務印書館股份有限公司　收

請對摺寄回，謝謝！

傳統現代　並翼而翔

Flying with the wings of tradtion and modernity.

讀者回函卡

感謝您對本館的支持，為加強對您的服務，請填妥此卡，免付郵資寄回，可隨時收到本館最新出版訊息，及享受各種優惠。

姓名：＿＿＿＿＿＿＿＿＿＿＿ 性別：□ 男 □ 女

出生日期：＿＿＿＿年＿＿＿＿月＿＿＿＿日

職業：□學生 □公務(含軍警) □家管 □服務 □金融 □製造
　　　□資訊 □大眾傳播 □自由業 □農漁牧 □退休 □其他

學歷：□高中以下（含高中）□大專 □研究所（含以上）

地址：＿＿＿＿＿＿＿＿＿＿＿＿＿＿＿＿＿＿＿＿＿＿
　　　＿＿＿＿＿＿＿＿＿＿＿＿＿＿＿＿＿＿＿＿＿＿

電話：(H)＿＿＿＿＿＿＿＿＿ (O)＿＿＿＿＿＿＿＿＿

E-mail：＿＿＿＿＿＿＿＿＿＿＿＿＿＿＿＿＿＿＿＿

購買書名：＿＿＿＿＿＿＿＿＿＿＿＿＿＿＿＿＿＿＿

您從何處得知本書？
　　□網路 □DM廣告 □報紙廣告 □報紙專欄 □傳單
　　□書店 □親友介紹 □電視廣播 □雜誌廣告 □其他

您喜歡閱讀哪一類別的書籍？
　　□哲學‧宗教 □藝術‧心靈 □人文‧科普 □商業‧投資
　　□社會‧文化 □親子‧學習 □生活‧休閒 □醫學‧養生
　　□文學‧小說 □歷史‧傳記

您對本書的意見？（A/滿意 B/尚可 C/須改進）
　　內容＿＿＿＿＿＿編輯＿＿＿＿校對＿＿＿＿翻譯＿＿＿＿
　　封面設計＿＿＿＿價格＿＿＿＿其他＿＿＿＿＿＿＿＿＿

您的建議：＿＿＿＿＿＿＿＿＿＿＿＿＿＿＿＿＿＿＿＿

※ 歡迎您隨時至本館網路書店發表書評及留下任何意見

臺灣商務印書館　The Commercial Press, Ltd.

23150新北市新店區復興路43號8樓　電話：(02)8667-3712
讀者服務專線：0800-056196　傳真：(02)8667-3709
郵撥：0000165-1號　E-mail：ecptw@cptw.com.tw
網路書店網址：www.cptw.com.tw　網路書店臉書：facebook.com.tw/ecptwdoing
臉書：facebook.com.tw/ecptw　部落格：blog.yam.com/ecptw